中国水墨百家
——2008年中国市场大会推荐画家优秀作品集
编委会

主 任

何济海

副主任

骆毓龙　贾德江

刘　建　骆汉平

编　委

（按姓氏笔画排序）

马锋辉　张　松

杨留义　杨家永　陈　琪

封面题字：何济海

扉页题字：潘公凯

中国水墨百家
——2008年中国市场大会推荐
画家优秀作品集

ZHONGGUO SHUIMO BAIJIA
2008NIAN ZHONGGUO SHICHANG DAHUI
TUIJIAN HUAJIA YOUXIU ZUOPINJI

主编 骆毓龙 贾德江

北京工艺美术出版社

图书在版编目（CIP）数据

中国水墨百家:2008年中国市场大会推荐画家优秀作品集／骆毓龙主编．－北京:北京工艺美术出版社，2008.12

ISBN 978-7-80526-757-9

Ⅰ.中… Ⅱ.骆... Ⅲ.①水墨画:山水画－作品集－中国－现代 ②水墨画:花鸟画－作品集－中国－现代 ③水墨画:人物画－作品集－中国－现代 Ⅳ.J222.7

中国版本图书馆CIP数据核字（2008）第175871号

责任编辑：陈朝华
责任印制：宋朝晖
图版摄影：江　冉

中国水墨百家
—— 2008 年中国市场大会推荐画家优秀作品集

出　版	北京工艺美术出版社
发　行	北京工艺美术出版社
地　址	北京市东城区和平里七区 16 号楼
邮　编	100013
电　话	(010) 84255105（总编室）
	(010) 64280399（编辑部）
	(010) 64283671（发行部）
传　真	(010) 64280045/84255105
网　址	www.gmcbs.cn
经　销	全国新华书店
制　作	北京汉唐艺林文化发展有限公司
印　刷	北京爱丽精特彩色印刷有限公司
开　本	787 × 1092　1/8
印　张	42
版　次	2008 年 12 月第 1 版
印　次	2008 年 12 月第 1 次印刷
印　数	1～2000
书　号	ISBN 978-7-80526-757-9/J·667
定　价	458.00 元

前 言

文／骆毓龙

《中国水墨百家》优秀作品集，在匆匆的集稿中，终于付印出版了。有人把艺术作品集称之为艺术海洋的浪花集，这很形象，也很恰当。因此，《中国水墨百家》也应该是成百上千的中国艺术浪花中的一朵。

《中国水墨百家》优秀作品集，我们将期望它能充分发挥艺海巨浪的作用：

一、服务明显：这本画集是应中国市场企业家群的呼声而组稿出版的。

二、影响较大：这本画集除了全国新华书店发行外，还将推荐给"中国市场大会"，作为礼品赠送给出席会议的企业家们和所有与会者。

三、重在推荐：艺术市场追求的是百花齐放，这本画集除收录名家的"阳春白雪"作品外，更多的是辛勤耕耘在各省市艺术沃土上的区域名家和新秀作品之集锦。

四、组织参与：艺术是为人民大众服务的，组织"中国水墨百家"首批整体走进艺术市场，这也是全国艺术联盟体现服务宗旨的一项具体行动。

五、有效对接：组织艺术家与企业家在北京人民大会堂集聚、交流、对接，为艺术走进市场、拥抱市场创造条件。

在提高全民生活品质的今天，美的享受是全国数亿个家庭和13亿中国人的追求。为此，艺术市场的前景是广阔的。可是不成熟的艺术市场和混乱的市场秩序，影响和阻碍了艺术市场的发展步伐。比如，价格哄抬，缺乏市场依据；暗箱操作，拍卖市场缺乏规范；假冒与粗制滥造，影响市场秩序。市场安全、市场环境、市场体系建设的不完善，削弱了消费群体对艺术投资的信心。

面对世界金融危机的今天，改造、整合、完善、提升中国的艺术市场非常必要。培育中国的艺术市场，就是要培育消费群体的信心；培育消费群体的信心，就是要培育负责任的中国艺术家。让他们杜绝粗制滥造、增强精品意识，为中国的亿万家庭创造出更多更好的、受消费群体欢迎的、无愧于时代的好作品。

艺术进步与艺术繁荣是我们的共同目标。今天《中国水墨百家》的出版，只是全国艺术联盟向全国市场消费群体提供参考的一次推荐行动，而且这都是在自愿基础上进行的市场行为。市场是大家的，对每位艺术家的机会都是均等的，可是机会却只会垂青那些能创造条件去把握机会的人。我们真诚的希望，全国的艺术家们能珍惜这次世界经济格局动荡变化的大洗牌的机会。

谁是中国市场的匆匆过客？

谁是中国市场明天的新宠？

繁荣的艺术市场必将来临，中国的艺术家们，你们准备好了吗？

努力吧，创造吧，我们拭目以待。

作品目录

特邀画家作品
TEYAO HUAJIA ZUOPIN
（按出生年月排序）

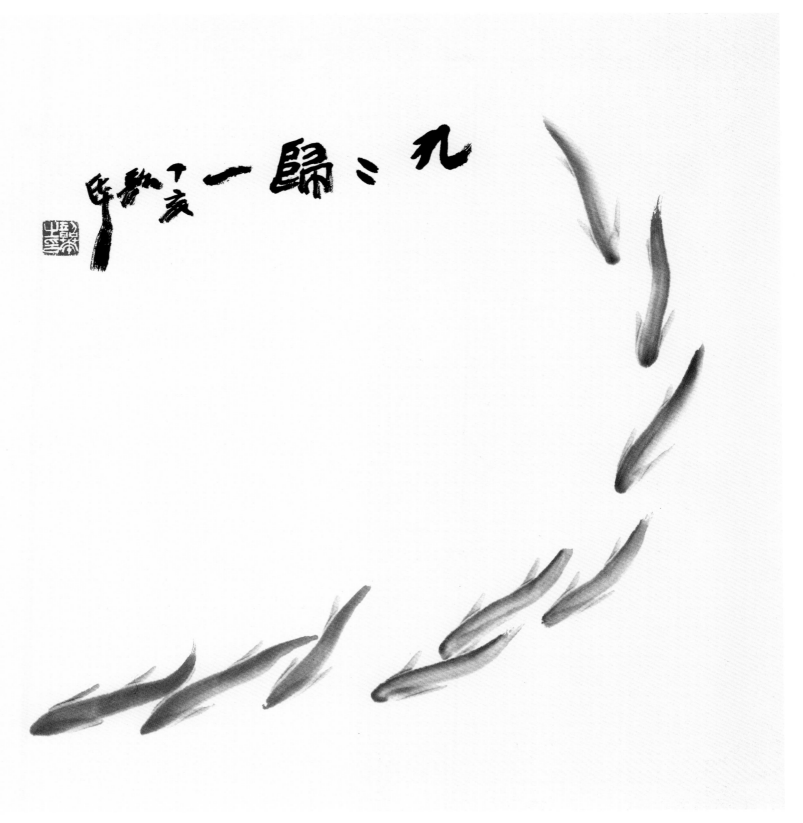

◎ 周韶华 · 九九归一　2007 年　纸本　68cm × 68cm

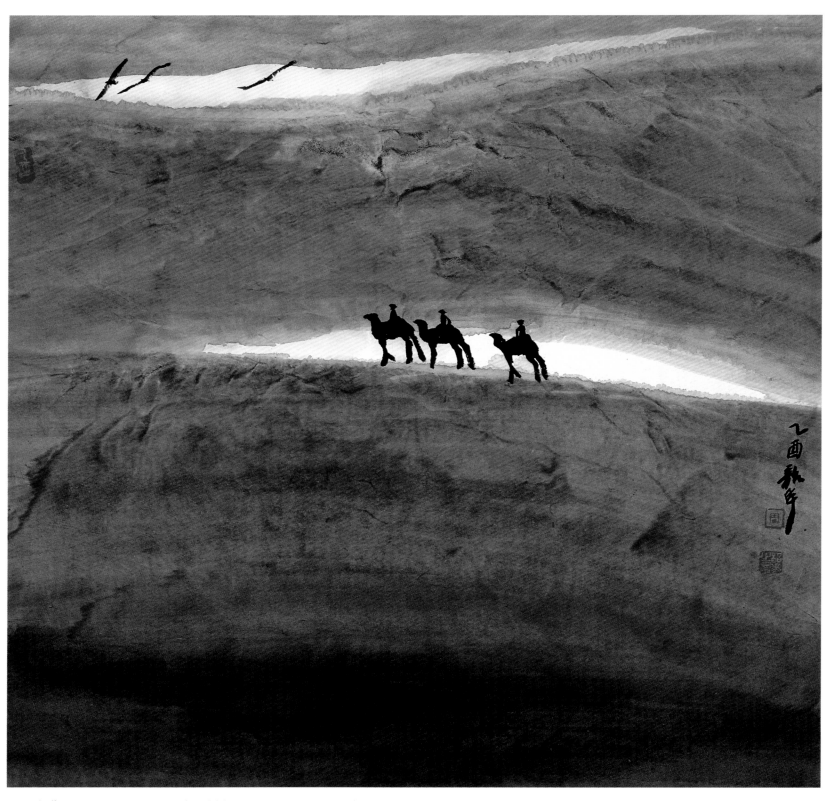

◎ **周韶华·大漠寻源之一** 2005 年 纸本 68cm × 68cm

◎ 周韶华·大漠寻源之二 2005 年 纸本 68cm × 68cm

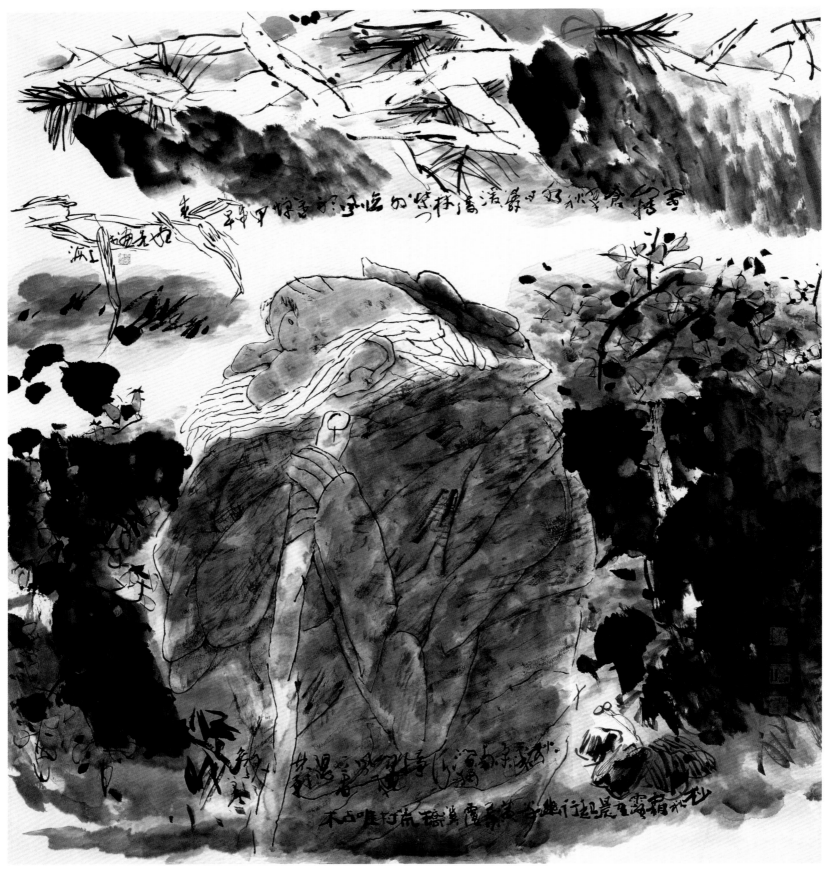

◎ 方增先·秋水临风　2004年　纸本　68cm×68cm

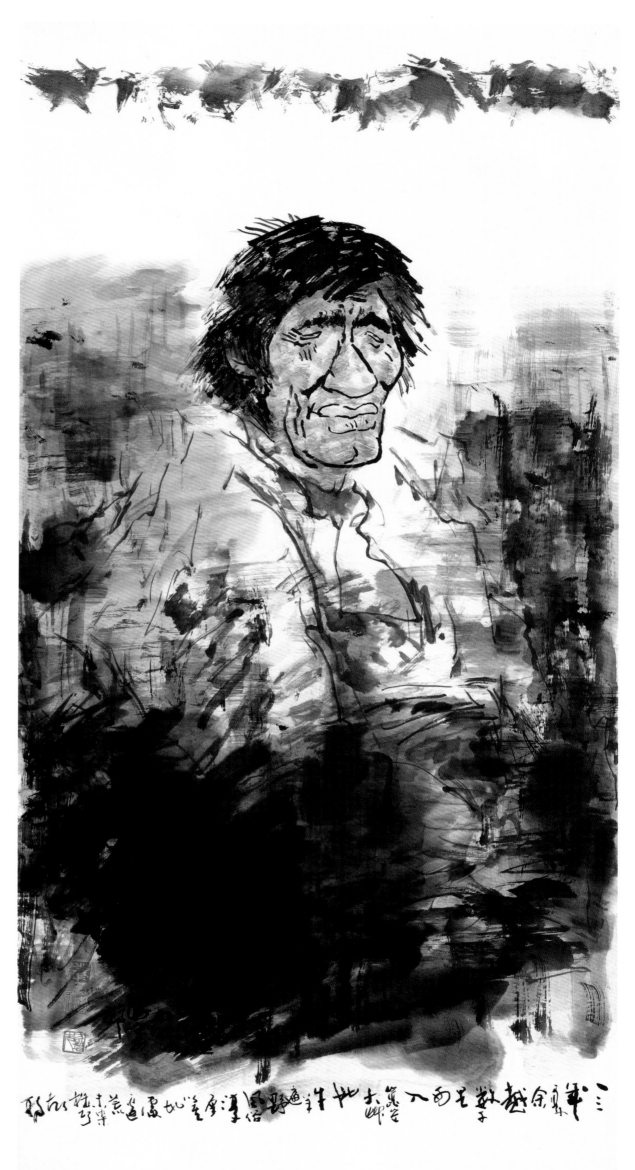

◎ **方增先·藏民半身像**
1983年　纸本
136cm × 68cm

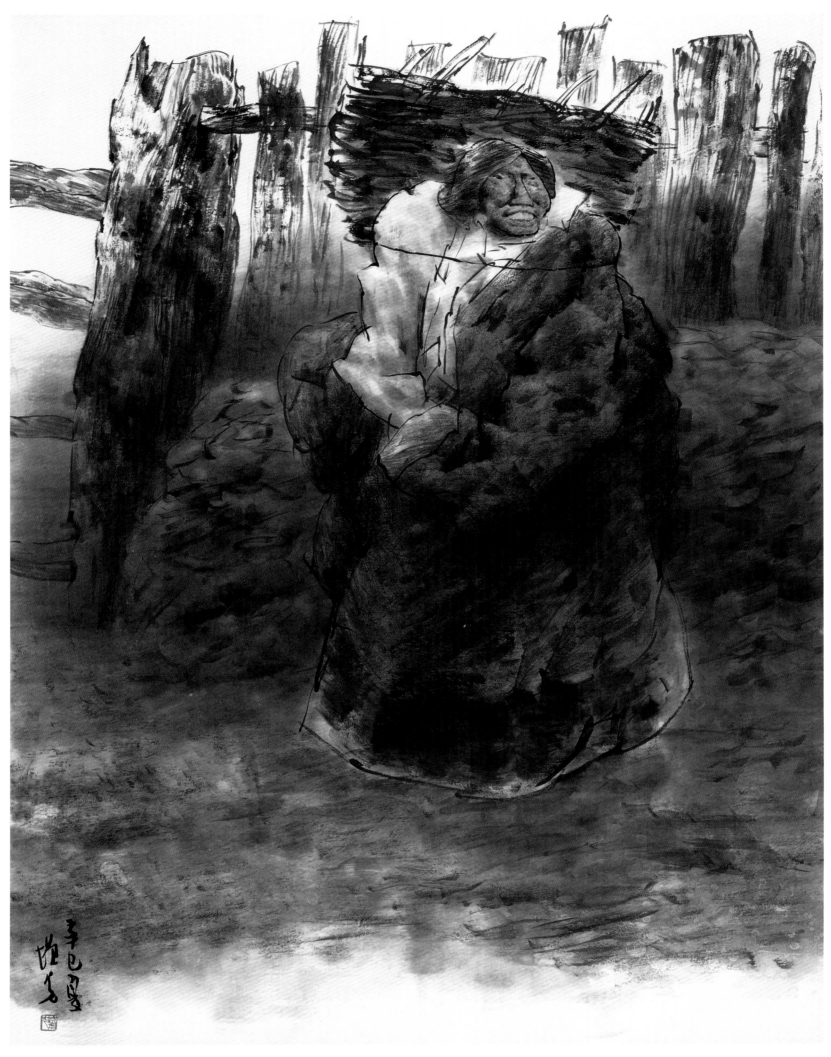

◎ 方增先·昆仑霜晓 2001年 纸本 178cm × 123cm

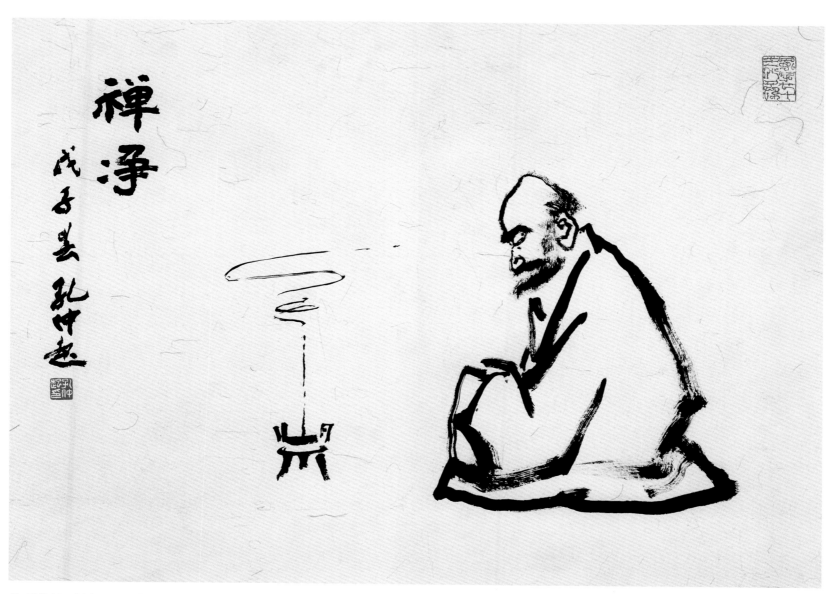

◎ 孔仲起·禅净　2008 年　纸本　50cm × 69cm

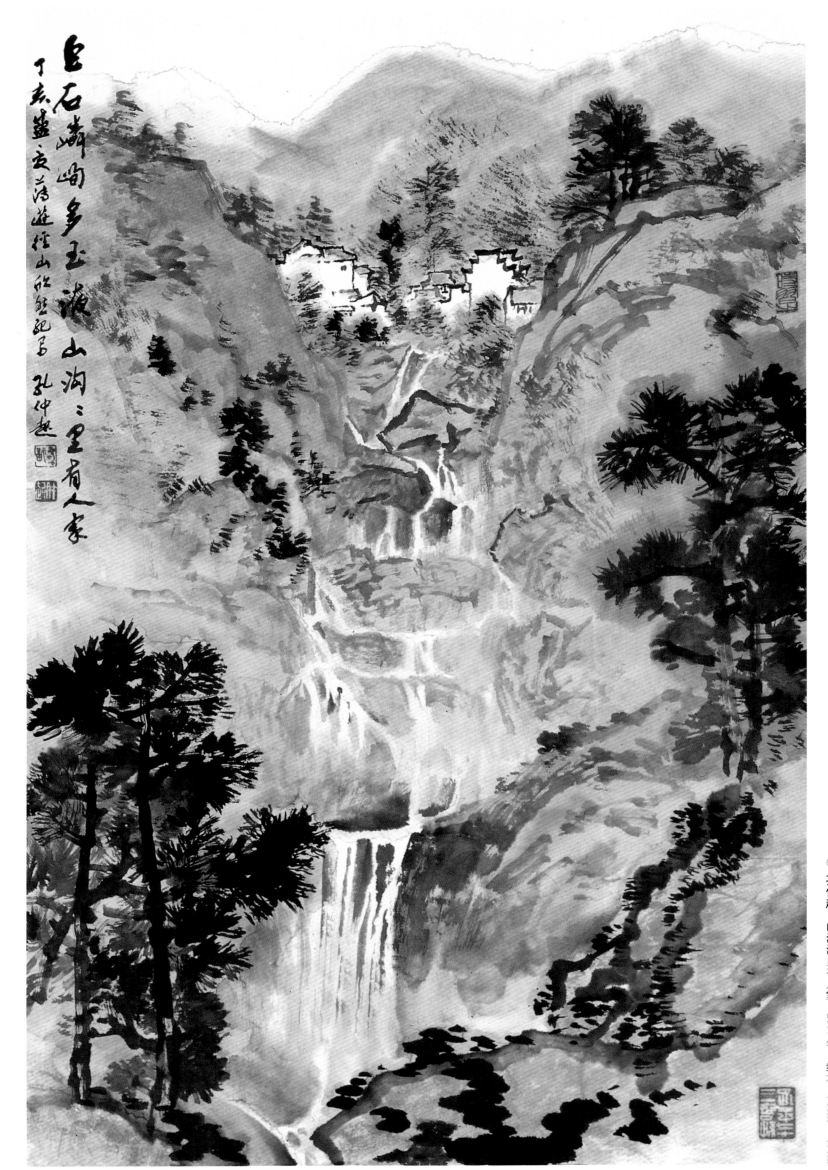

© 孔仲起·山沟沟里有人家　2007年　纸本　98cm×65cm

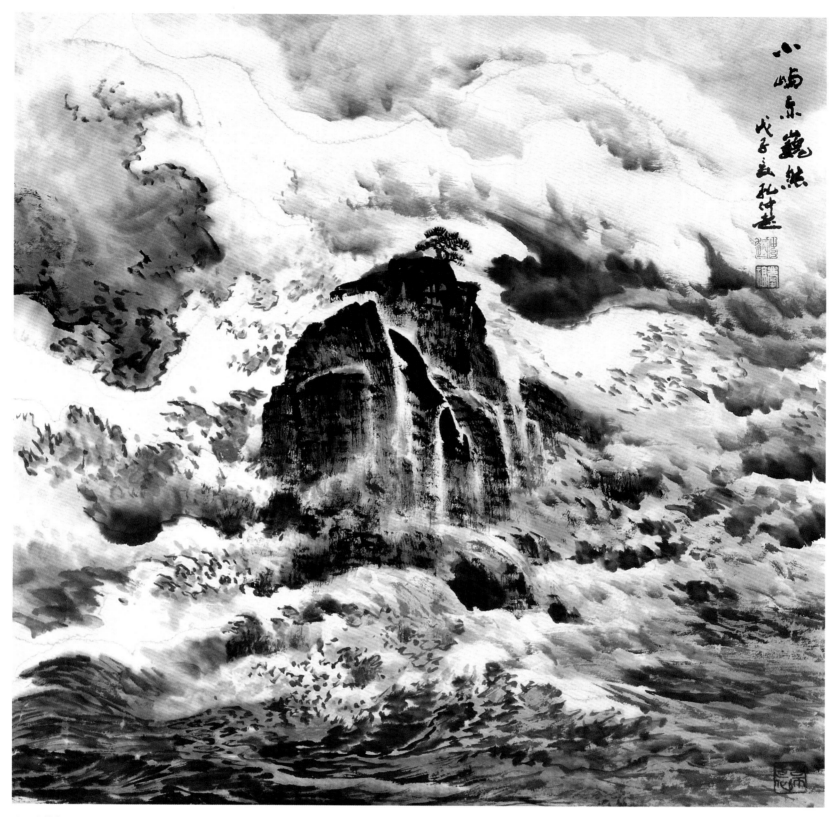

◎ 孔仲起·小屿亦巍然　2008 年　纸本　68cm × 68cm

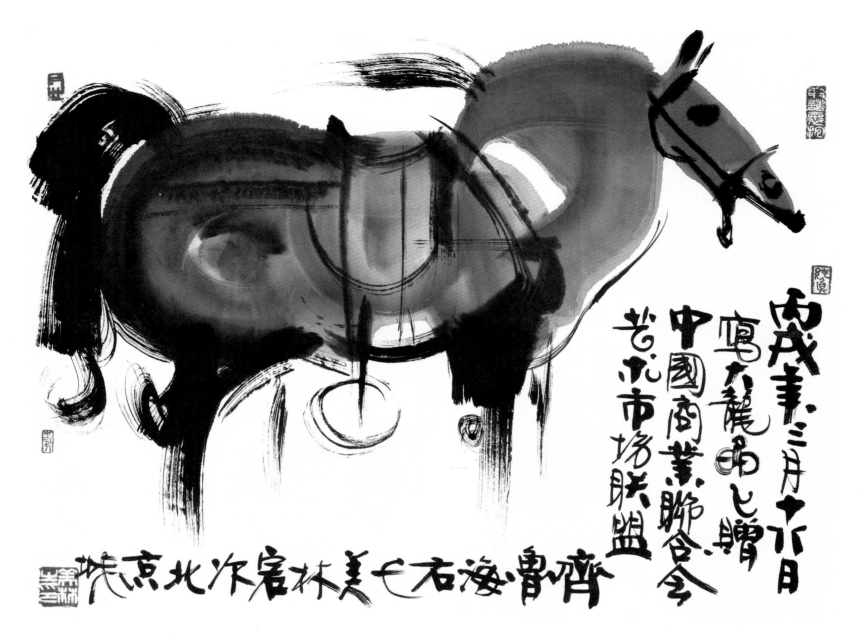

◎ **韩美林**·名骏图　2006 年　纸本　45cm × 68cm

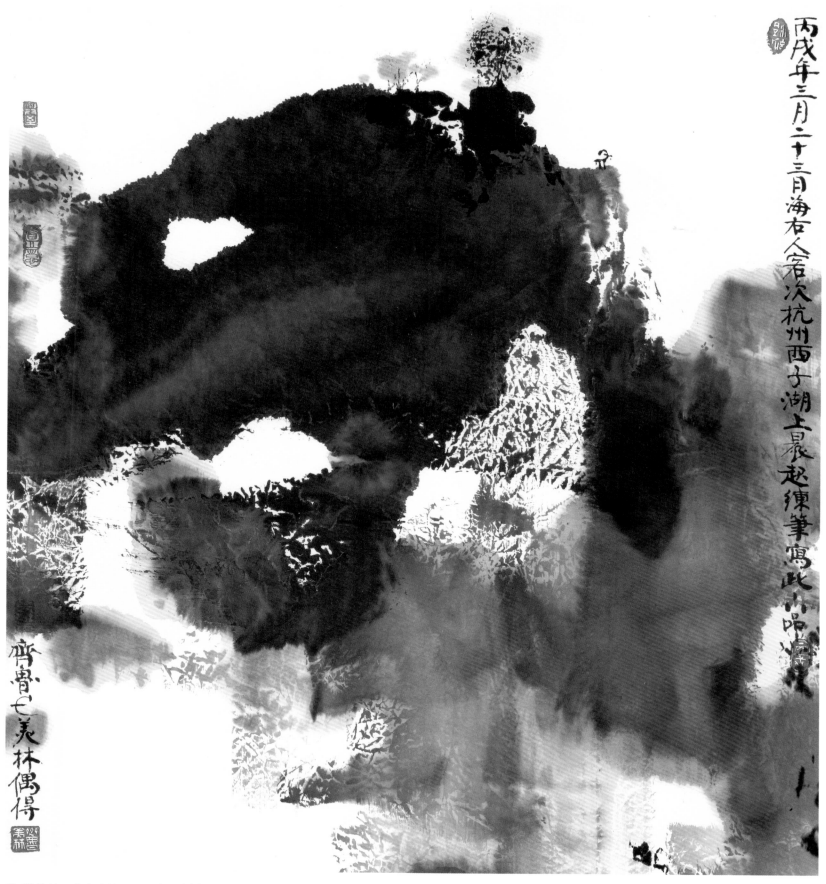

丙戌年三月二十三日海右人客次杭州西子湖上晨起練筆寫此小品

◎ **韩美林·山水小品** 2006 年 纸本 68cm × 68cm

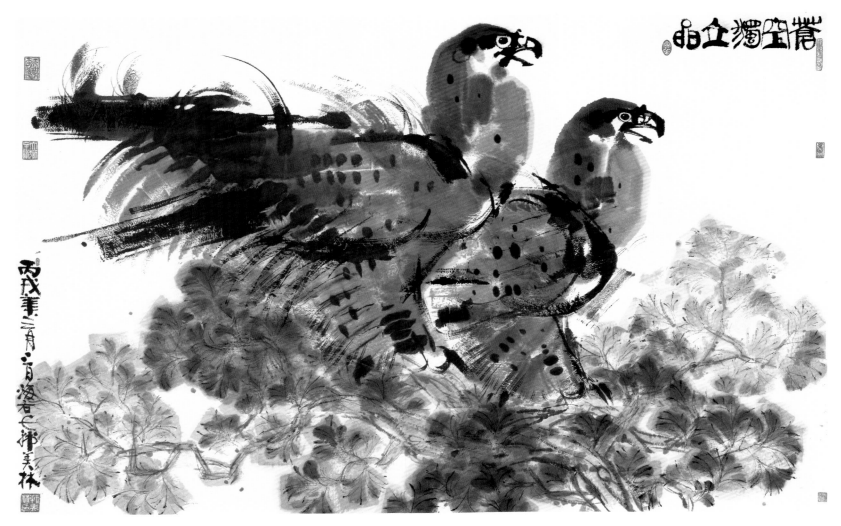

◎ **韩美林·苍空独立图** 2006 年 纸本 45cm × 68cm

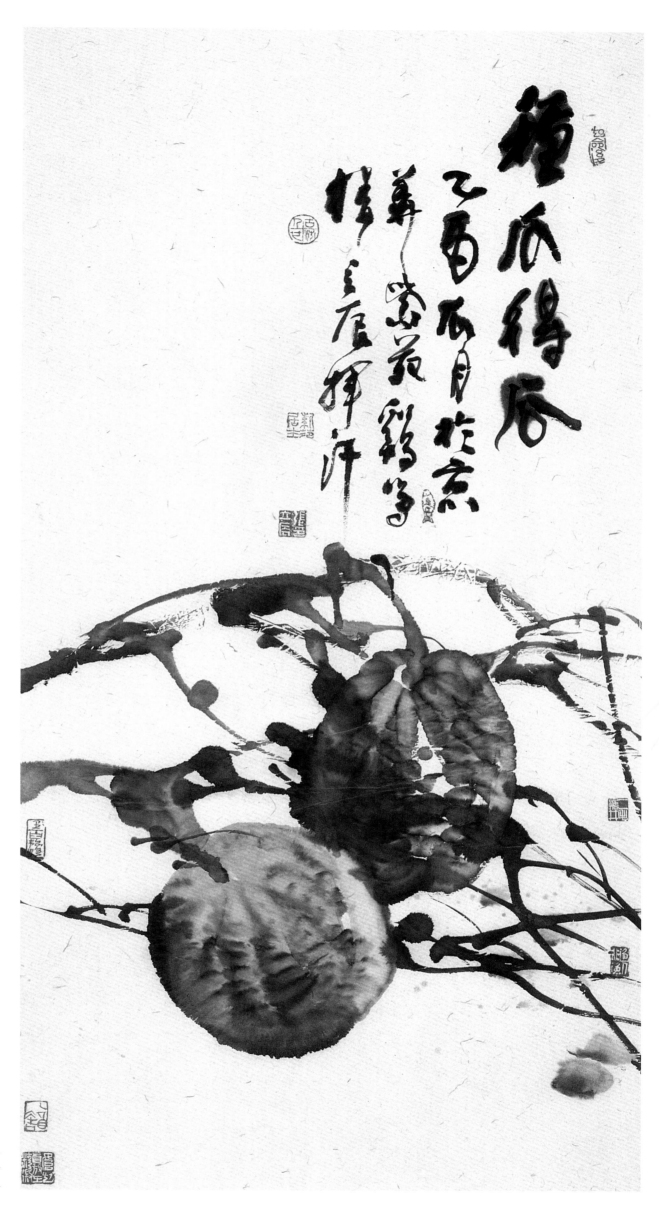

◎ 张立辰·种瓜得瓜
2005年　纸本
136cm × 68cm

◎ 张立辰 · 老荷含露　2004年　纸本　68cm × 45cm

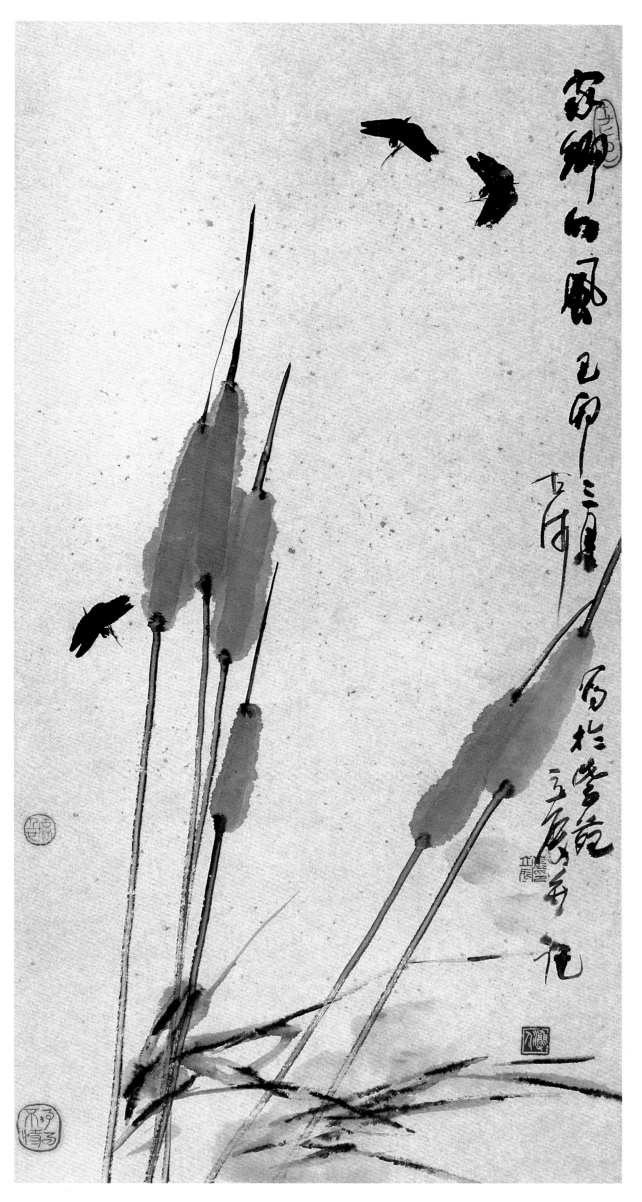

◎ 张立辰 · 家乡的风
　1999 年　纸本
136cm × 68cm

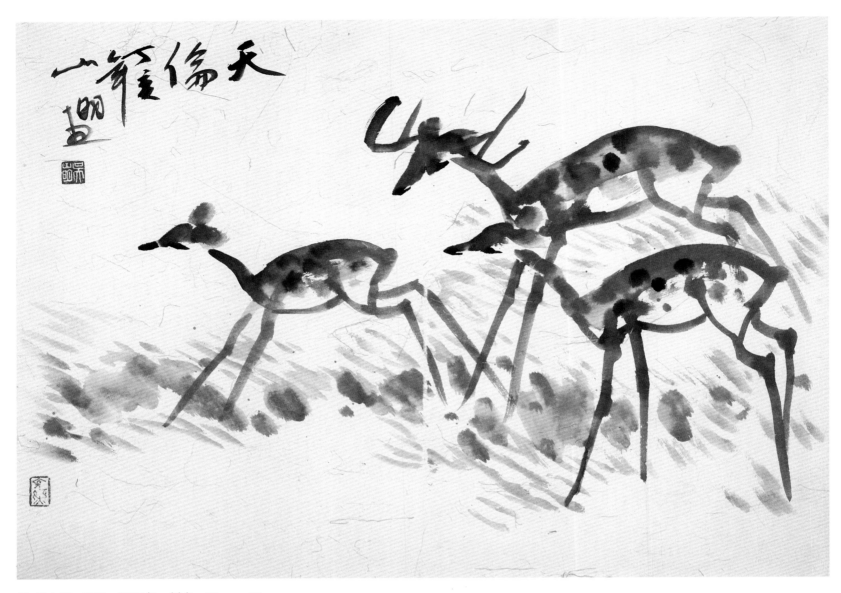

◎ 吴山明·天伦　2007年　纸本　50cm × 69cm

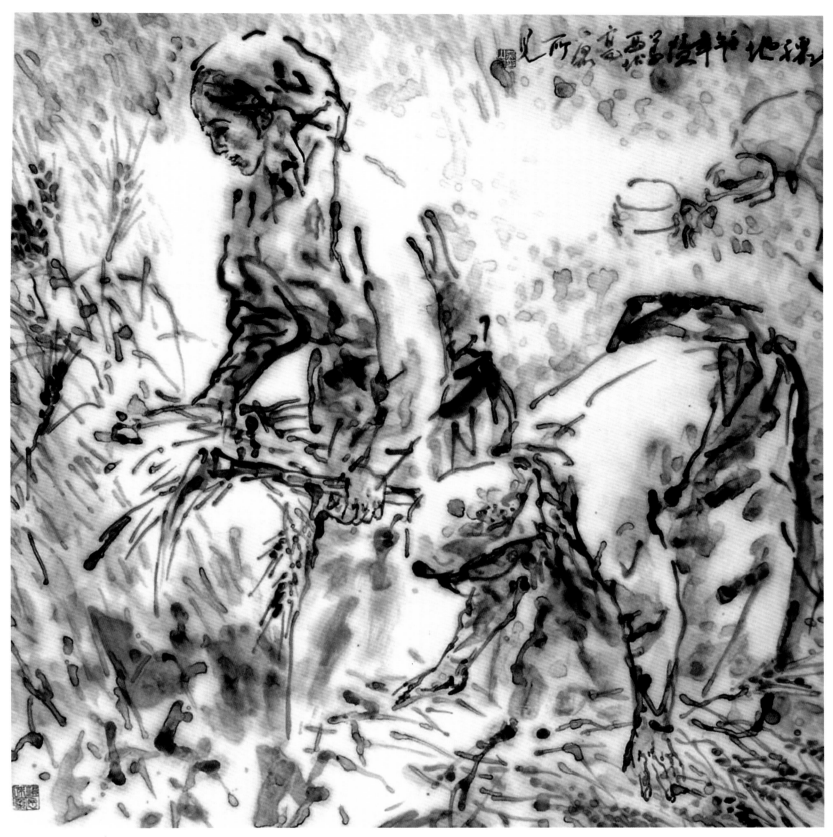

◎ 吴山明·青稞地　2002年　纸本　68cm × 68cm

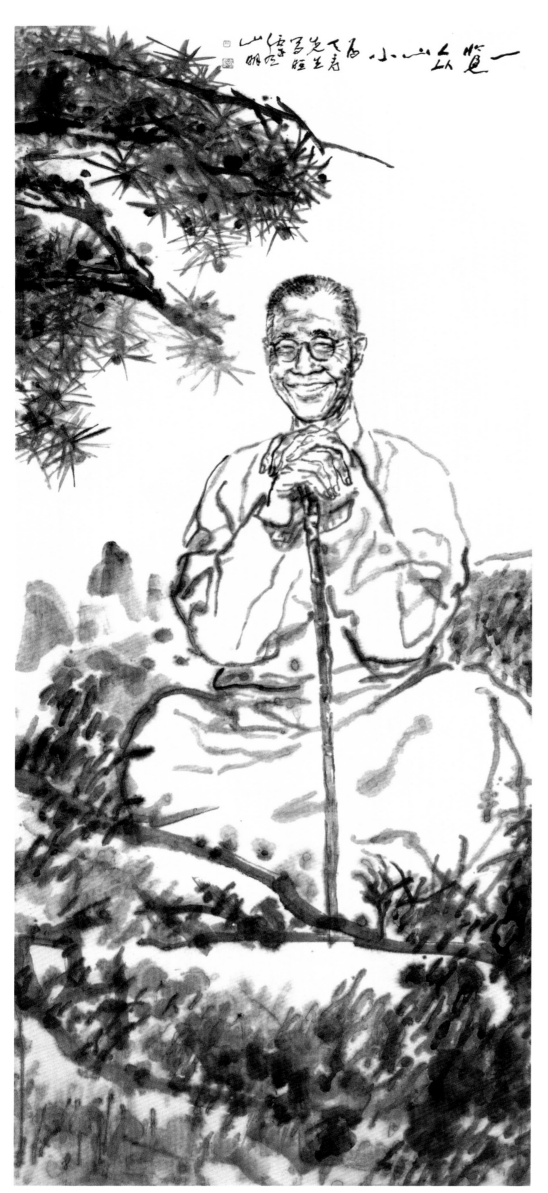

◎ 吴山明·一览众山小
1996年　纸本
240cm × 100cm

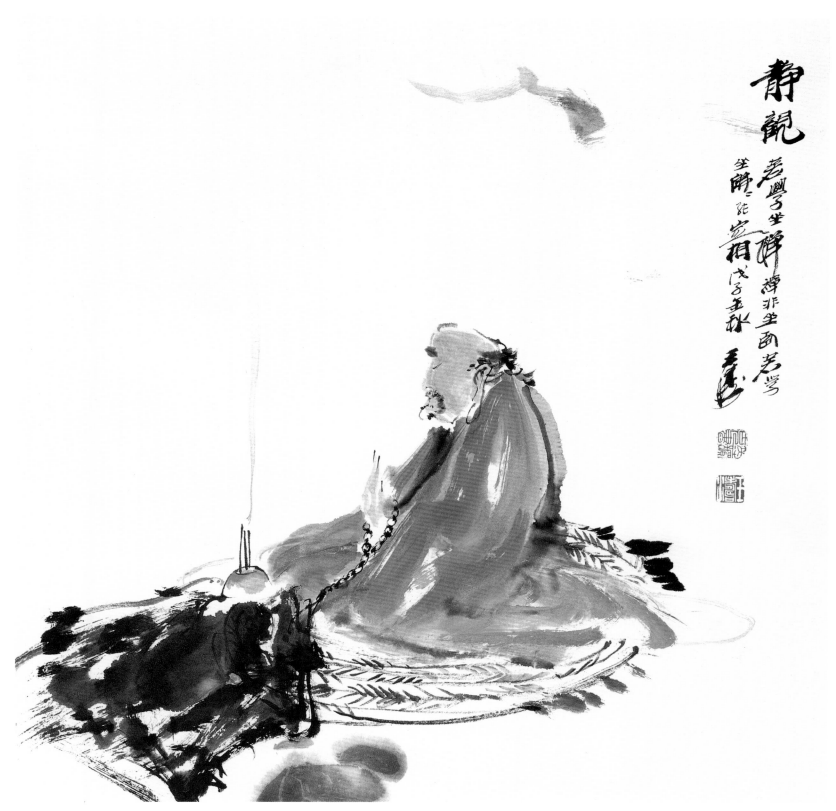

◎ 王 涛·静观 2008年 纸本 68cm × 68cm

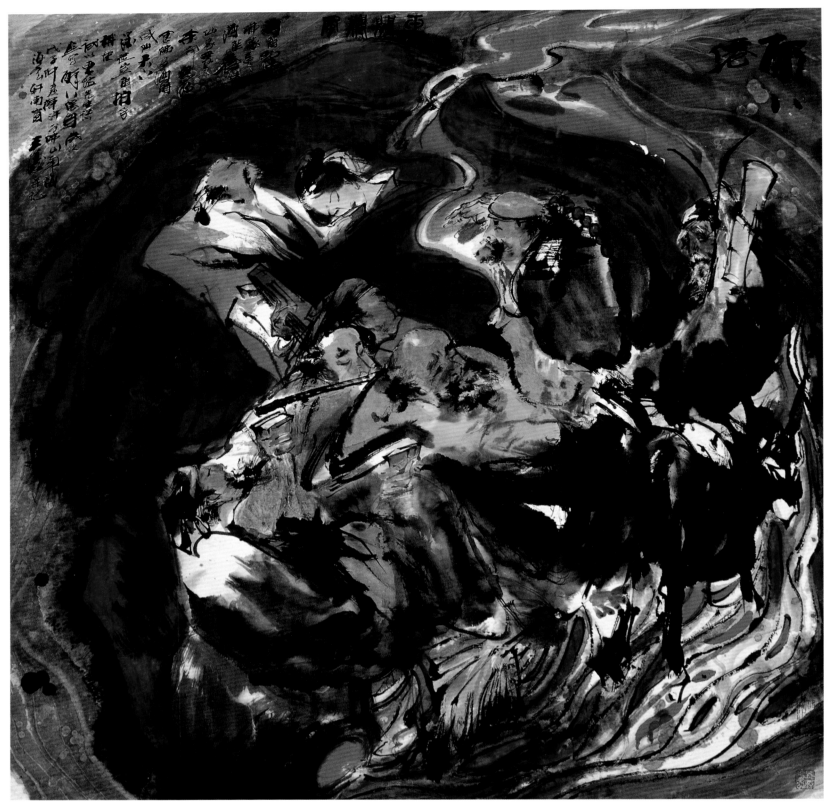

◎ 王　涛・醉八仙　2008 年　纸本　68cm × 68cm

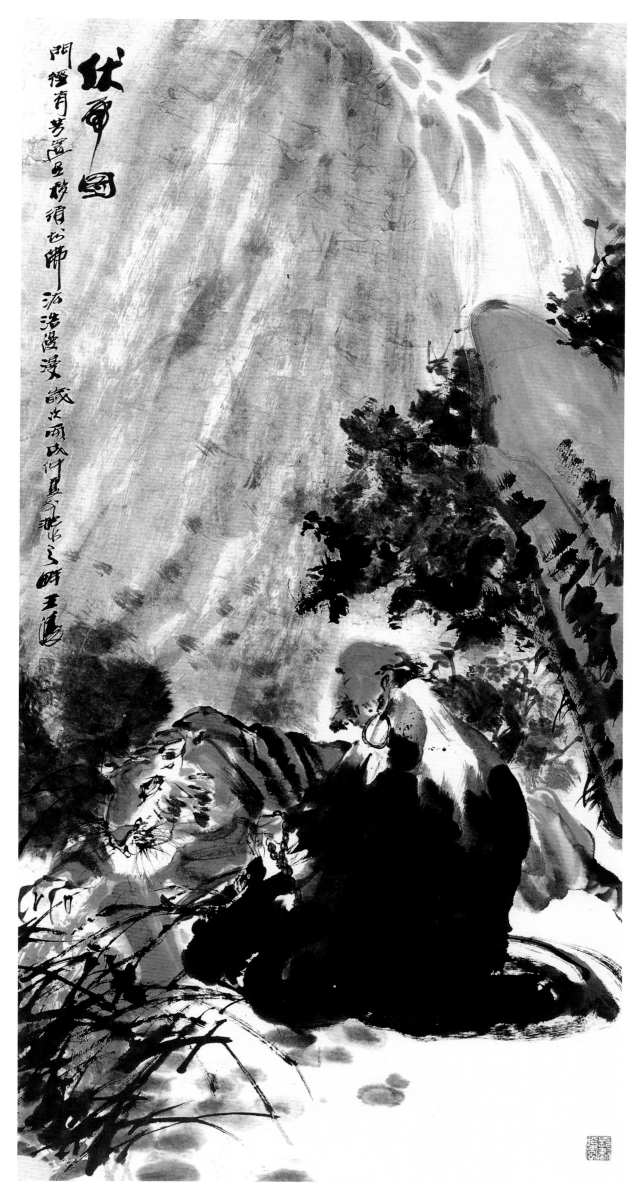

◎ 王　涛·伏虎图
2006年　纸本
68cm × 68cm

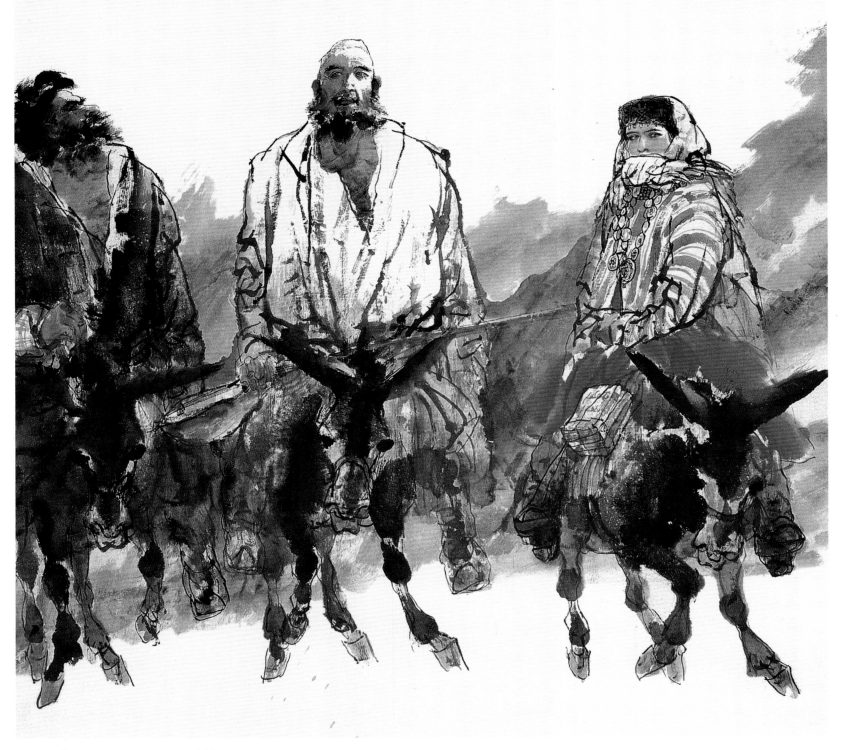

巴扎归来 己卯仲夏 大为作

◎ 刘大为·巴扎归来　1999 年　纸本　68cm × 68cm

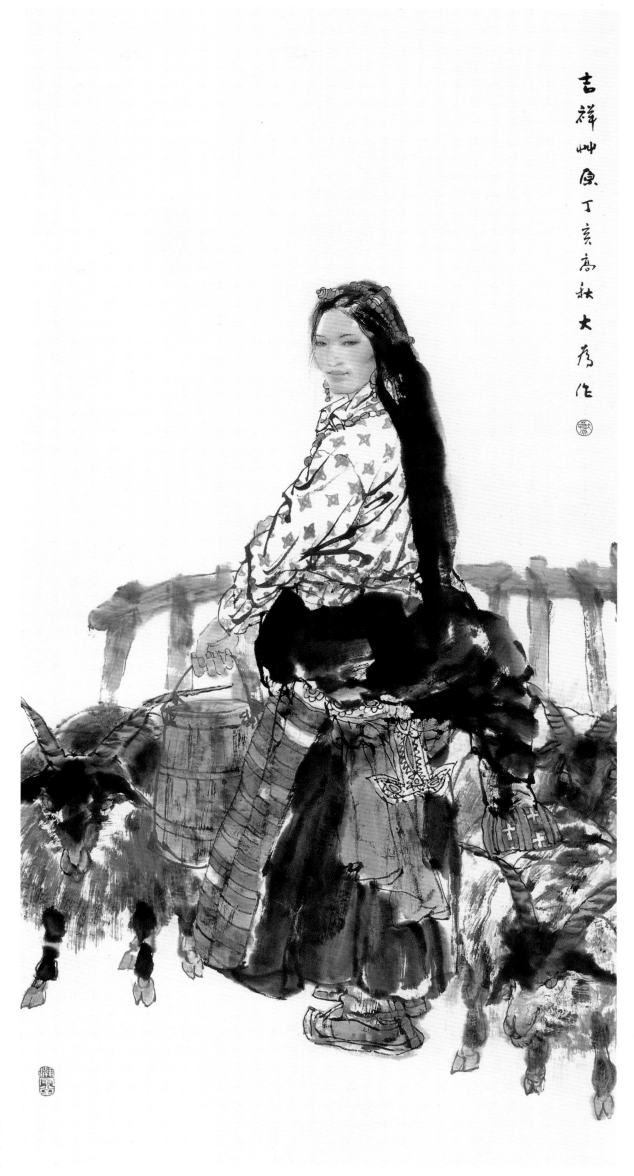

吉祥草原 丁亥高秋 大为作

◎ 刘大为·吉祥草原
2007年 纸本
136cm × 68cm

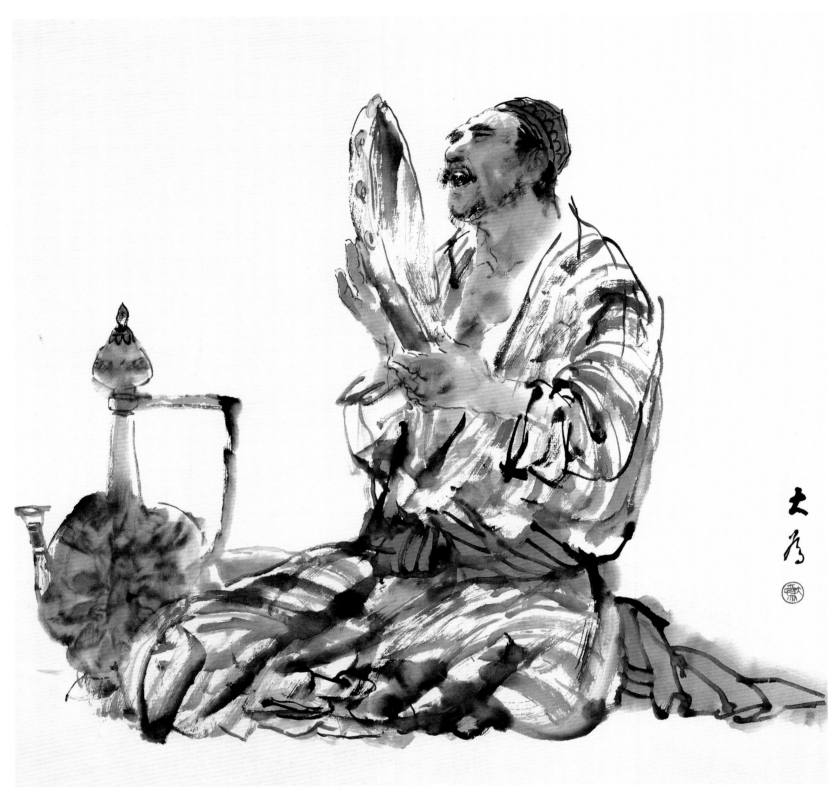

◎ **刘大为·天山鼓手** 2003 年 纸本 68cm × 68cm

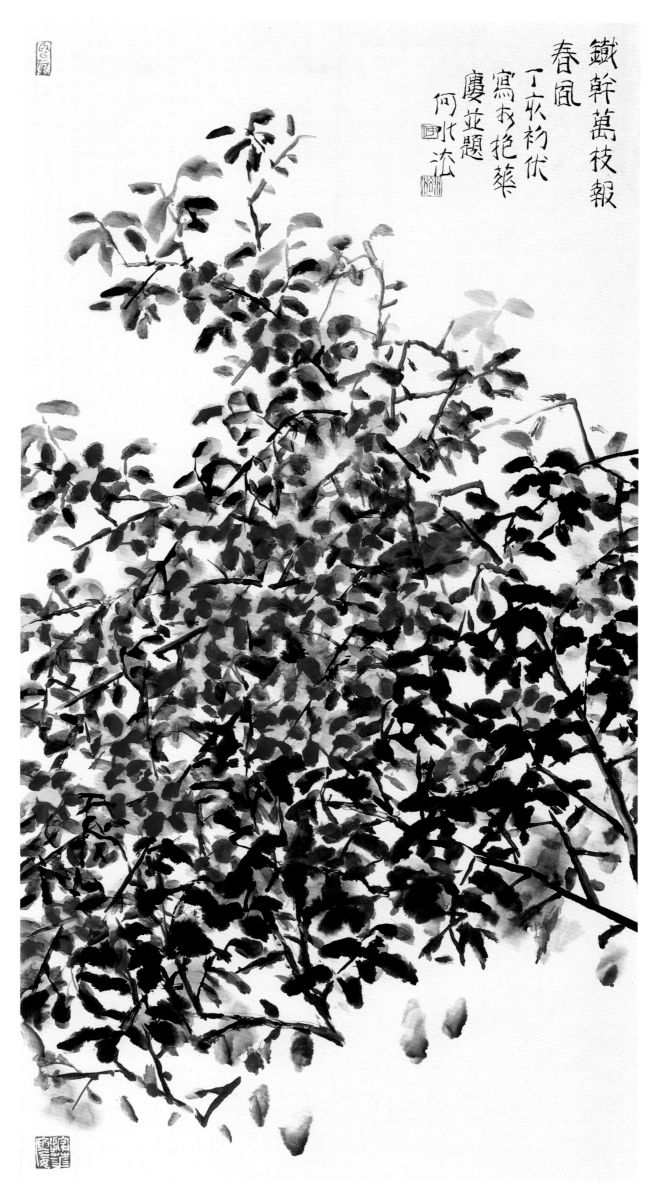

鐵幹萬枝報
春風
丁亥初伏
寫於抱藥
廬並題
何水法

◎ 何水法·铁干万枝抱春风
2007年　纸本
136cm × 68cm

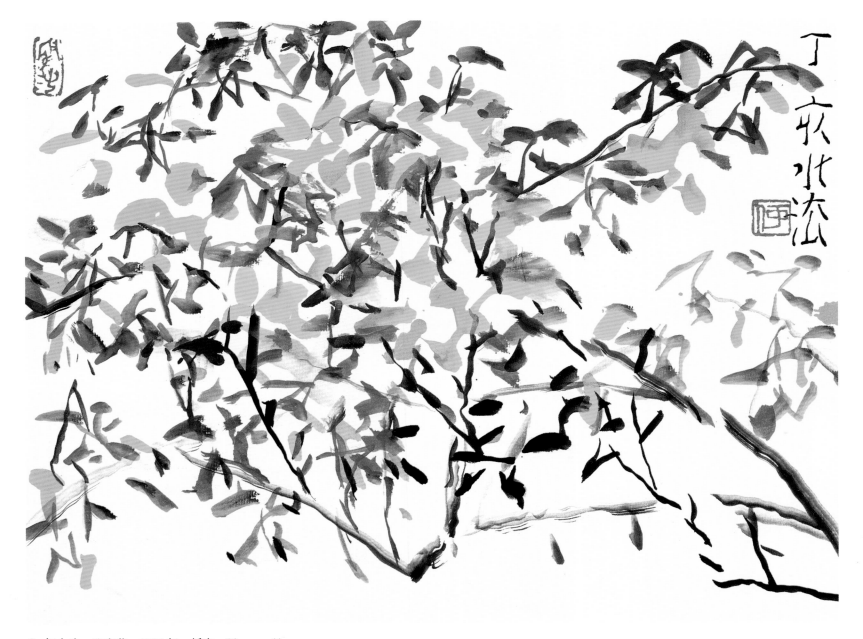

◎ **何水法·迎春花** 2007 年 纸本 32cm × 41cm

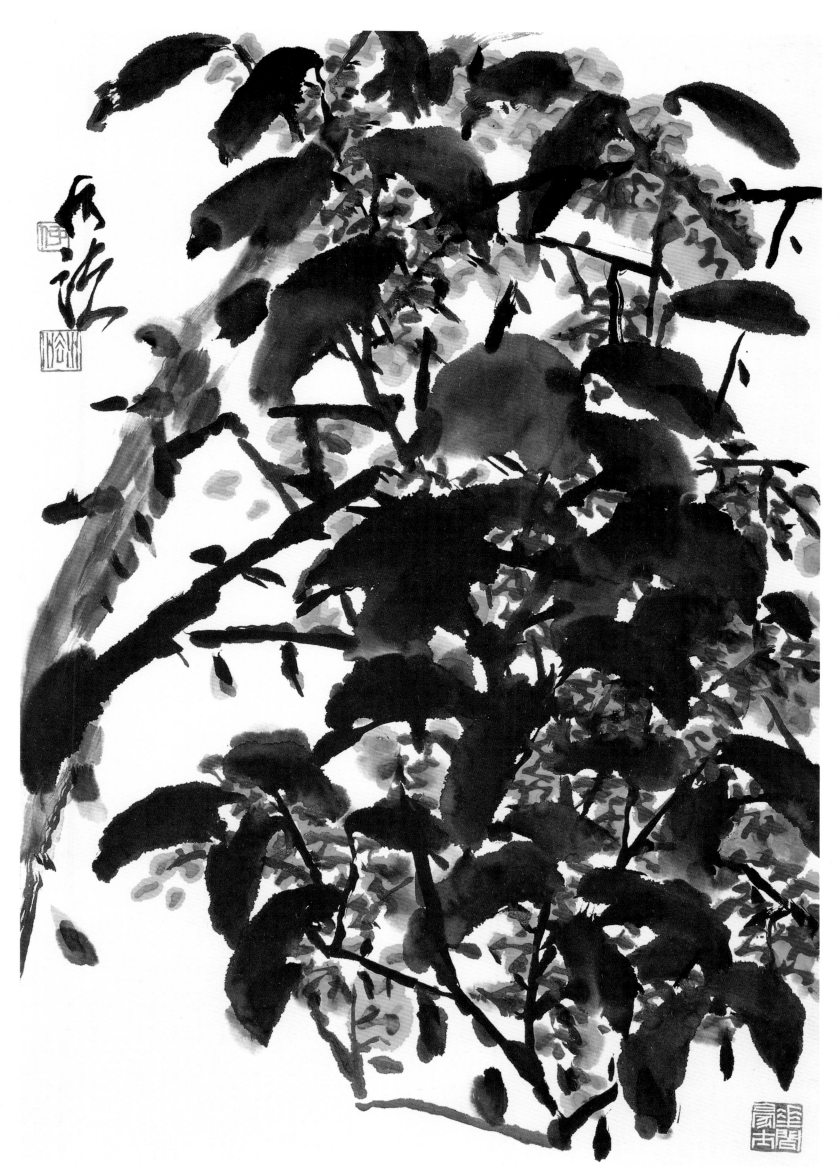

◎ 何水法·金桂　2008年　纸本　68cm × 45cm

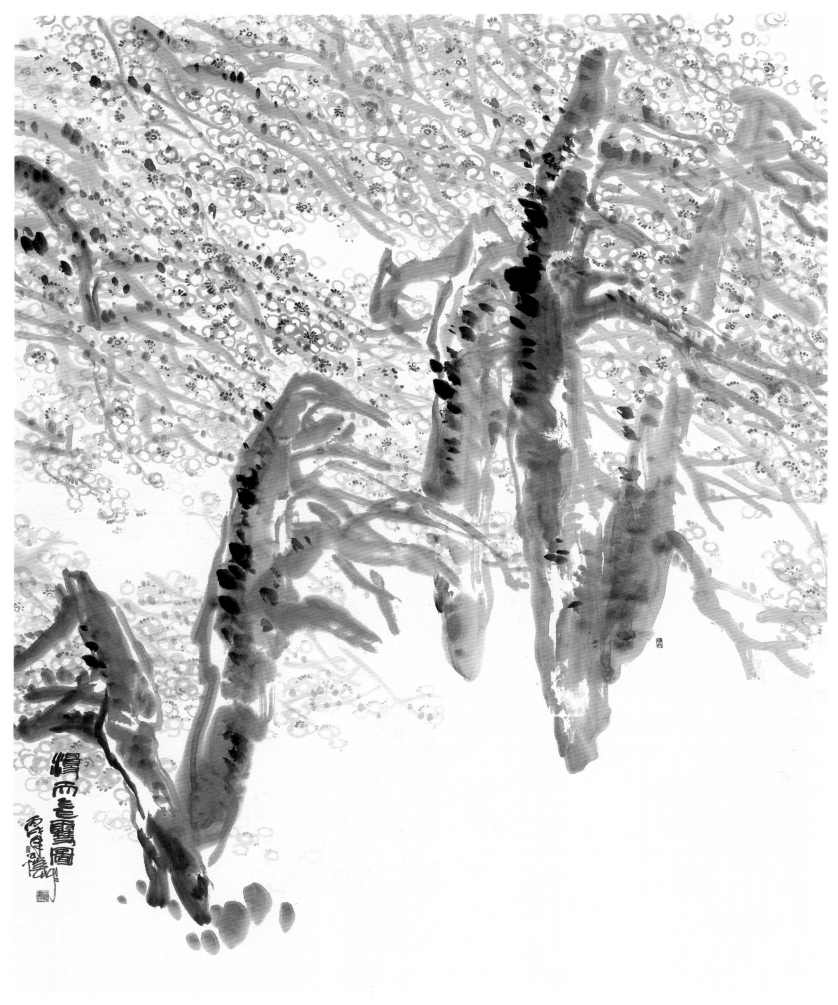

◎ 潘公凯·漫天飞雪图　2006 年　纸本　360cm × 280cm

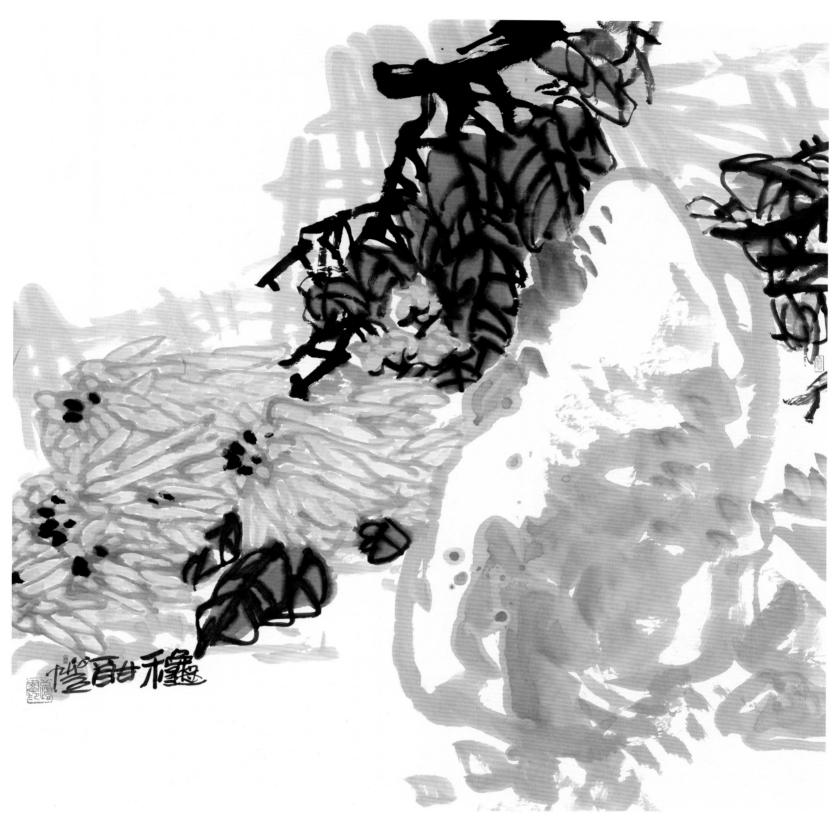

◎ 潘公凯·秋酣　2006 年　纸本　136cm × 136cm

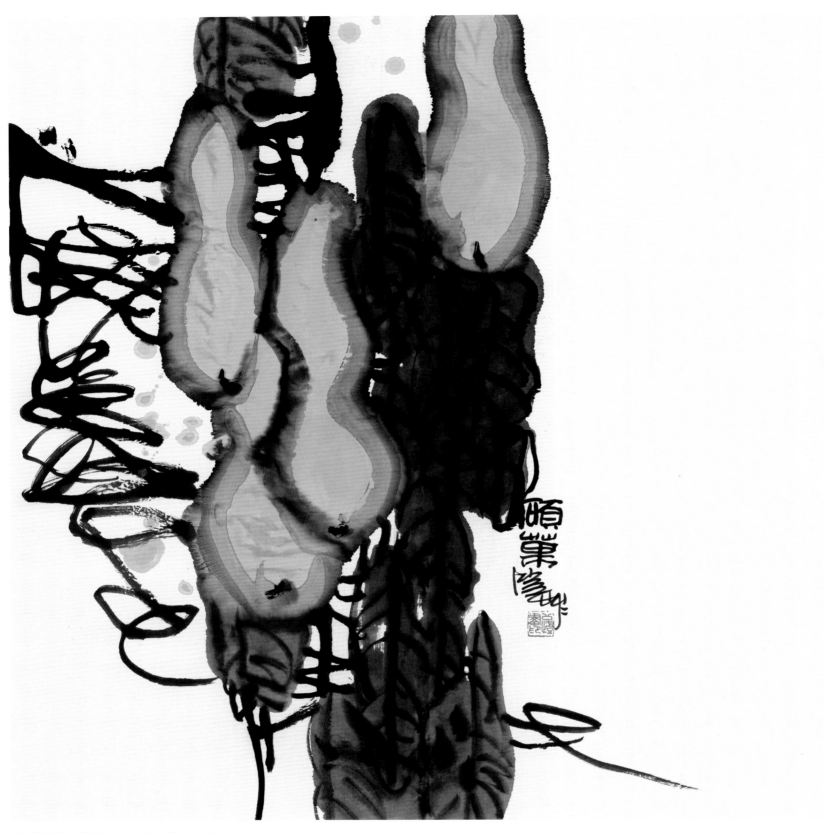

◎ **潘公凯·硕果** 2006年 纸本 136cm × 136cm

推荐画家作品
TUIJIAN HUAJIA ZUOPIN
（按姓氏笔画排序）

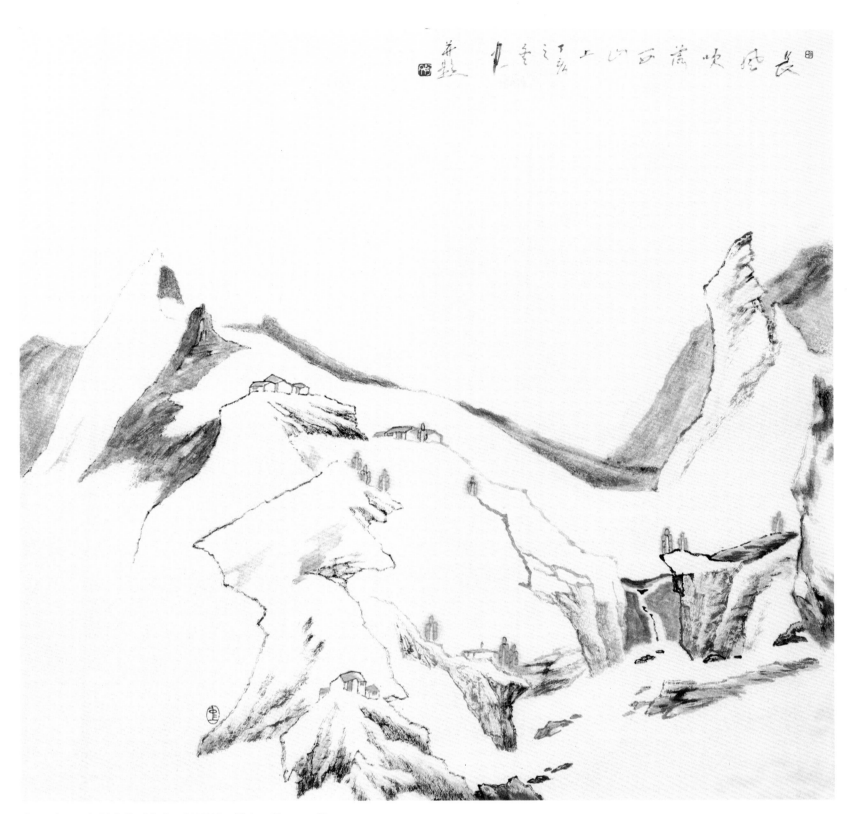

◎ 丁中一·长风吹落西山上　2007年　纸本　68cm × 68cm

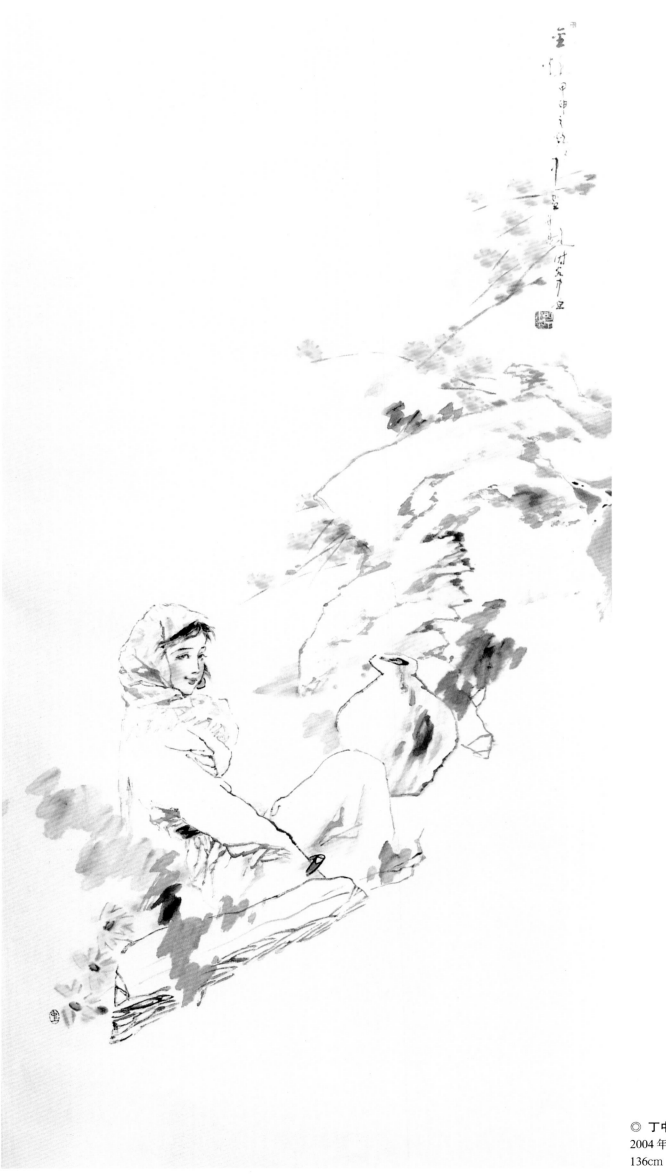

◎ 丁中一 · 金秋
2004 年　纸本
136cm × 68cm

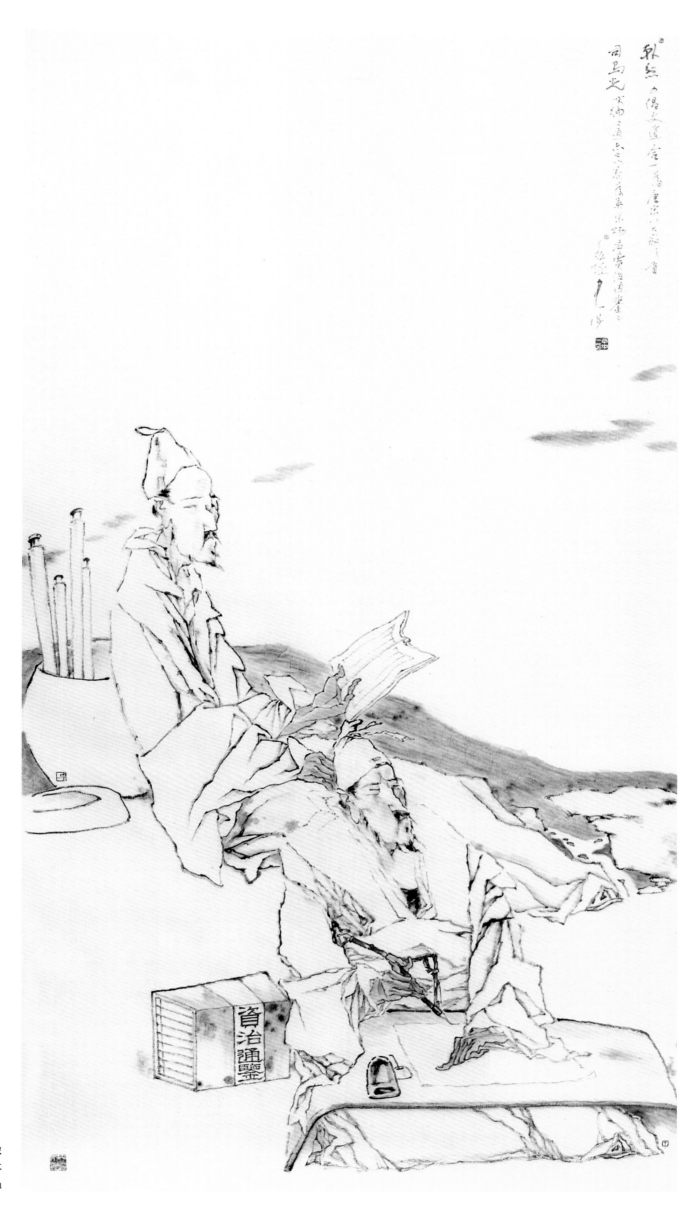

◎ 丁中一·韩愈造像
2007年 纸本
136cm × 68cm

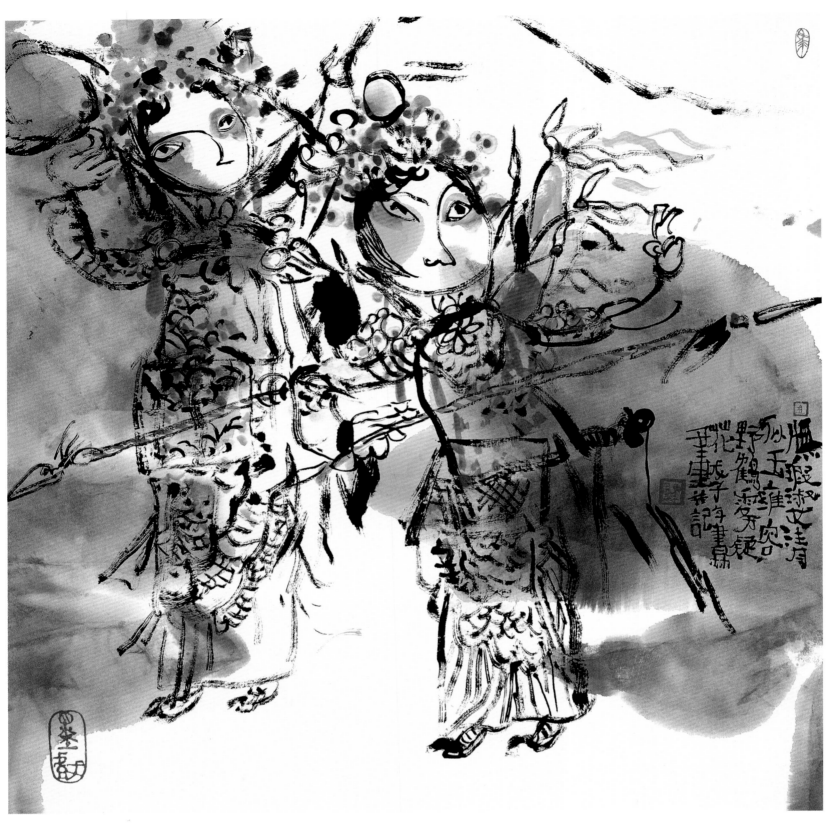

◎ 马书林·无瑕淑女清似玉　2008 年　纸本　68cm × 68cm

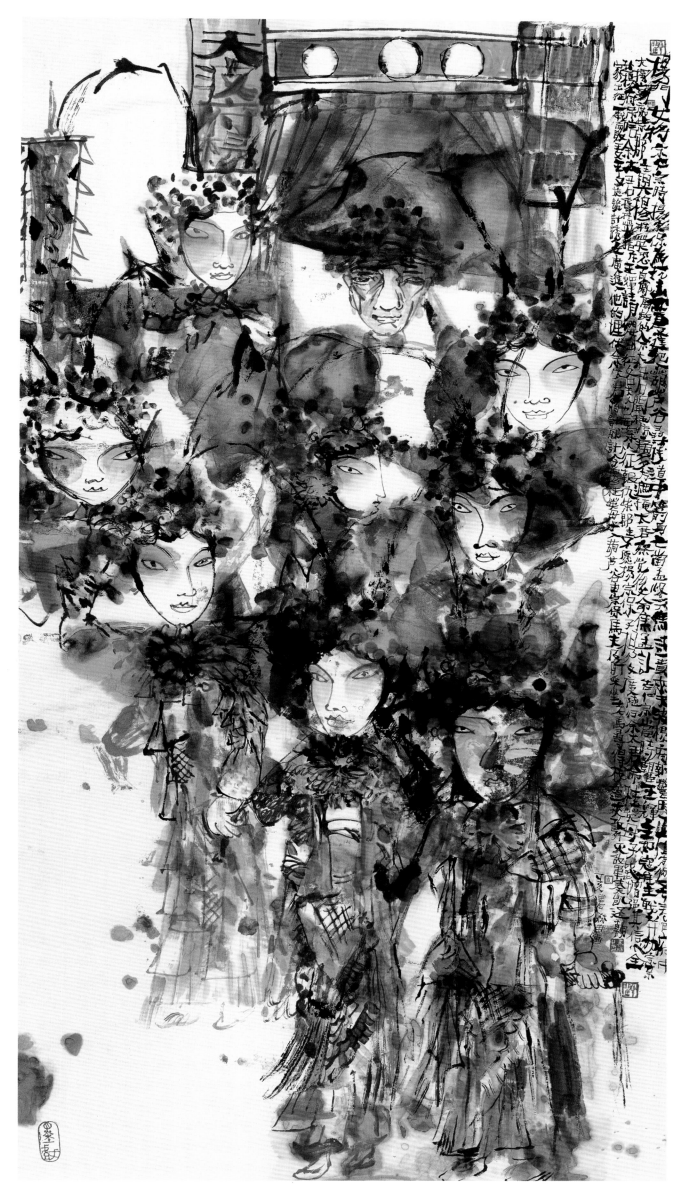

◎ 马书林·杨门女将
2007 年　纸本
178cm × 96cm

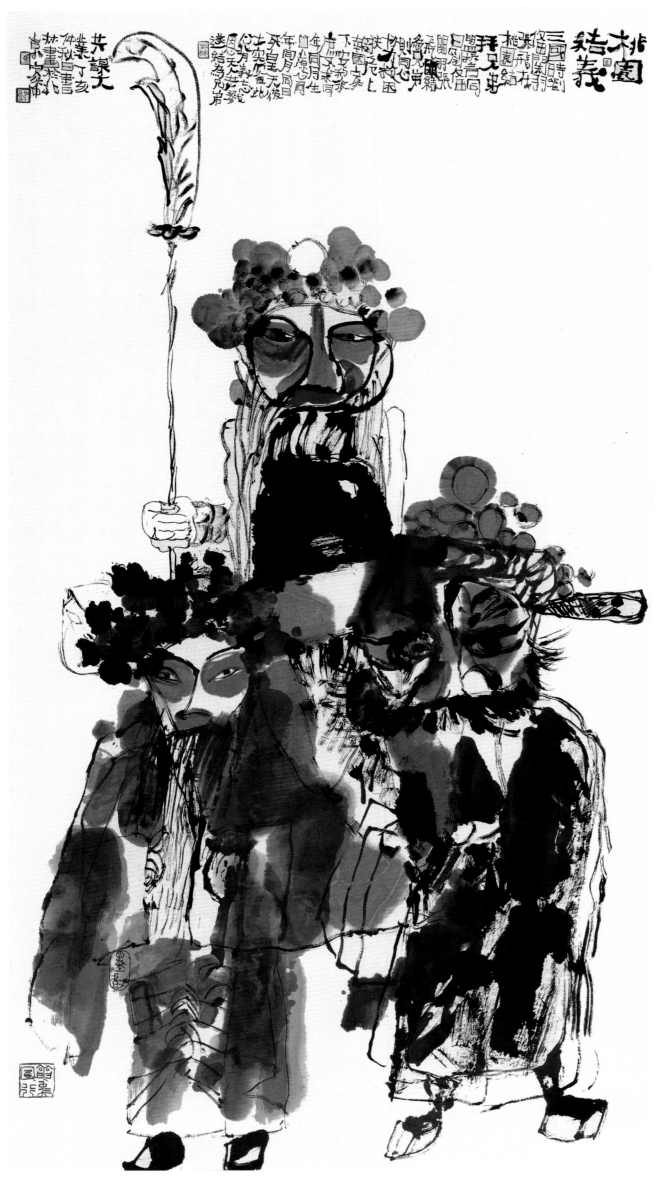

◎ 马书林·桃园结义
2007年　纸本
178cm × 96cm

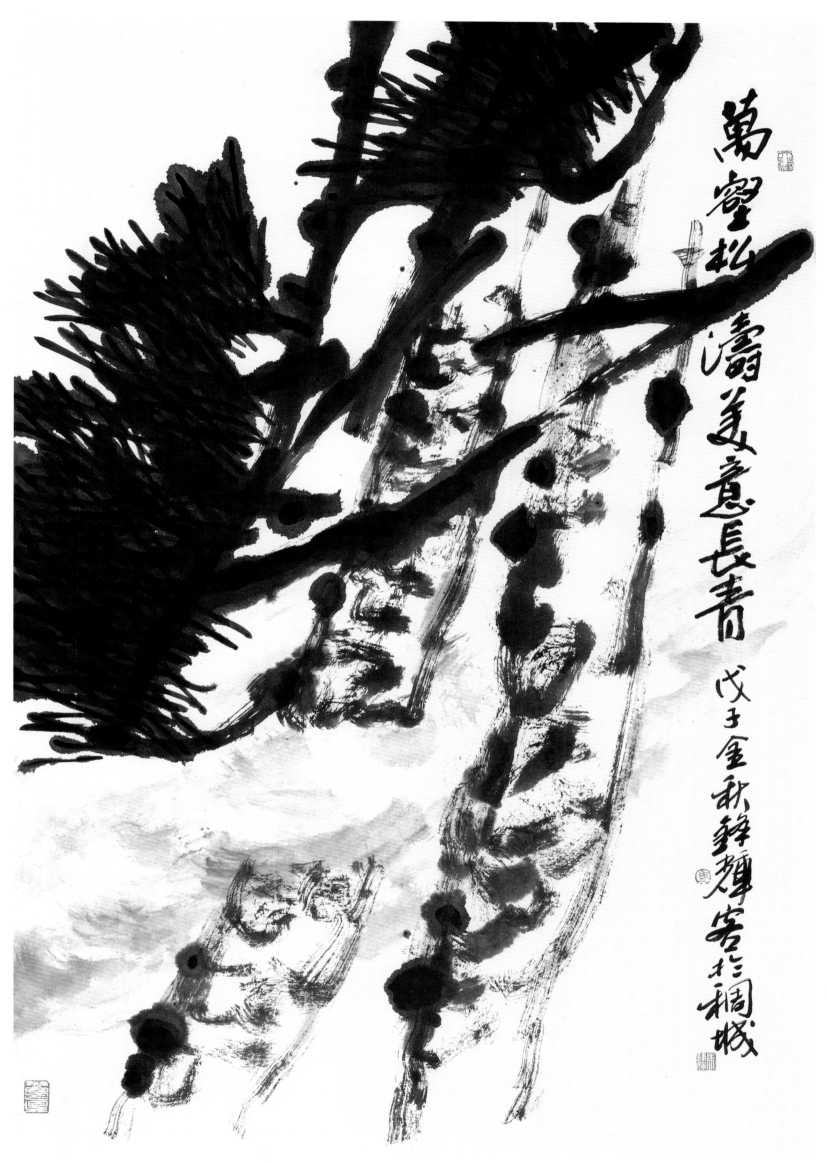

万壑松涛 美意长青

戊子金秋 锋辉客于桐城

◎ 马锋辉·万壑松涛　美意长青　2008 年　纸本　95cm × 64cm

◎ 马锋辉 · 战雨翻风　2006年　纸本　98cm × 63cm

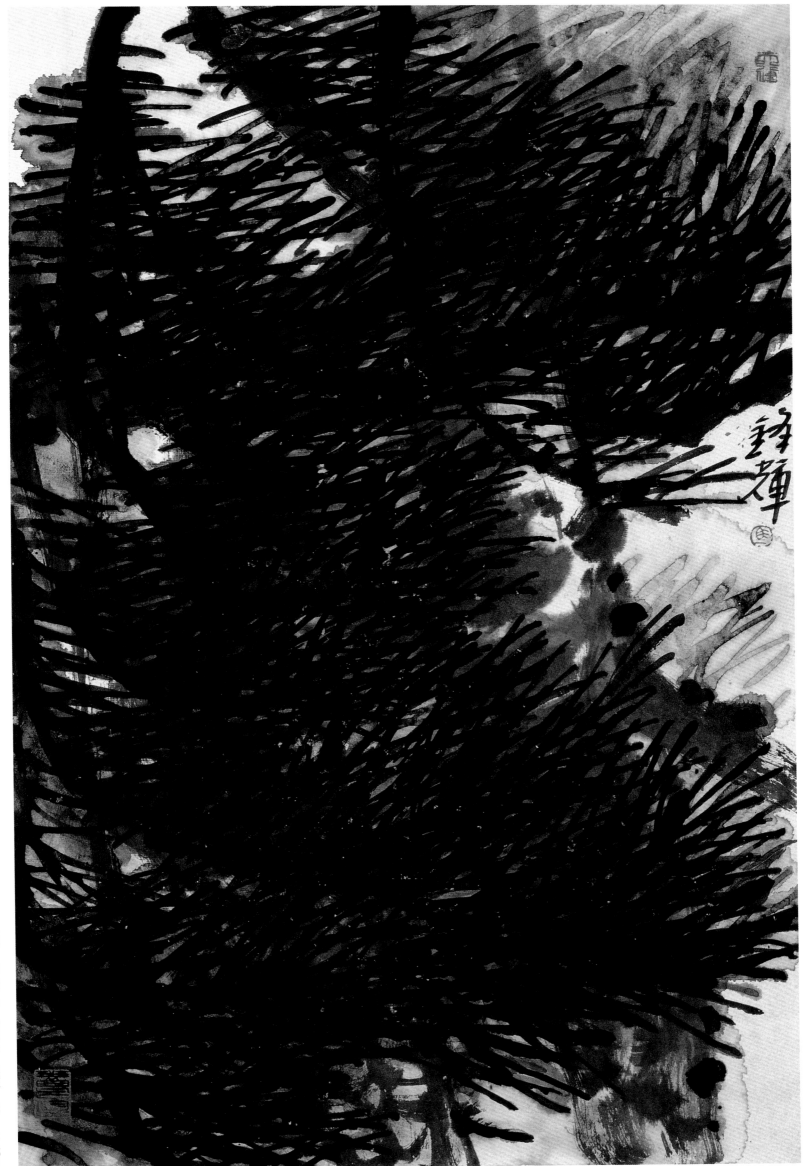

马锋辉·凌风青松　2008年　纸本　68cm×45cm

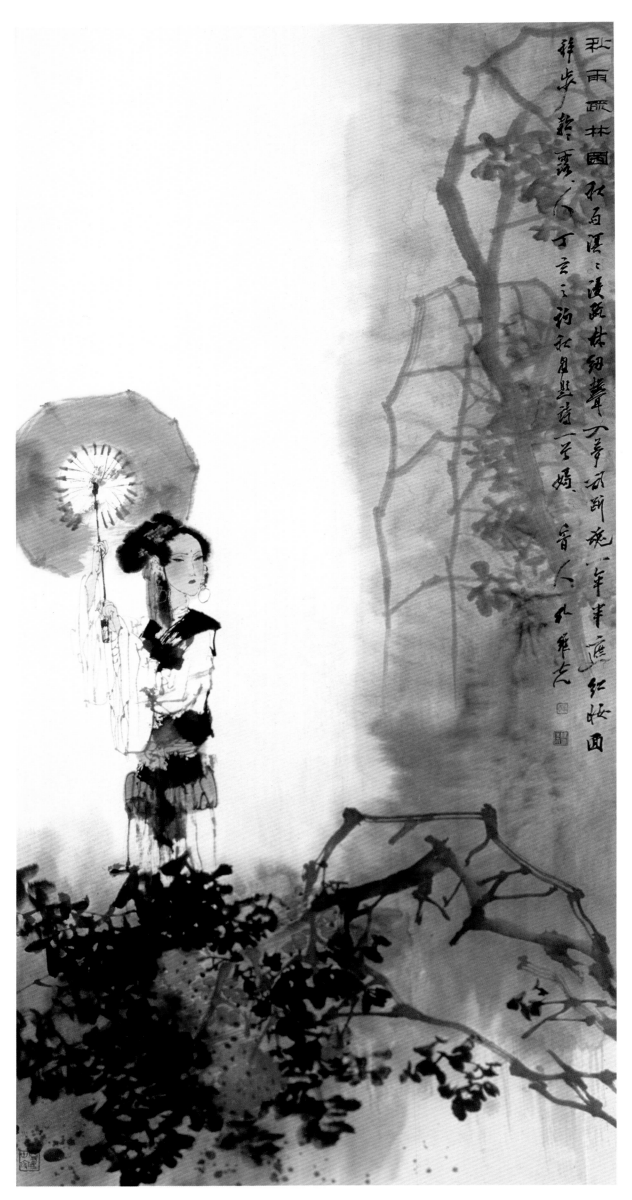

◎ 孔维克·秋雨疏林图
2007年　纸本
136cm × 68cm

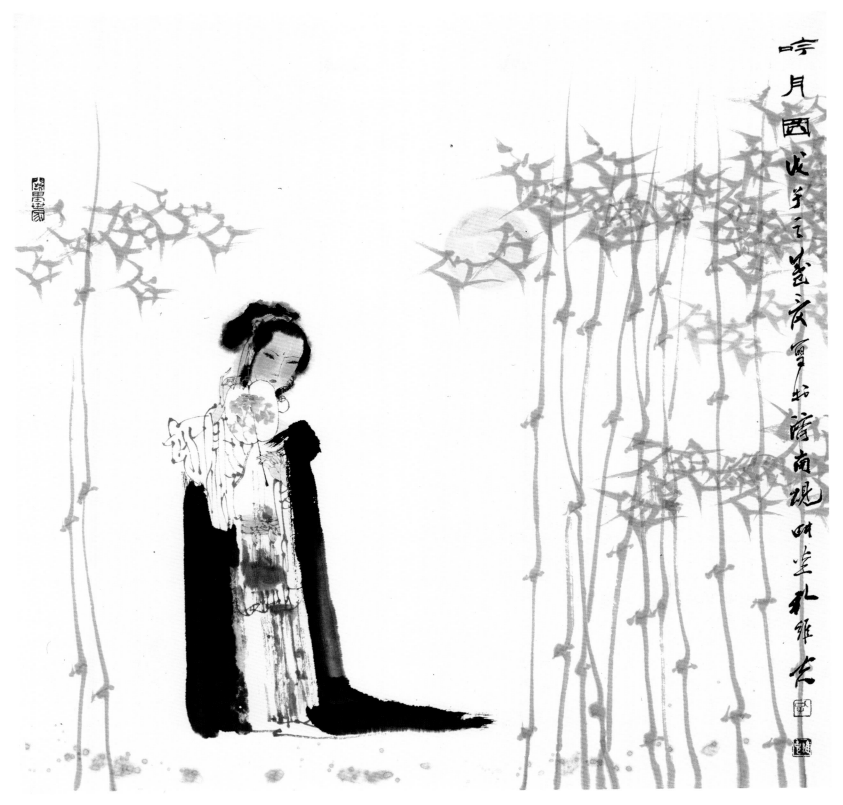

◎ 孔维克·吟月图 2008年 纸本 68cm × 68cm

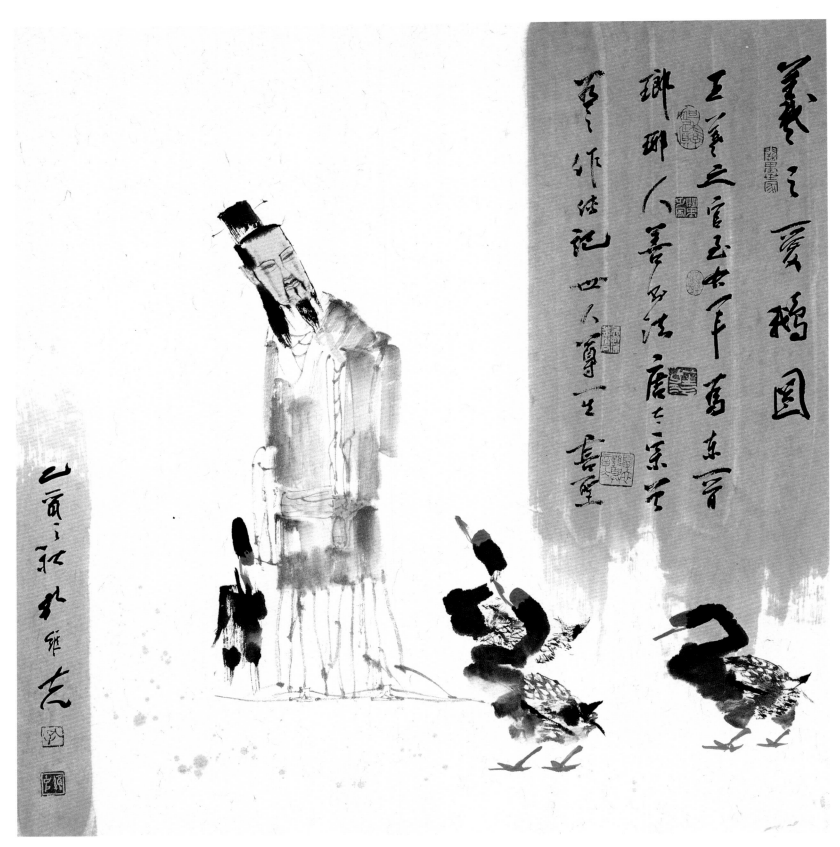

◎ 孔维克·羲之爱鹅图　2005 年　纸本　68cm × 68cm

◎ **方本幼·禹陵秋晴** 2001 年 纸本 180cm × 180cm

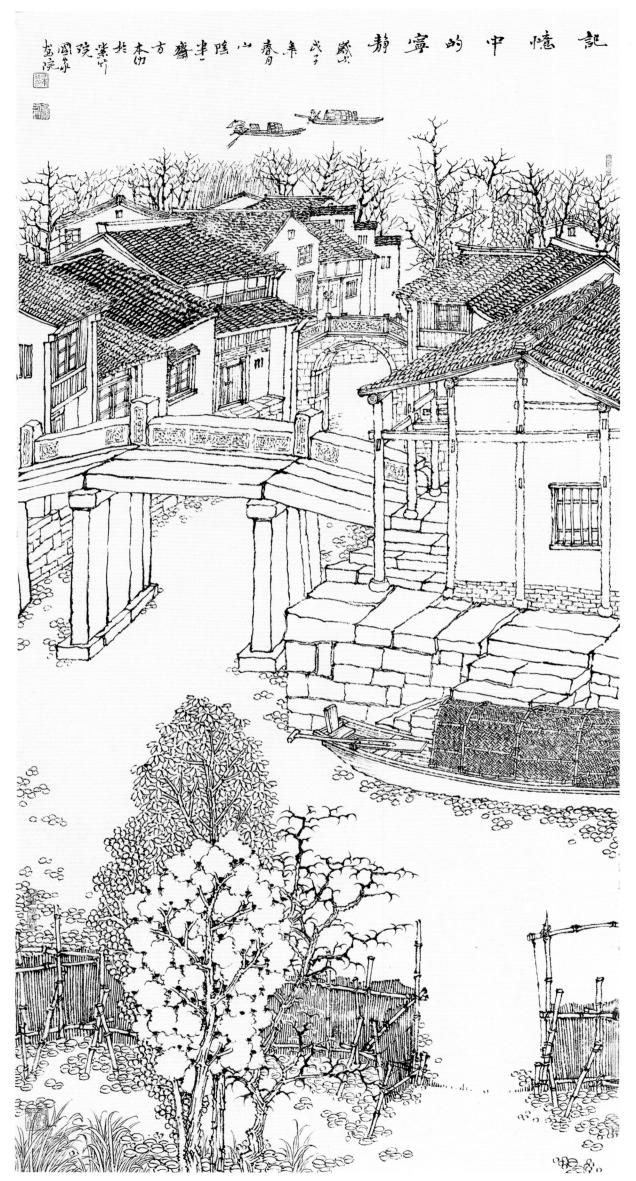

記憶中的寧靜

戊子年春山陰本方齋主人方本幼作於紫竹院國家畫院

◎ **方本幼·记忆中的宁静**
2008 年　纸本
137cm × 69cm

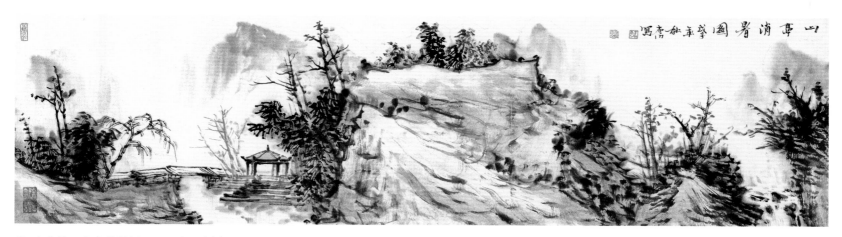

◎ **方本幼**·山亭消暑图 2008 年 纸本 48cm × 179cm

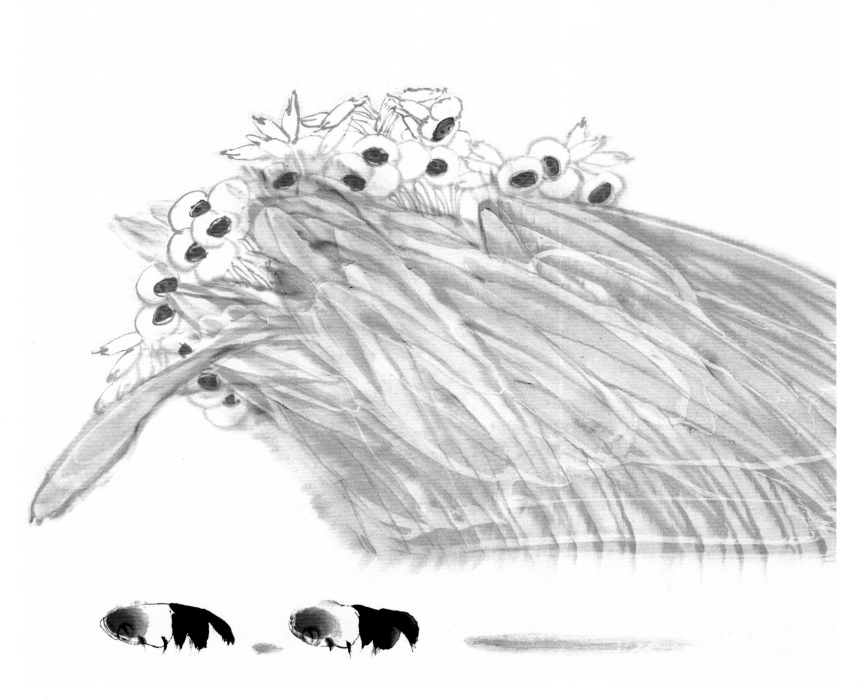

◎ 方照华·春风　2008 年　纸本　68cm × 68cm

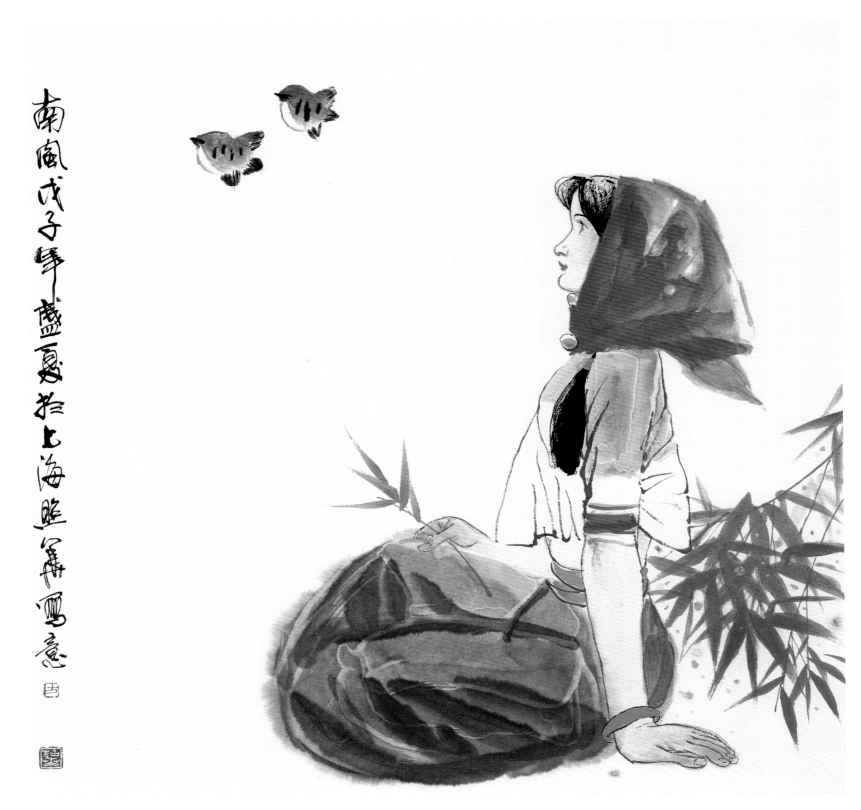

南風戊子年盛夏於上海照華寫意

◎ 方照华·南风　2008年　纸本　68cm × 68cm

◎ **方照华·淮阳春雪** 2007年 纸本 156cm × 167cm

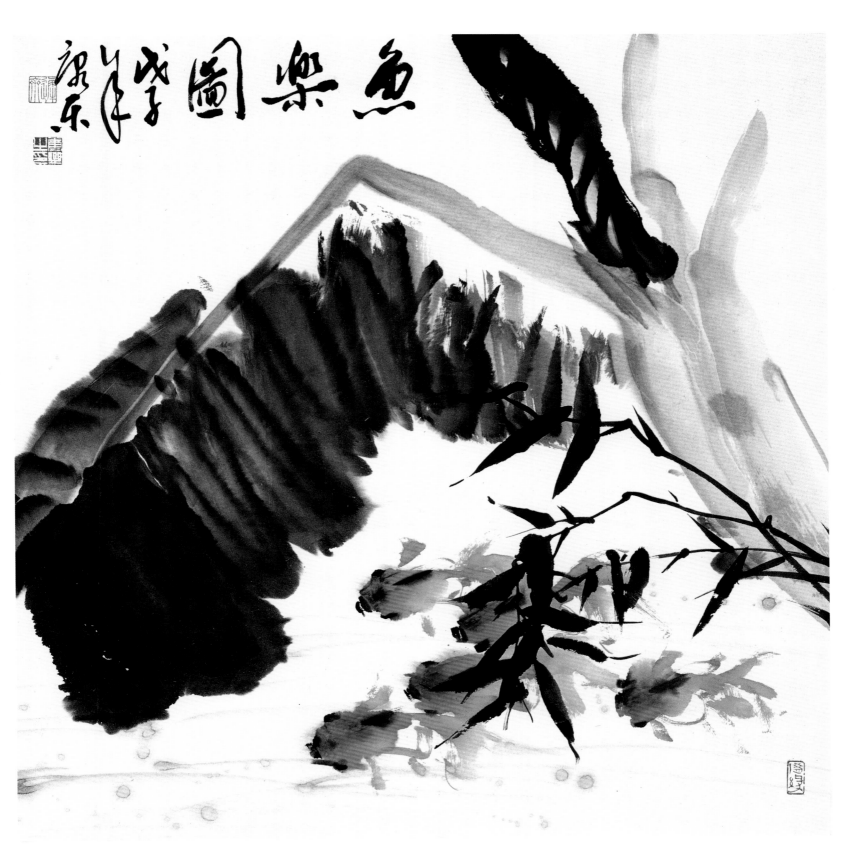

◎ 毛康乐・鱼乐图 2008年 纸本 68cm × 68cm

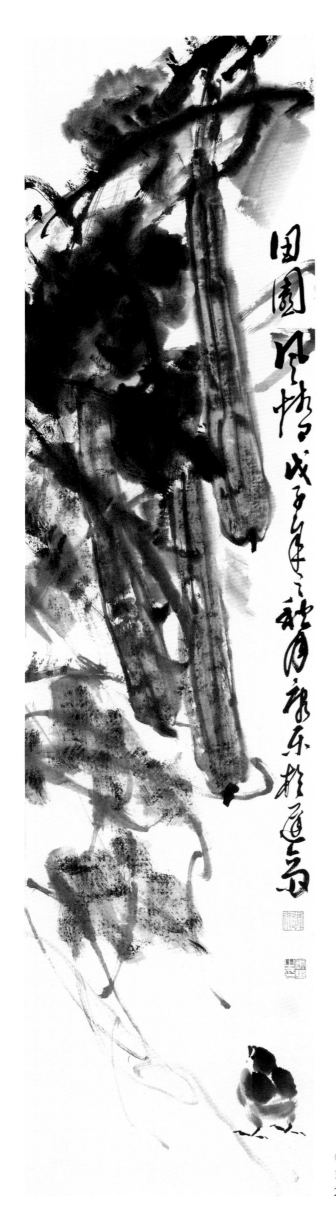

◎ 毛康乐·田园风情
136cm × 34cm
2008年 纸本

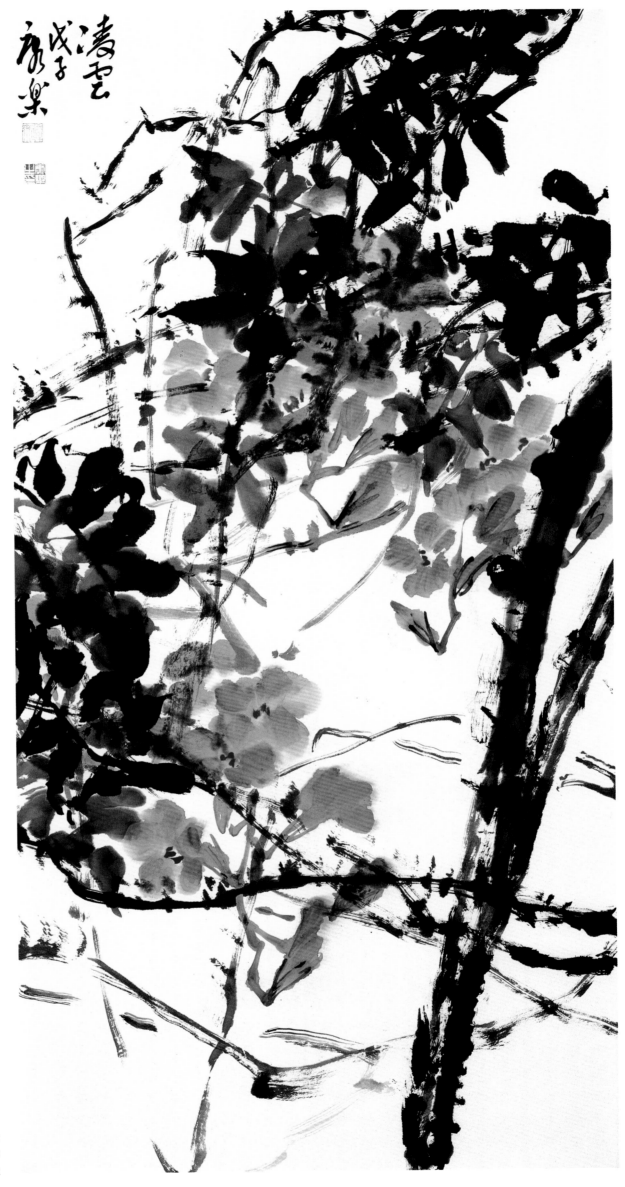

◎ 毛康乐·凌云
2008 年 纸本
136cm × 68cm

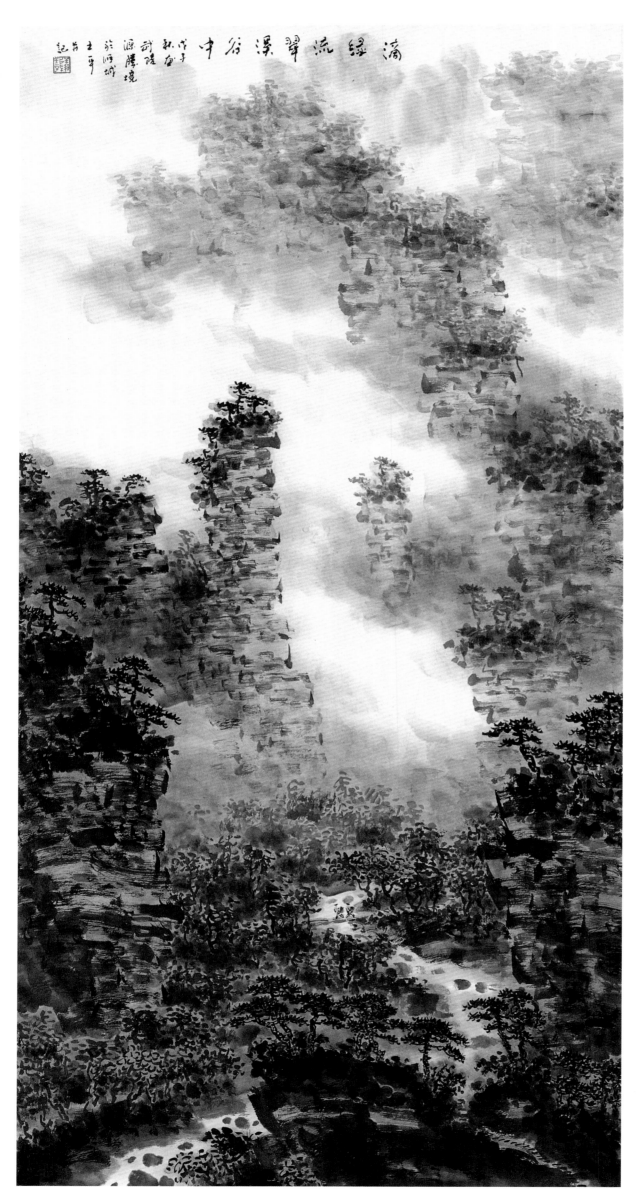

滴绿流翠溪谷中

戊子秋月武陵源腰境源源城于平记片

◎ 王　平·滴绿流翠溪谷中
2008 年　纸本
136cm × 68cm

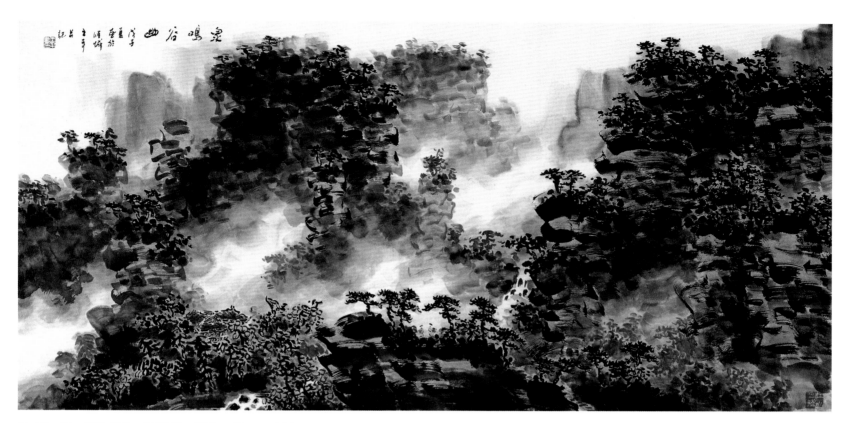

◎ 王　平·泉鸣谷幽　2008 年　纸本　68cm × 136cm

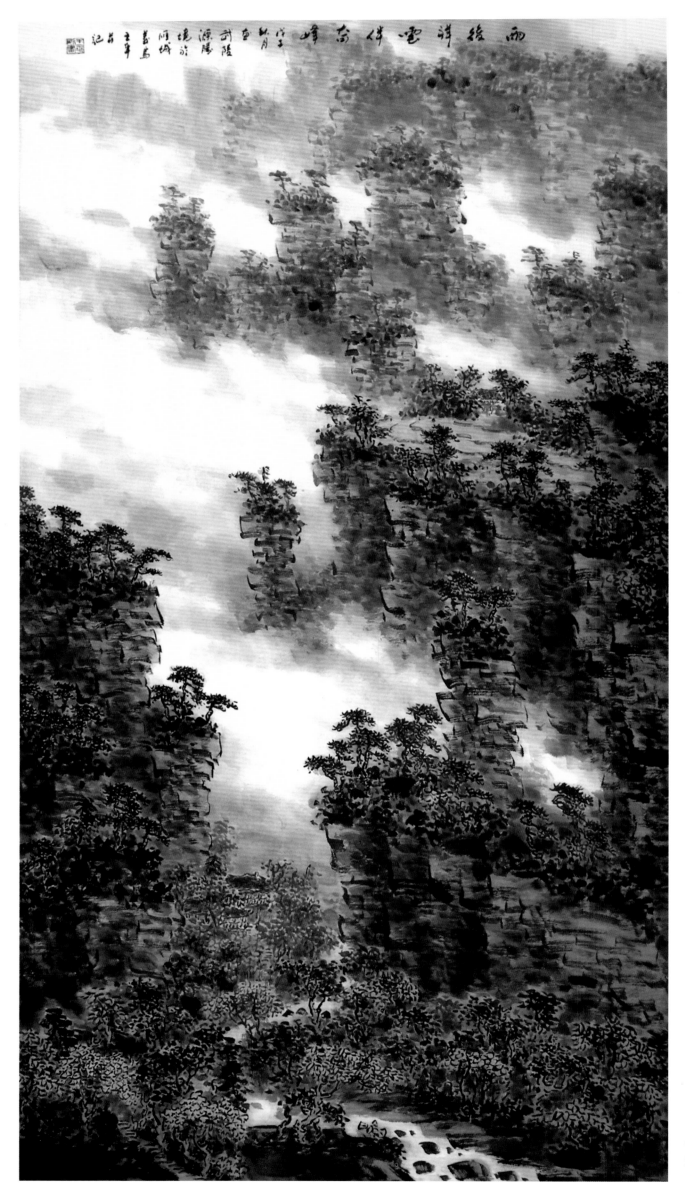

◎ 王　平·雨后祥云伴奇峰

2008 年　纸本

136cm × 68cm

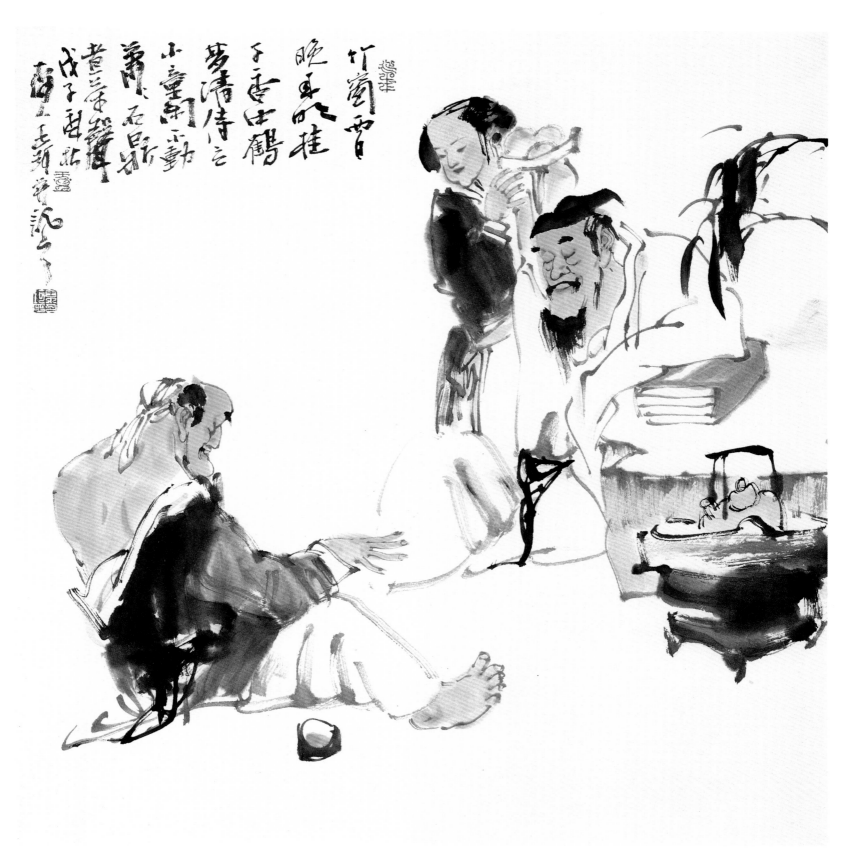

◎ 王　珂·萧萧石鼎煮茶声　2008 年　纸本　68cm × 68cm

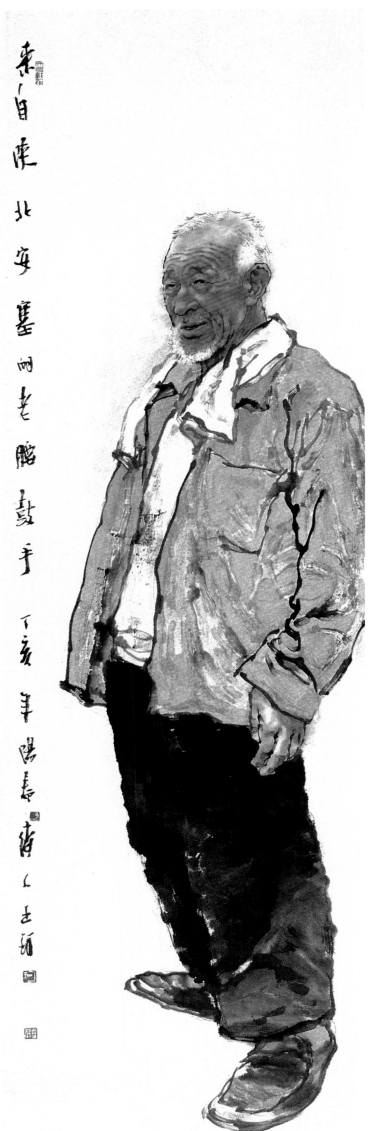

◎ 王　珂·陕北人
2007年　纸本
180cm × 52cm

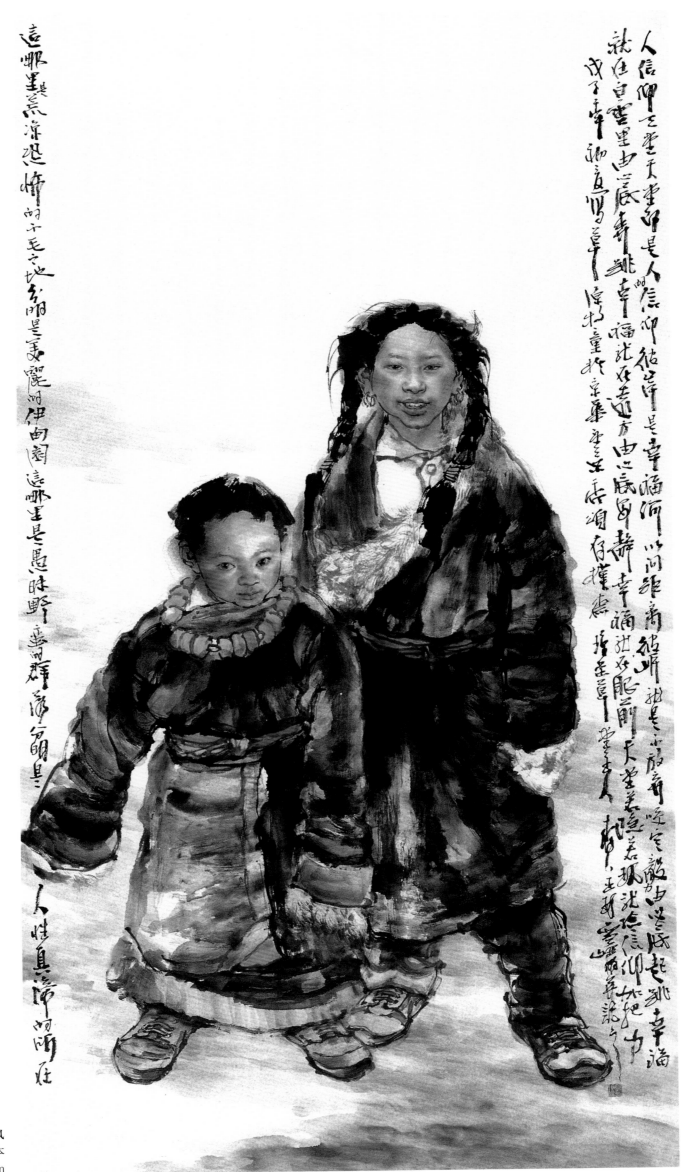

◎ 王　珂·雪域微风
　2008 年　纸本
180cm × 96cm

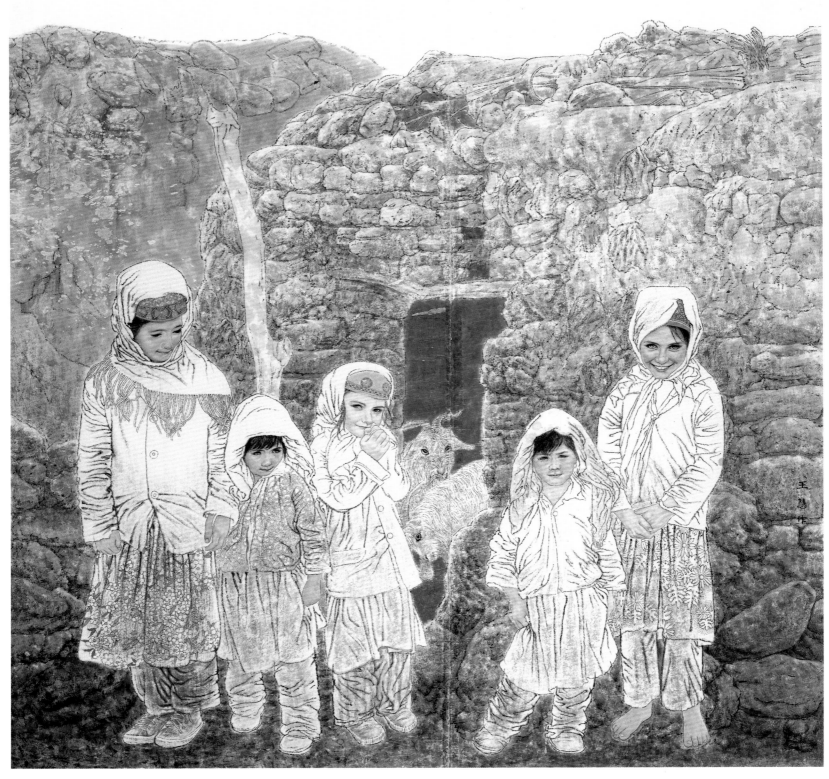

◎ 王　慧·塔吉克小姑娘　2006 年　纸本　133cm × 133cm

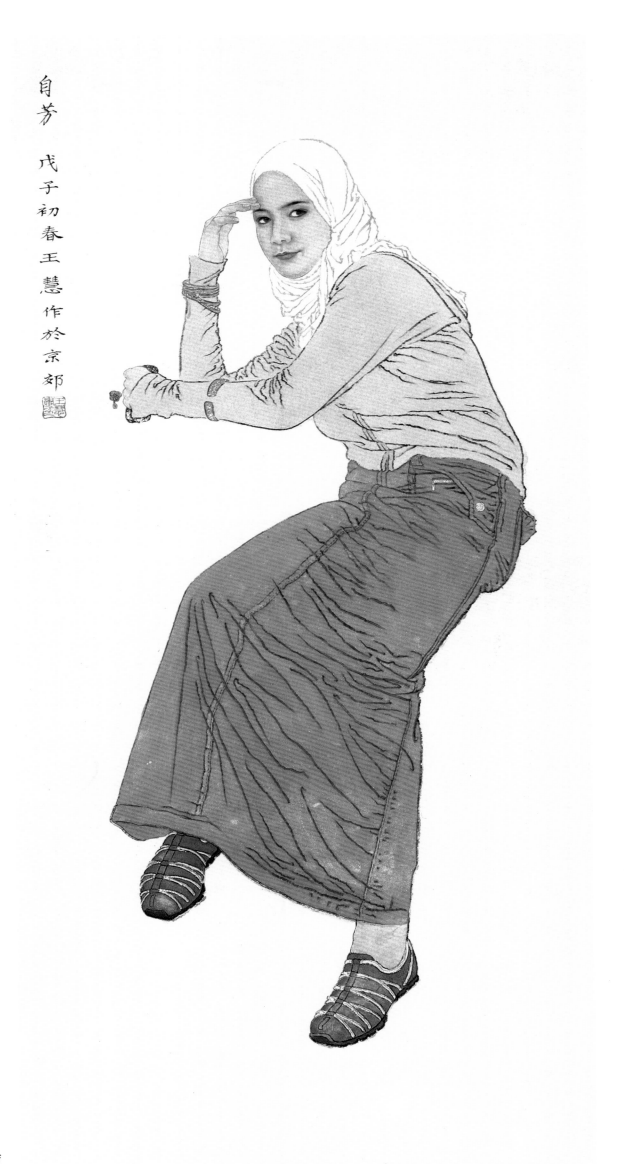

自芳 戊子初春王慧作於京郊

◎ 王 慧 · 自芳
2008年 纸本
136cm × 68cm

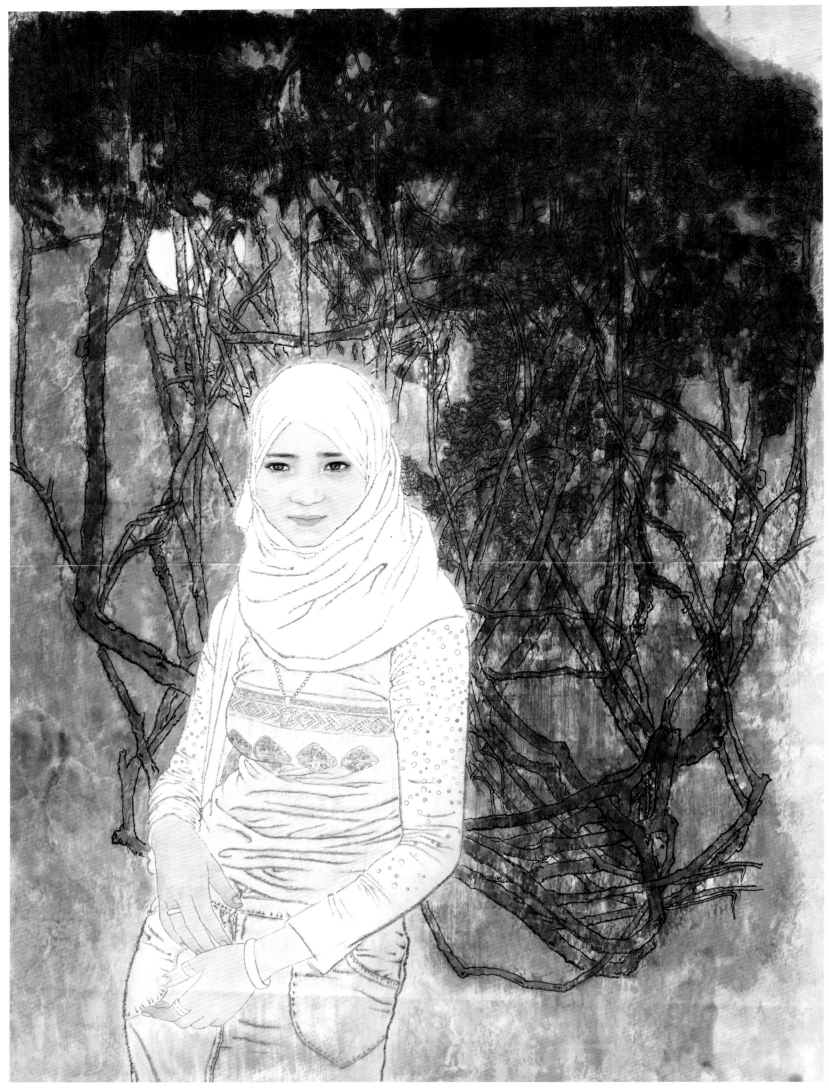

◎ 王　慧·月夜　2007年　纸本　117cm × 87cm

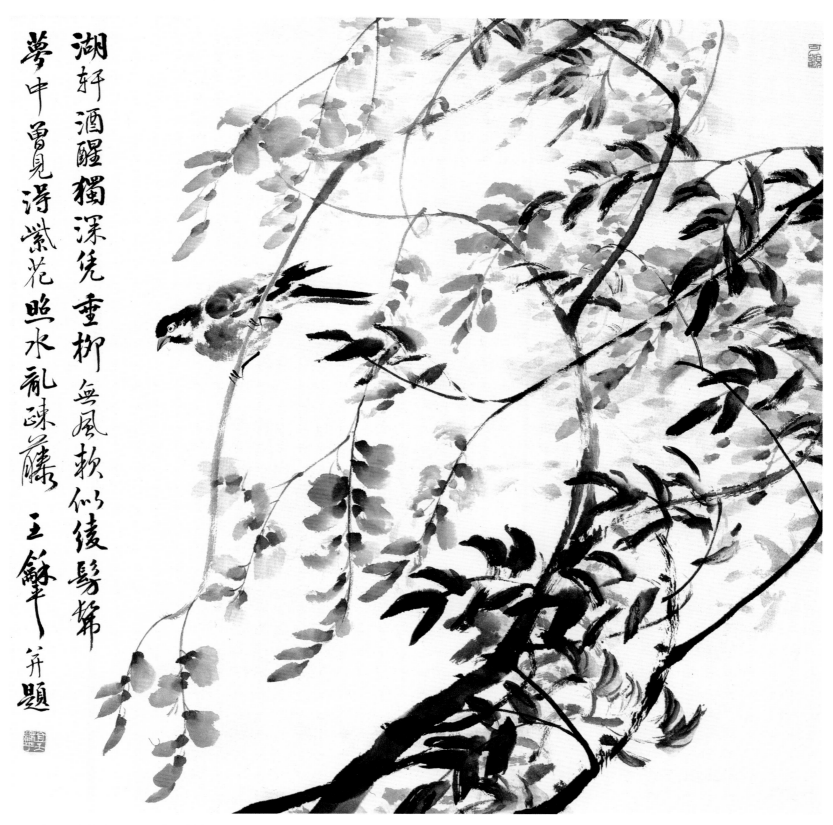

湖軒酒醒獨深憑
垂柳無風頻似綾鬟帶
夢中曾見浮紫花
照水亂疎藤
王肇平並題

◎ 王和平 · 藤花喜鹊　2008年　纸本　68cm × 68cm

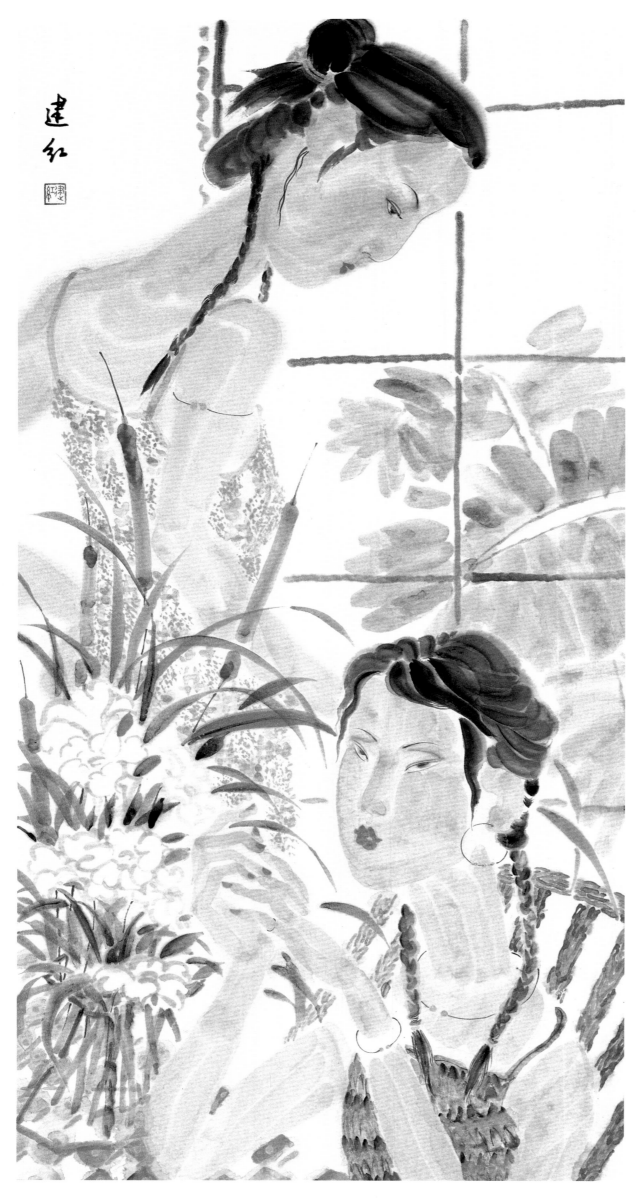

◎ 王建红·休闲时光
2008 年　纸本
136cm × 68cm

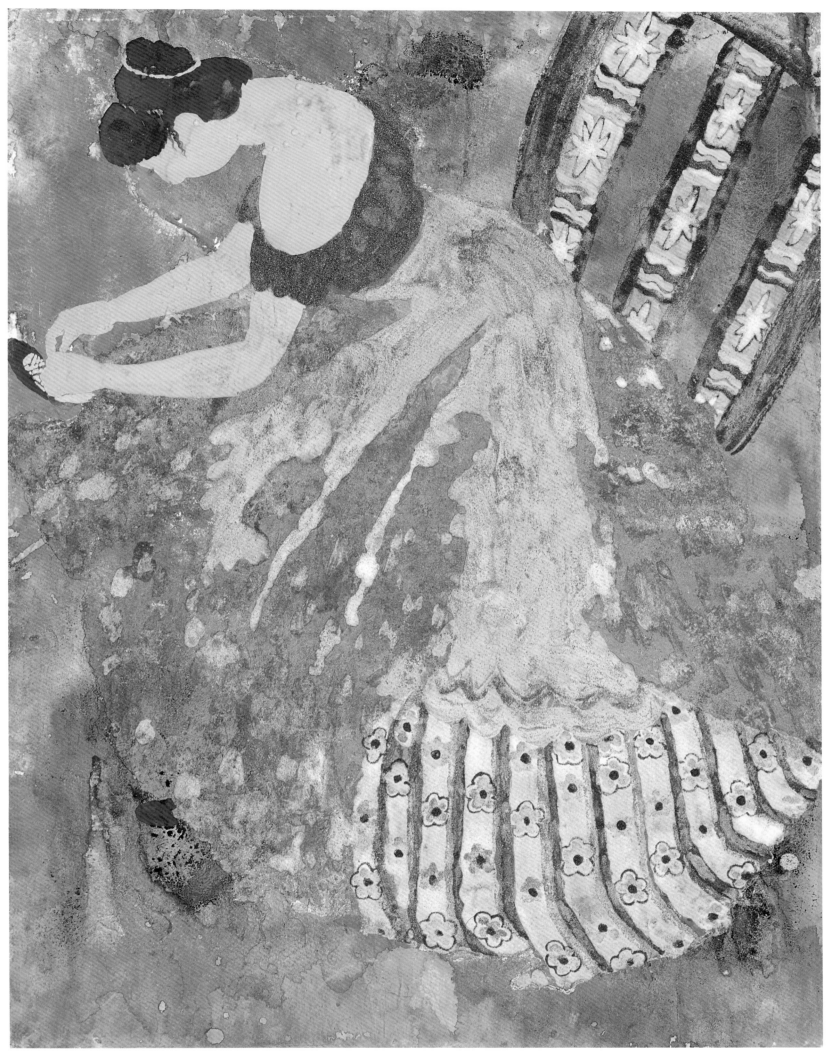

◎ **王建红·系鞋带的贵妇** 2004 年　纸本　69cm × 50cm

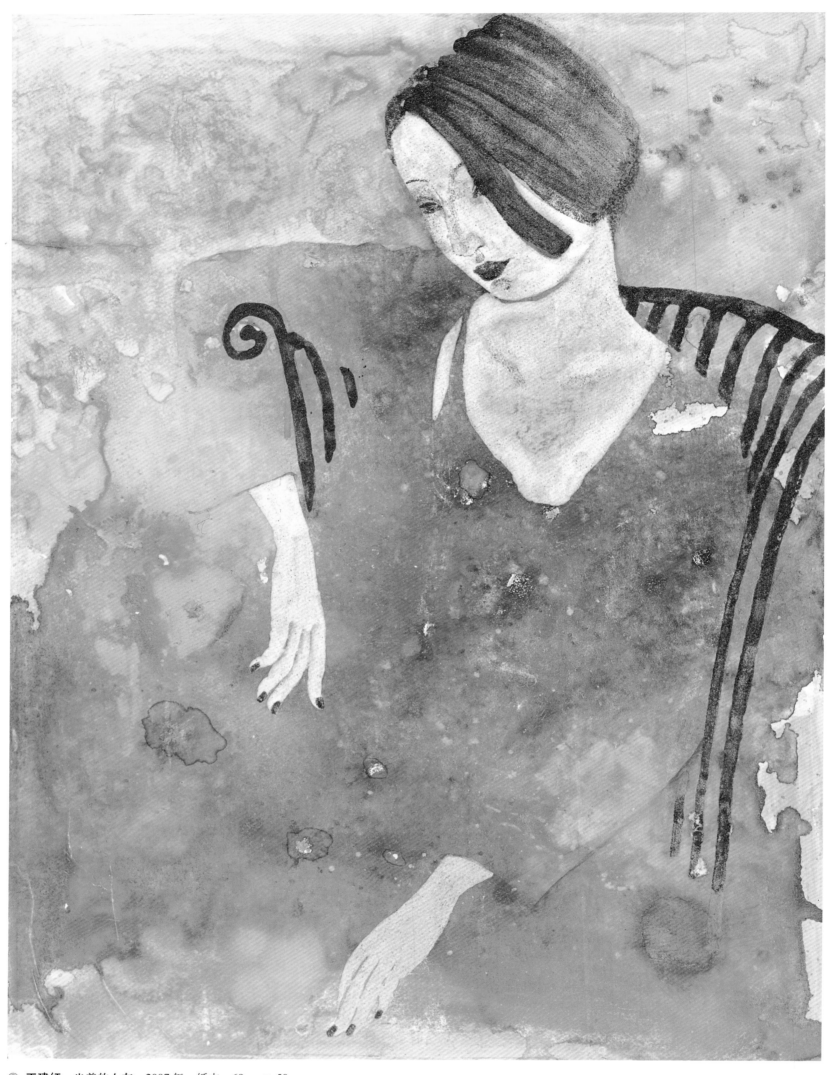

◎ **王建红**·*坐着的女友*　2007 年　纸本　69cm × 50cm

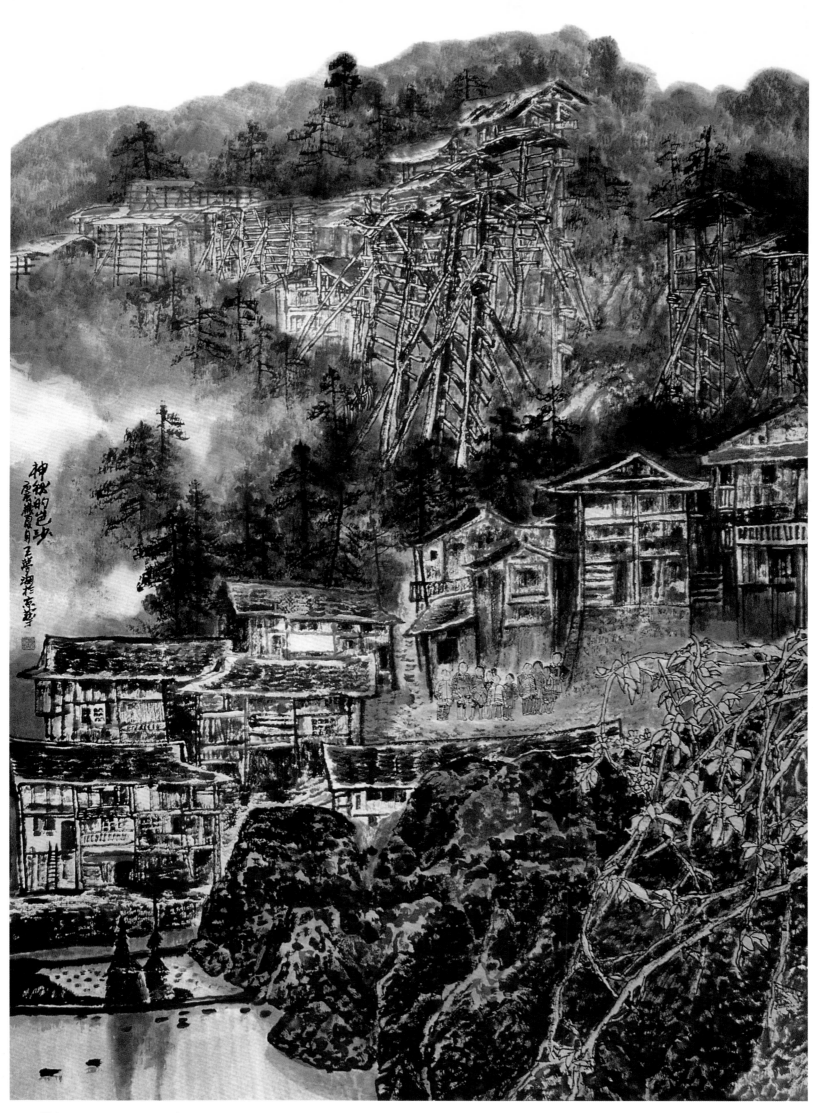

◎ **王梦湖·神秘的岜沙** 2000年 纸本 220cm × 148cm

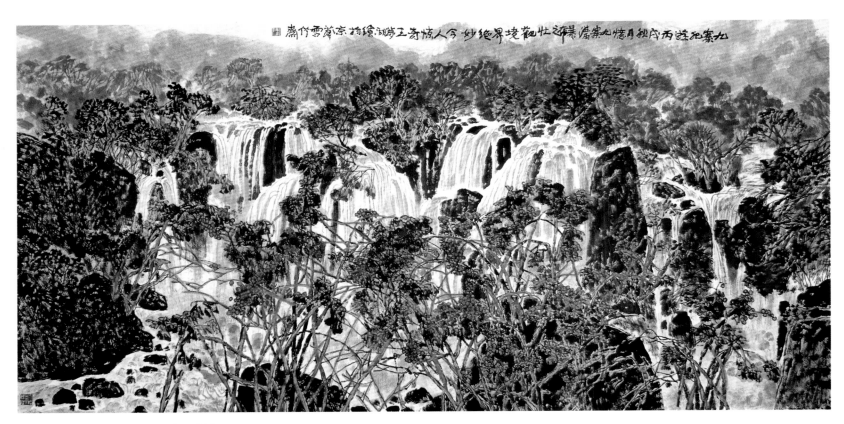

◎ 王梦湖·九寨纪游　2006年　纸本　125cm × 245cm

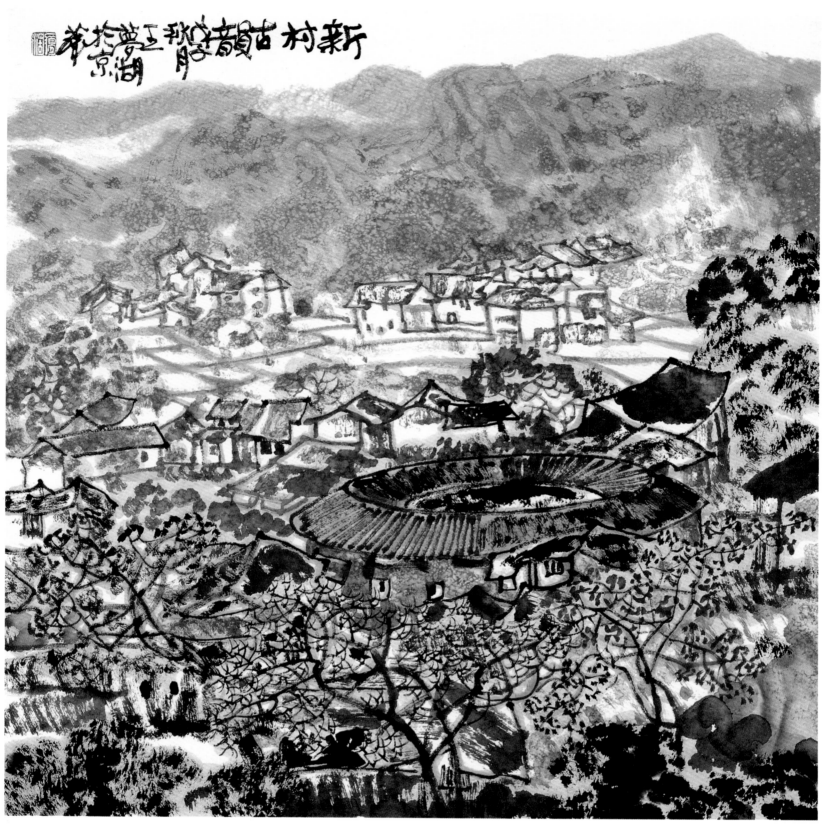

◎ **王梦湖**·*新春古韵* 2008 年 纸本 68cm × 68cm

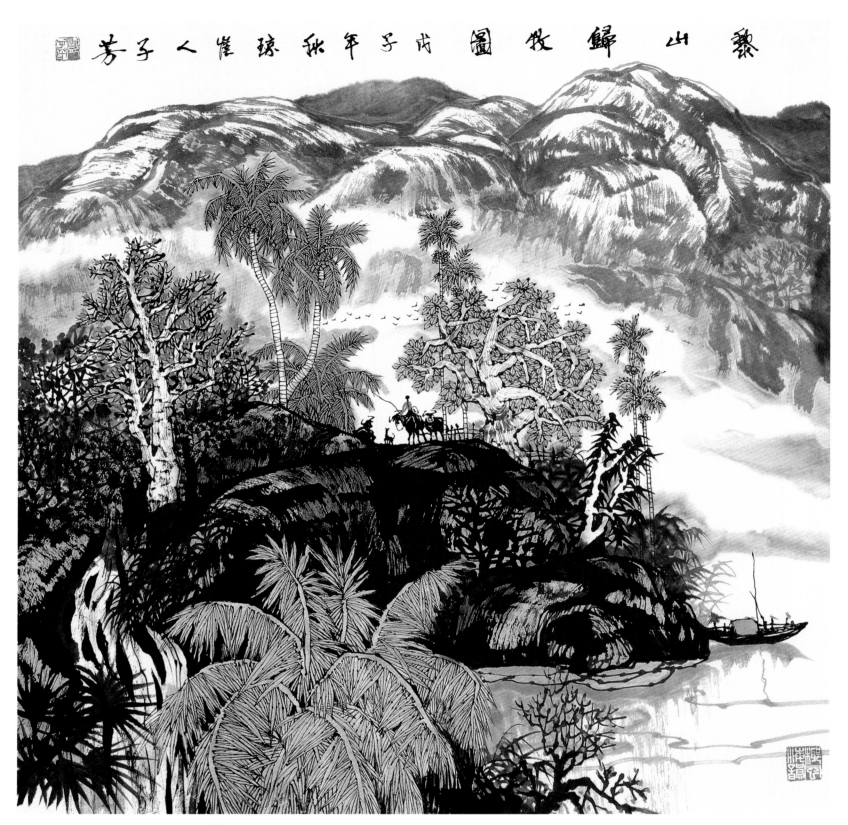

黎山归牧图 戊子年秋琼崖人子芳

◎ 邓子芳·黎山归牧图　2008年　纸本　68cm × 68cm

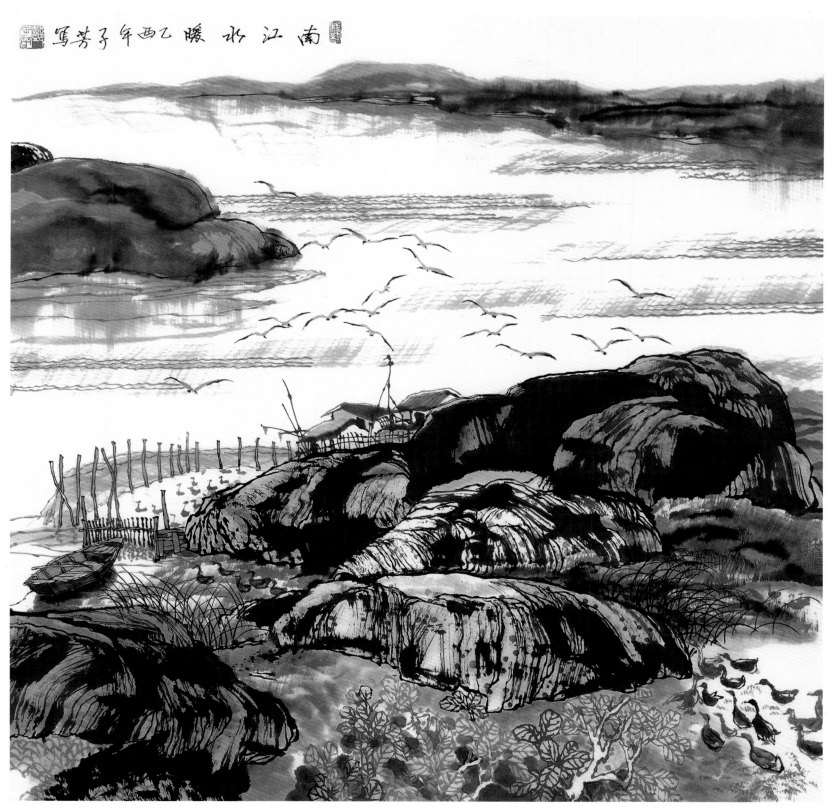

◎ 邓子芳·南江水暖　2005 年　纸本　68cm × 68cm

◎ 邓子芳·我想有个家　2004 年　纸本　125cm × 115cm

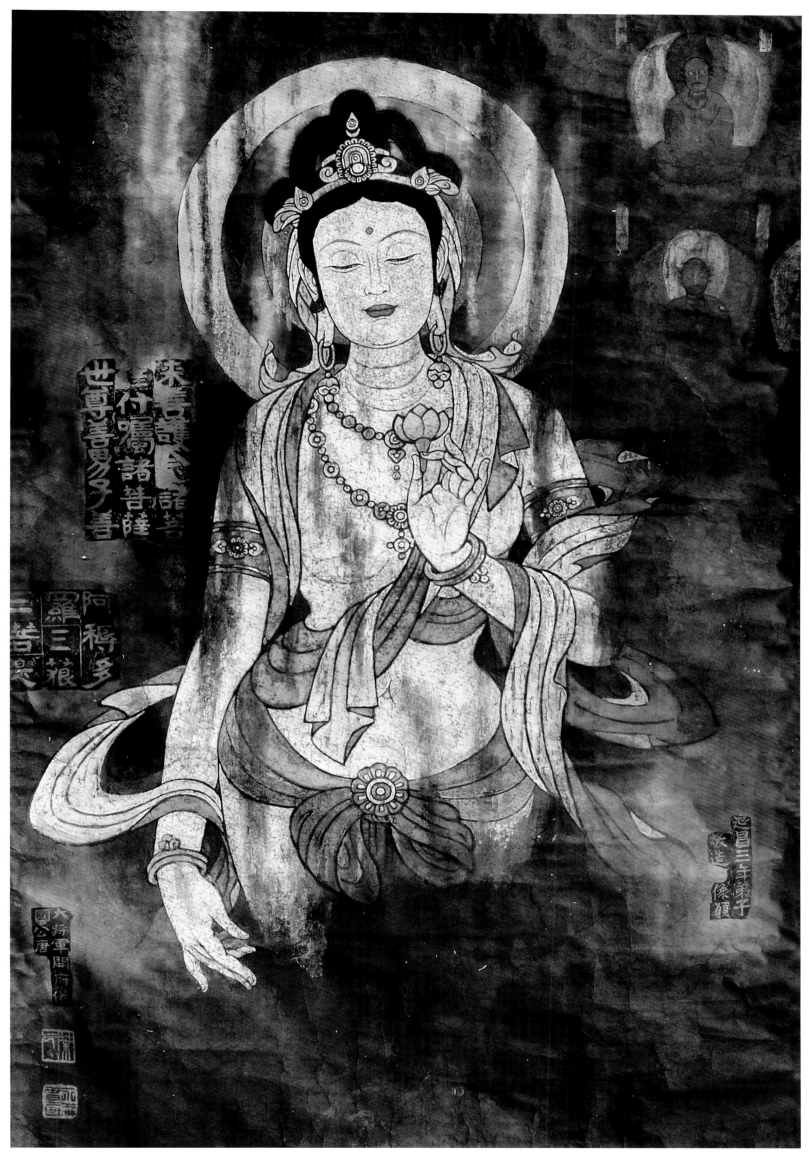

◎ 叶永森·观世音造像　2006 年　纸本　69cm × 45cm

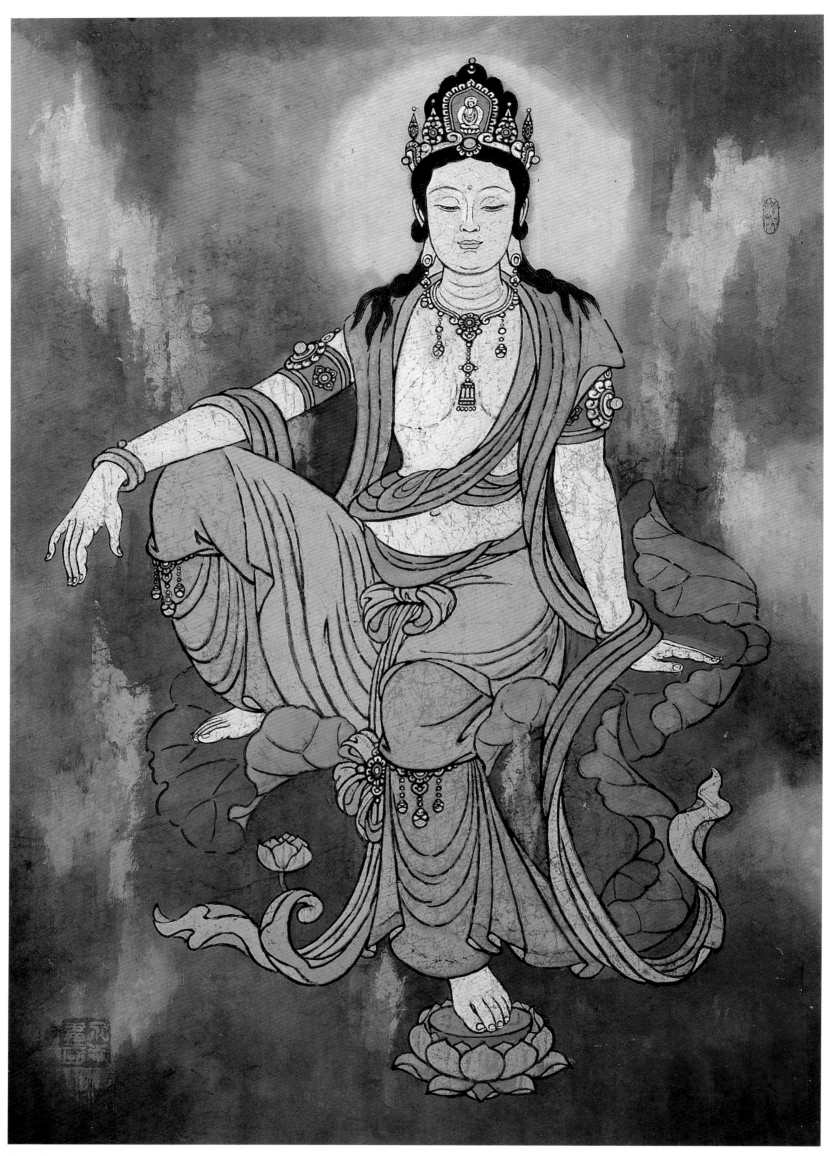

◎ 叶永森·大慈大悲菩萨　2006年　纸本　69cm × 45cm

観自在菩薩，行深般若波羅蜜多時，照見五蘊皆空，度一切苦厄。舍利子，色不異空，空不異色，色即是空，空即是色，受想行識，亦復如是。舍利子，是諸法空相，不生不滅，不垢不淨，不增不減。是故空中無色，無受想行識，無眼耳鼻舌身意，無色聲香味觸法，無眼界，乃至無意識界，無無明，亦無無明盡，乃至無老死，亦無老死盡，無苦集滅道，無智亦無得。以無所得故，菩提薩埵，依般若波羅蜜多故，心無罣礙，無罣礙故，無有恐怖，遠離顛倒夢想，究竟涅槃。三世諸佛，依般若波羅蜜多故，得阿耨多羅三藐三菩提。故知般若波羅蜜多，是大神咒，是大明咒，是無上咒，是無等等咒，能除一切苦，真實不虛。故說般若波羅蜜多咒，即說咒曰：揭諦揭諦，波羅揭諦，波羅僧揭諦，菩提薩婆訶。

◎ 叶永森·自在菩萨 2008年 纸本 69cm × 45cm

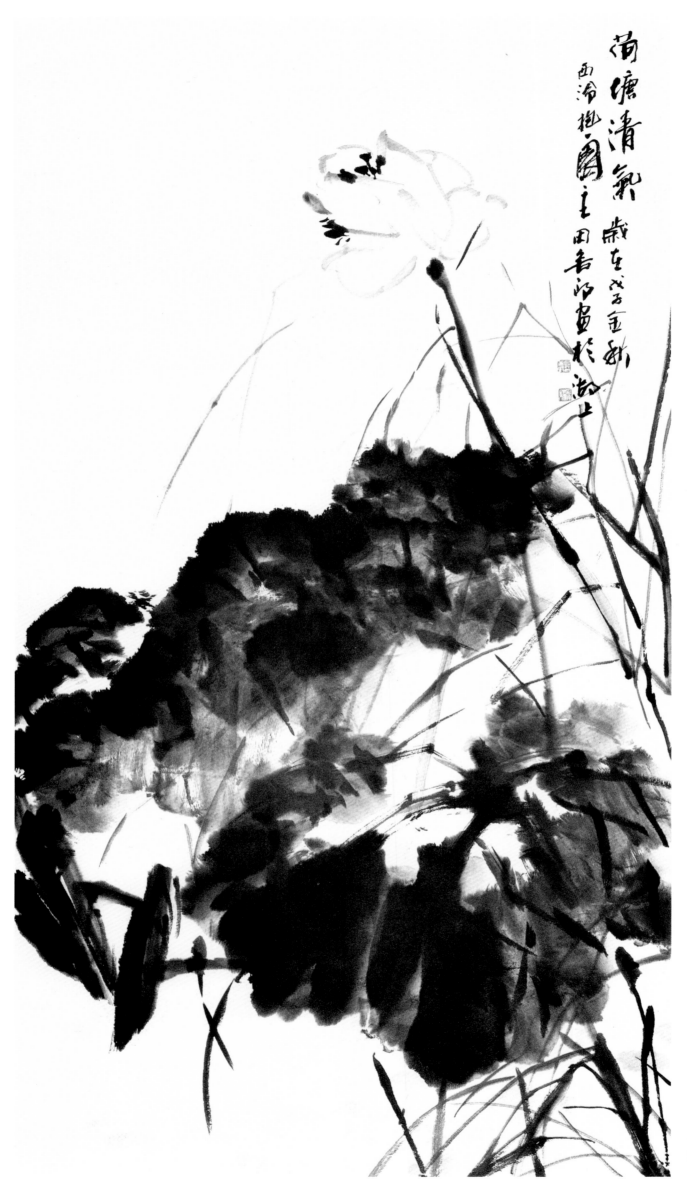

荷塘清氣 歲在戊子金秋
西泠抱一園主田舍郎畫於滬上

◎ 田舍郎·荷塘清气
2008年　纸本
180cm × 97cm

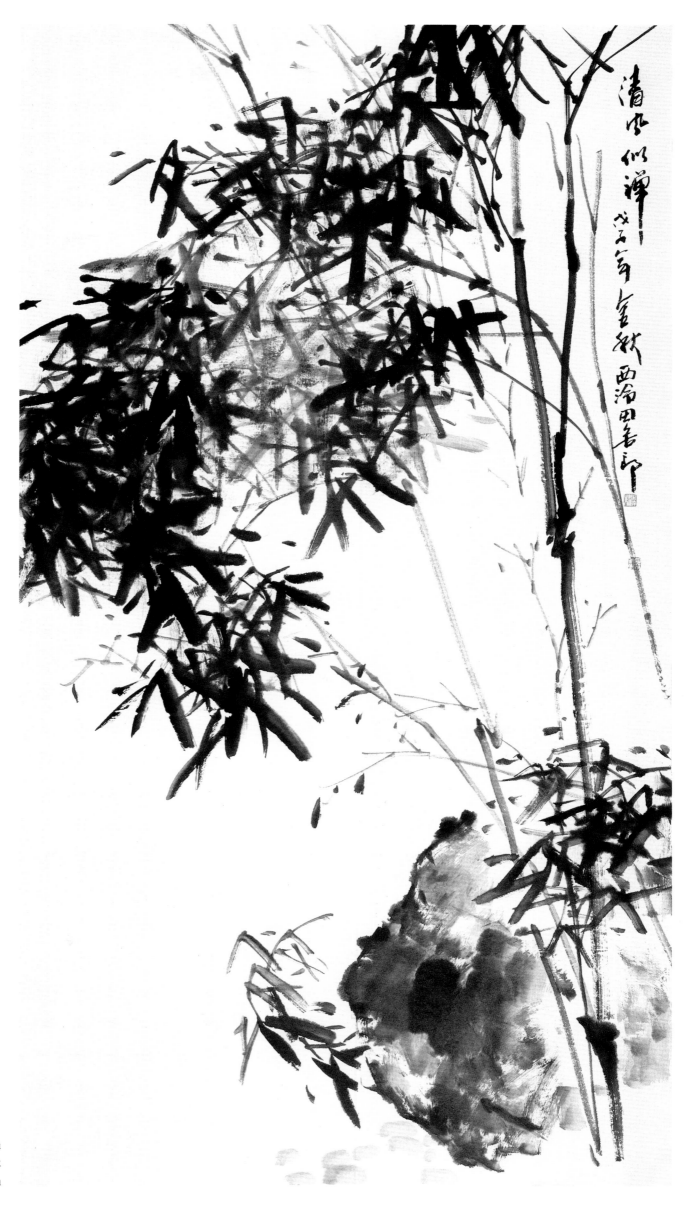

◎ 田舍郎·清风似禅
2008年　纸本
180cm × 97cm

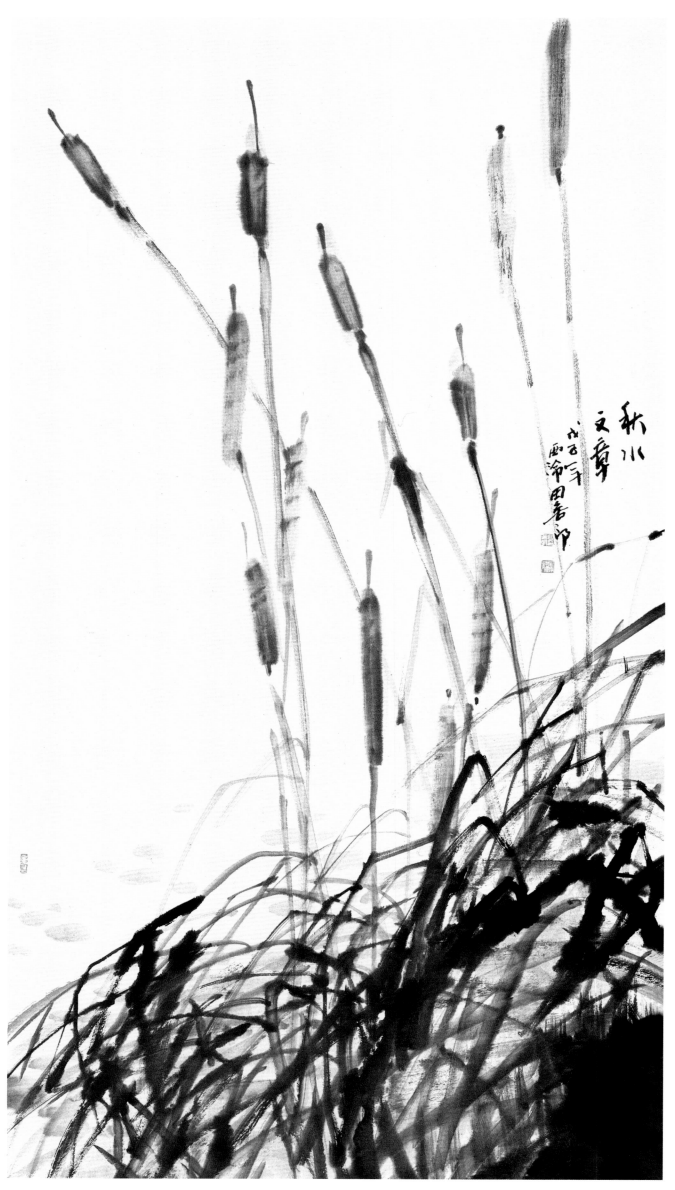

◎ 田舍郎·秋水文章
2008年　纸本
180cm × 97cm

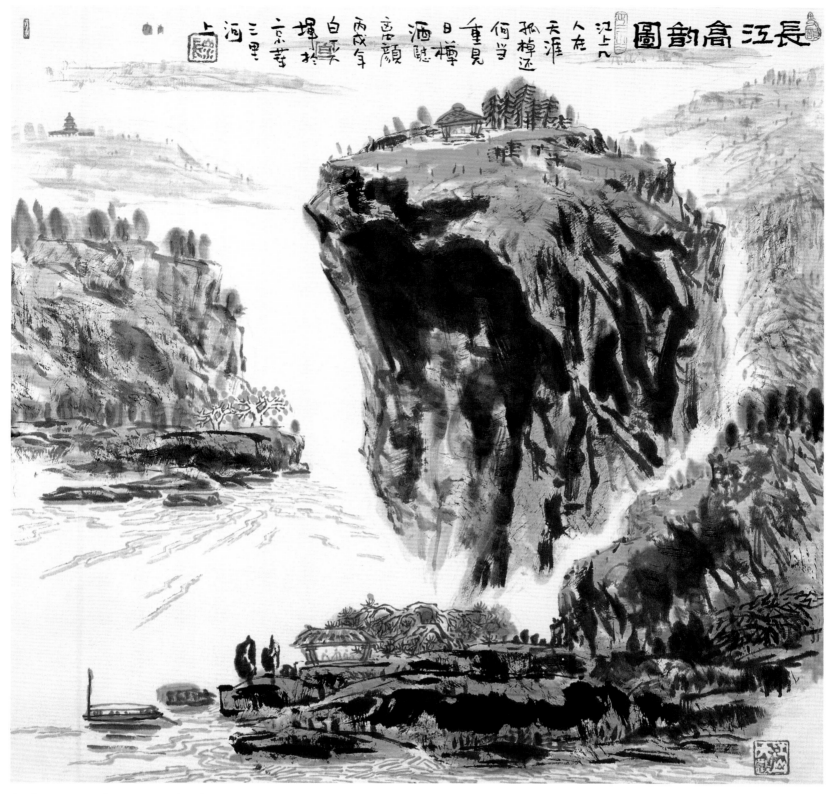

◎ 白 一 · 长江高韵图 2006年 纸本 68cm × 68cm

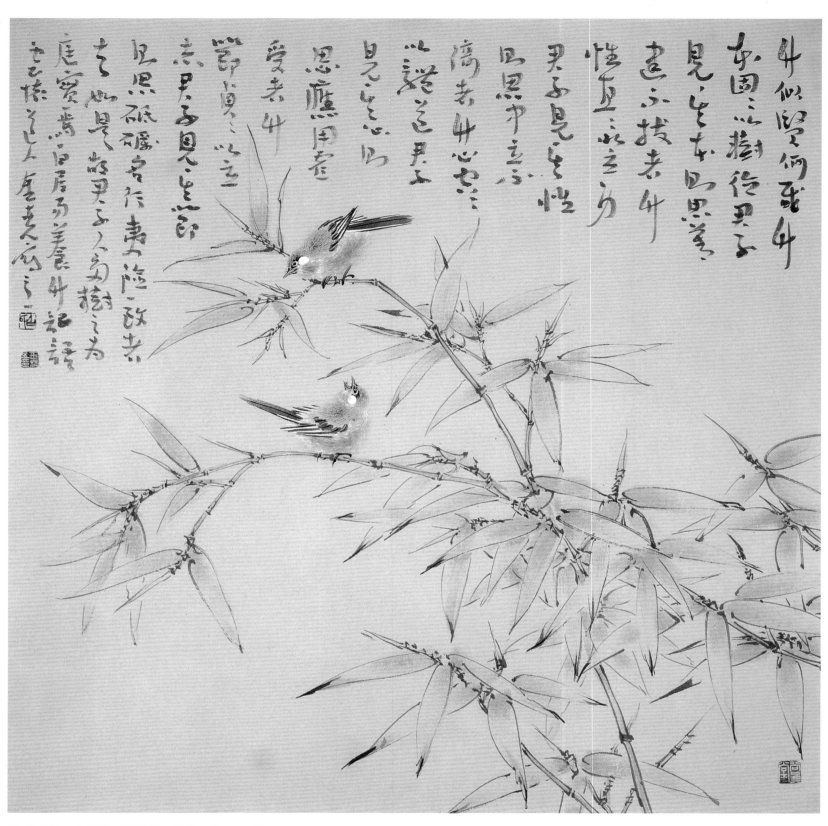

◎ 白金尧·竹雀图 2008 年 纸本 68cm × 68cm

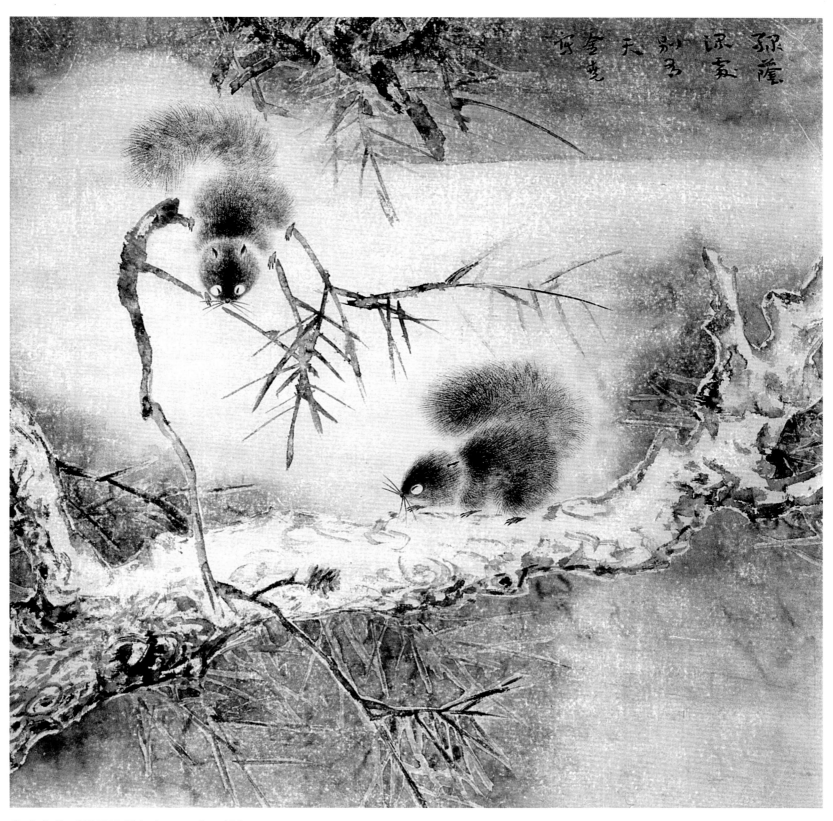

◎ 白金尧·绿阴深处别多天　2006年　纸本　68cm × 68cm

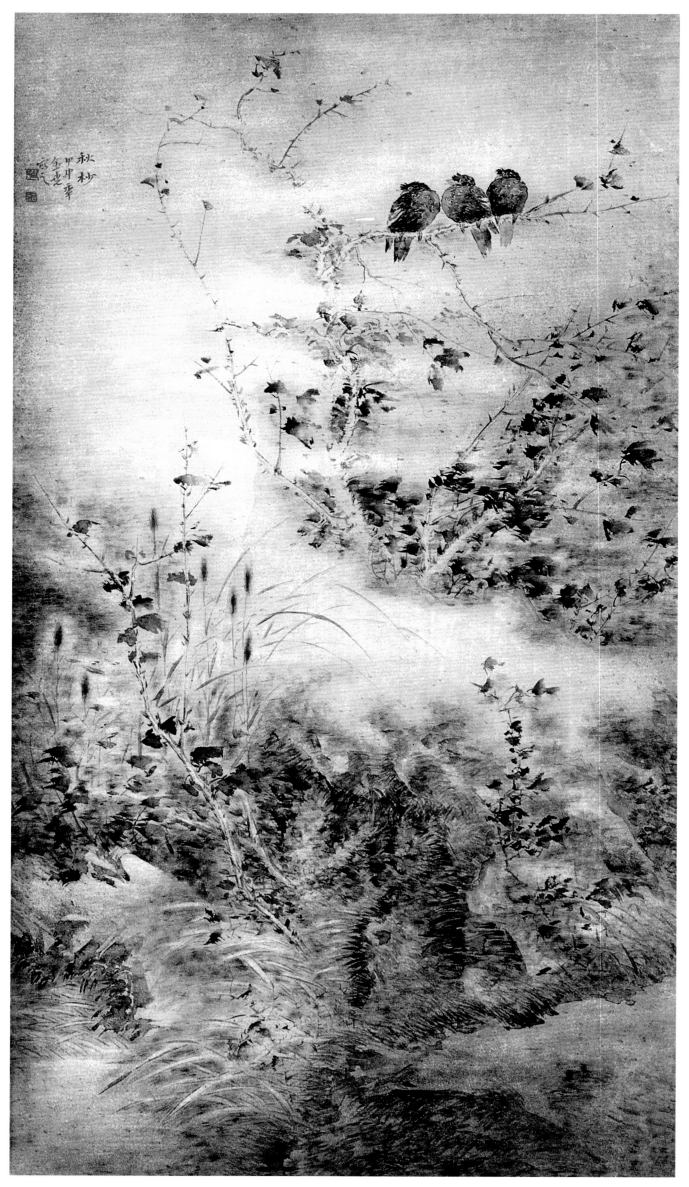

◎ 白金尧·秋杪
2004 年　纸本
136cm × 68cm

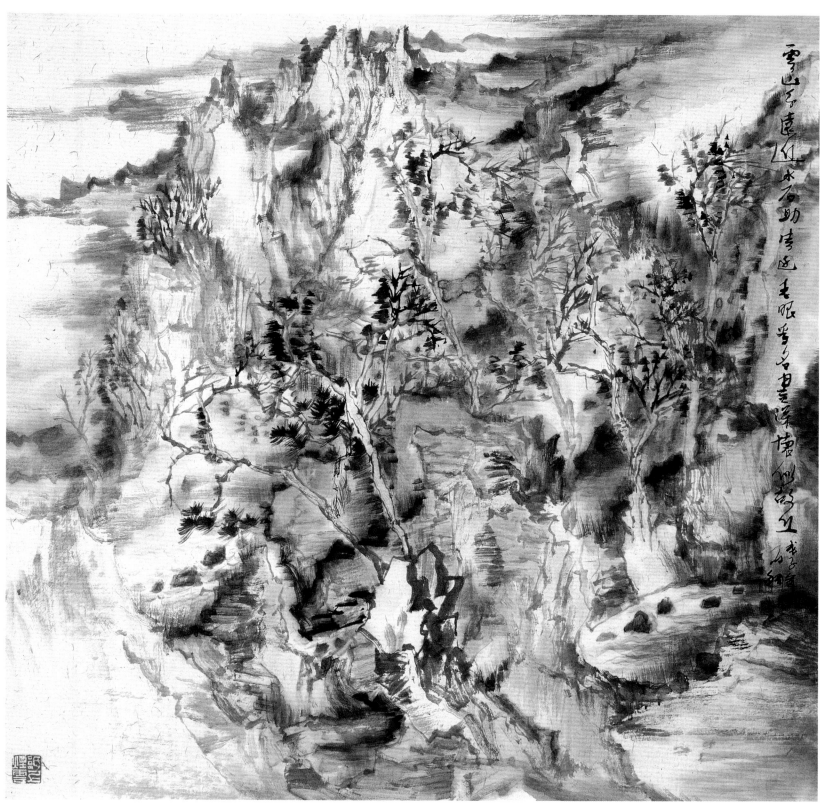

◎ 石　纲·云山奇观　2008 年　纸本　68cm × 68cm

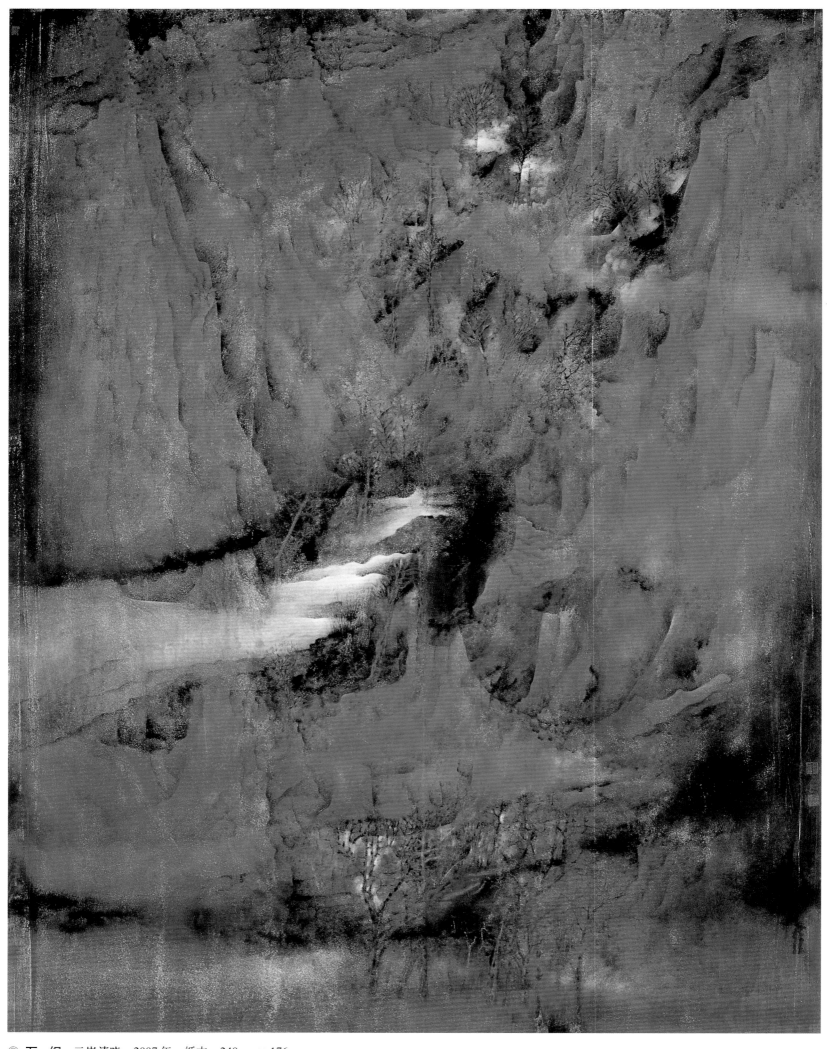

◎ 石　纲·云岚清晓　2007年　纸本　240cm × 176cm

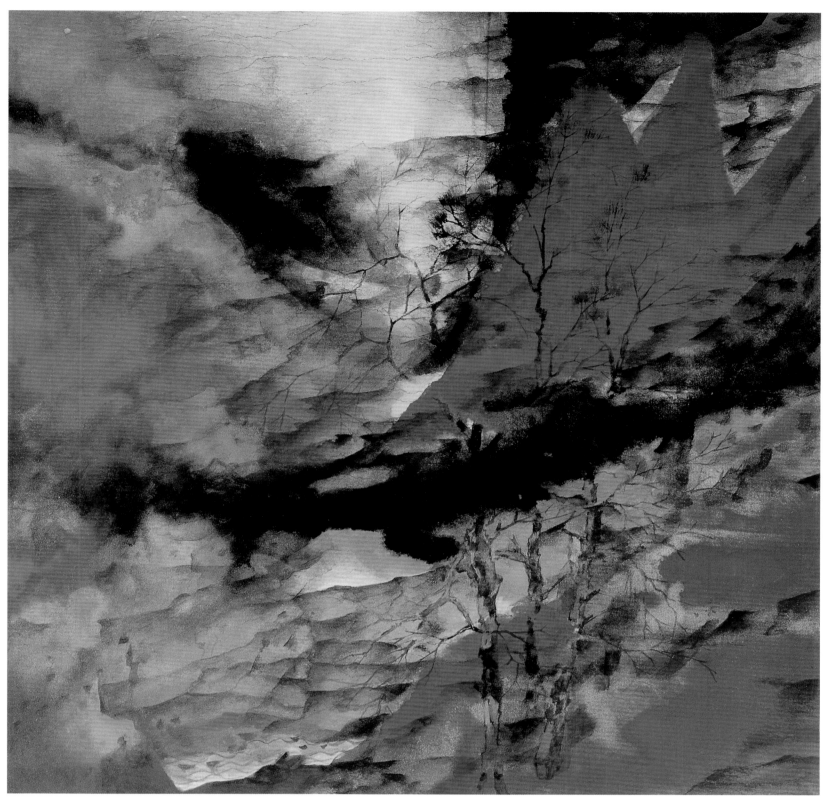

◎ 石　纲·楚山秋晓　2008 年　纸本　33cm × 33cm

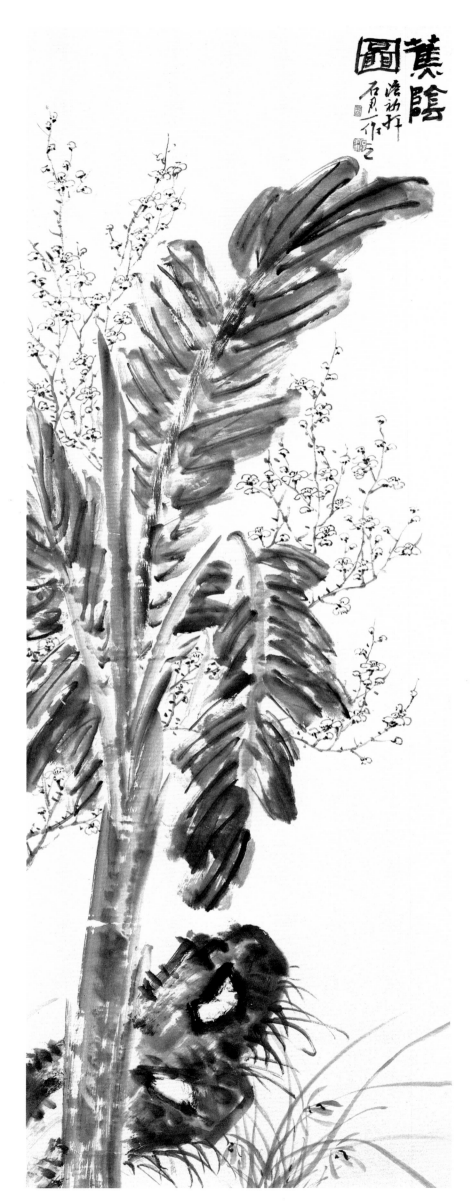

◎ 石君一·蕉阴图

2008 年　纸本

136cm × 50cm

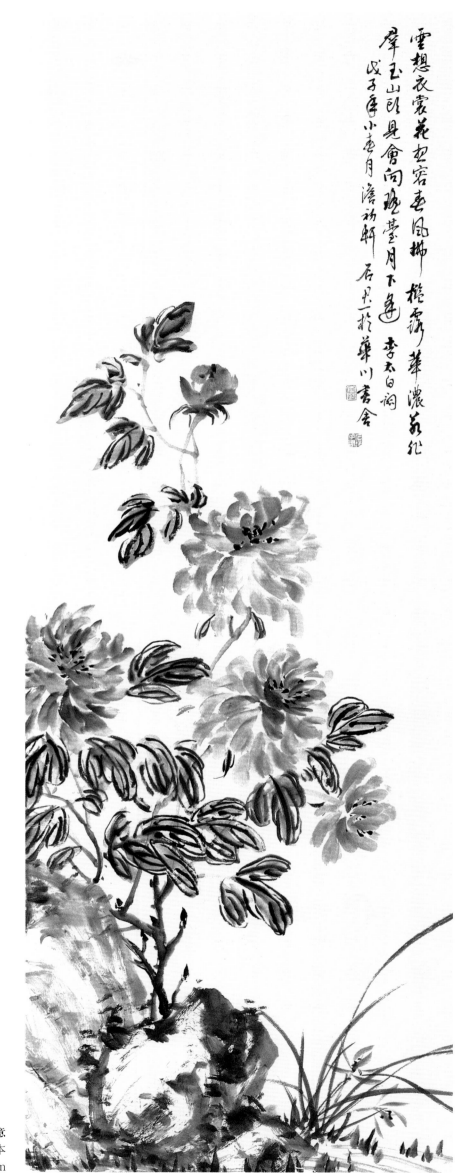

雲想衣裳花想容 春風拂 檻露華濃 若非

群玉山頭見 會向瑤臺月下逢

戊子年小春月 滄初軒

石君一於華川書舍

李太白詞

◎ 石君一 · 李白词意
2008年　纸本
136cm × 50cm

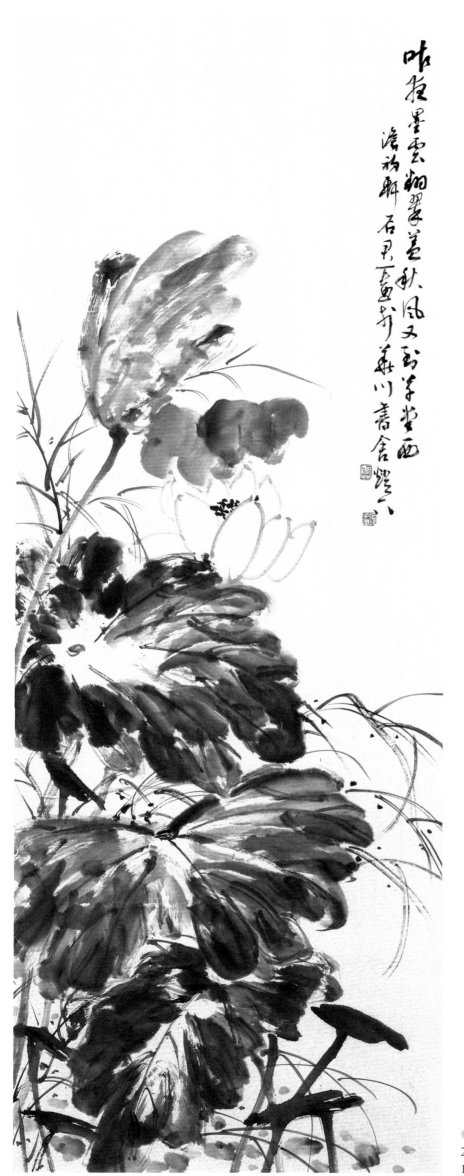

咋夜墨云翔翠盖秋风又起平堂西
沧浪轩石君画于苏川寿舍 ▢

◎ 石君一·翠盖秋风
2008年　纸本
136cm × 50cm

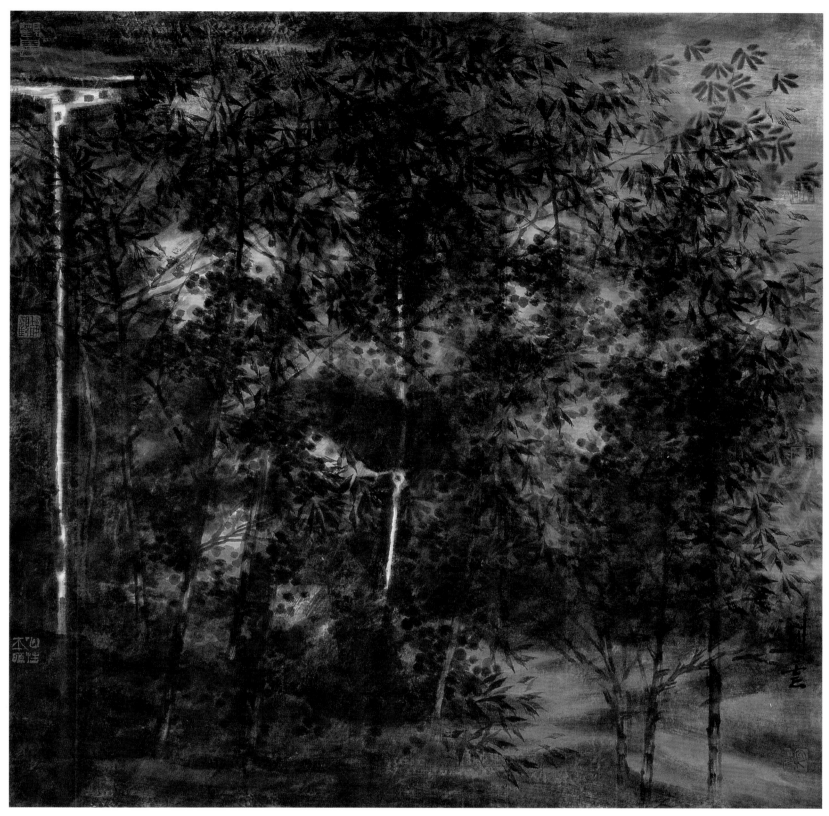

◎ 刘　云·林阴深处　2008年　纸本 68cm × 68cm

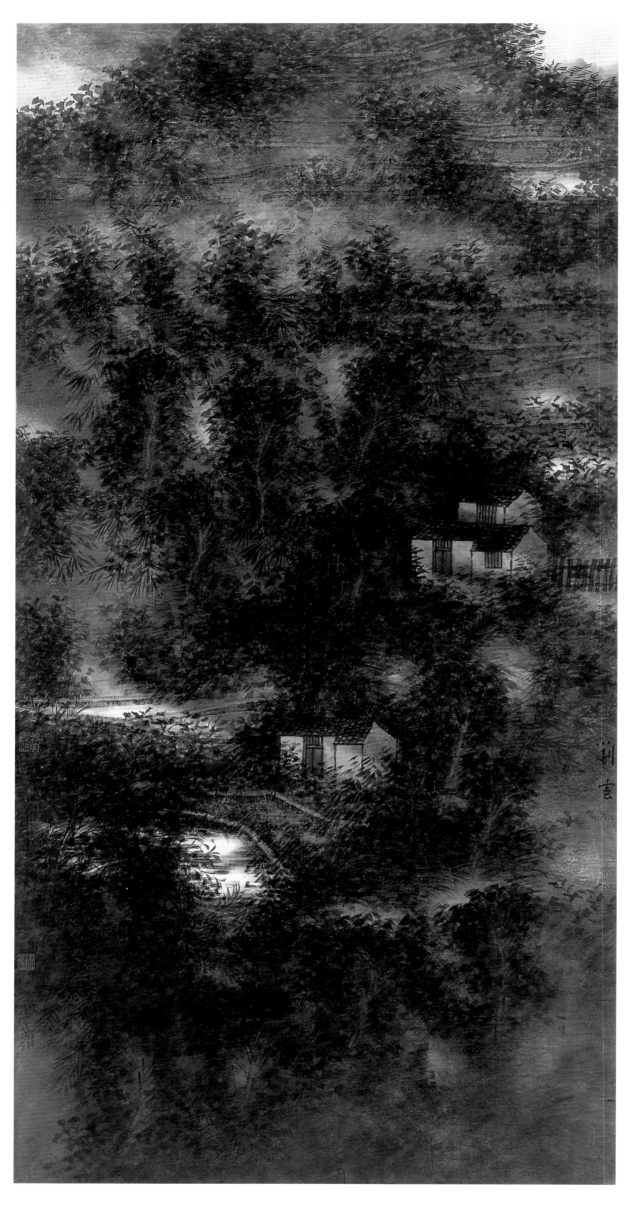

◎ 刘　云·梦里家园
2007年　纸本
136cm × 68cm

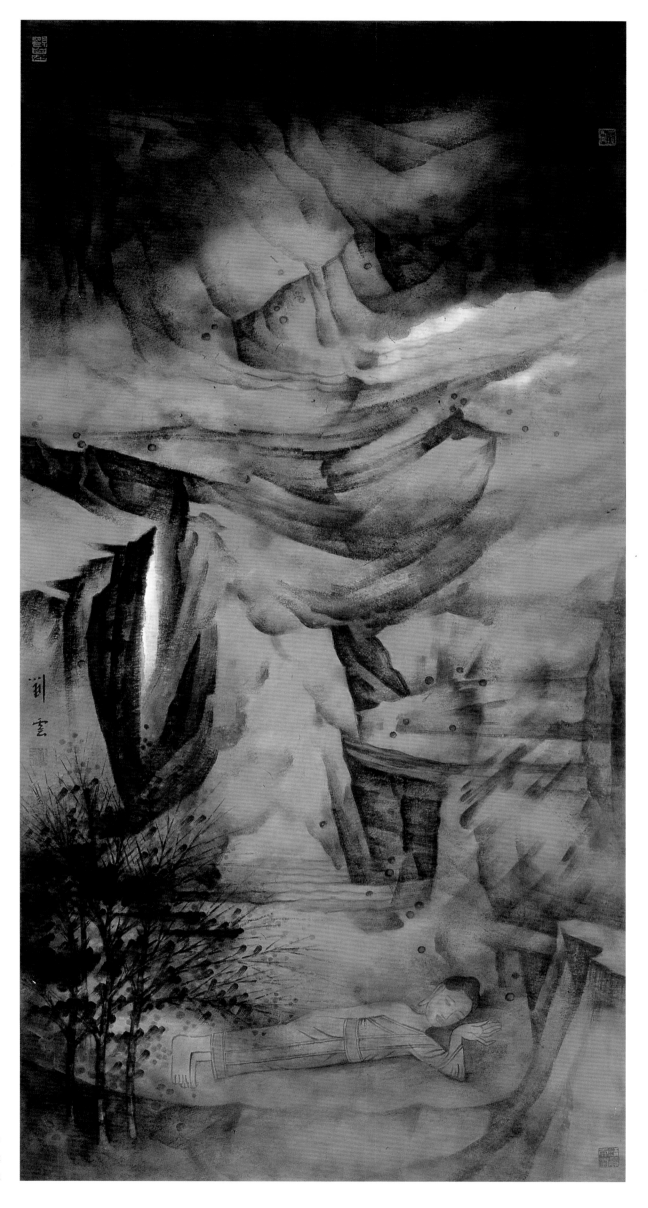

◎ 刘 云·清音
2007年 纸本
136cm × 68cm

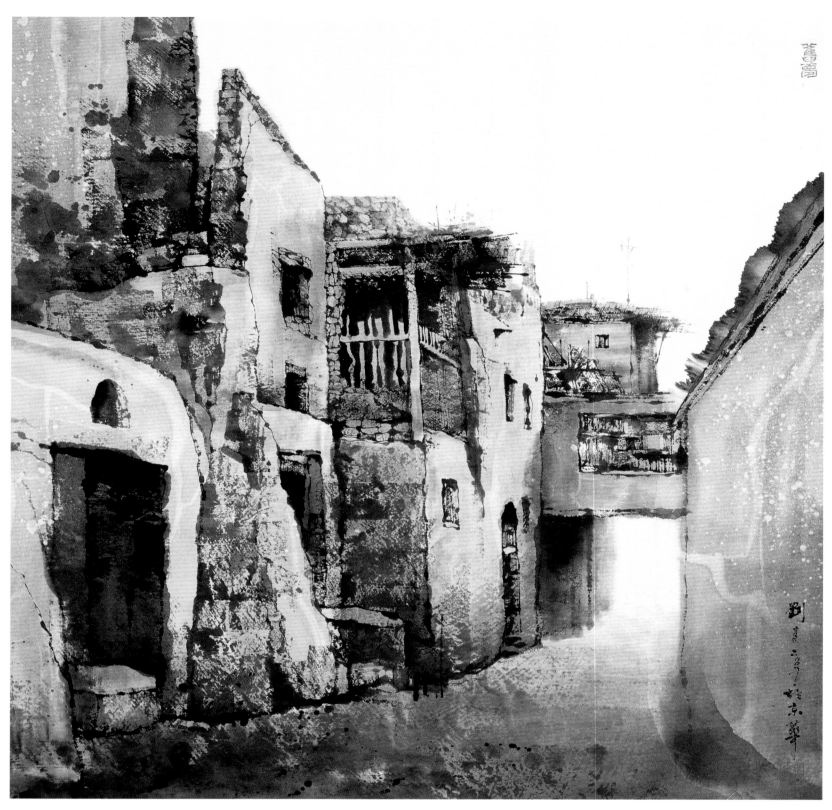

◎ 刘 建 · 老城之一 2007年 纸本 68cm × 68cm

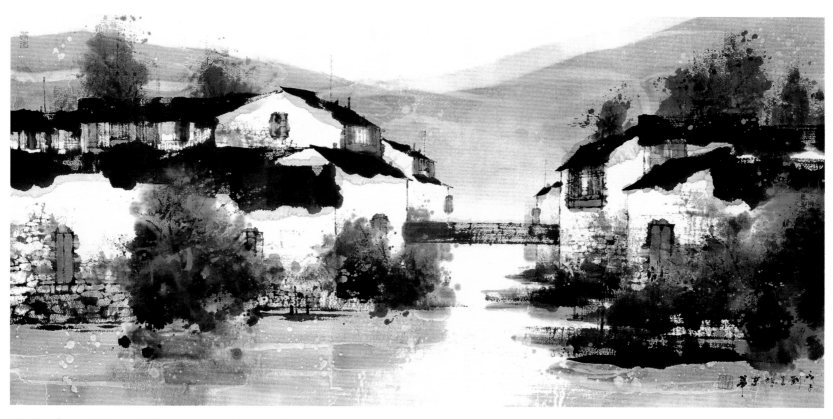

◎ 刘　建·江南人家　2008 年　纸本　68cm × 136cm

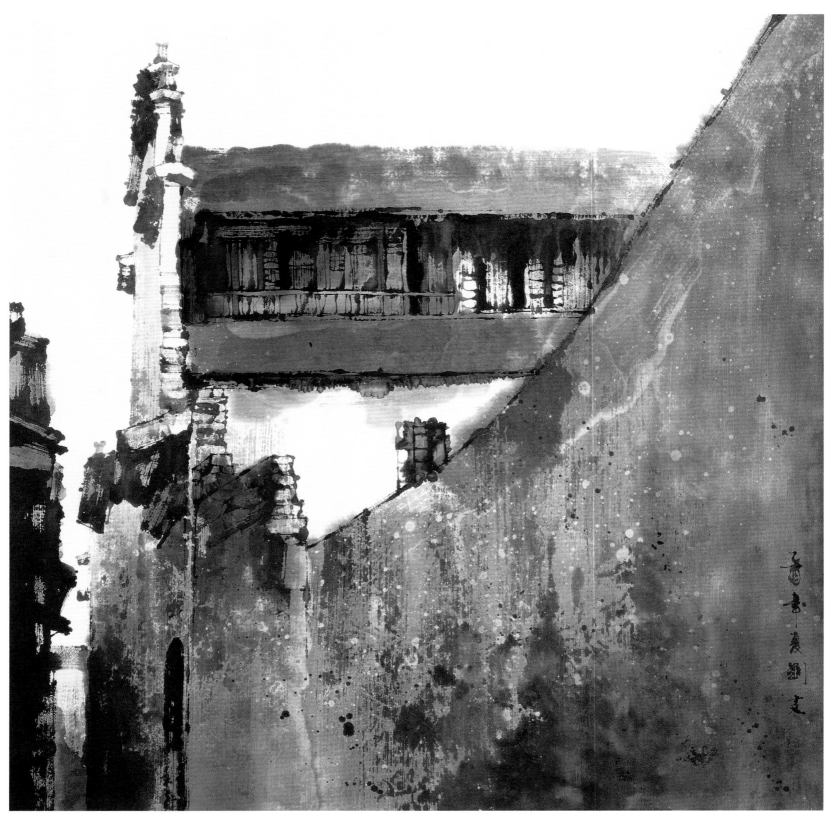

◎ 刘　建·老城之二　2005 年　纸本　68cm × 68cm

西塞山前白鹭飞桃花流水鳜鱼肥青箬笠绿蓑衣斜风细雨不须归 文华

◎ 刘文华·斜风细雨不须归　2004 年　纸本　68cm × 68cm

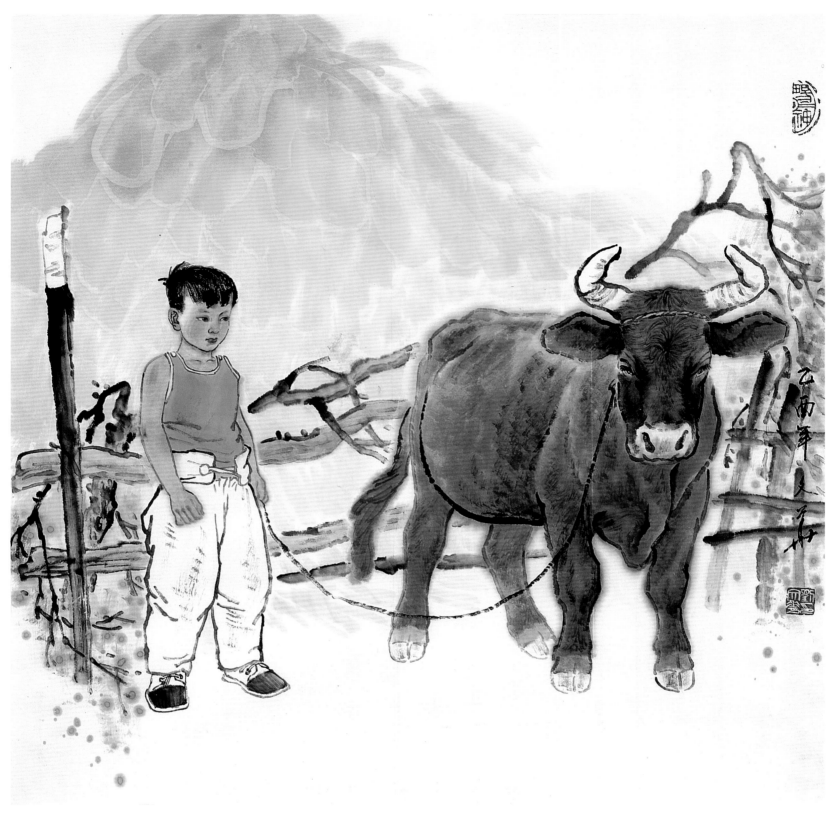

◎ 刘文华·牛娃　2005 年　纸本　68cm × 68cm

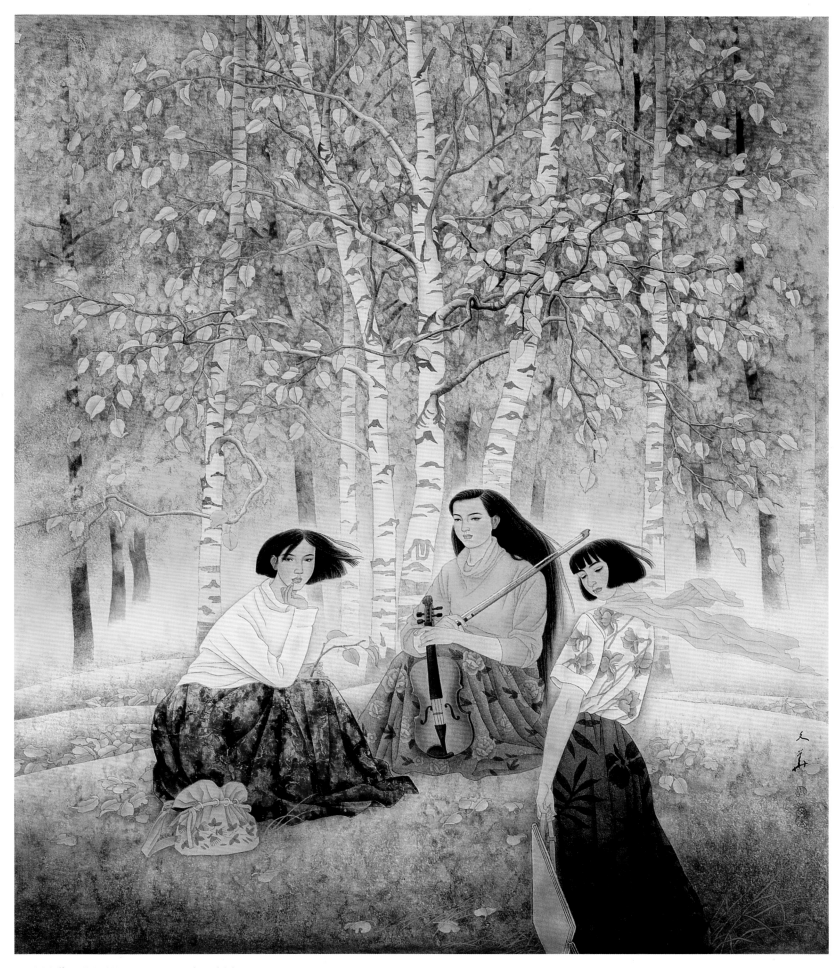

◎ 刘文华 · 静静的白桦林　2005 年　纸本　119cm × 100cm

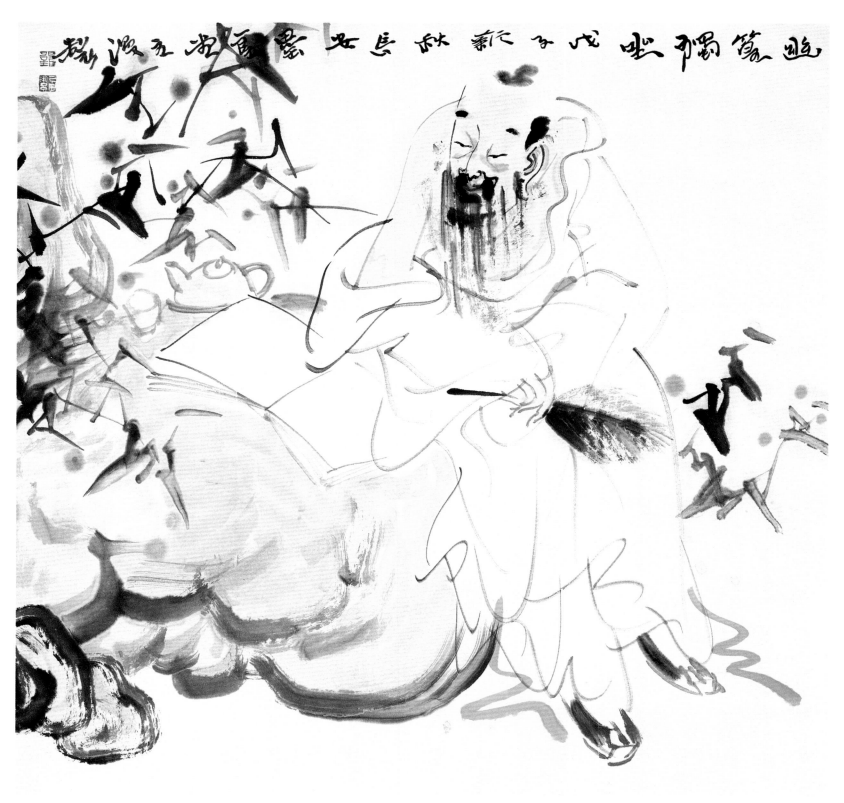

◎ **刘西洁·幽篁独坐** 2008 年　纸本　68cm × 68cm

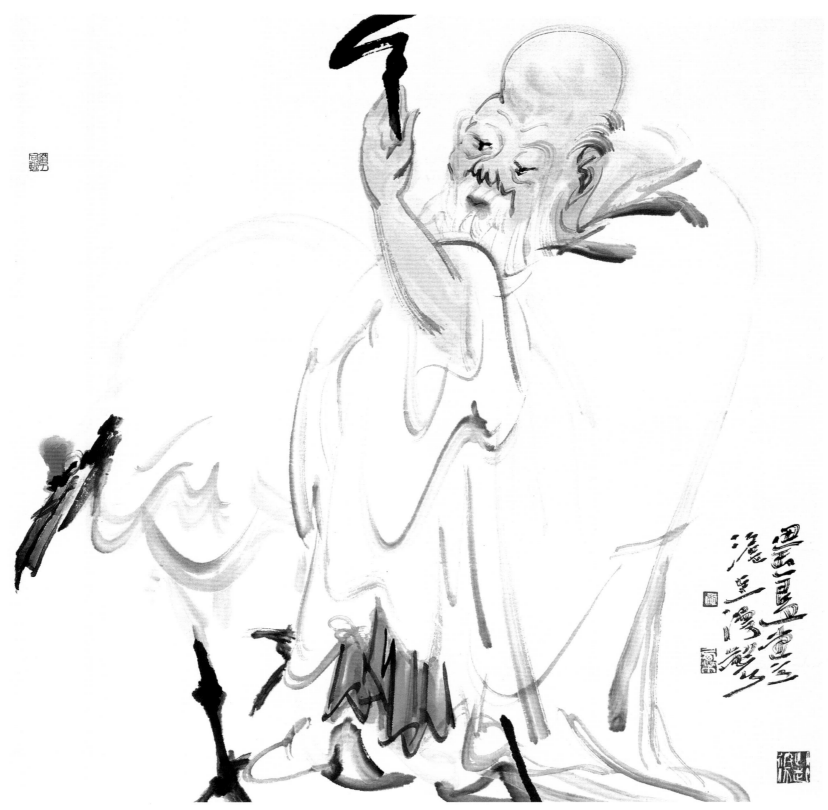

◎ **刘西洁·南极仙翁** 2008 年 纸本 68cm × 68cm

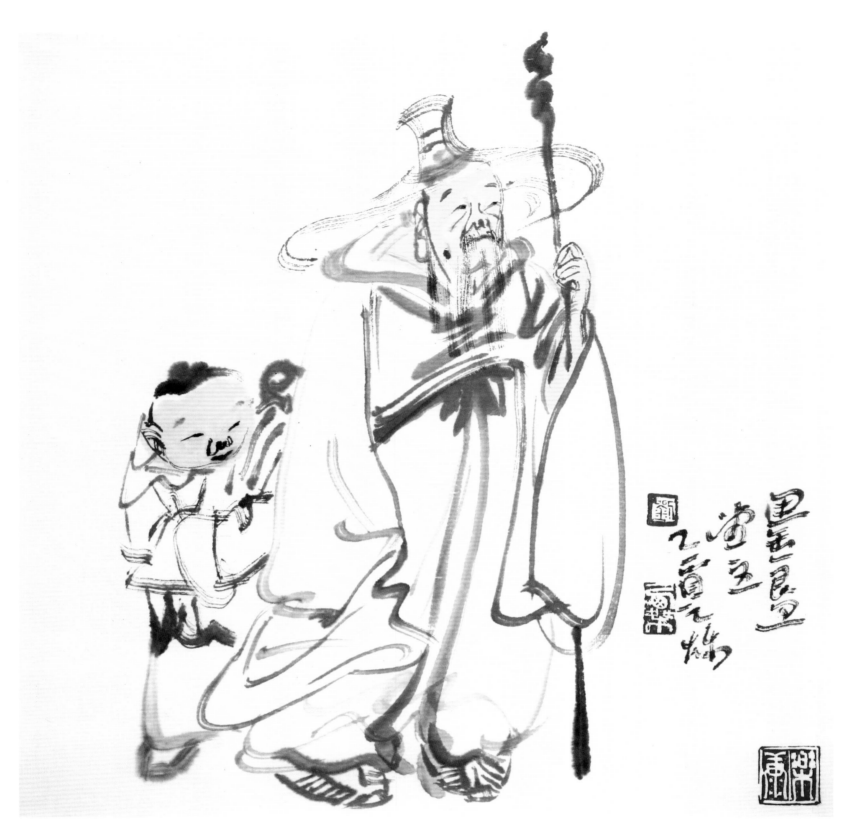

◎ **刘西洁·渊明沽酒** 2008 年　纸本 68cm × 68cm

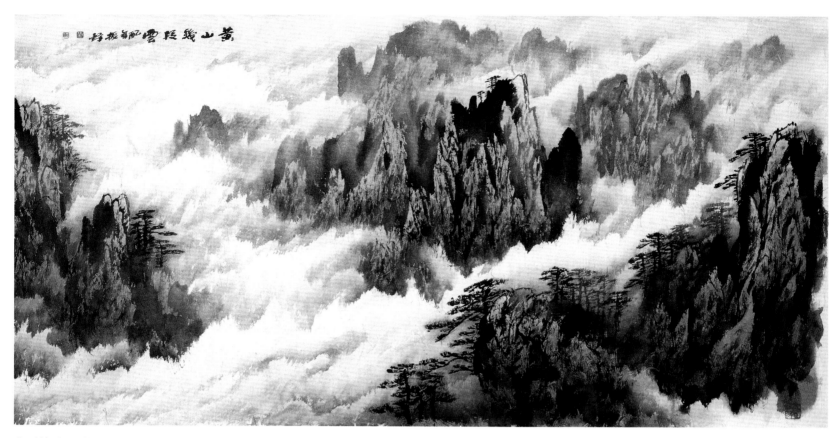

◎ 刘振铎·黄山几段云　2005年　纸本　76cm × 147cm

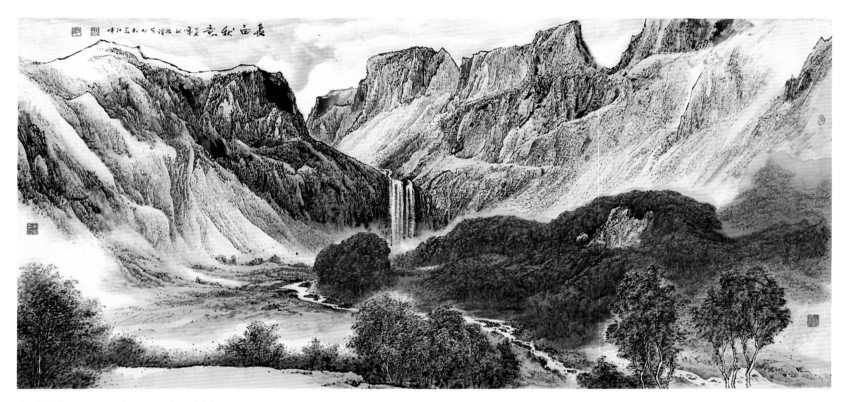

◎ **刘振铎·长白秋意** 1997年 纸本 68cm × 136cm

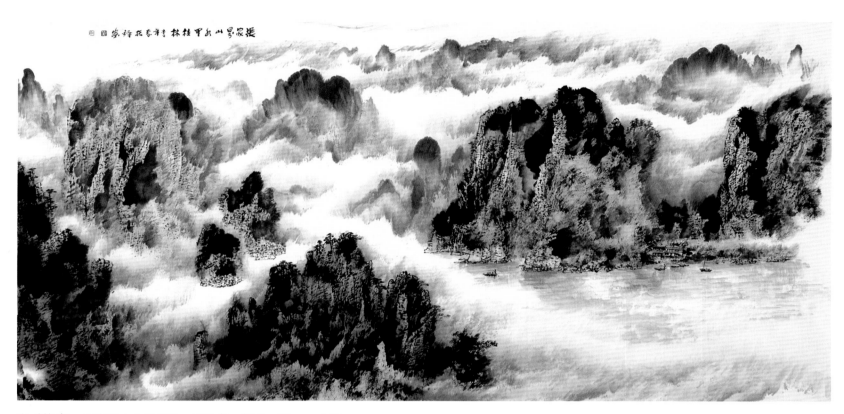

◎ 刘振铎·张家界山水甲桂林　2001年　纸本　68cm × 136cm

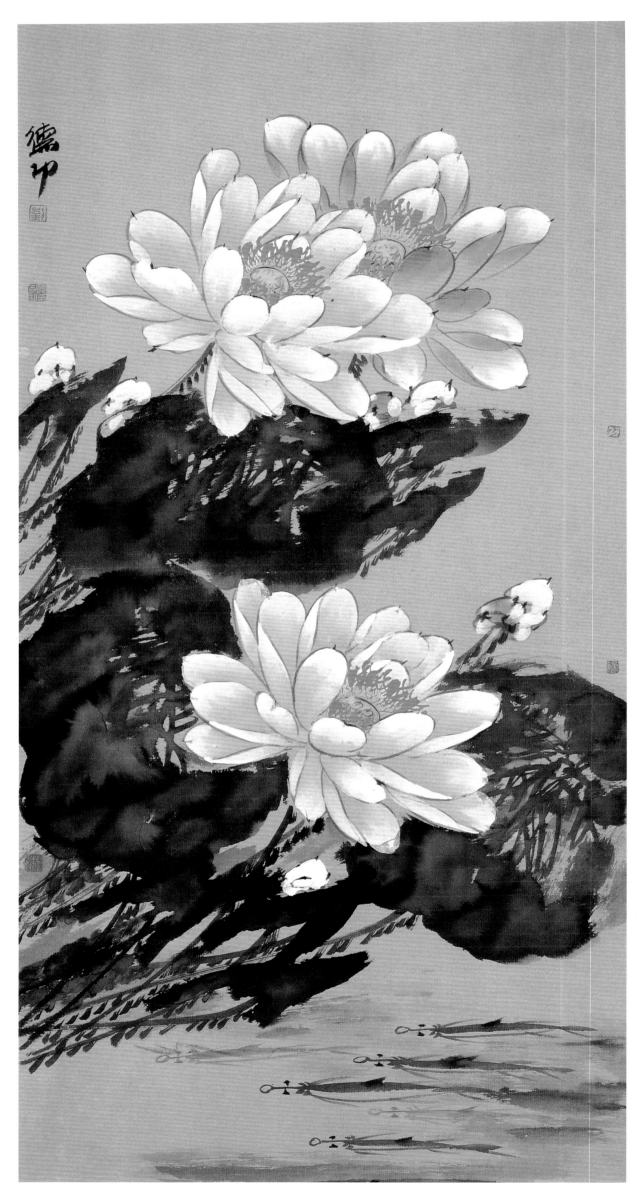

◎ 刘德功·鱼乐图

2008 年　纸本

136cm × 68cm

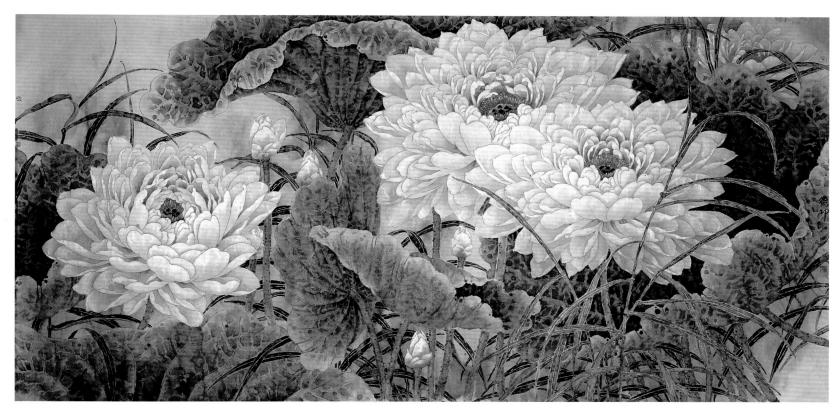

◎ **刘德功·清趣** 2008 年 纸本 68cm × 136cm

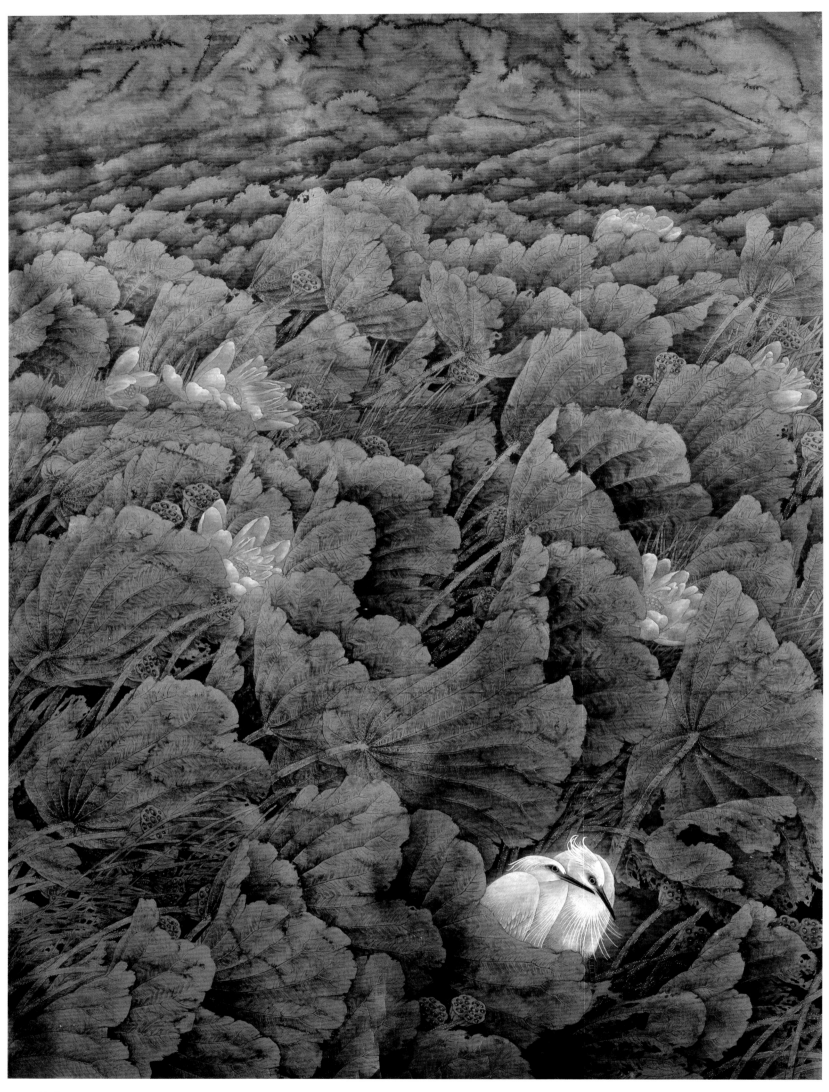

◎ 刘德功·荷塘双鹭　2007年　纸本　90cm × 68cm

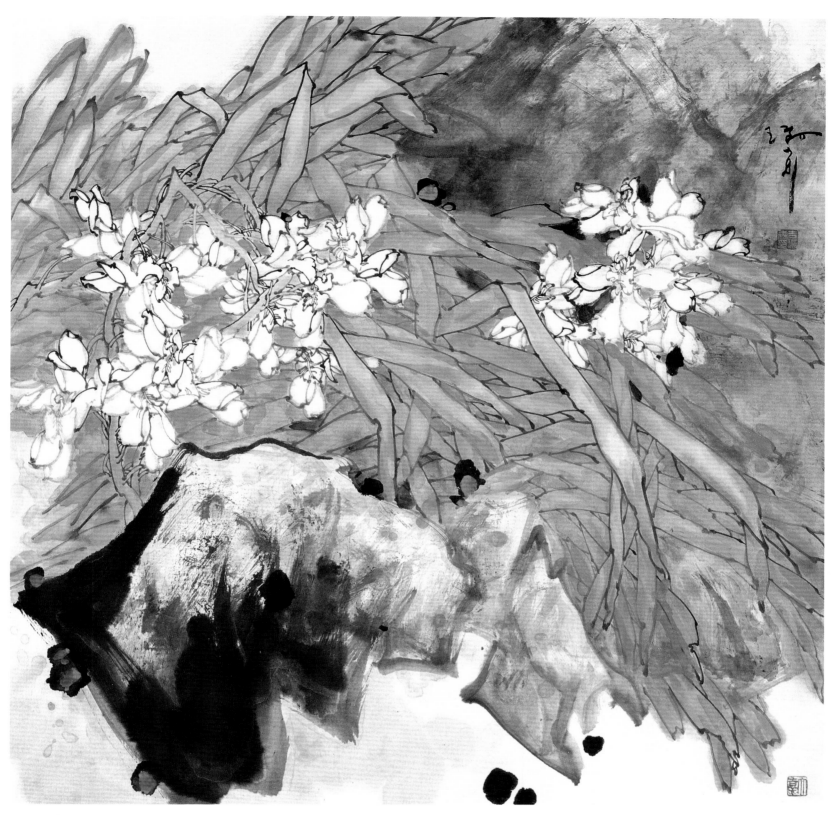

◎ 吉瑞森·南国风情 2008 年 纸本 68cm × 68cm

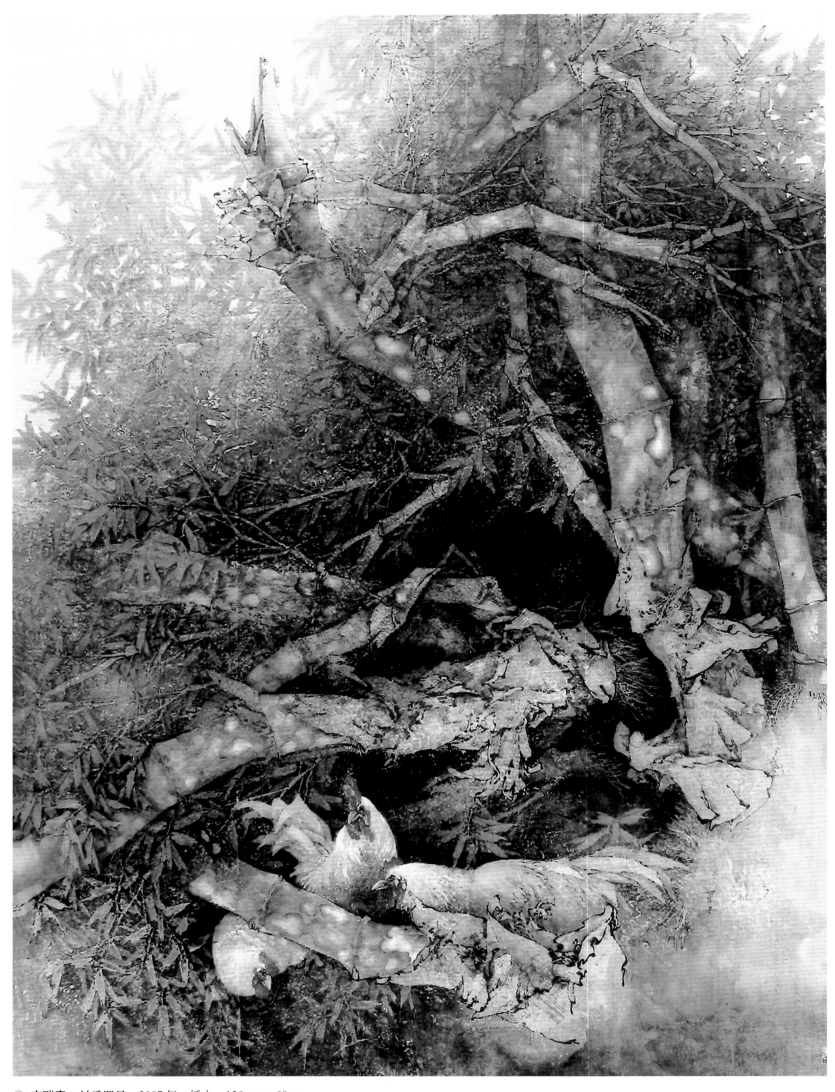

◎ 吉瑞森·村后即景　2007年　纸本　136cm × 68cm

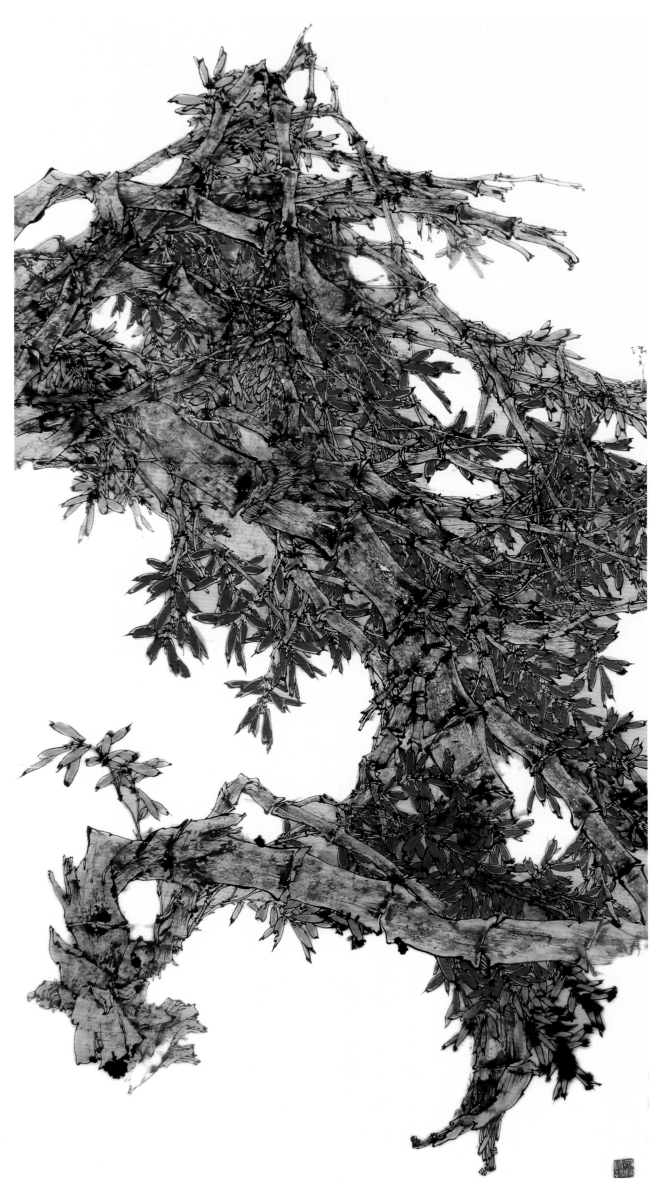

◎ 吉瑞森·竹韵
　2008年　纸本
136cm × 68cm

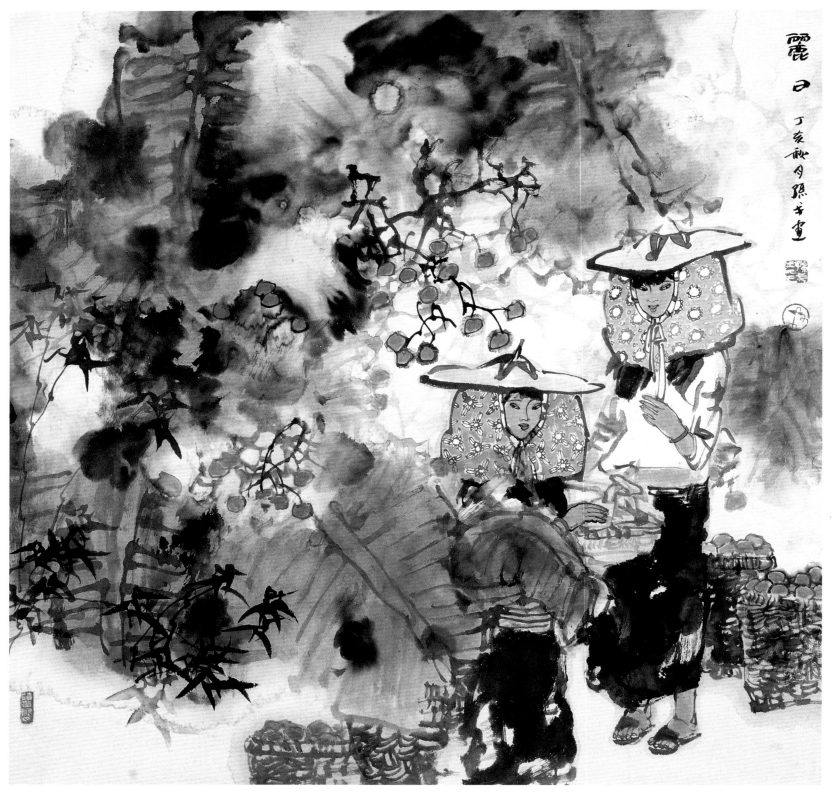

◎ 孙　戈·丽日　2007年　纸本　68cm × 68cm

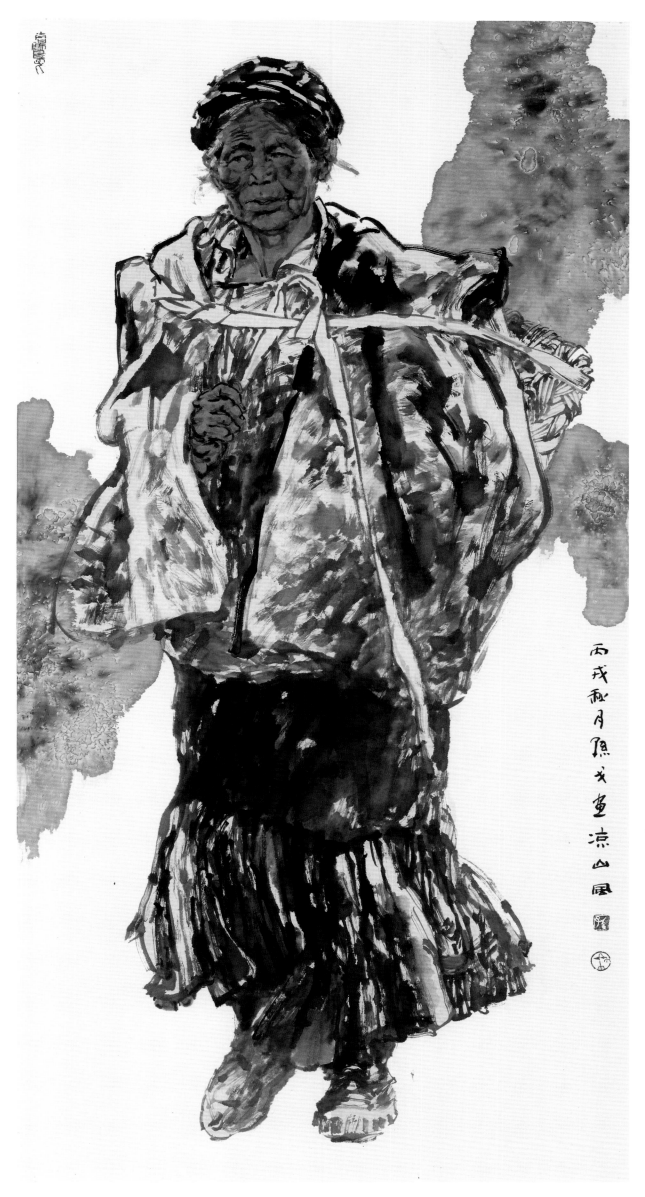

◎ 孙　戈 · 集市归来
2006年　纸本
136cm × 68cm

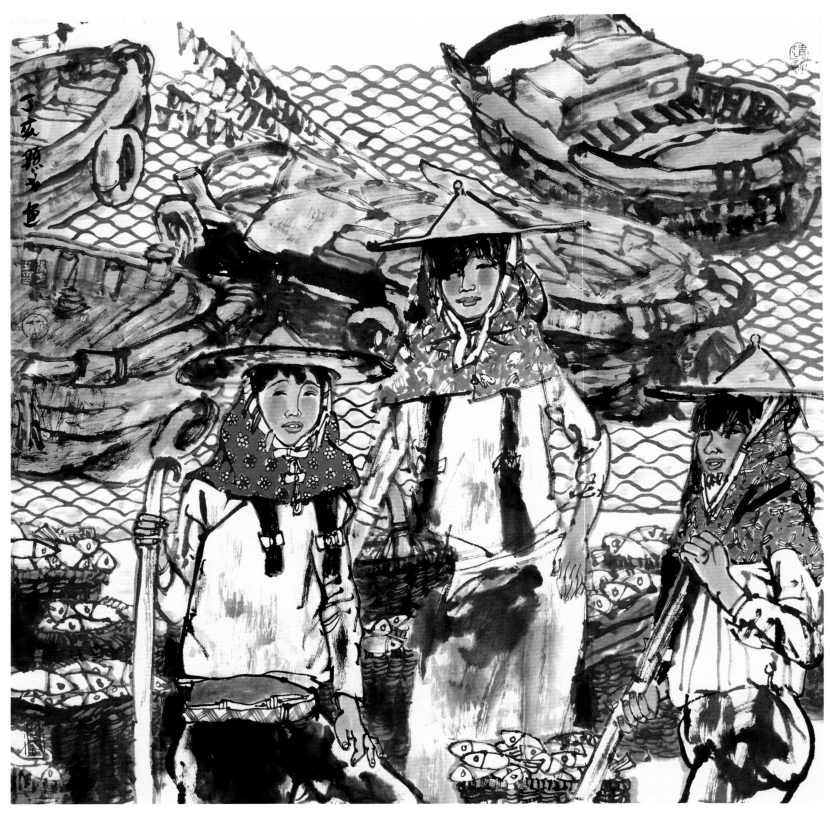

◎ 孙 戈·渔家女 2007年 纸本 68cm × 68cm

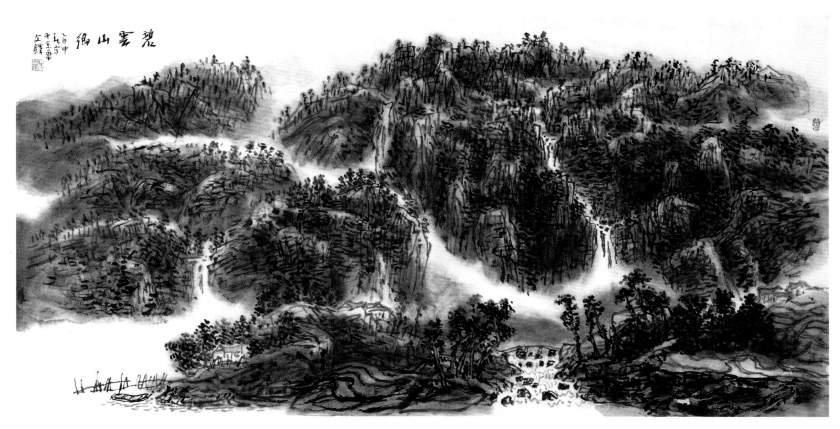

◎ 孙文铎·碧云山乡　2005 年　纸本　68cm × 136cm

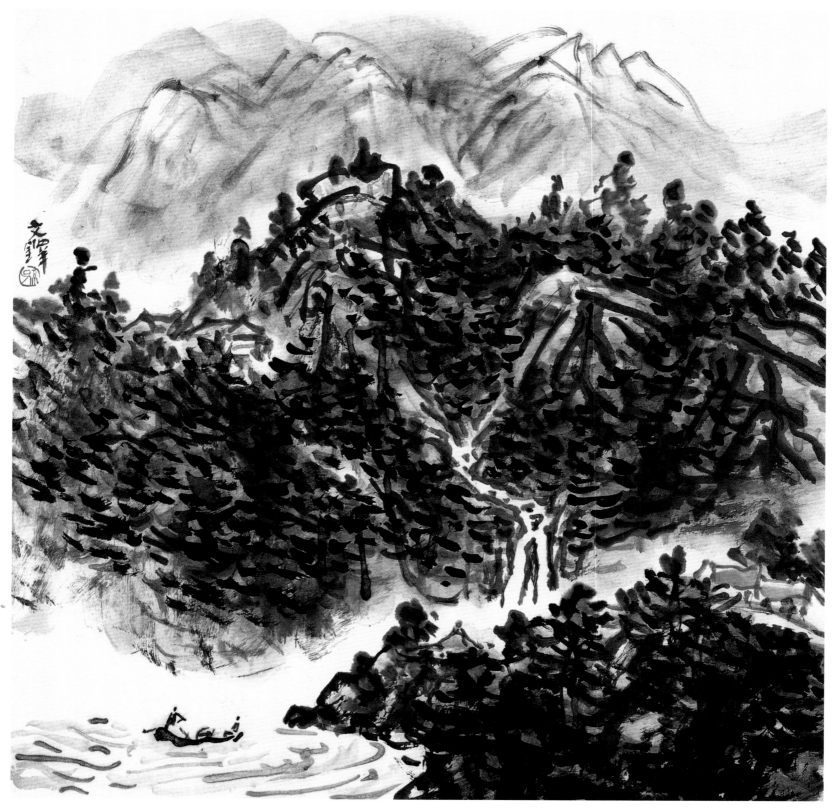

◎ 孙文铎·水墨山村　2008 年　纸本　68cm × 68cm

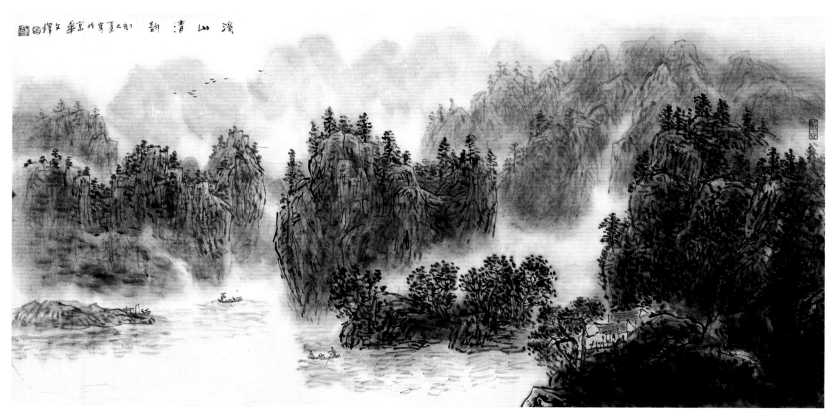

◎ 孙文铎·溪山清韵　2007年　纸本　68cm × 136cm

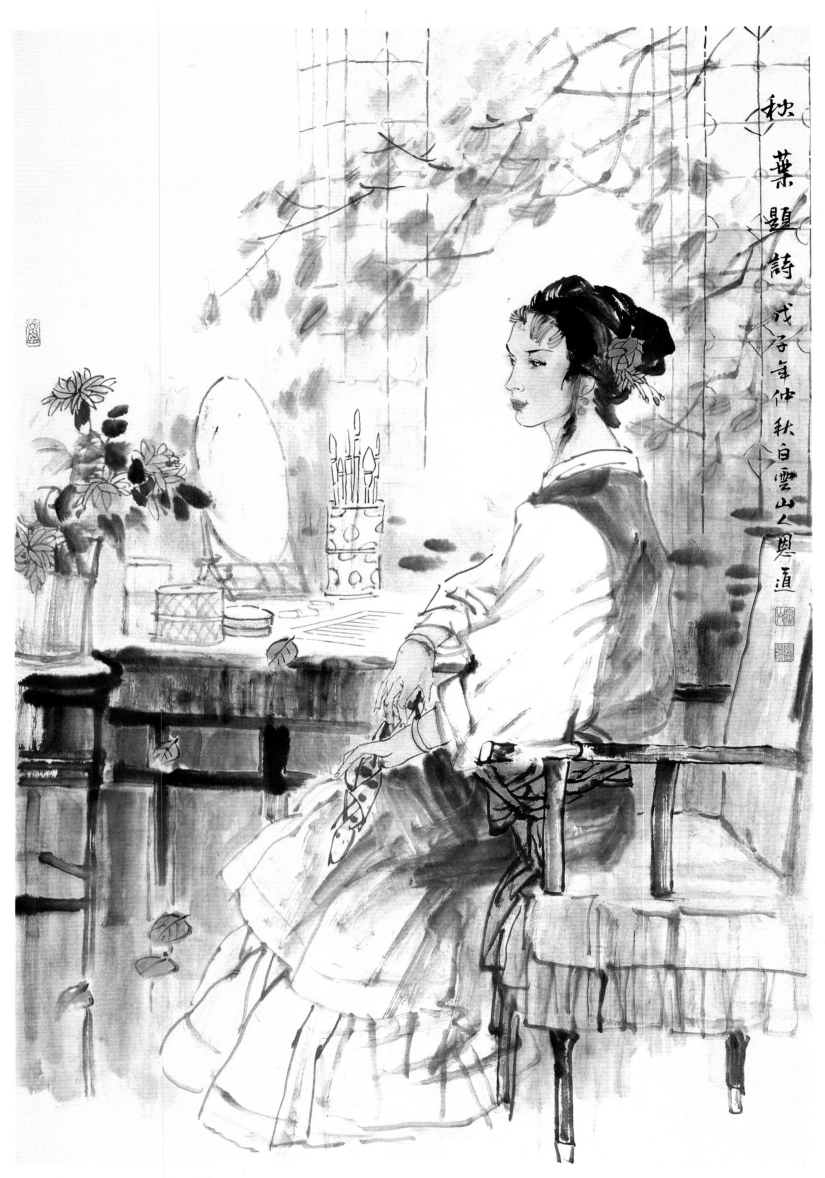

秋葉題詩 戊子年仲秋白雲山人恩道

◎ 孙恩道·秋叶题诗 2008年 纸本 124cm × 83cm

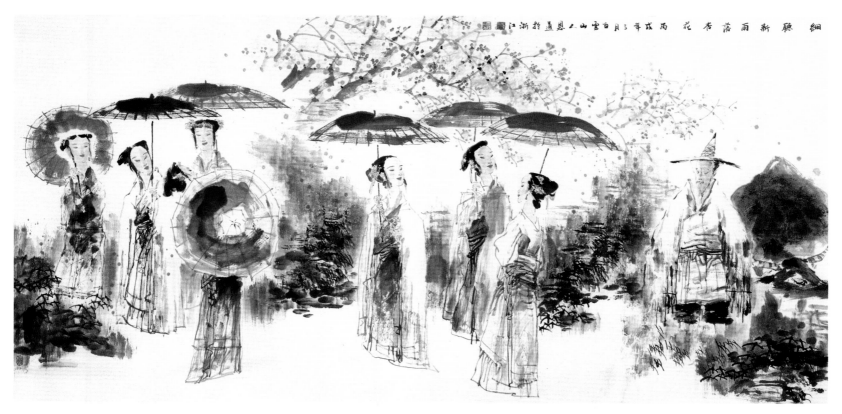

◎ 孙恩道·细听新雨落杏花　2006年　纸本　144cm × 366cm

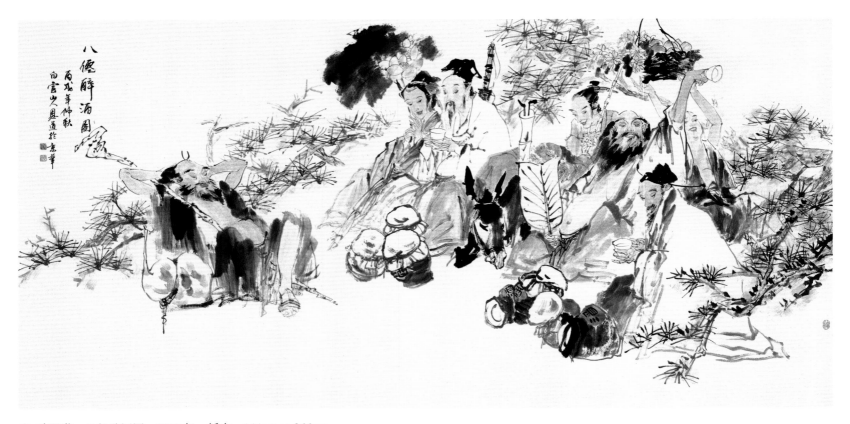

◎ 孙恩道·八仙醉酒图 2006年 纸本 144cm × 366cm

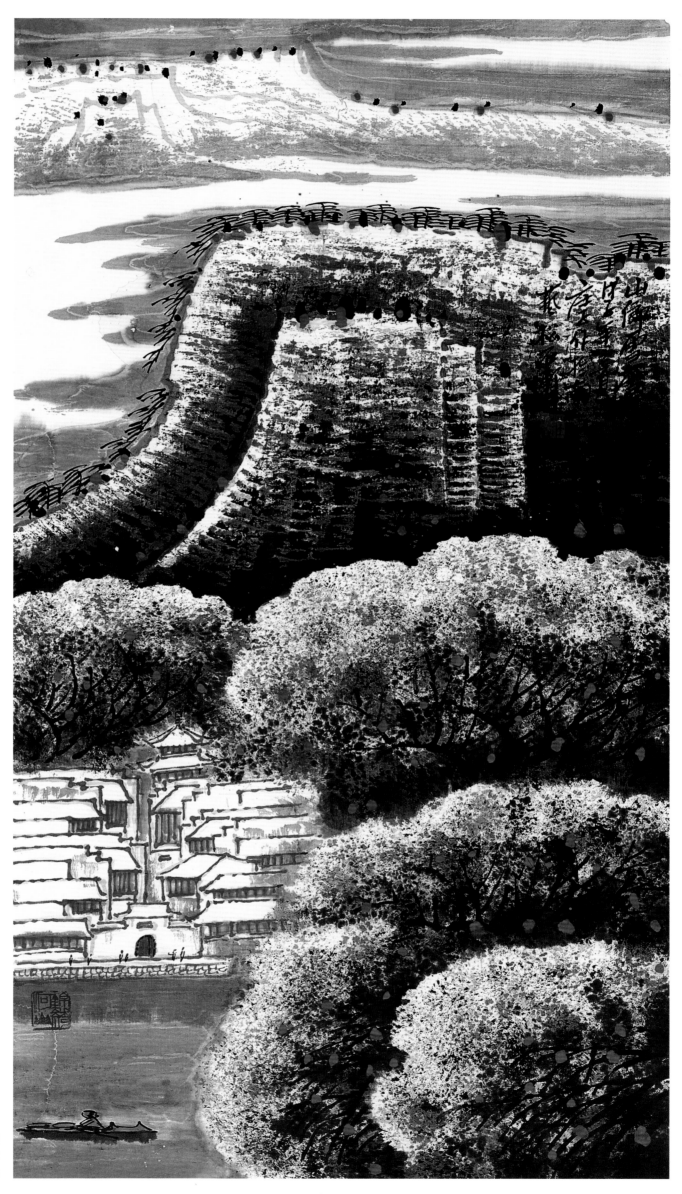

◎ 庄利经·山乡雪霁
2008 年　纸本
136cm × 68cm

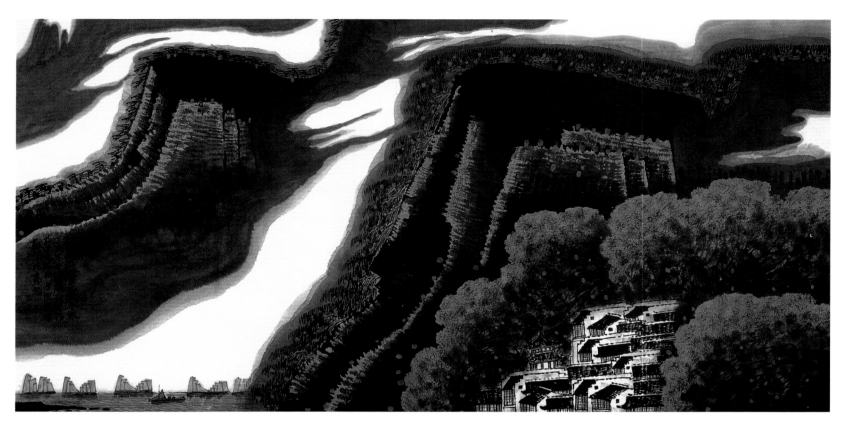

◎ 庄利经·铁铸江山　2008年　纸本　69cm × 136cm

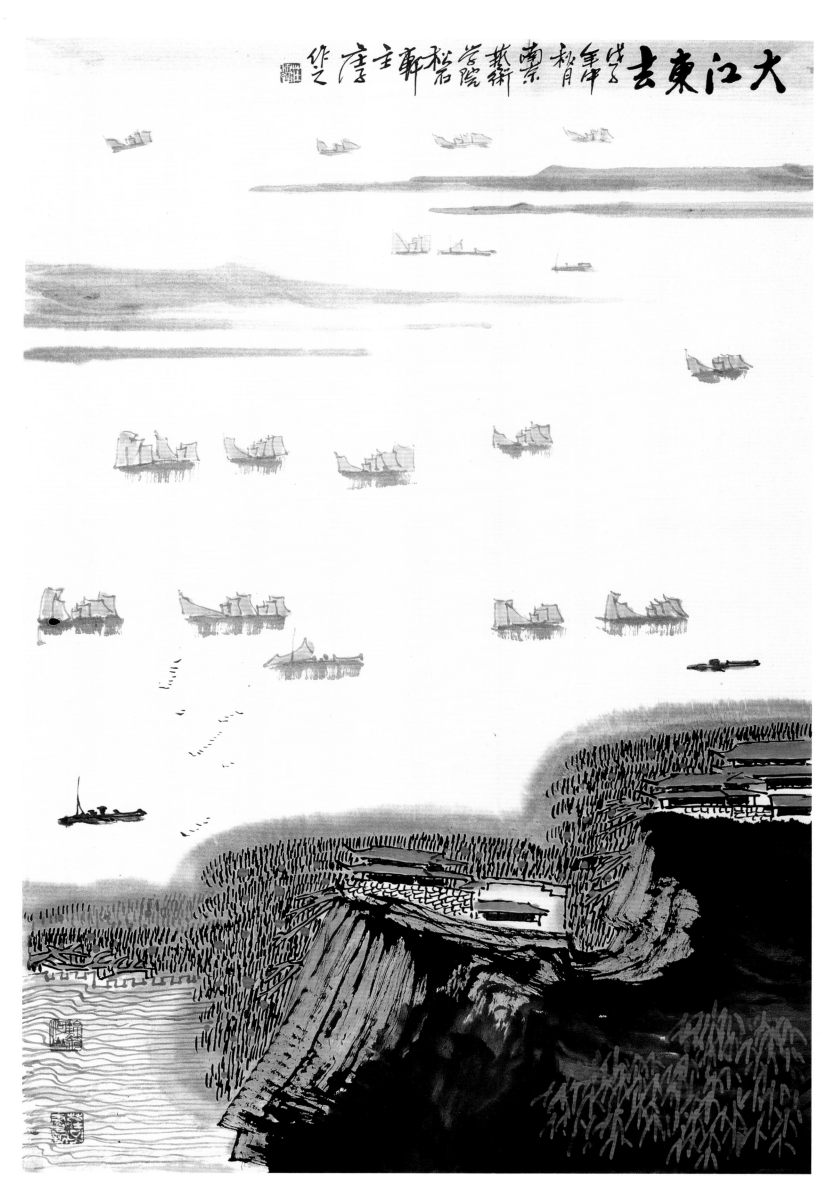

◎ 庄利经·大江东去　2008年　纸本　102cm × 68cm

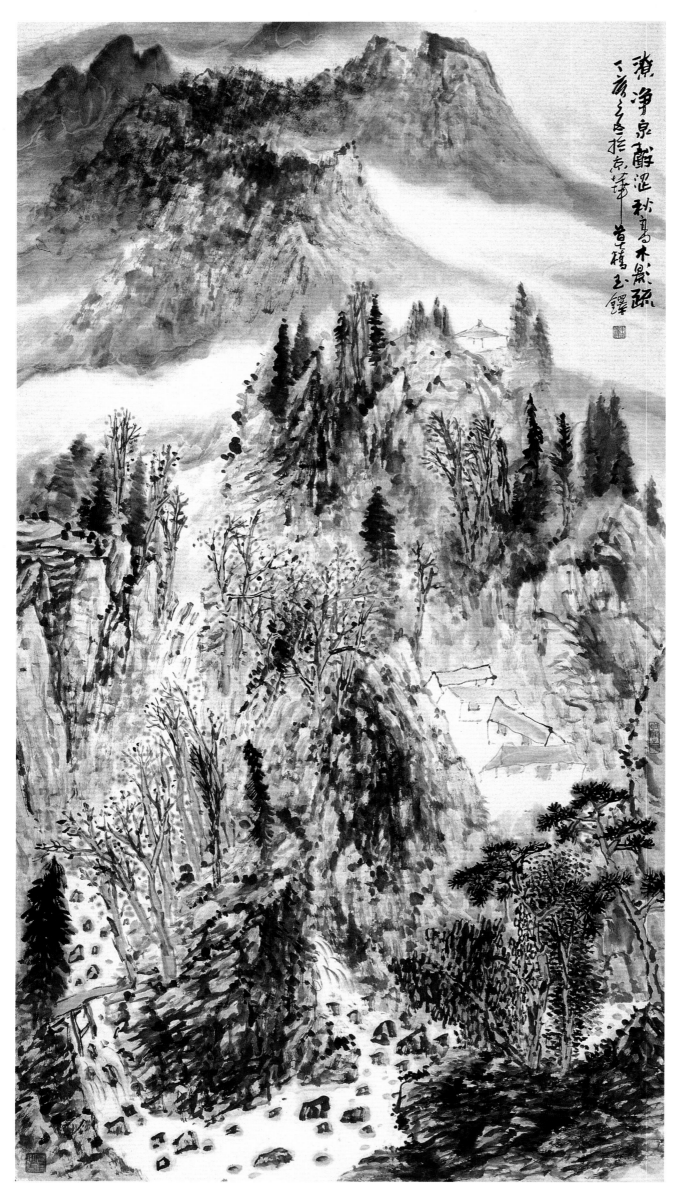

潦净泉醽涩秋高木影疏

丁亥之冬拈京华

草椿 玉铎

◎ 朱玉铎·秋高木影疏
2007年　纸本
178cm × 95cm

124

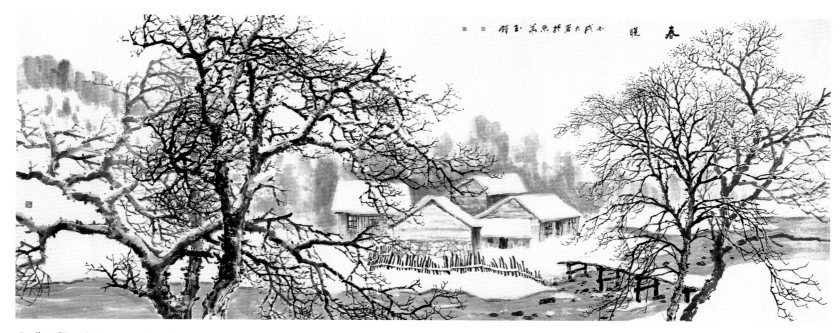

◎ 朱玉铎·春晓　2006年　纸本　140cm × 360cm

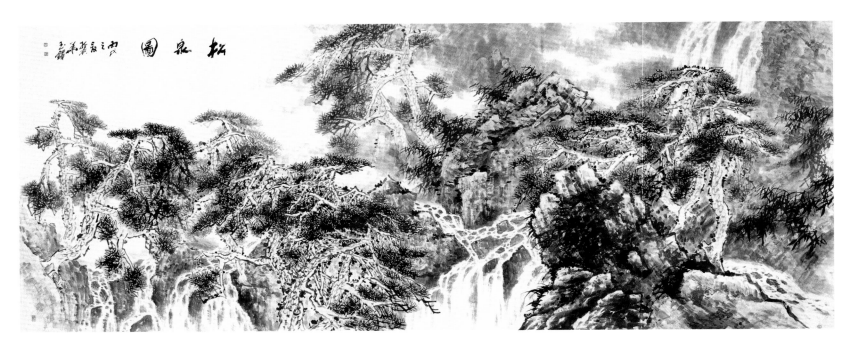

◎ 朱玉铎 · 松泉图　2006 年　纸本　140cm × 360cm

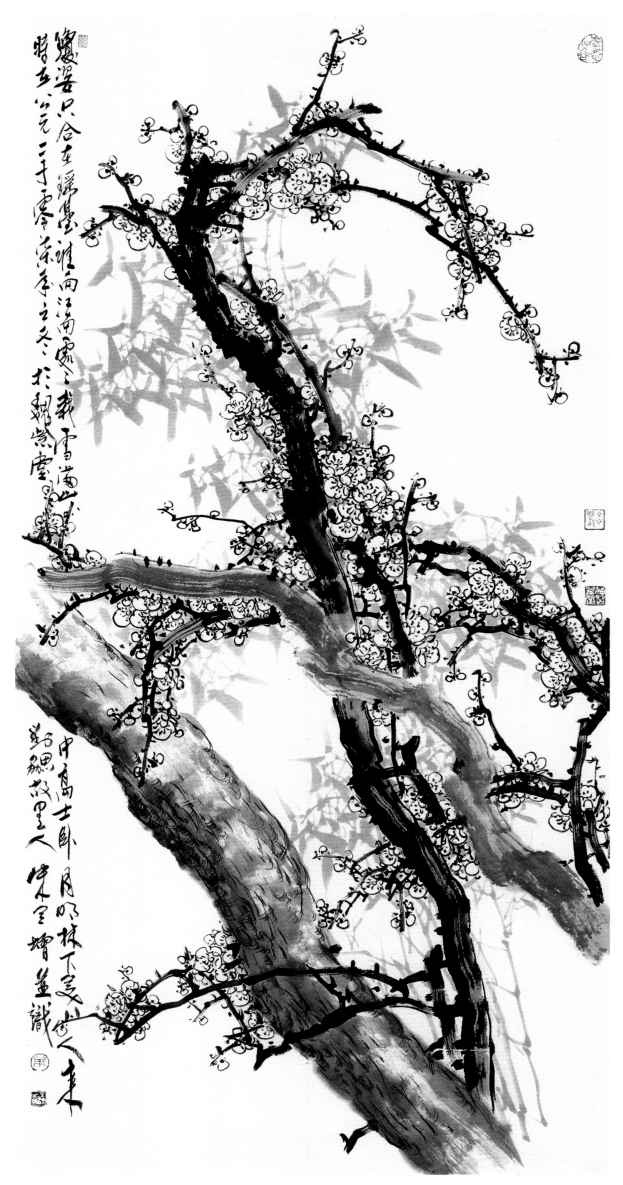

◎ 朱全增·梅竹图
2007年　纸本
136cm × 68cm

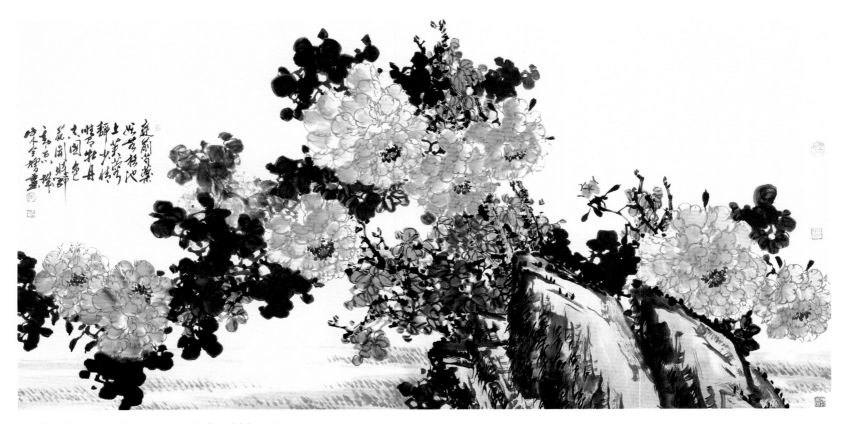

◎ 朱全增·花开时节动京城　2008 年　纸本　89cm × 179cm

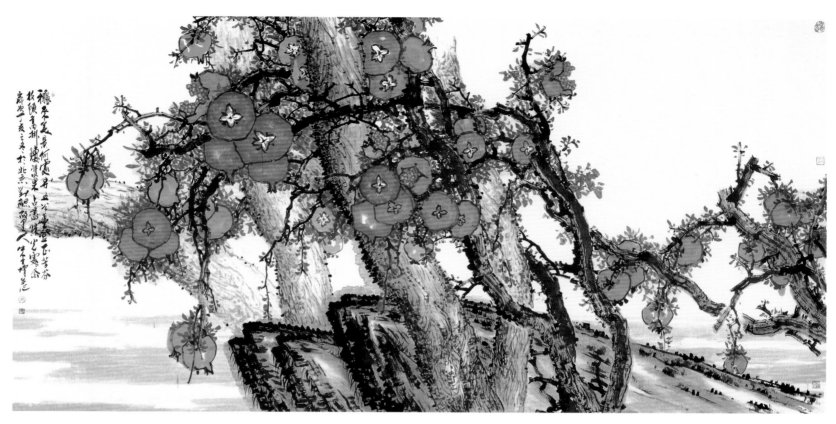

◎ 朱全增·枝头高挂琼浆果　2007 年　纸本　89cm × 179cm

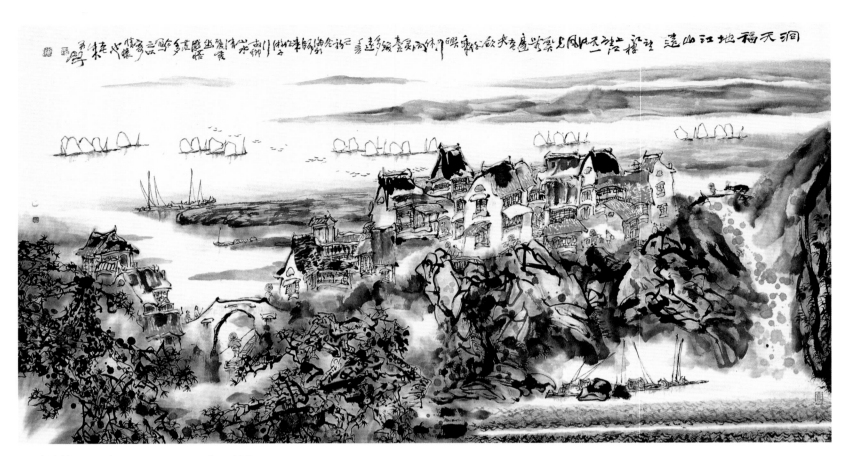

◎ 朱称俊·洞天福地江山远　2007年　纸本　68cm × 136cm

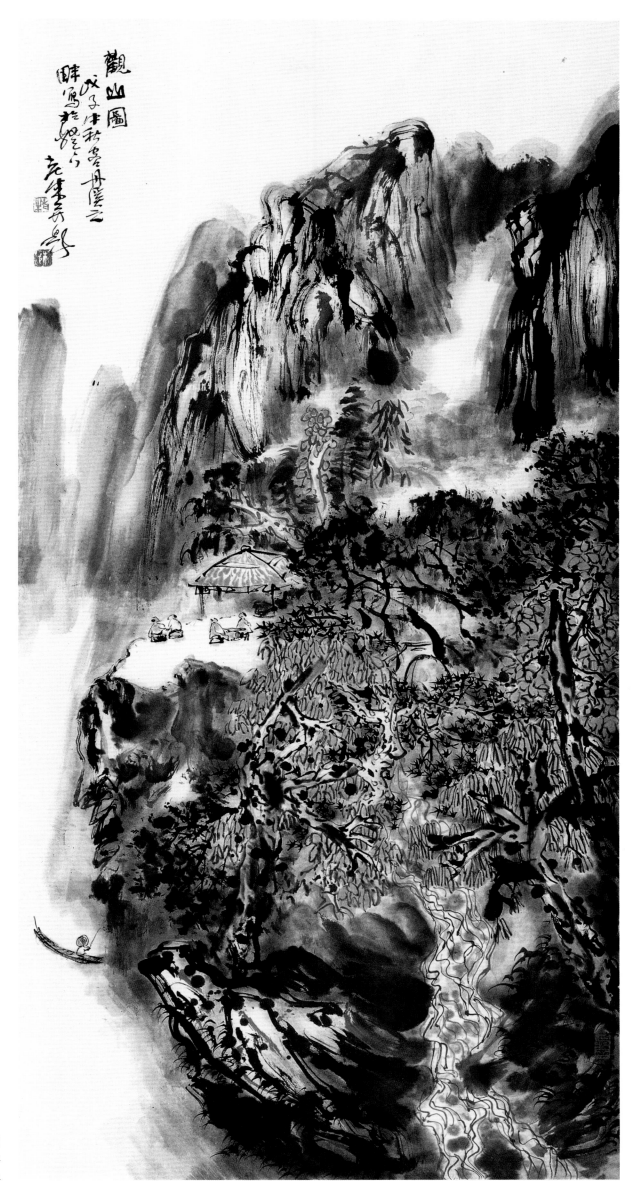

◎ 朱称俊·观山图
2008 年　纸本
136cm × 68cm

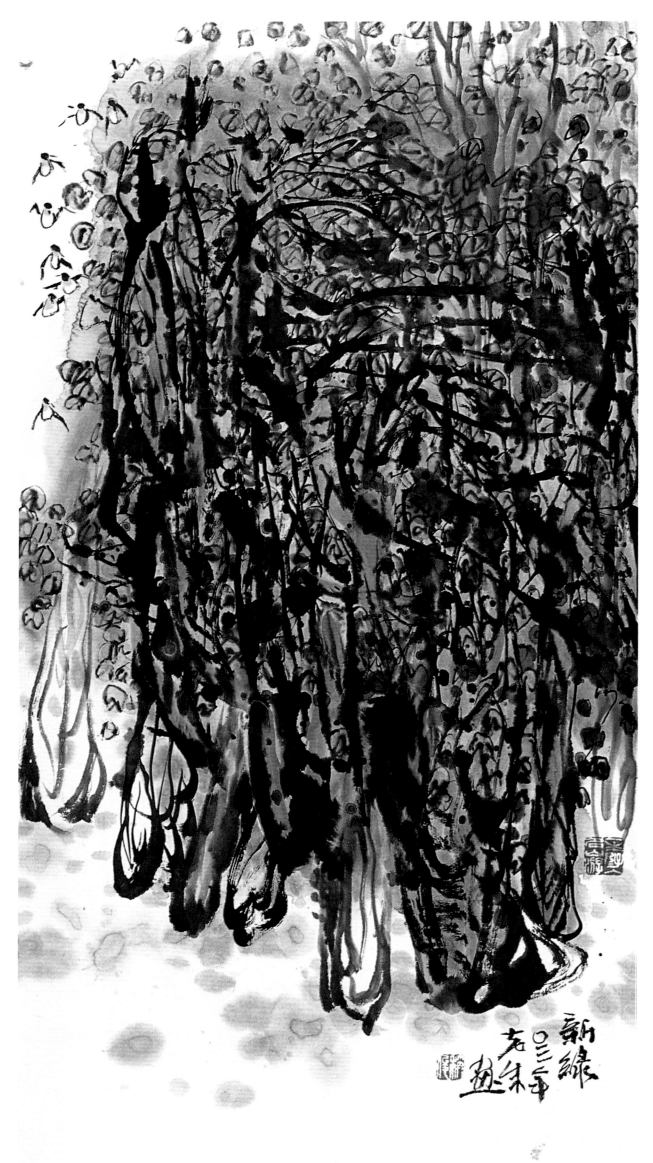

◎ 朱称俊·新绿
2003 年　纸本
136cm × 68cm

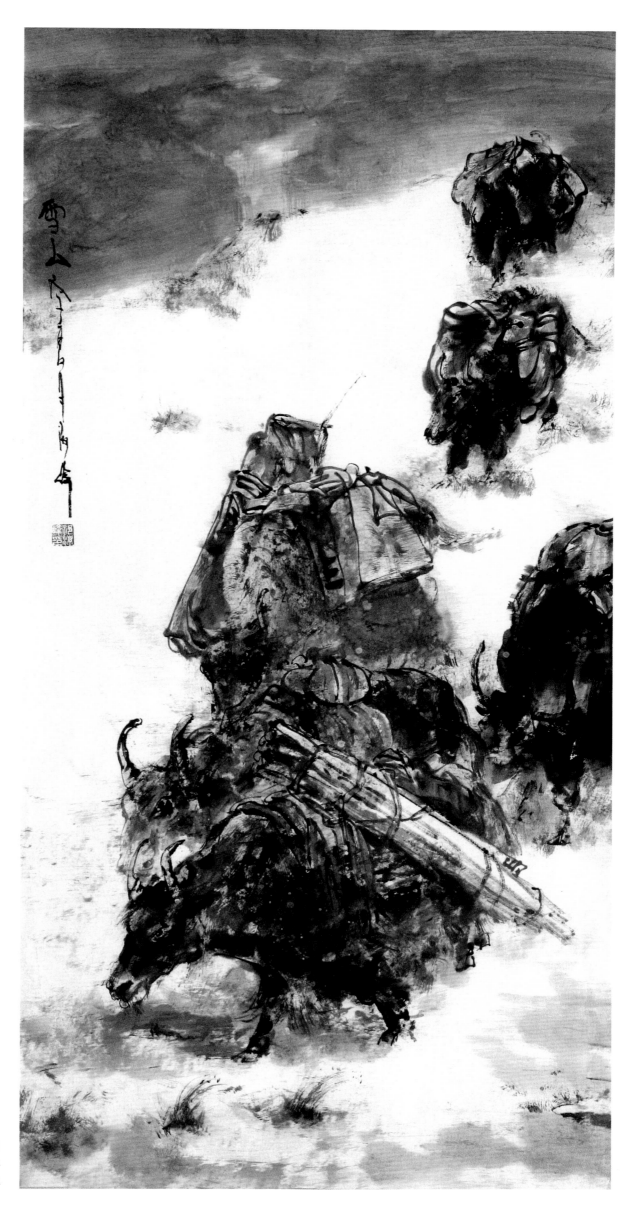

◎ 祁海峰 · 雪山
2008年 纸本
136cm × 68cm

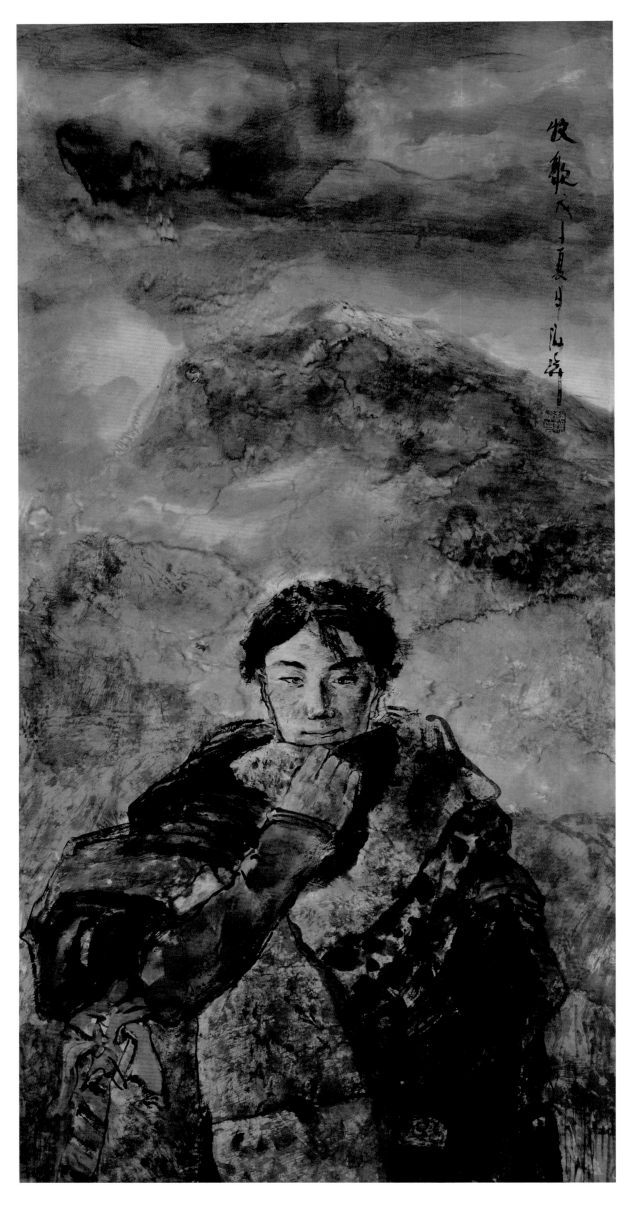

◎ 祁海峰 · 牧歌
2008年　纸本
136cm × 68cm

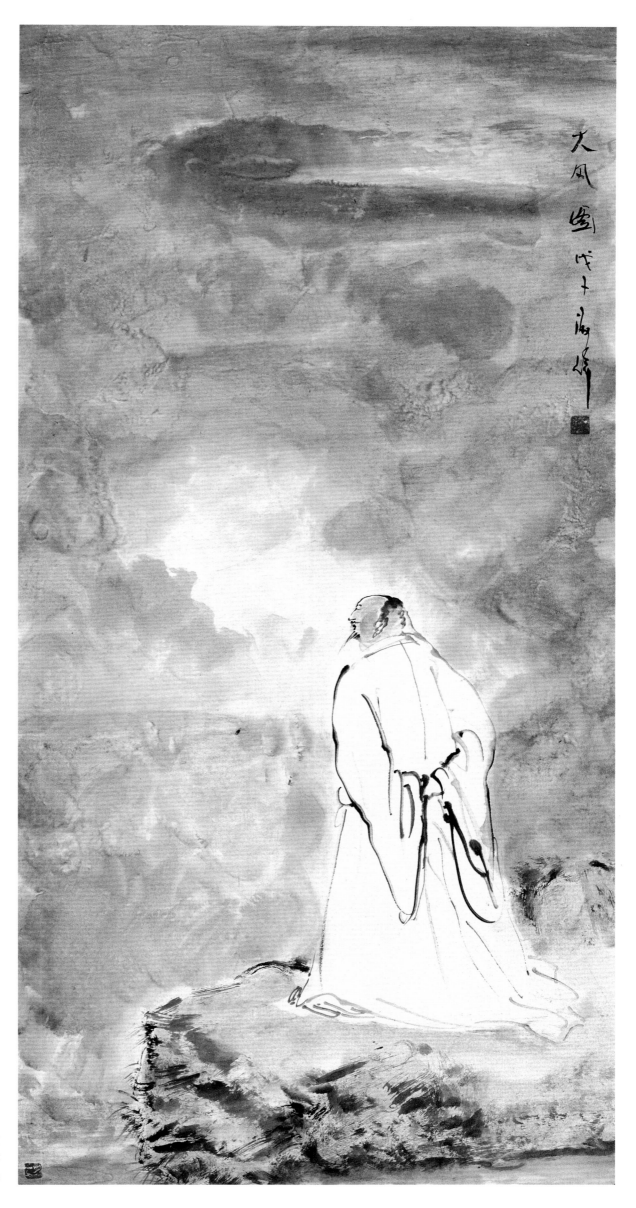

◎ 祁海峰 · 大风图
2008 年　纸本
136cm × 68cm

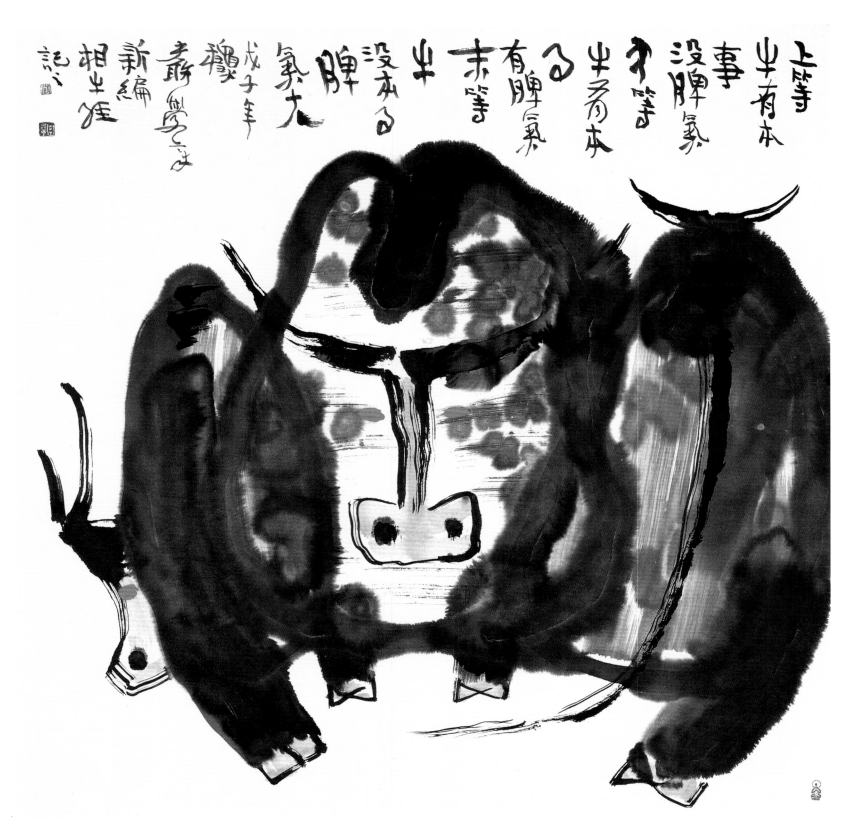

上等牛有本事没脾气
中等牛有本事有脾气
末等牛没本事没脾气
末等牛没本事有脾气
脾气大

戊子年
薜啸梦之妻
新编
相牛经
记

◎ 严学章·相牛经　2008 年　纸本　45cm × 45cm

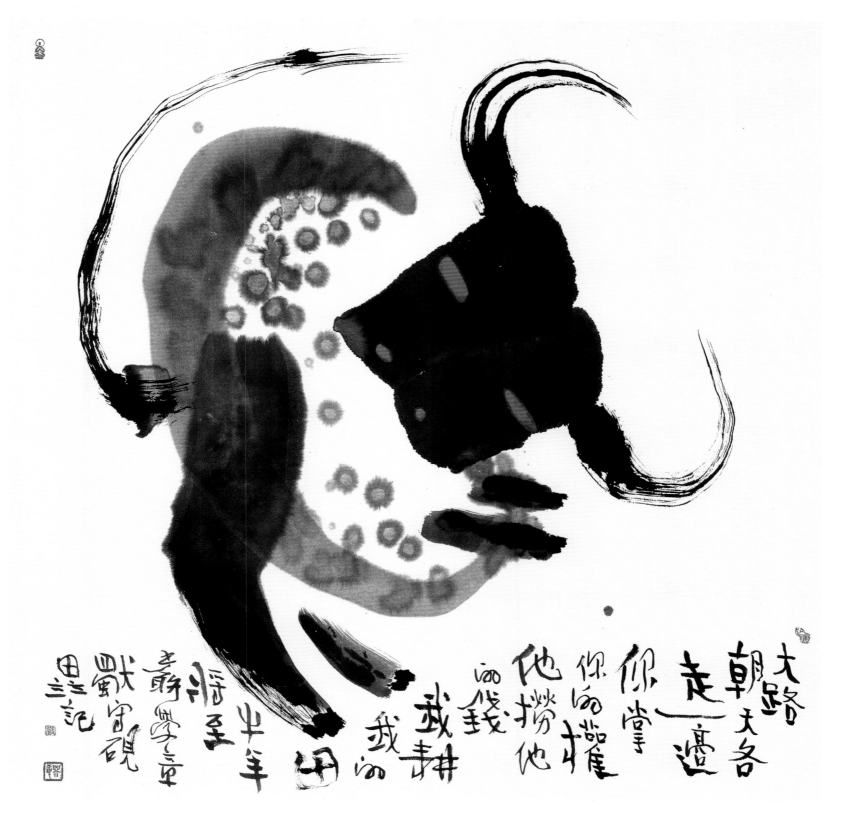

◎ 严学章·我耕我的田　2008年　纸本　45cm × 45cm

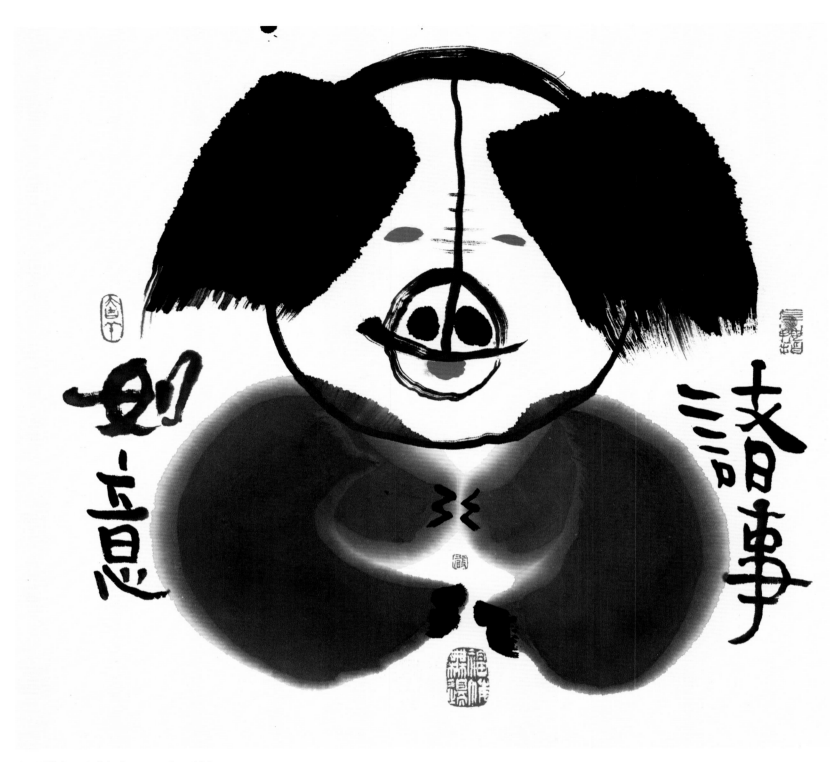

◎ **严学章·诸事如意** 2008 年 纸本 45cm × 45cm

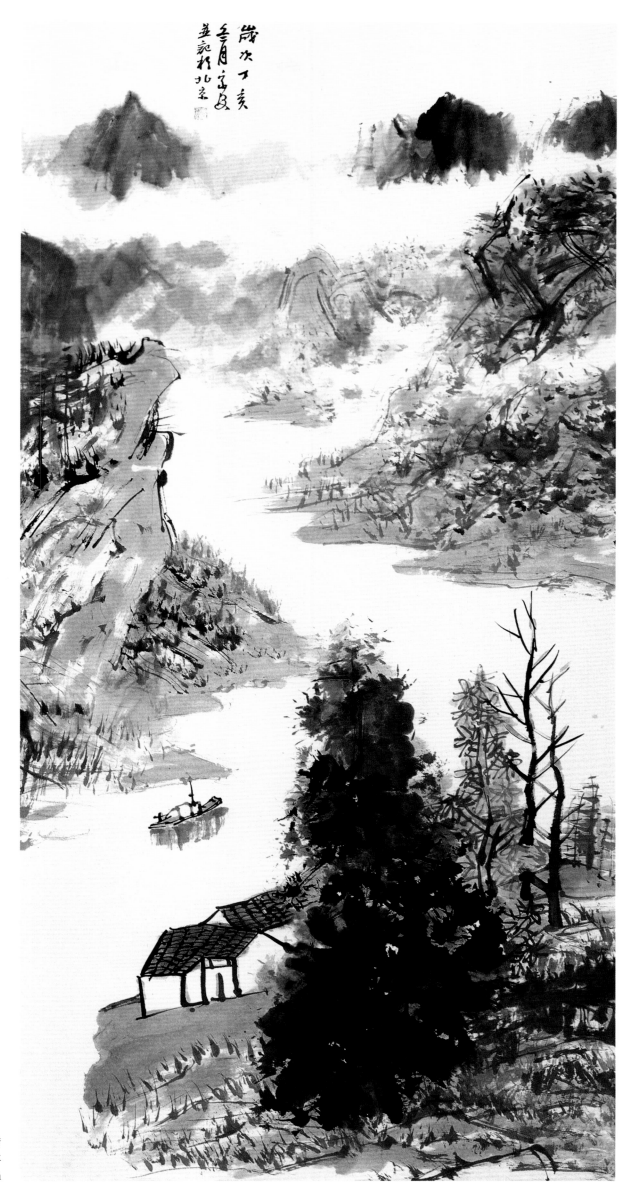

◎ 何家安·山青水秀
2007年　纸本
136cm × 68cm

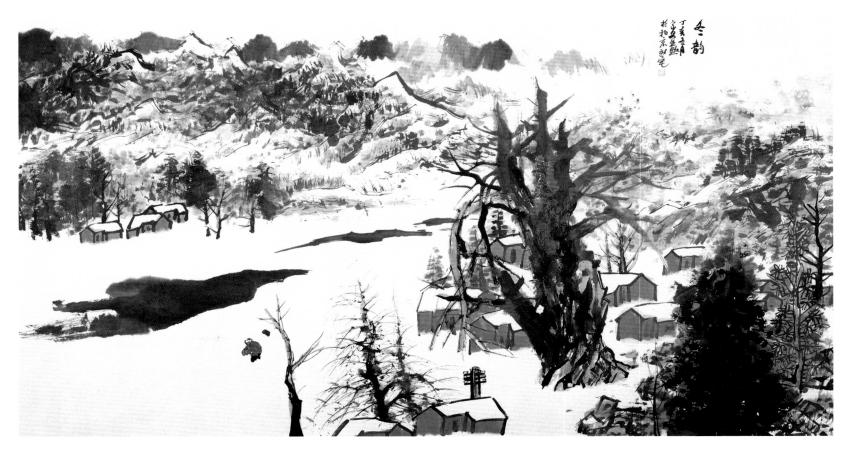

◎ 何家安·冬韵　2007年　纸本　68cm×136cm

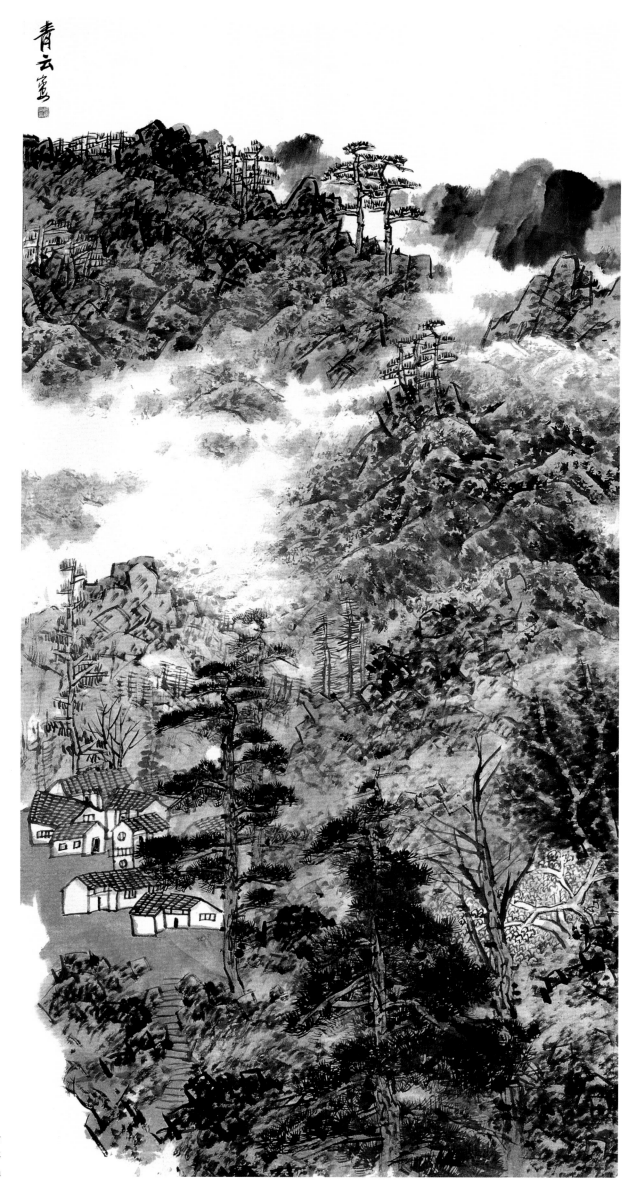

青云窩

◎ 何家安·青云
　2007 年　纸本
136cm × 68cm

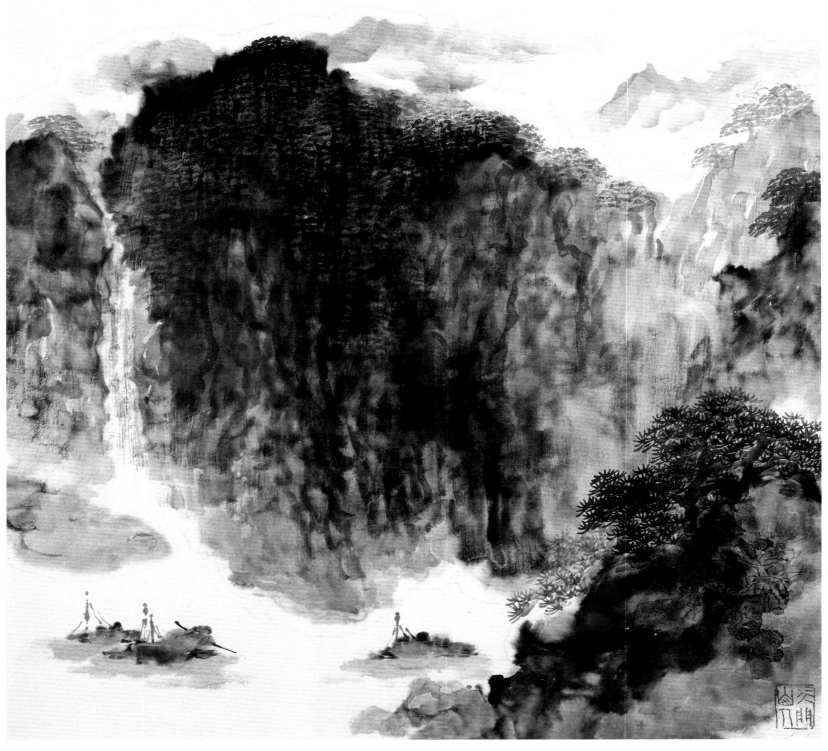

◎ 吴旭东 · 峡江行舟图　2008年　纸本　68cm × 68cm

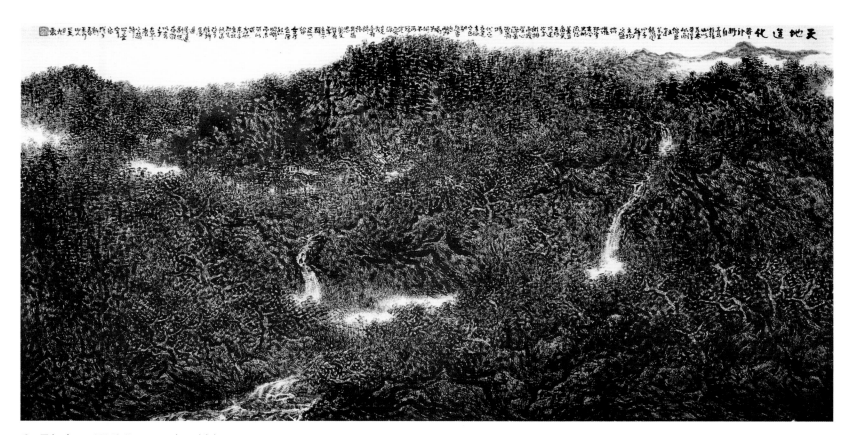

◎ 吴旭东 · 天地造化　2008 年　纸本　124cm × 248cm

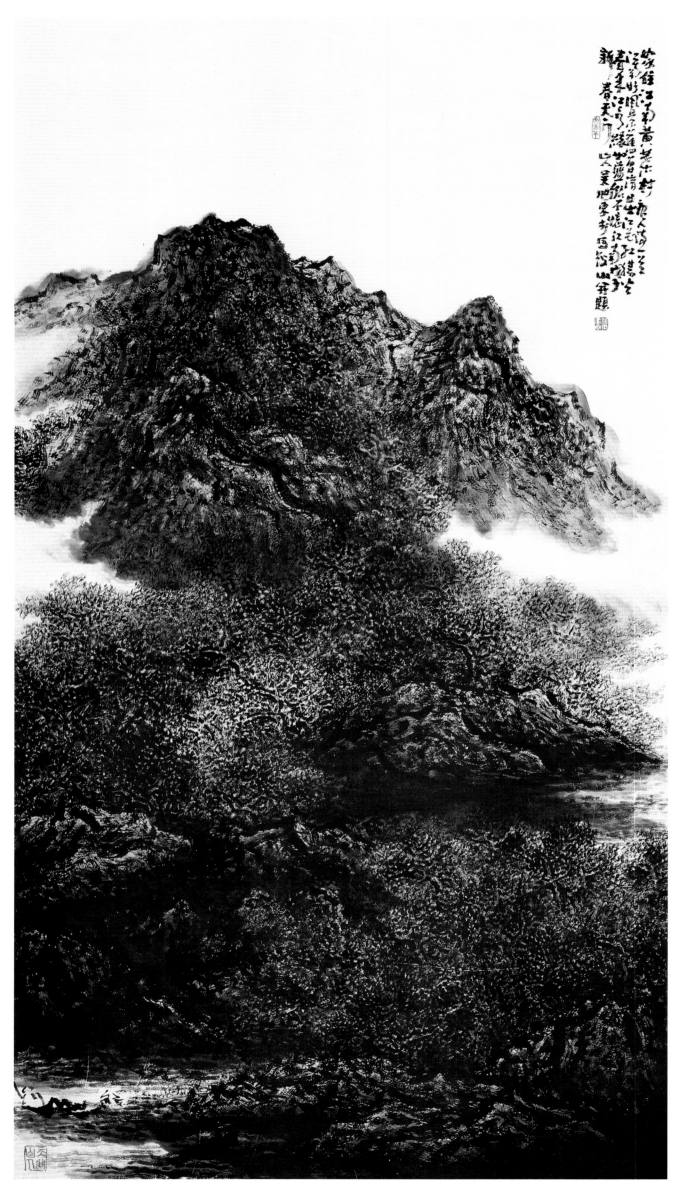

◎ 吴旭东·家住江南黄叶村
2008年 纸本
174cm × 95cm

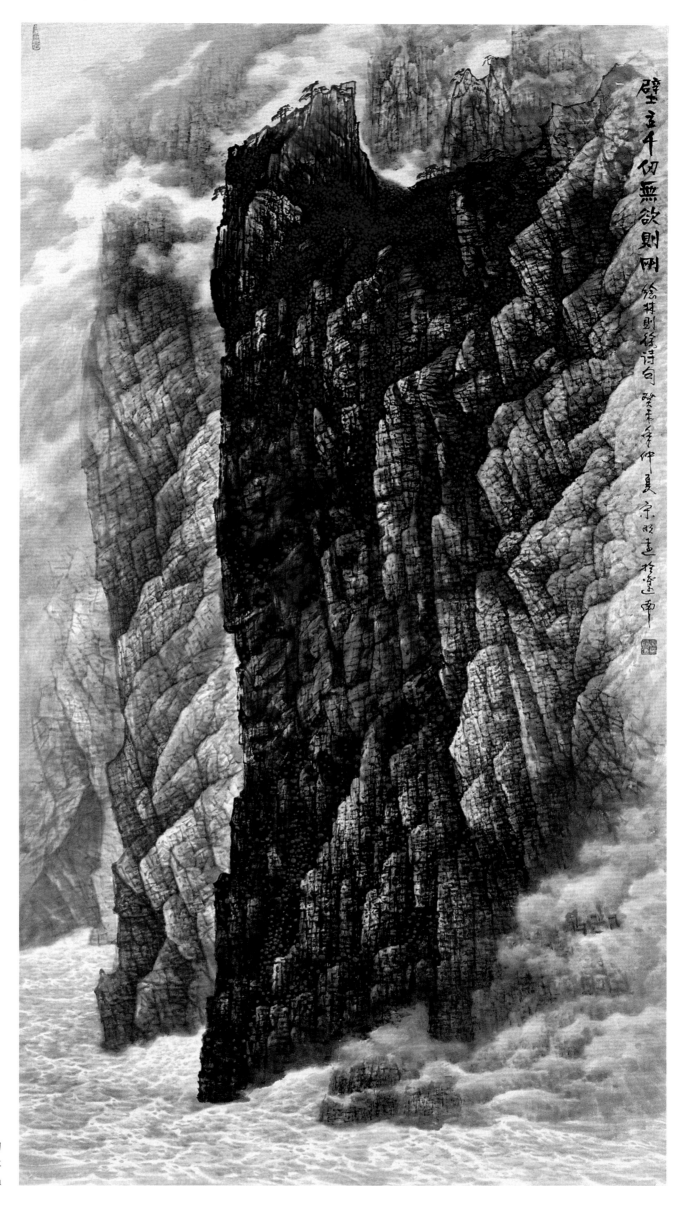

壁立千仞無欲則剛 徐林則徐詩句 癸未年仲夏宗明遠於逢南

◎ 宋明远·壁立千仞
2003年 纸本
178.3cm × 95.4cm

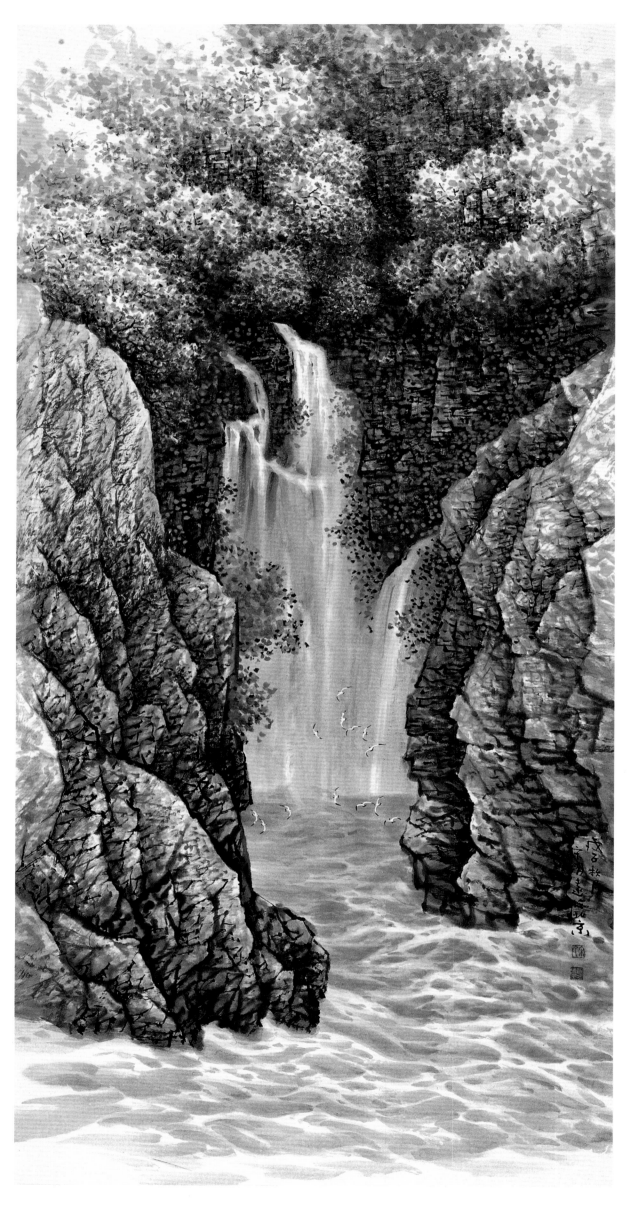

◎ 宋明远·秋瀑
2008 年 纸本
136cm × 68cm

146

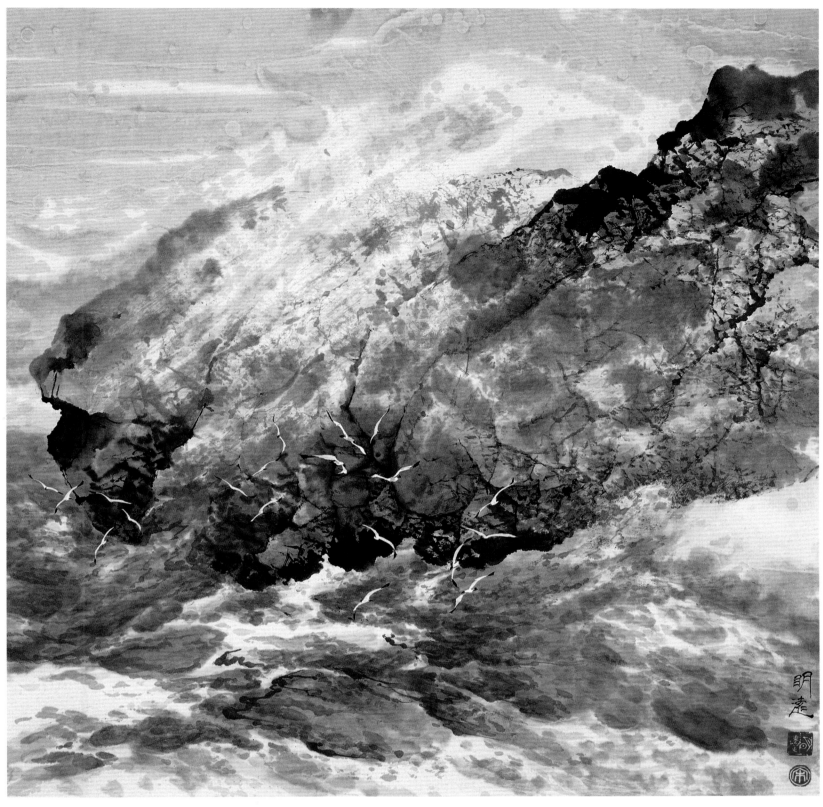

◎ 宋明远·待 2008年 纸本 63cm × 63cm

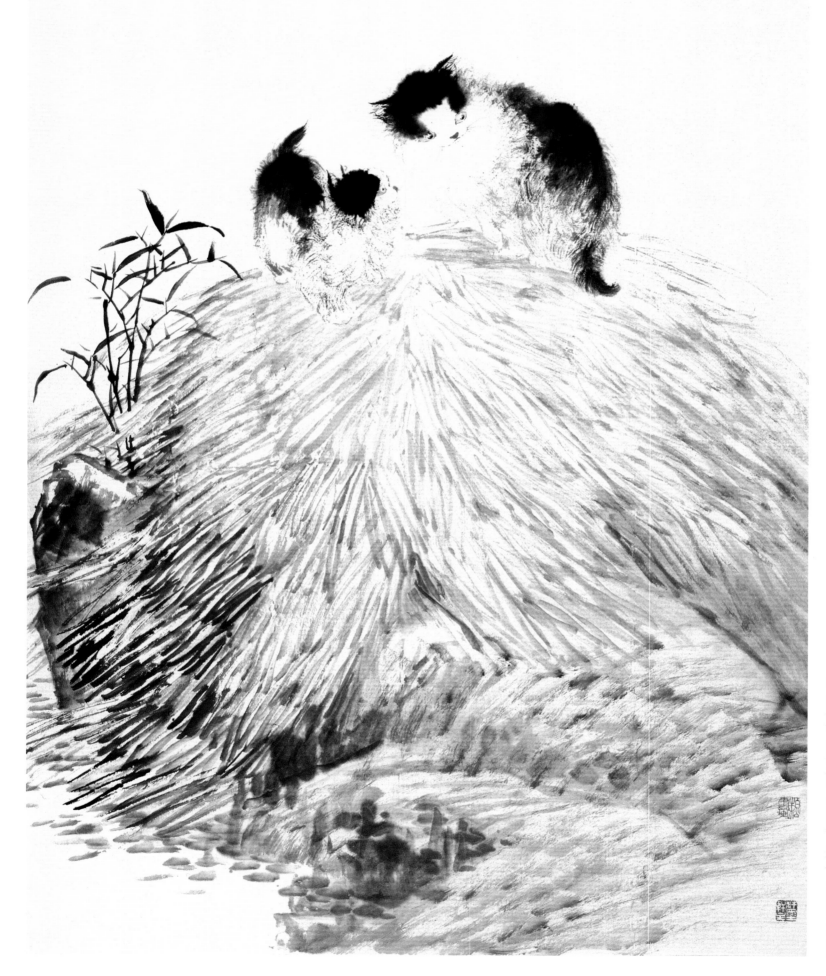

◎ 宋柏松·天伦之乐　2008年　纸本　124cm×84cm

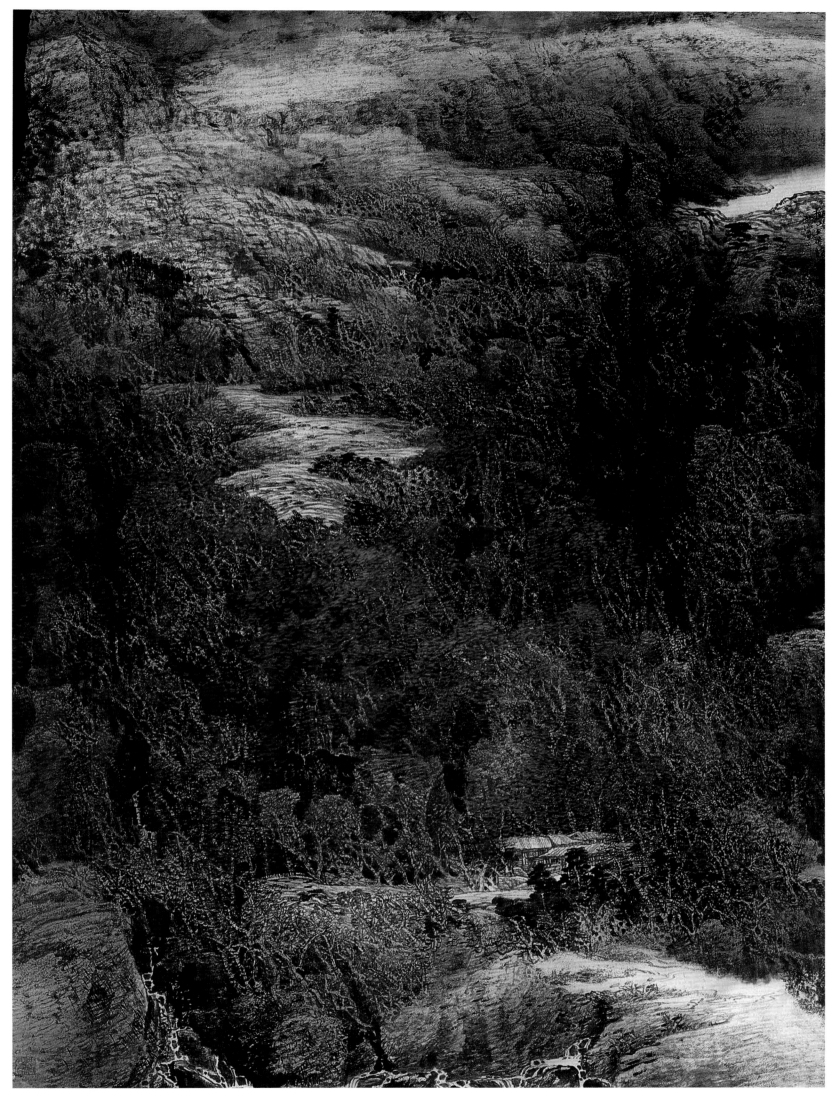

◎ 宋柏松・秋山天染　2008 年　纸本　220cm × 145cm

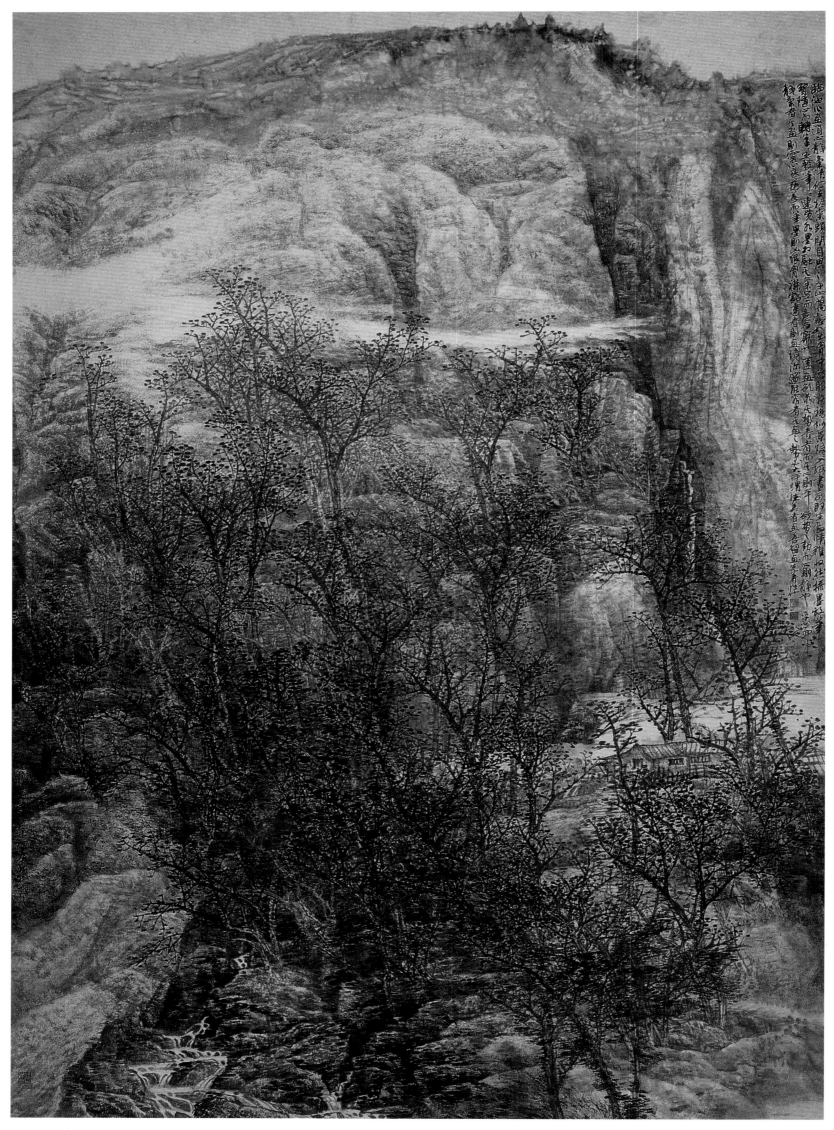

◎ **宋柏松·秋岚氤氲** 2007年 纸本 220cm × 145cm

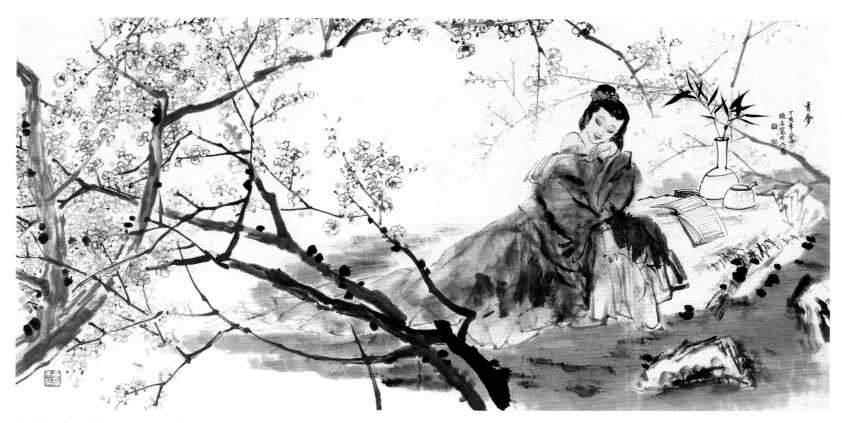

◎ 张　禾·香梦　2007 年　纸本　68cm × 136cm

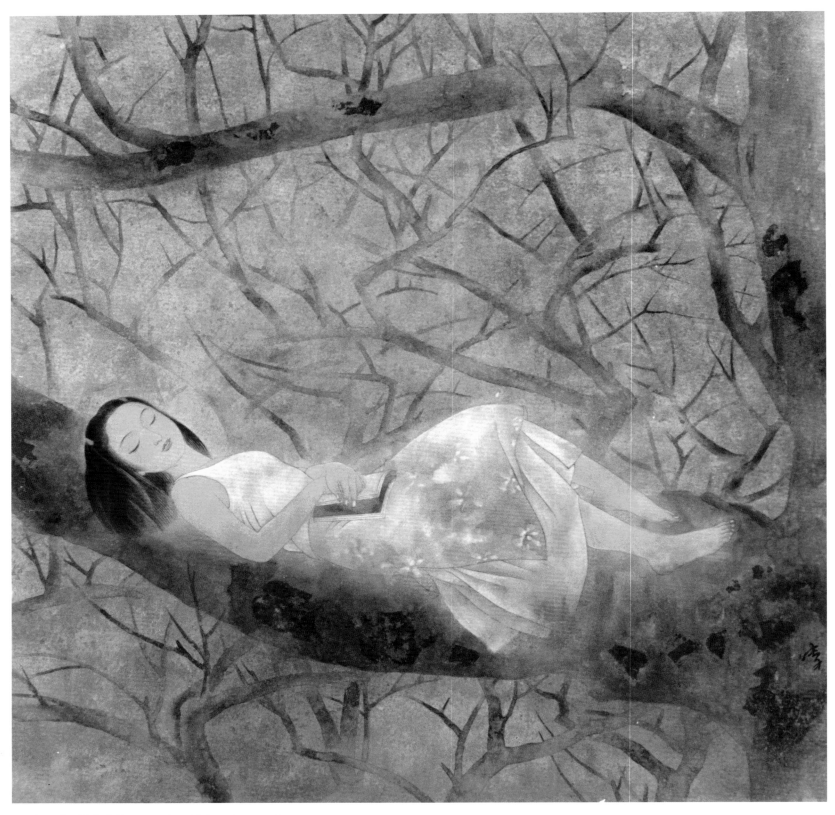

◎ 张　禾·林中小憩　2008 年　纸本　68cm × 68cm

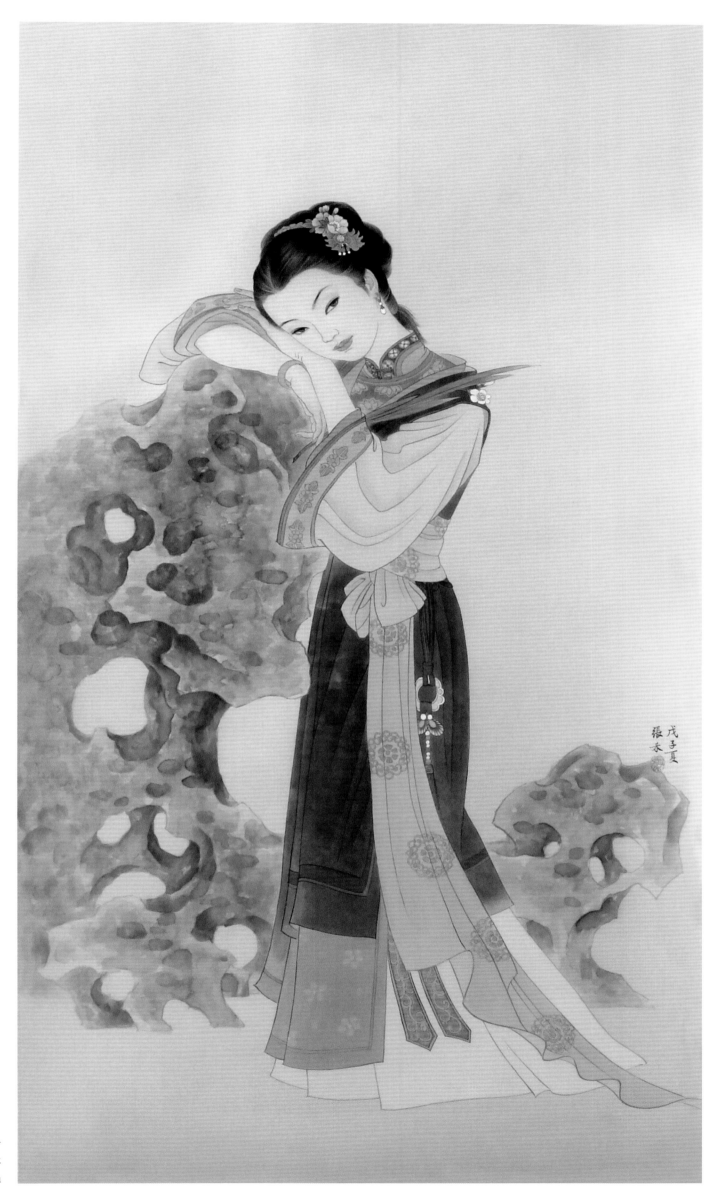

◎ 张　禾·倚石仕女
2008 年　绢本
120cm × 68cm

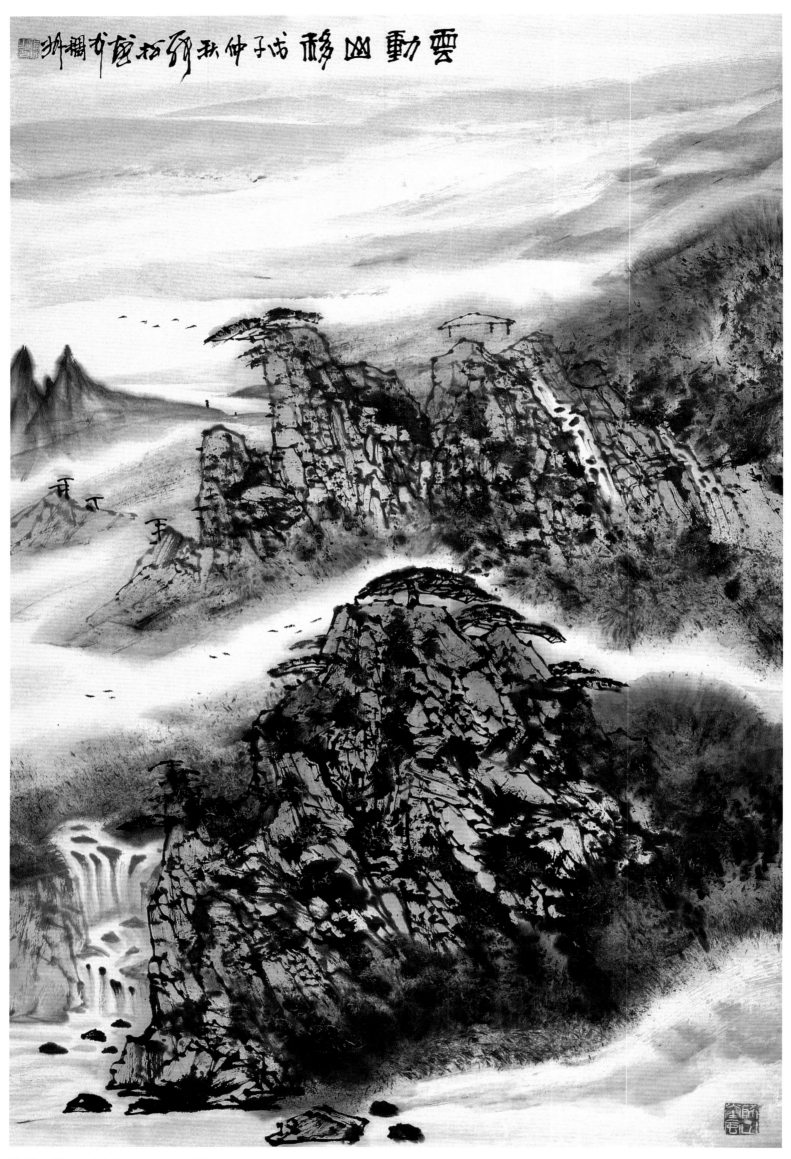

◎ 张 松·云动山移 2008年 纸本 104cm × 68cm

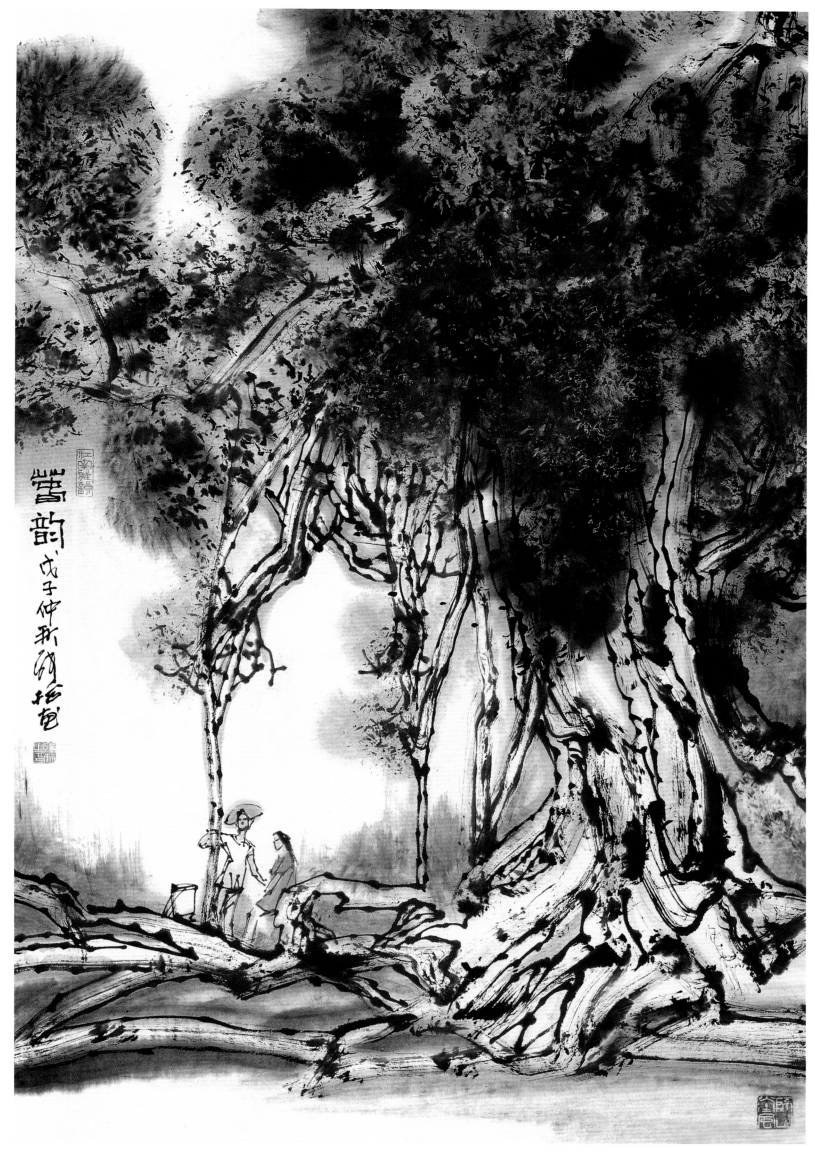

◎ 张 松·春韵 2008 年 纸本 102cm × 68cm

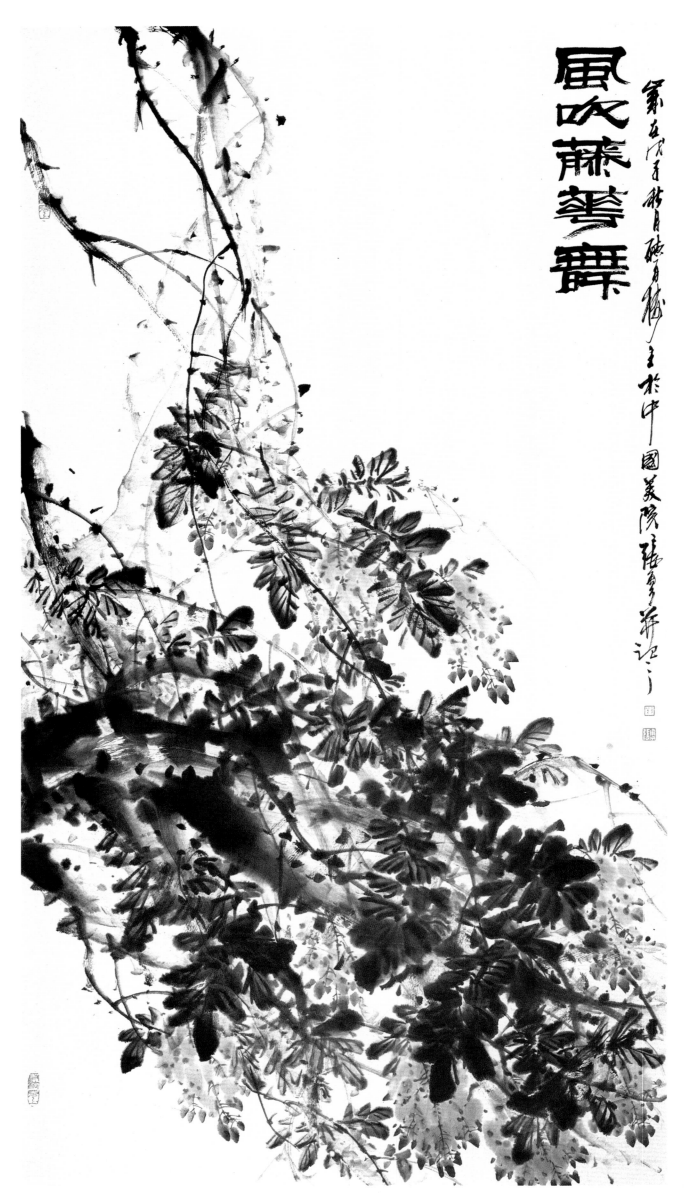

風吹藤華舞

◎ 张　勇·风吹藤花舞
2008 年　纸本
180cm × 97cm

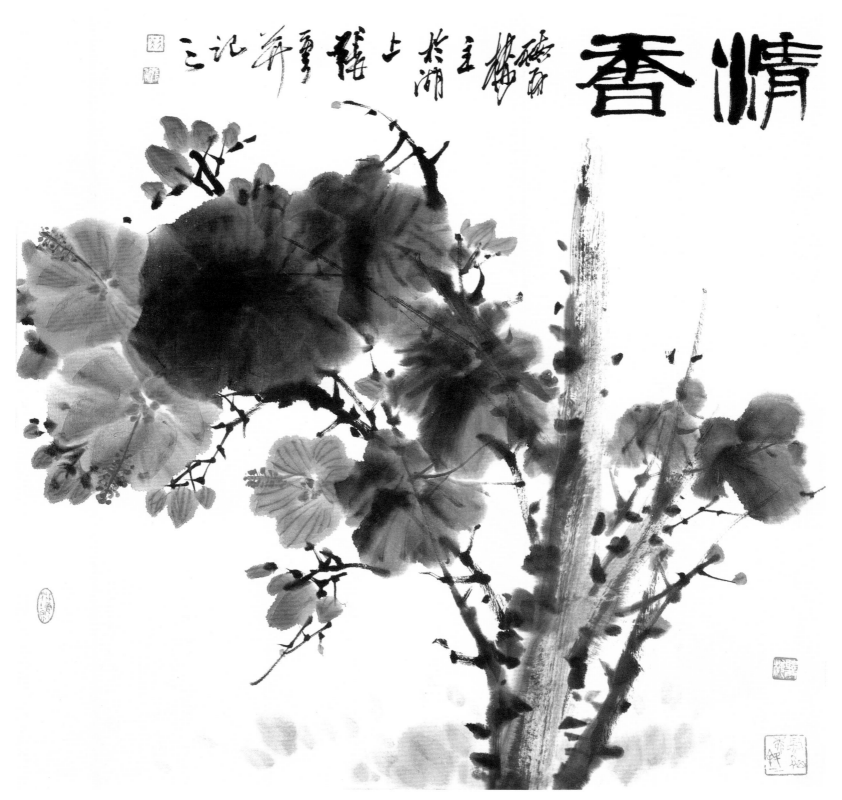

◎ 张 勇·清香 2008年 纸本 68cm × 68cm

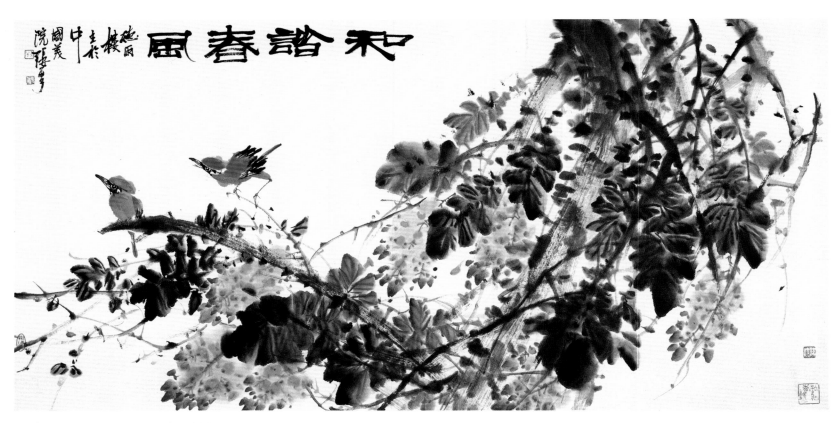

◎ 张 勇·和谐春风 2008年 纸本 68cm × 136cm

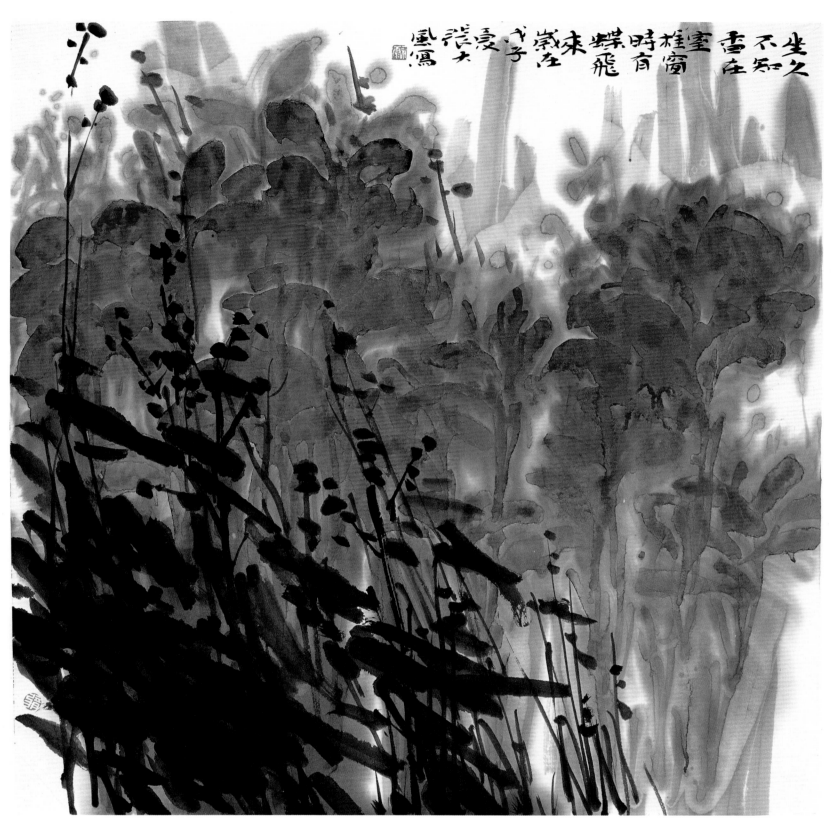

◎ 张大风·坐久不知香在室　2008年　纸本　68cm × 68cm

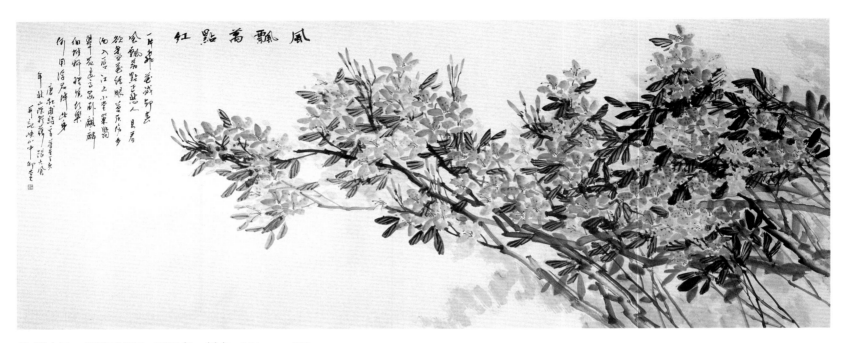

◎ 张大风·凤飘万点红　2007年　纸本　144cm × 366cm

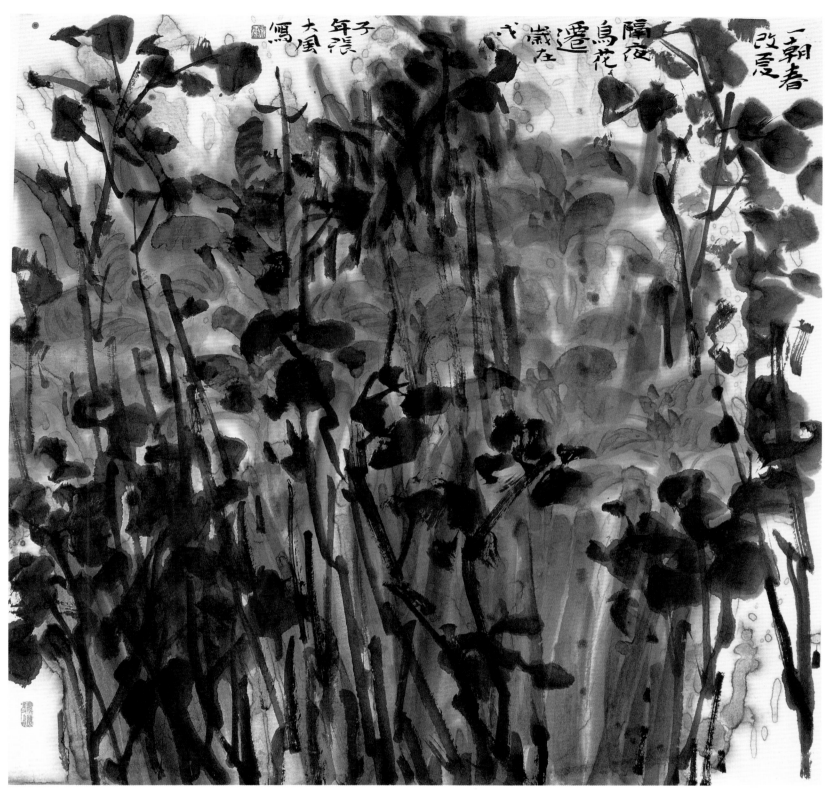

◎ 张大风·一朝春改夏　2008 年　纸本　68cm × 68cm

◎ 张伟平·荷塘清趣 2008 年 纸本 68cm × 50cm

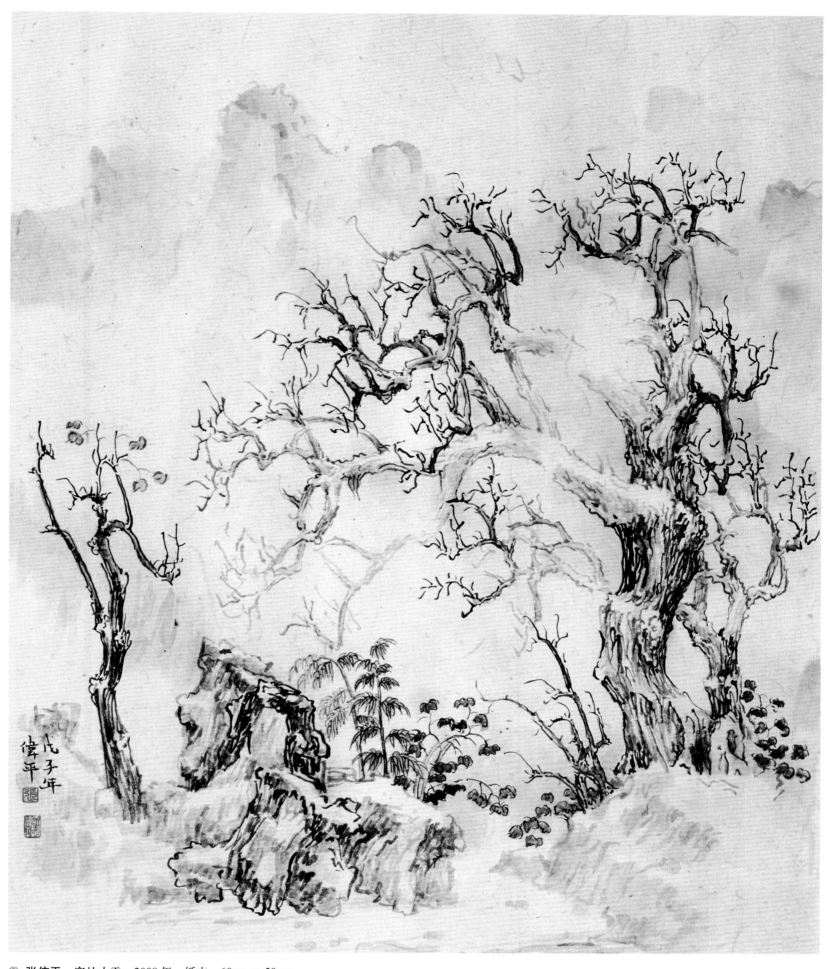

◎ 张伟平·寒林小雪　2008 年　纸本　60cm × 50cm

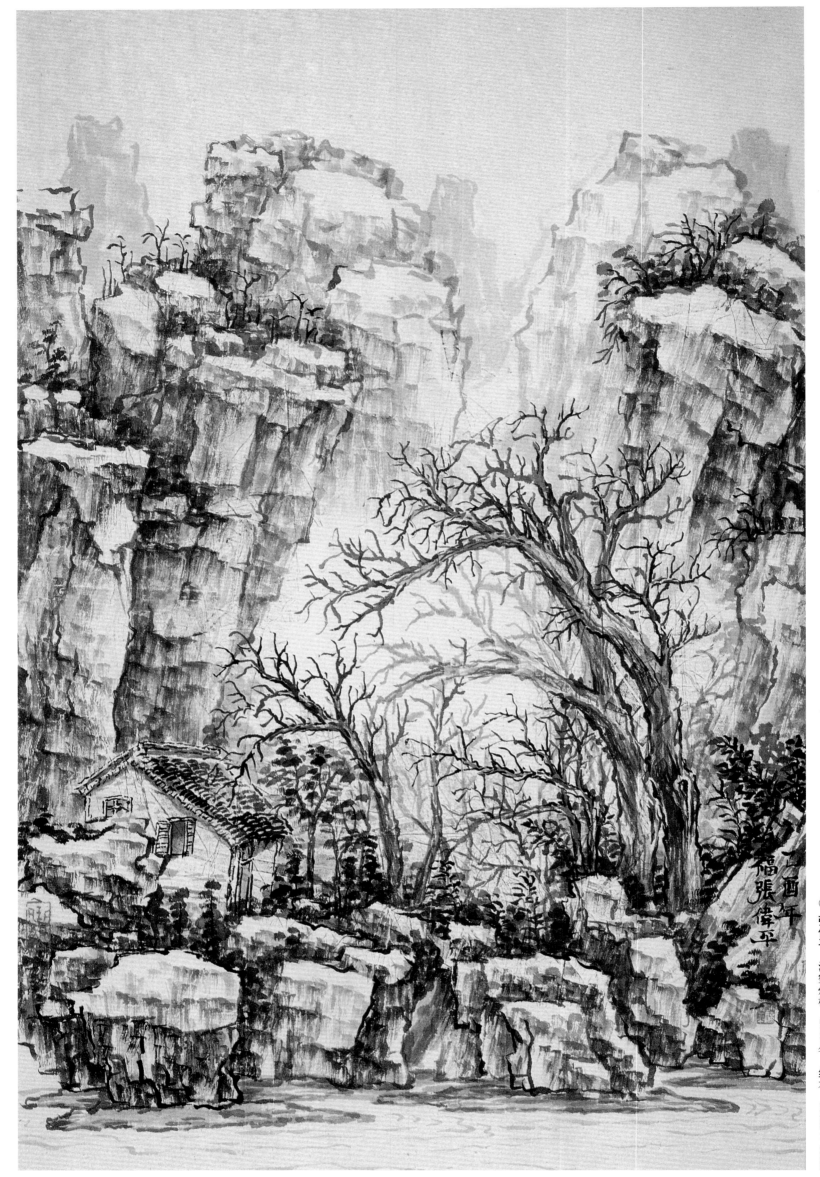

◎ 张伟平·深壑烟树　2005年　纸本　90cm×68cm

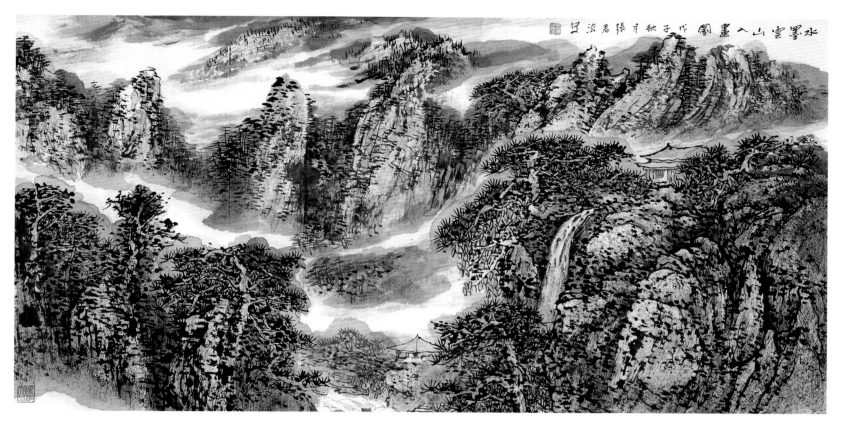

◎ 张君法 · 水墨云山入画图　2008年　纸本　68cm × 136cm

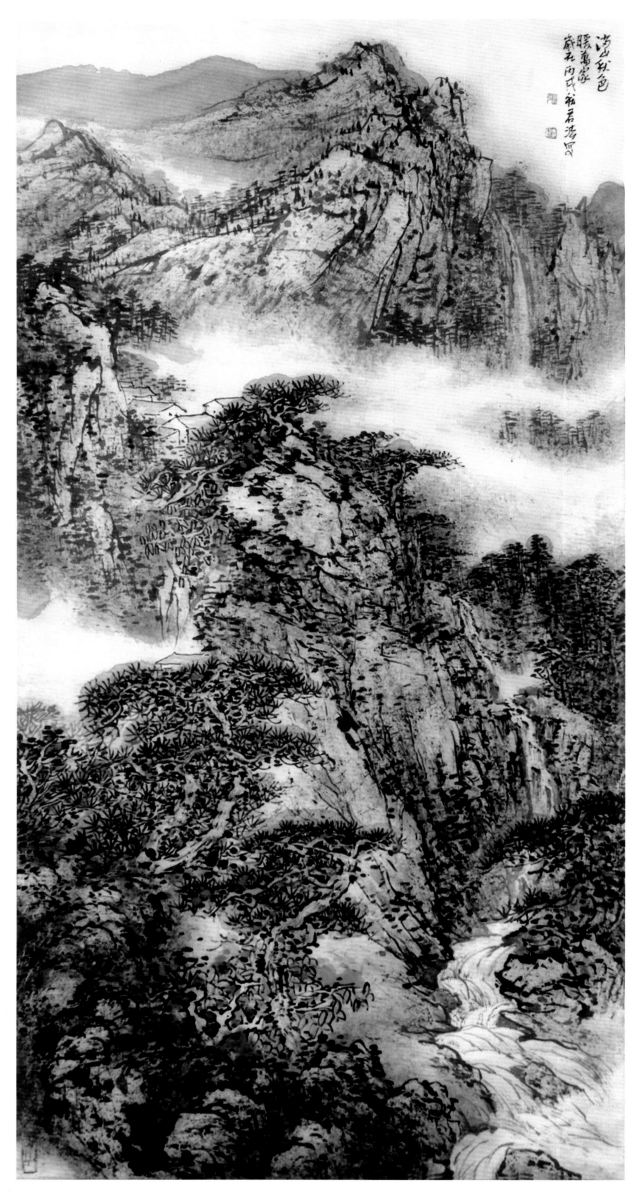

◎ 张君法·满山秋色暖万家
2006年 纸本
136cm × 68cm

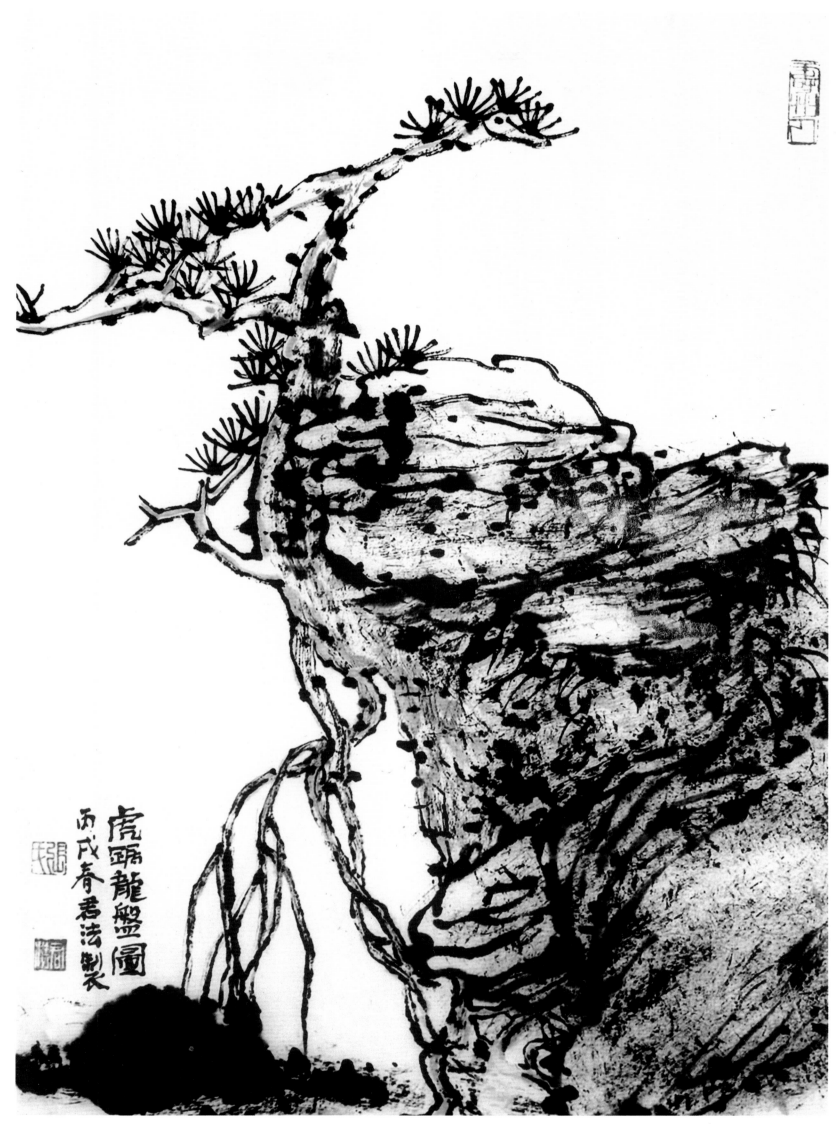

◎ 张君法·虎踞龙盘图　2006年　纸本　68cm × 48cm

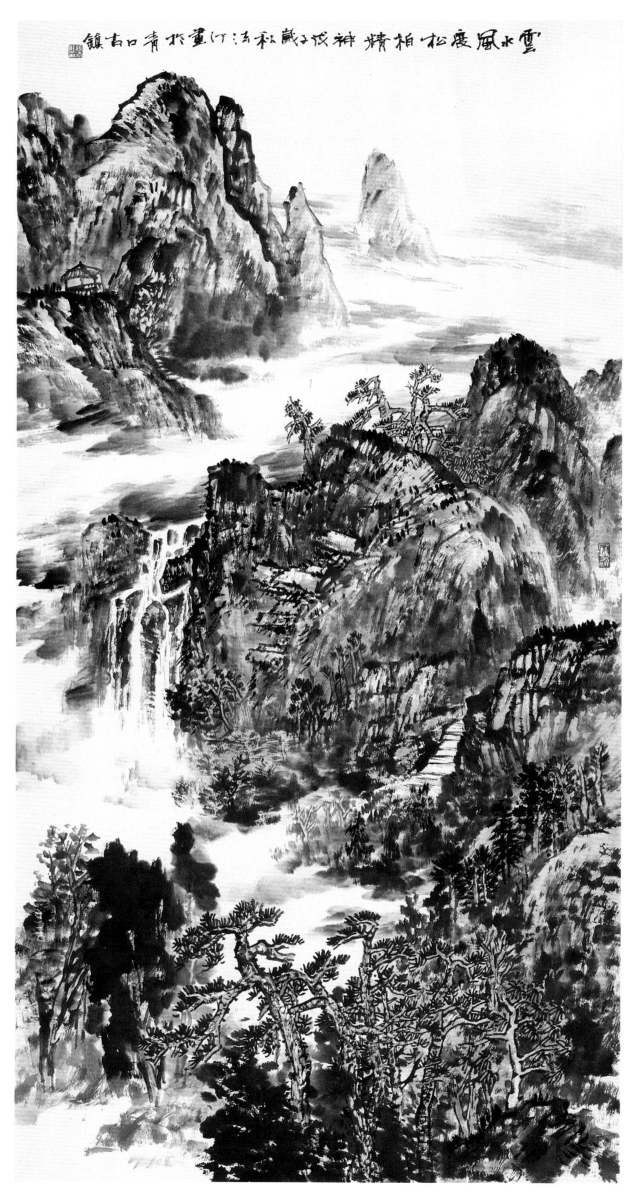

◎ 张法汀·云水风度　松柏精神
2008 年　纸本
136cm × 68cm

中利水墨行法秋嵐子戏情是總水流山嵩

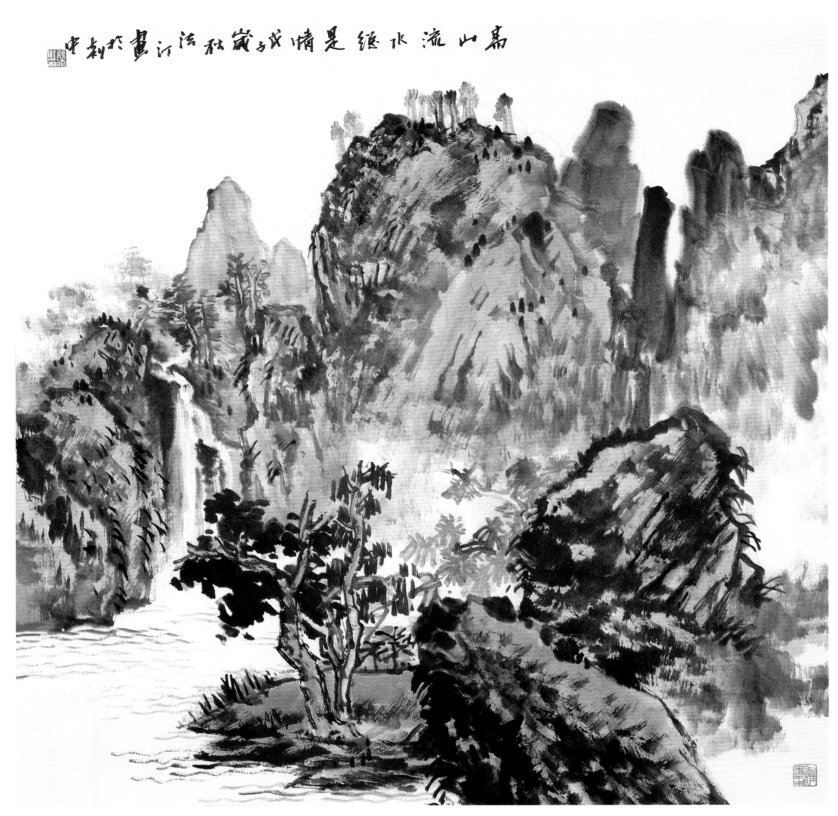

◎ 张法汀·高山流水总是情　2008年　纸本　68cm×68cm

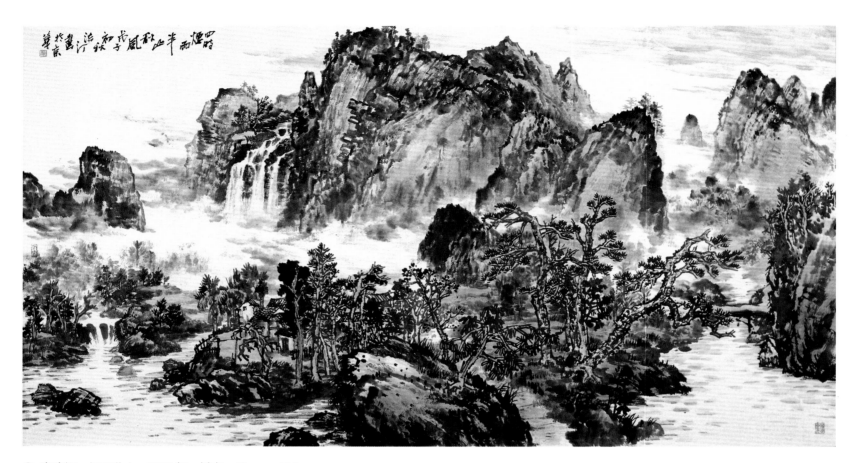

◎ 张法汀·烟雨秋山　2008年　纸本　68cm × 136cm

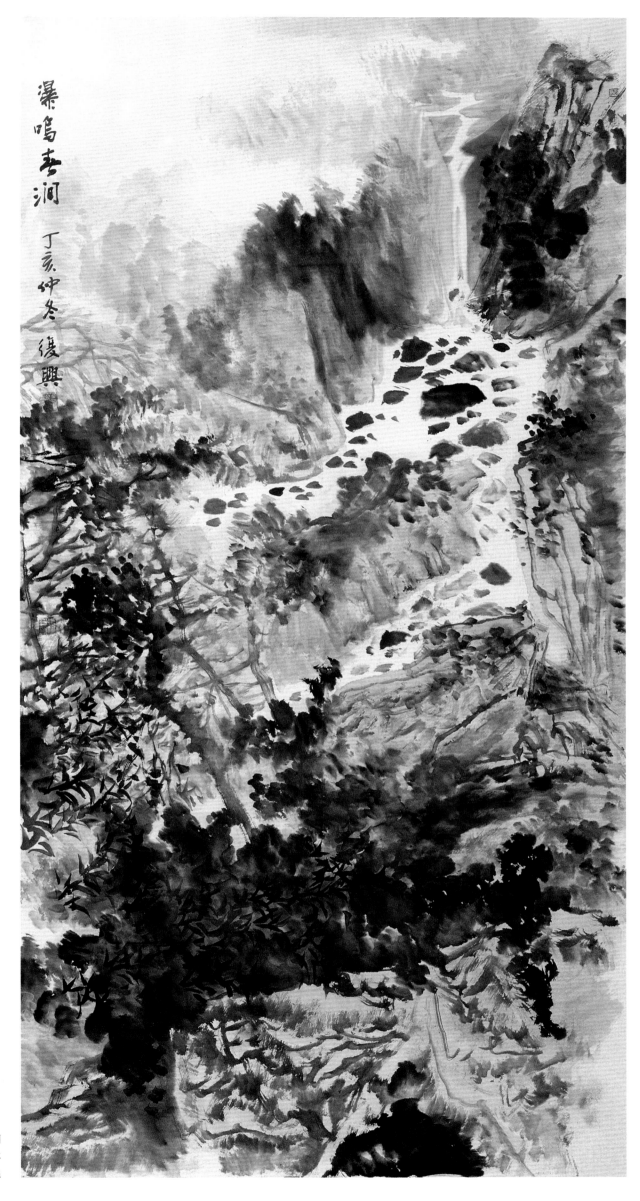

◎ 张复兴·瀑鸣春涧
2007年　纸本
136cm × 68cm

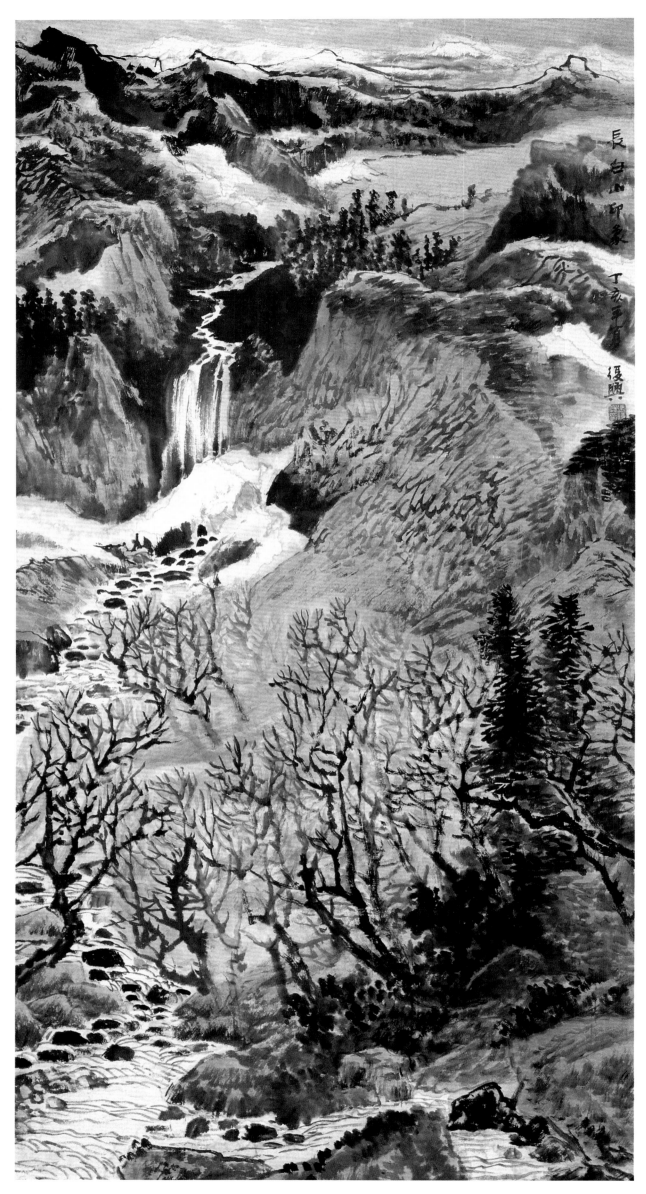

◎ 张复兴·长白山印象
2007年 纸本
136cm × 68cm

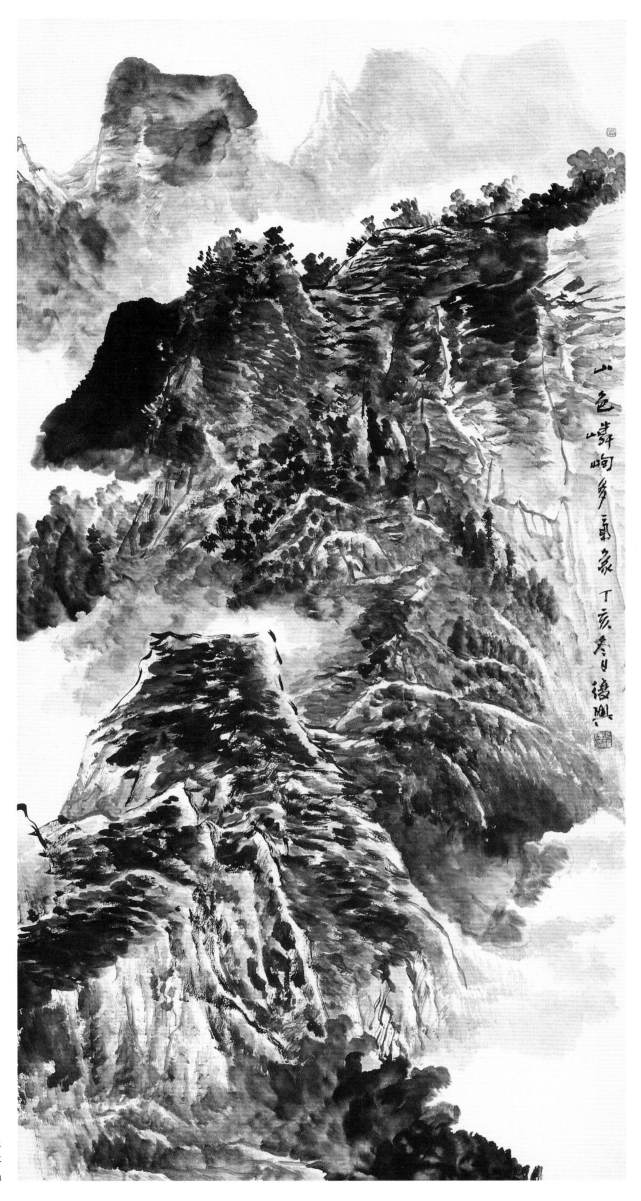

◎ 张复兴·山色嶙峋多气象
2007年　纸本
136cm × 68cm

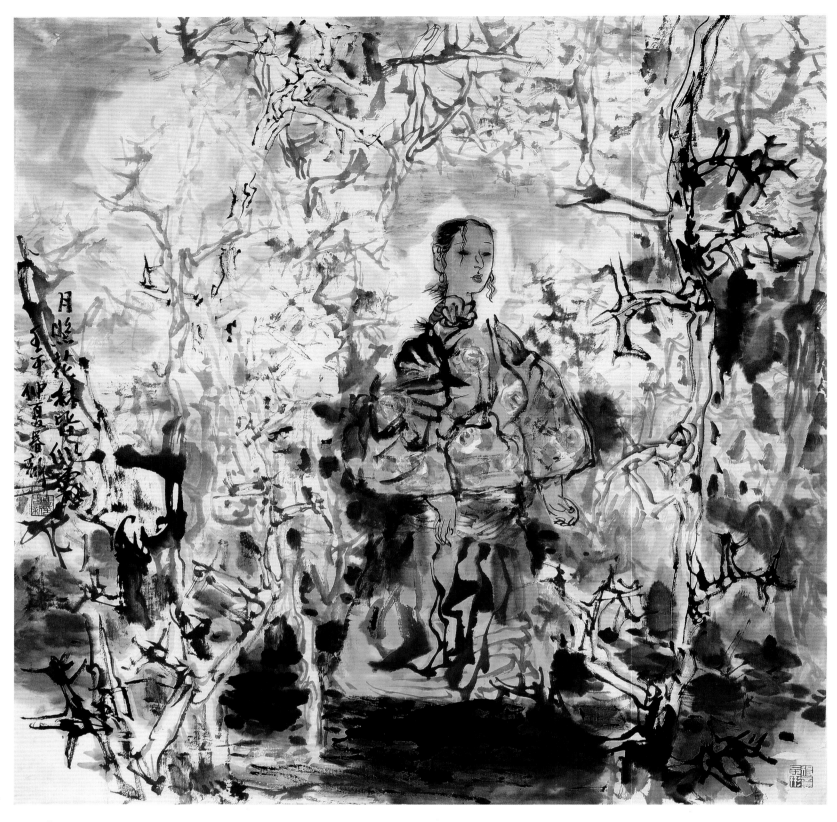

◎ 张春新·月照花林　2002 年　纸本　68cm × 68cm

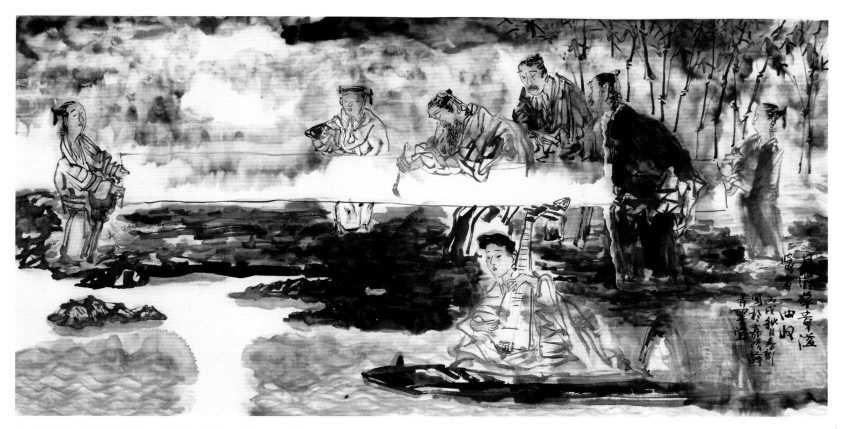

◎ 张春新·月浓华章溢　2006 年　纸本　68cm × 136cm

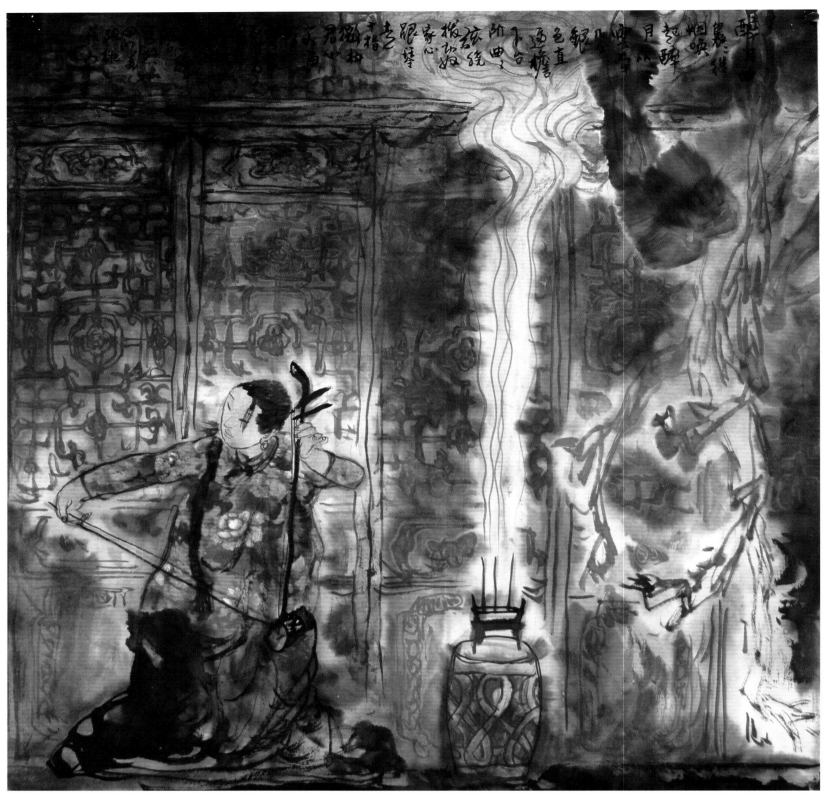

◎ 张春新·醉月曲　2007年　纸本　68cm × 68cm

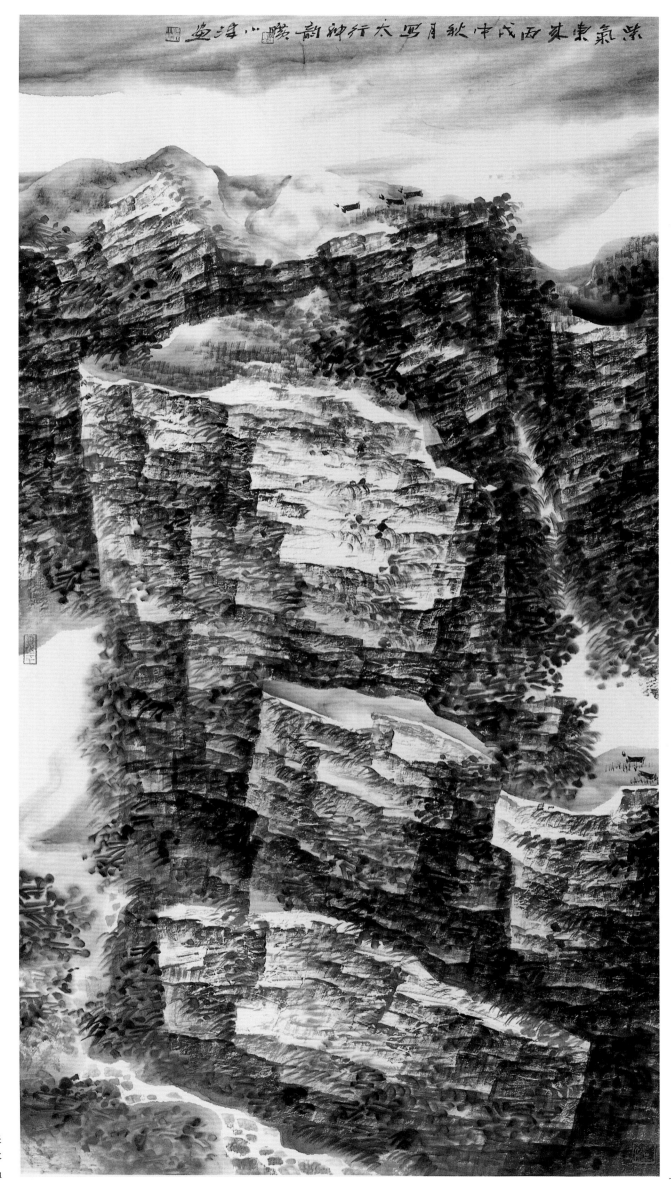

◎ 旷小津·紫气东来
2006年 纸本
136cm × 68cm

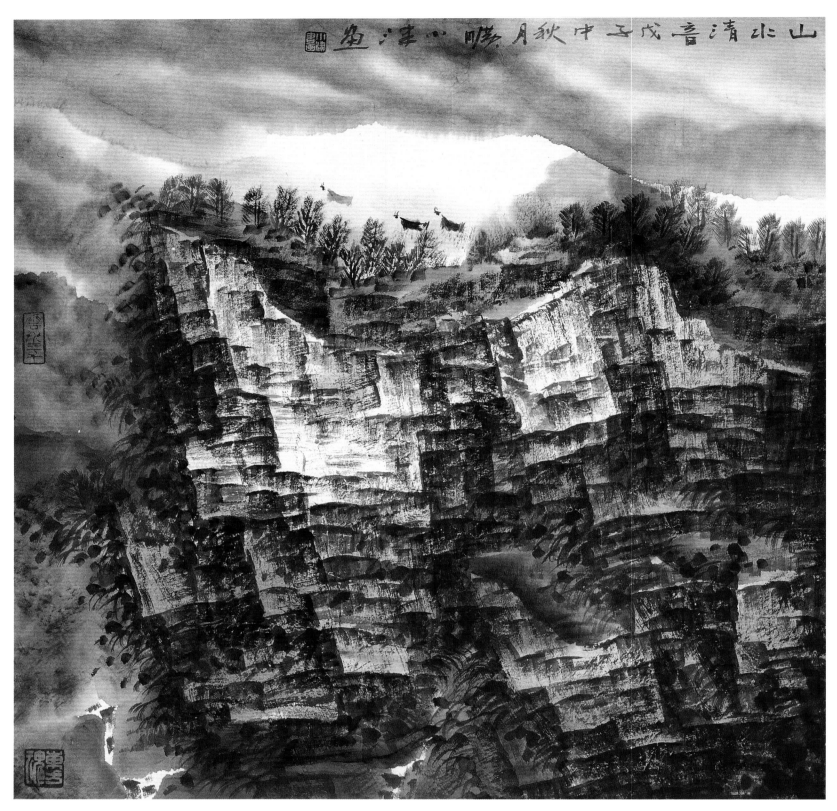

◎ 旷小津·山水清音 2008年 纸本 68cm × 68cm

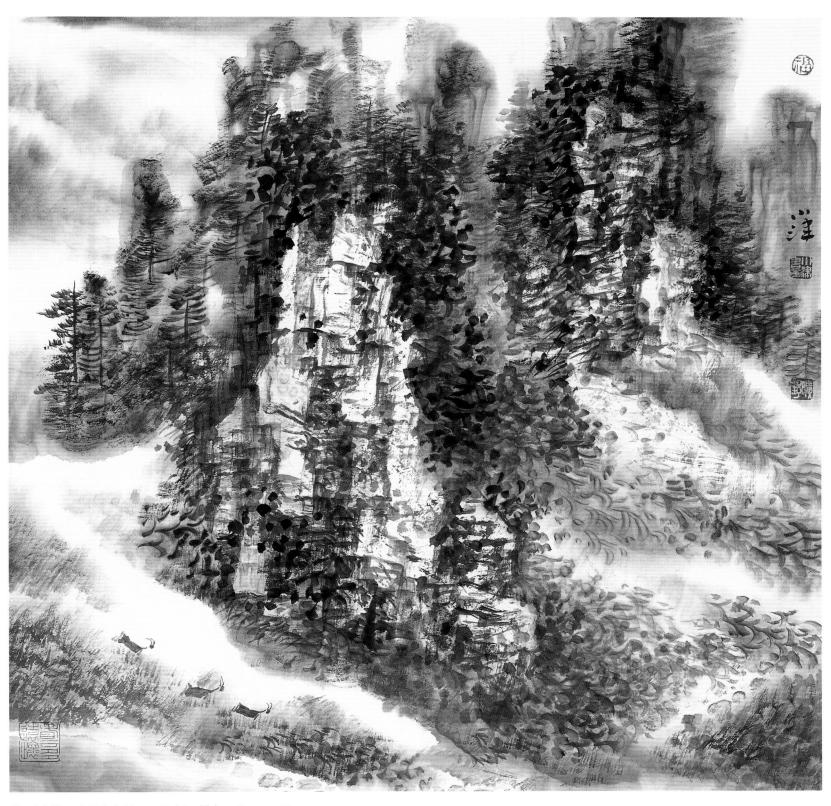

◎ 旷小津 · 水墨张家界　2008 年　纸本　68cm × 68cm

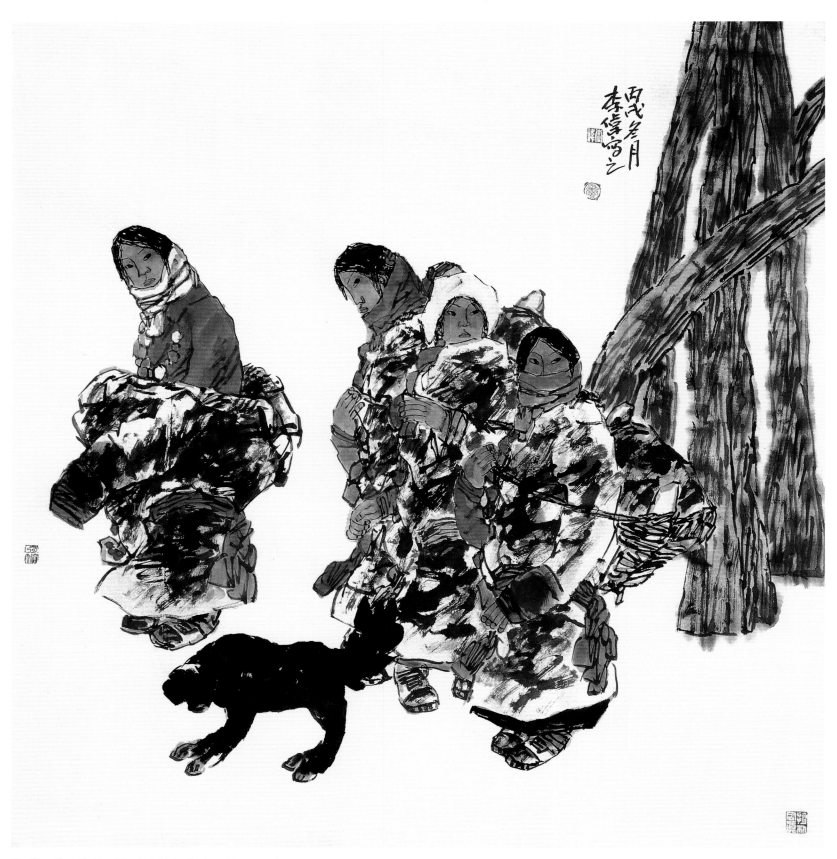

◎ 李 伟 · 甘南小景 2006年 纸本 68cm × 68cm

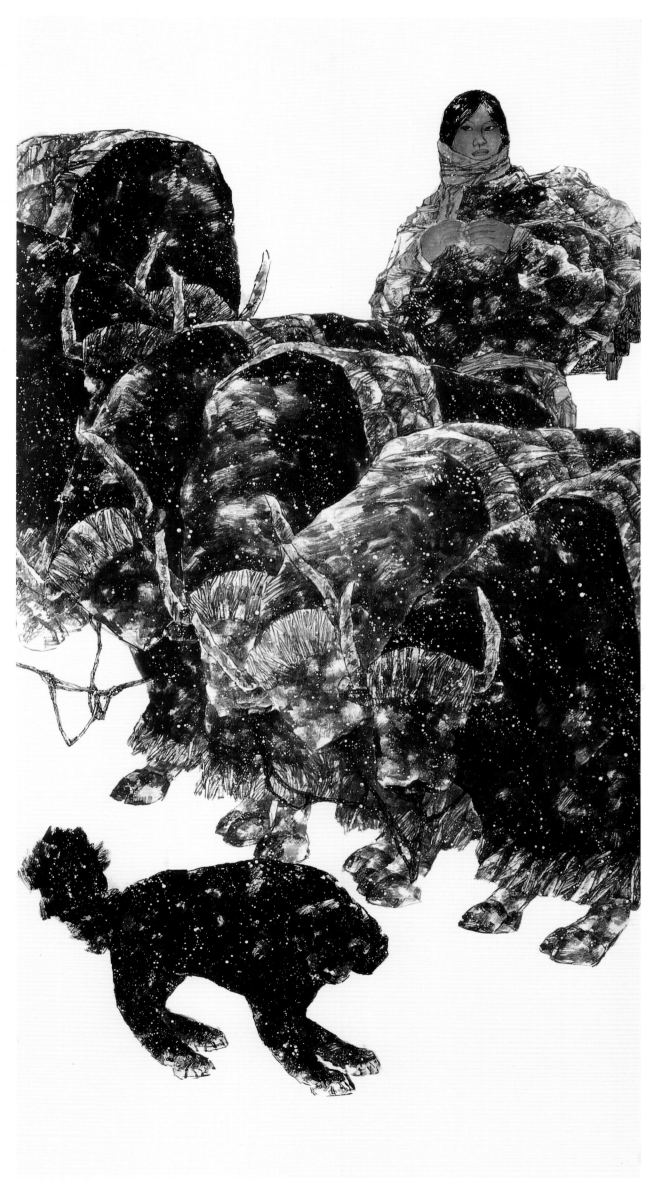

◎ 李 伟·牧归图
2008 年 纸本
136cm × 68cm

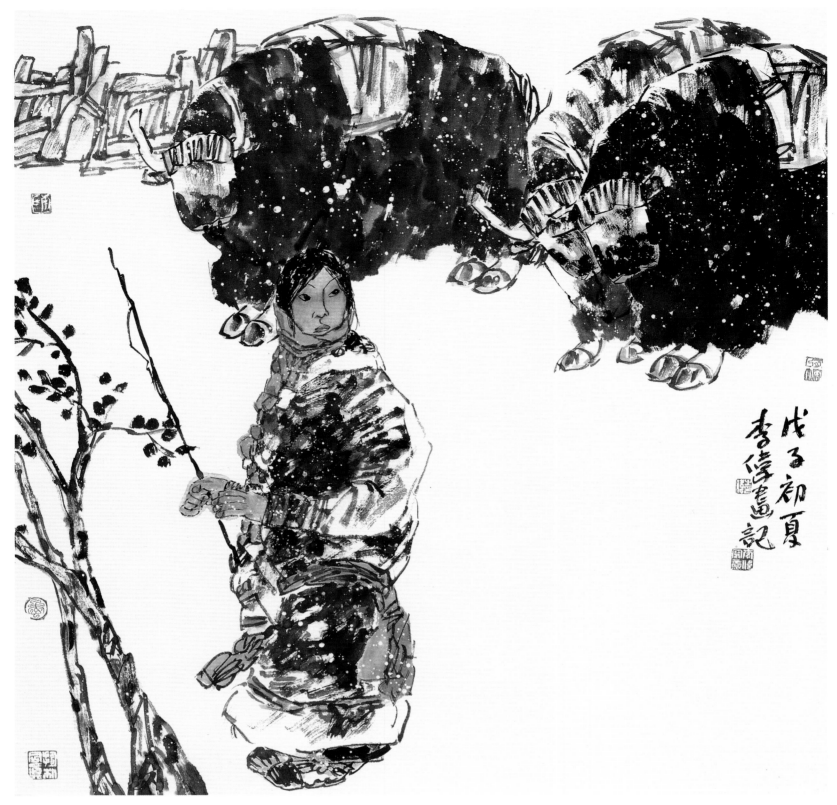

◎ 李 伟·高原之春　2008年　纸本　68cm × 68cm

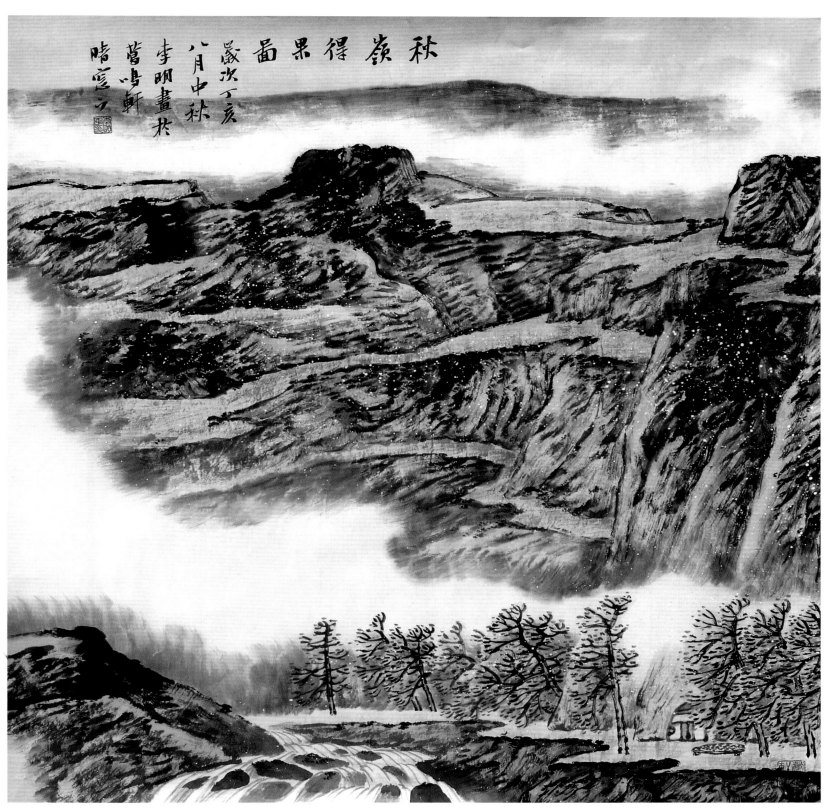

◎ 李 明·秋岭得果图 2007年 纸本 68cm × 68cm

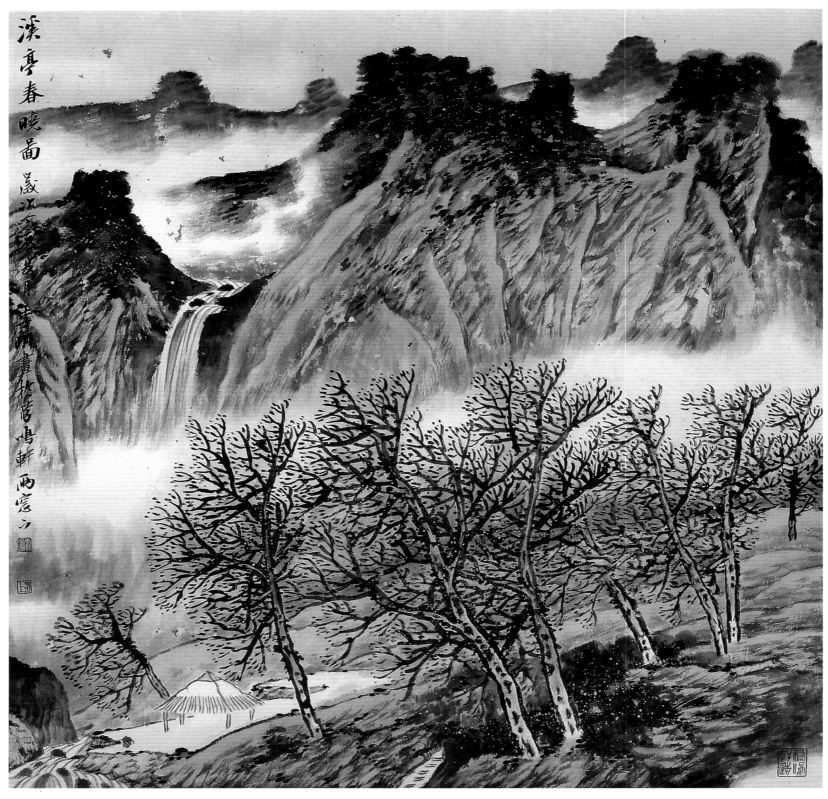

◎ 李　明·溪亭春晓图　2007年　纸本　68cm × 68cm

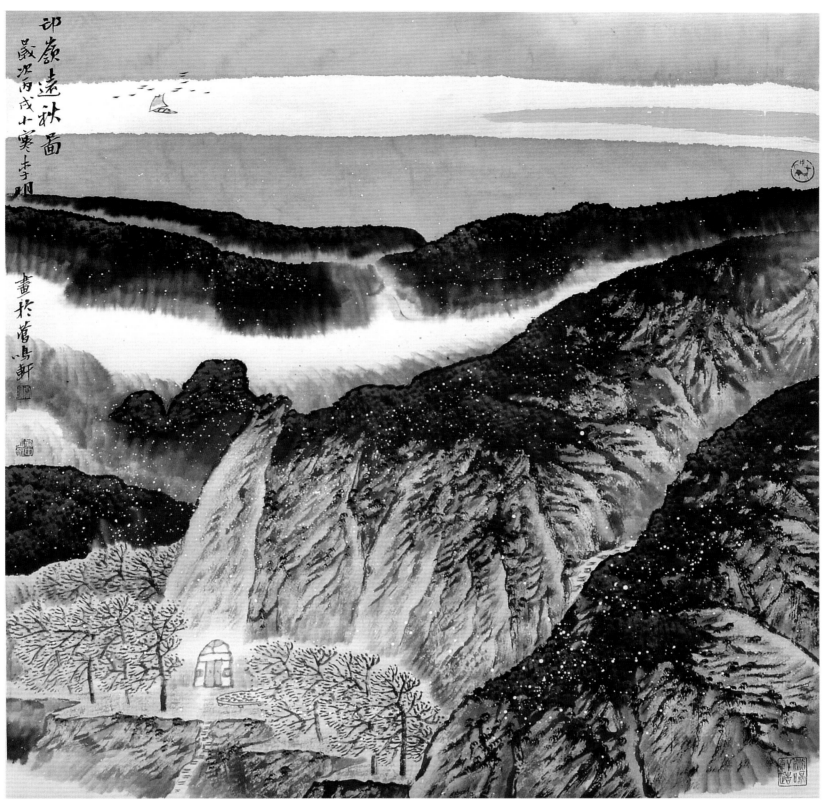

◎ 李　明·邙岭远秋图　2006年　纸本　68cm × 68cm

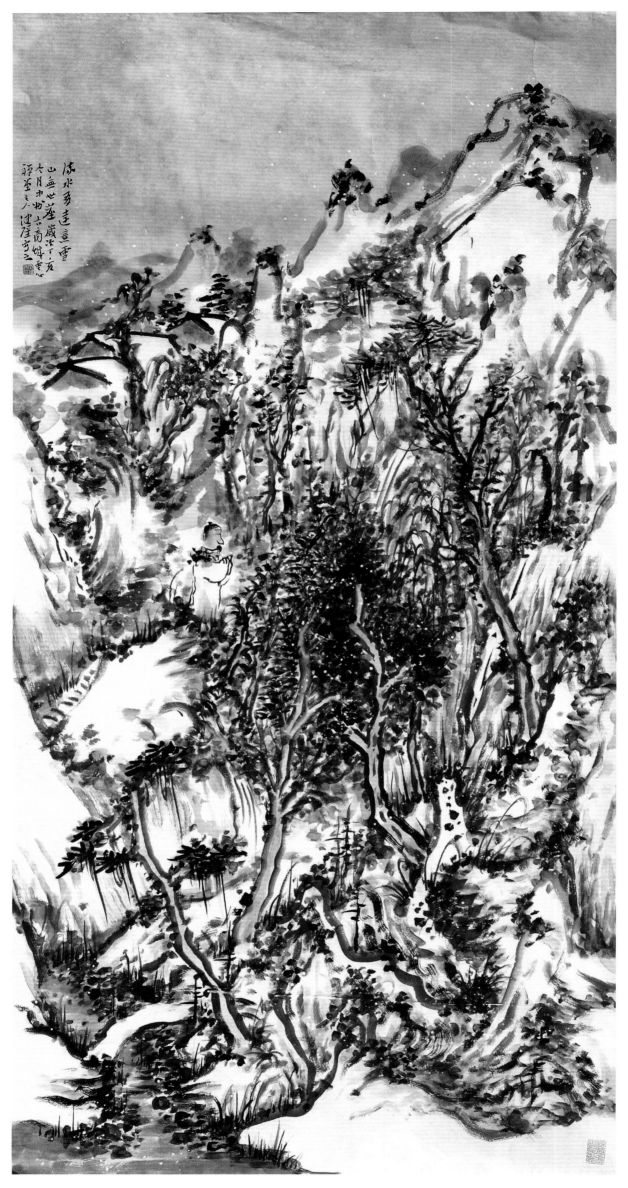

◎ 李健强·寒山行旅图
2007年 纸本
136cm × 68cm

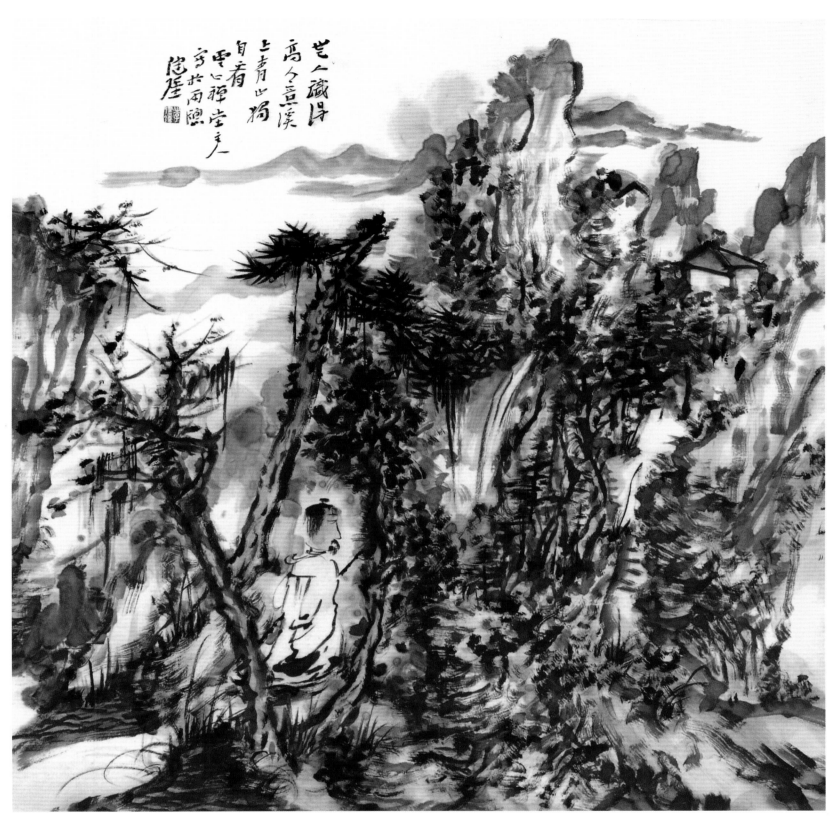

◎ **李健强·溪上青山独自看** 2008 年 纸本 68cm × 68cm

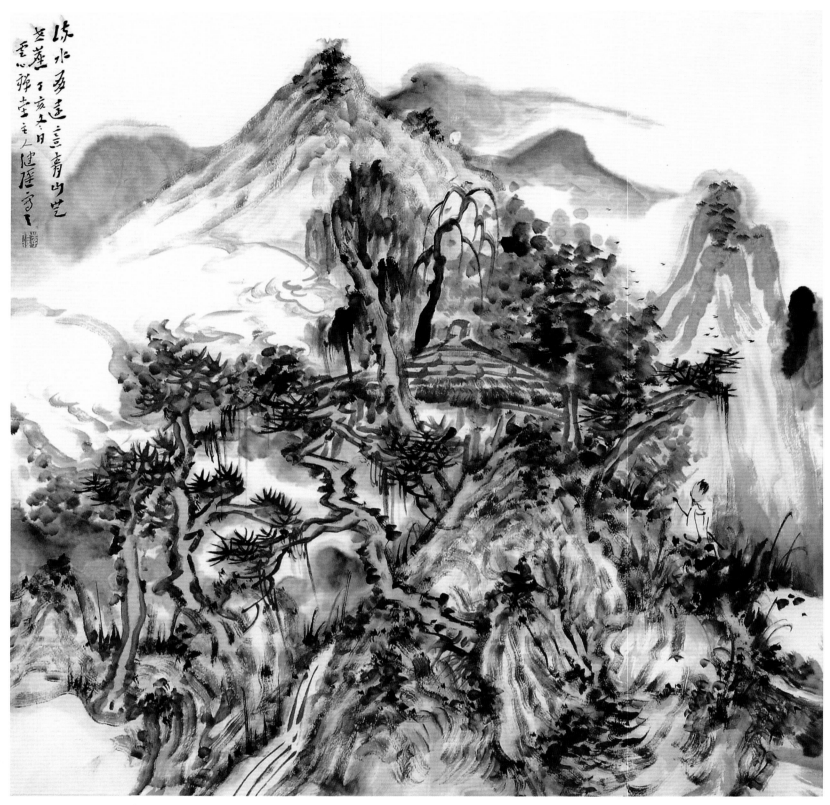

◎ **李健强**·青山妩媚　2007 年　纸本　68cm × 68cm

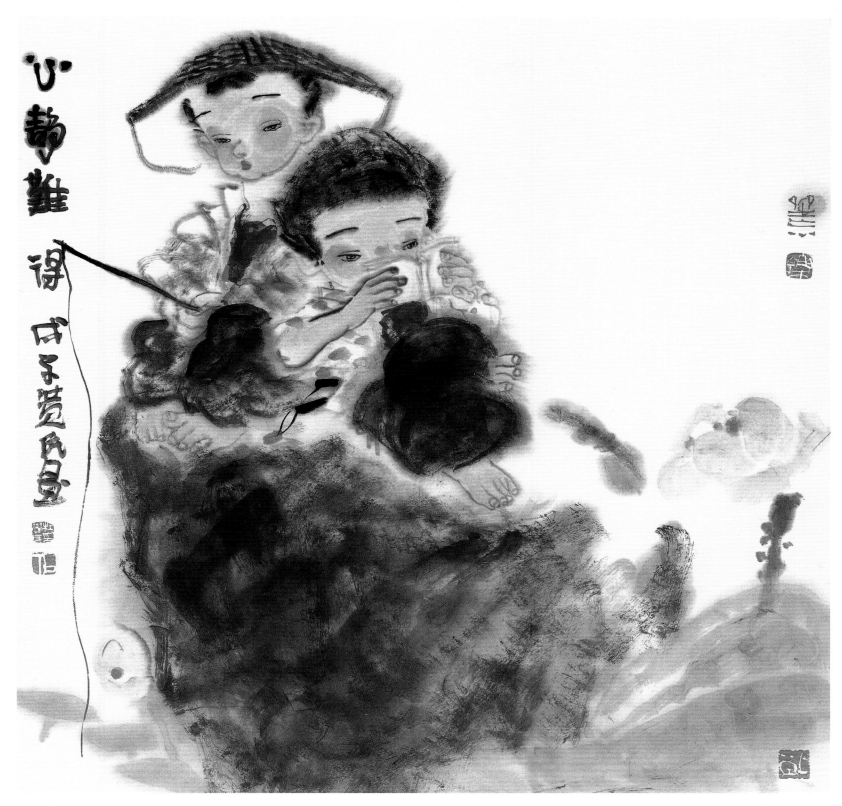

◎ 杜觉民·心静难得　2008 年　纸本　68cm × 68cm

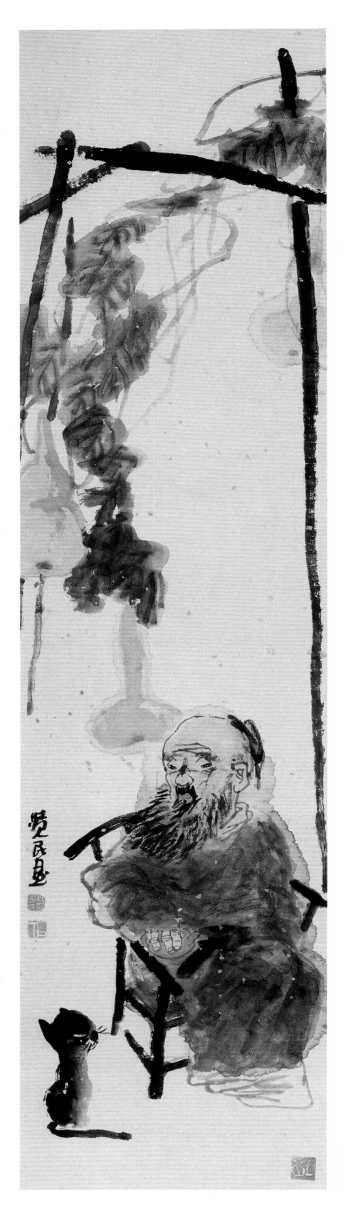

◎ 杜觉民·高士图
2008年 纸本
136cm × 34cm

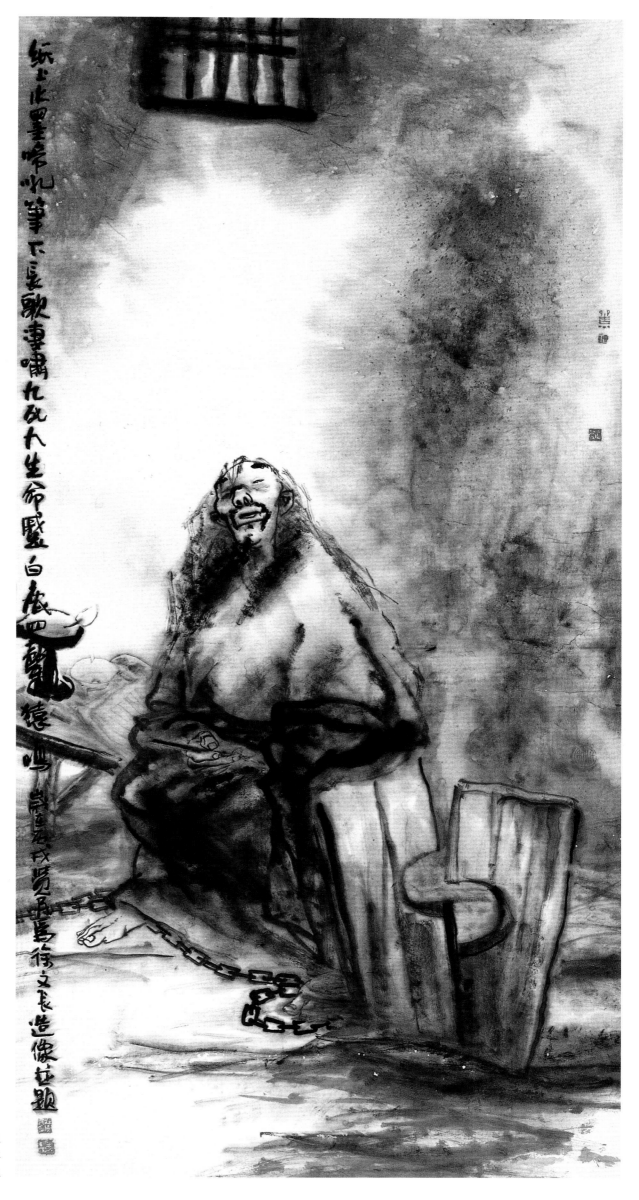

◎ 杜觉民·徐渭造像
2006年　纸本
250cm × 130cm

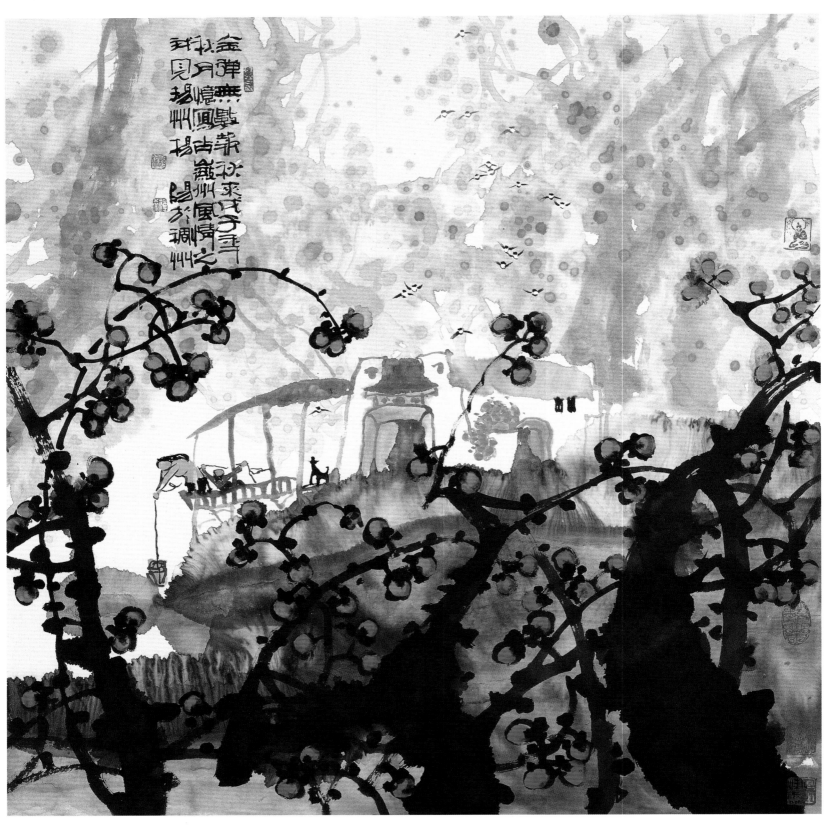

◎ **杨　阳**·金弹无数报秋来　2008 年　纸本　68cm × 68cm

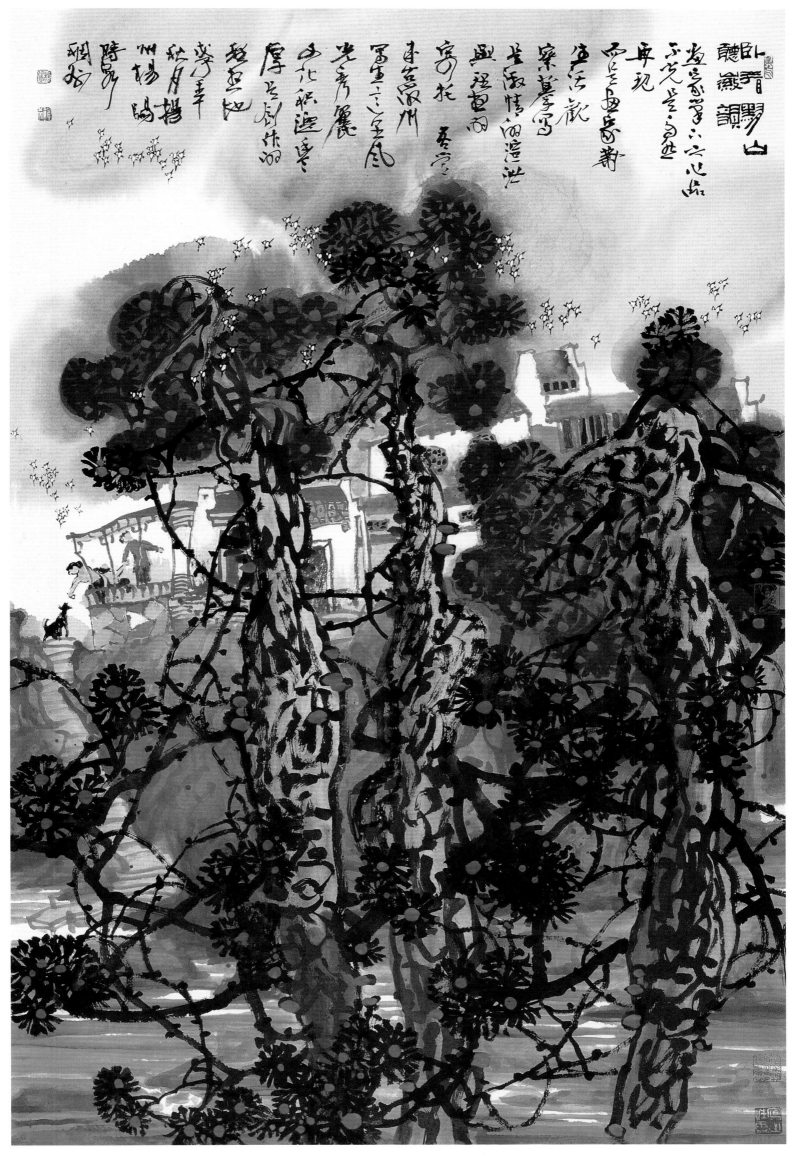

◎ 杨　阳·卧看黟山听徽韵　2008 年　纸本　124cm×81cm

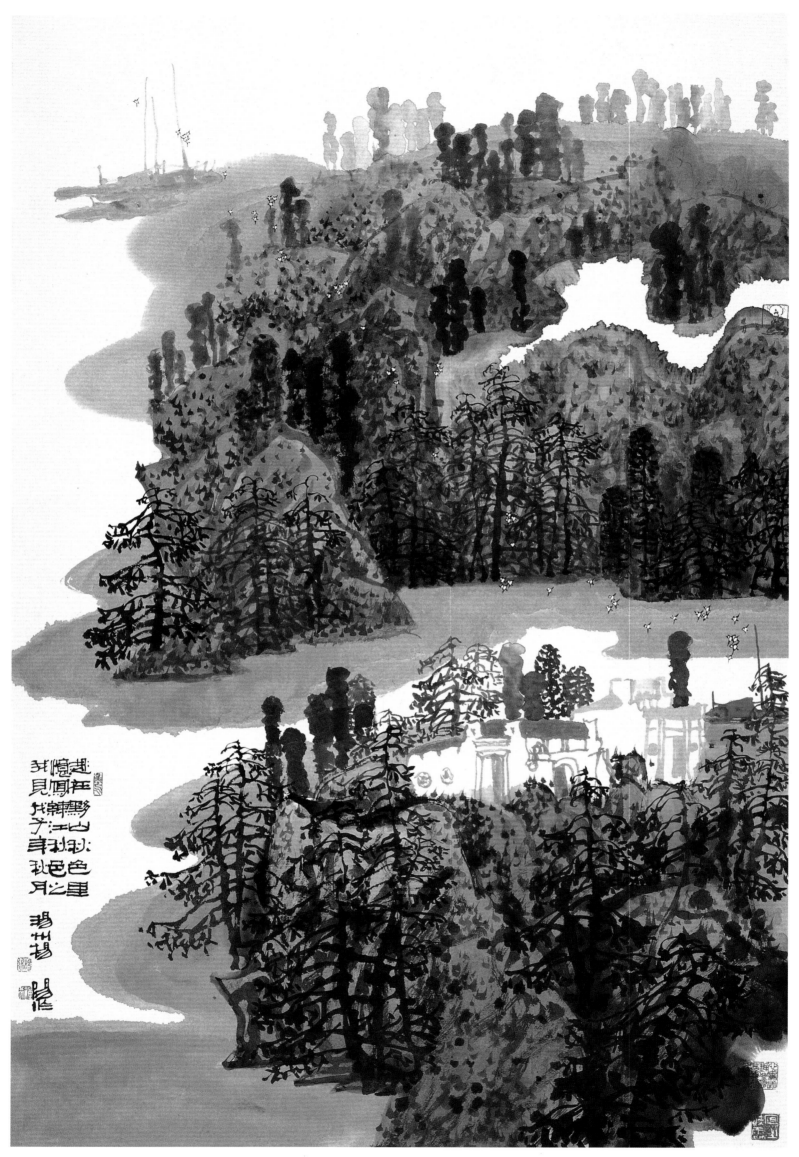

◎ 杨　阳·趣在黔山秋色里　2008年　纸本　124cm × 81cm

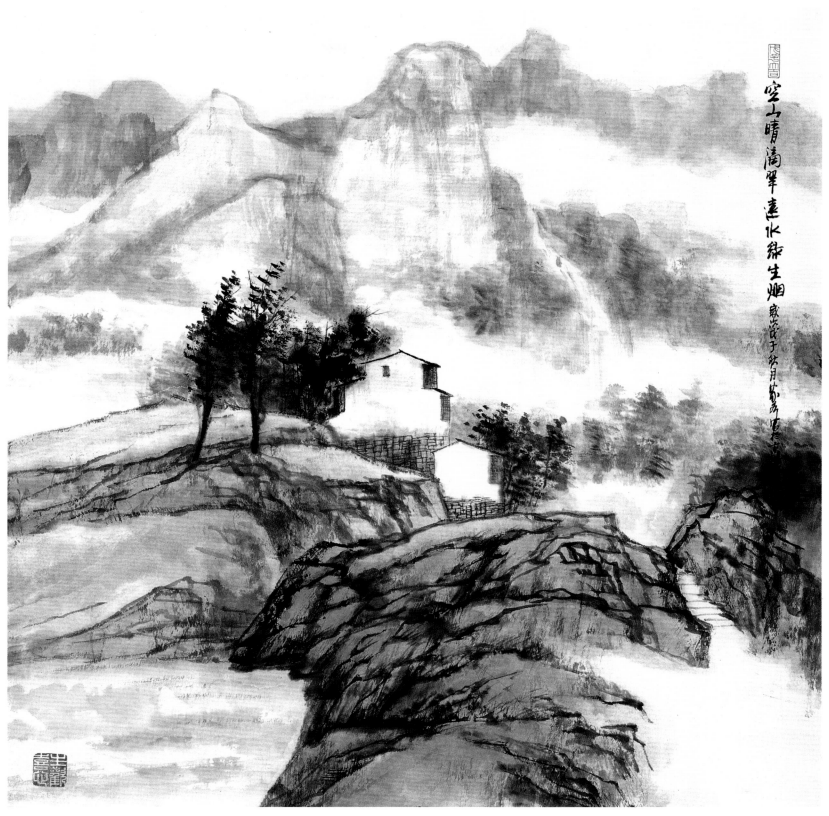

空山晴滴翠
连水绿生烟

戊子于秋月杨家永写古

◎ 杨家永·空山晴滴翠　2008 年　纸本　68cm × 68cm

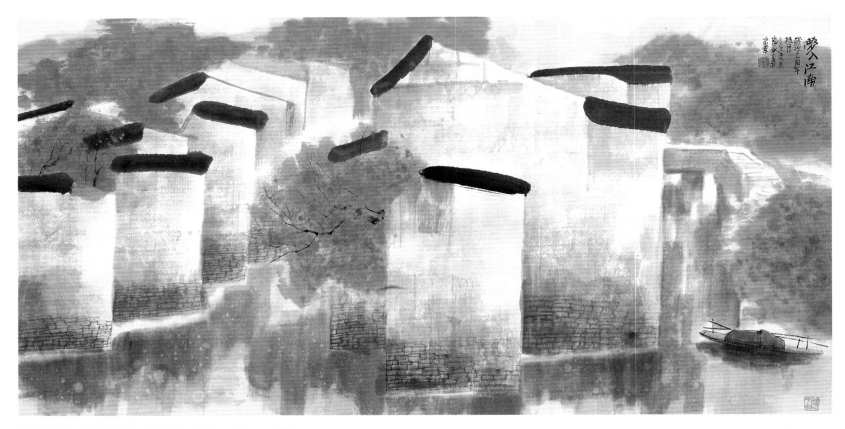

◎ **杨家永**·梦入江南　2005年　纸本　68cm × 136cm

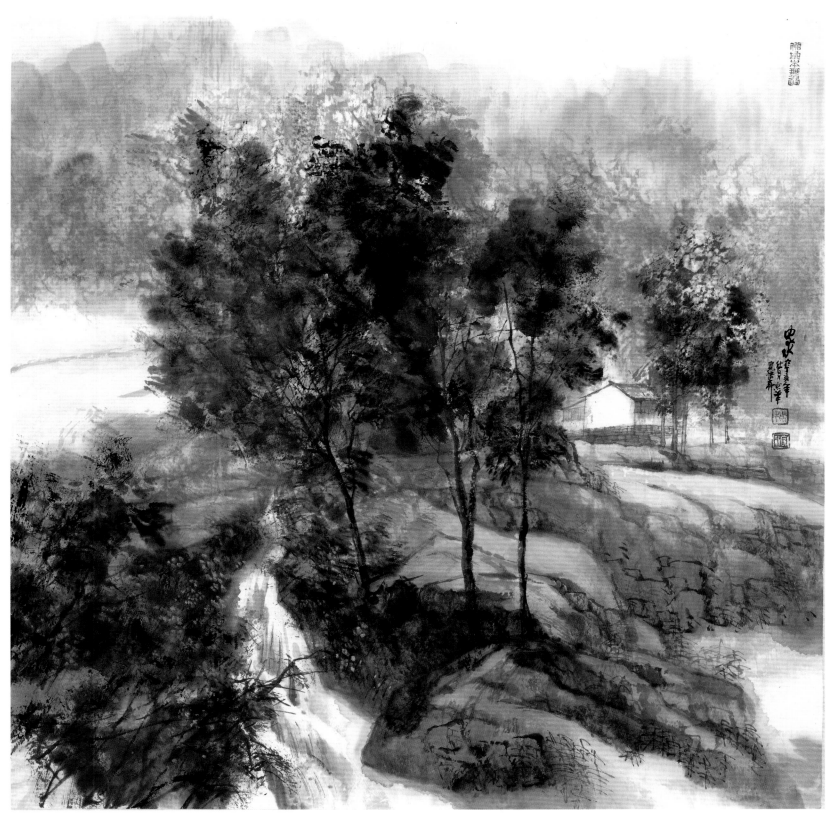

◎ **杨家永·**山间小溪　2007 年　纸本　68cm × 68cm

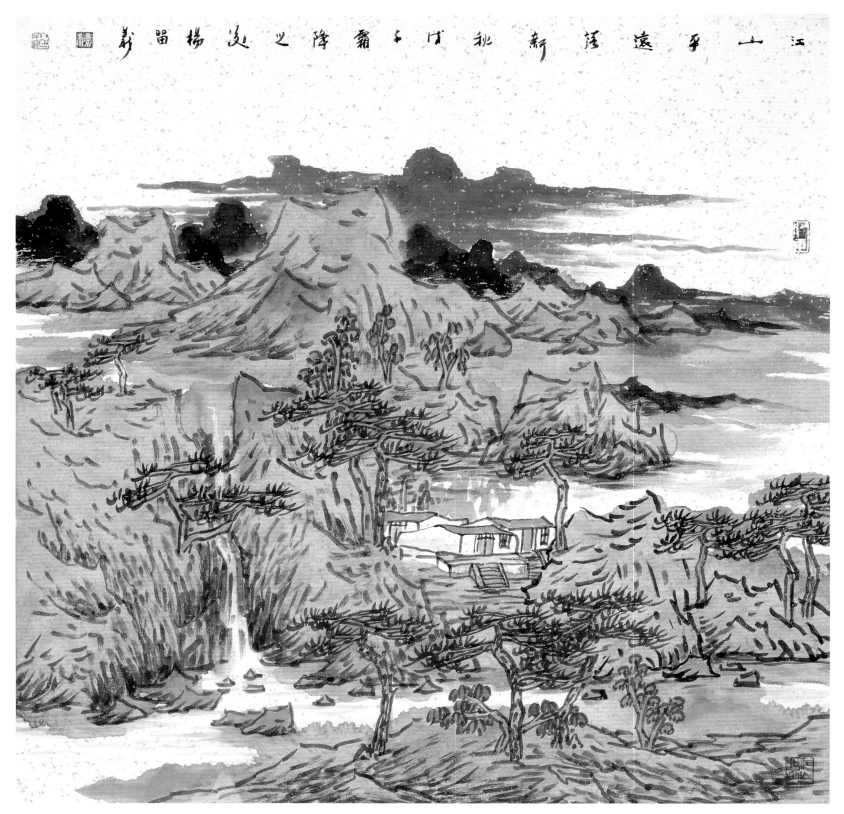

江山平远落新秋丁亥霜降之夜杨留义画 [印] [印]

◎ 杨留义·江山平远落新秋　2008年　纸本　68cm×68cm

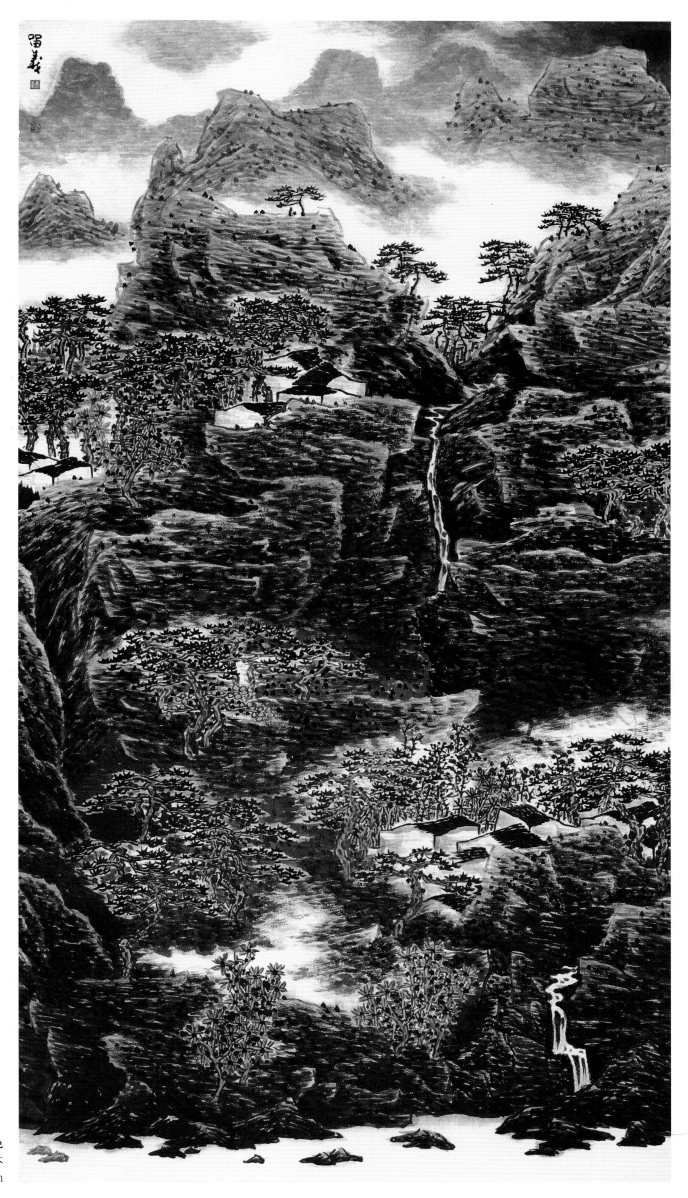

◎ 杨留义 · 闲云秋色
　　2008 年　纸本
180cm × 96cm

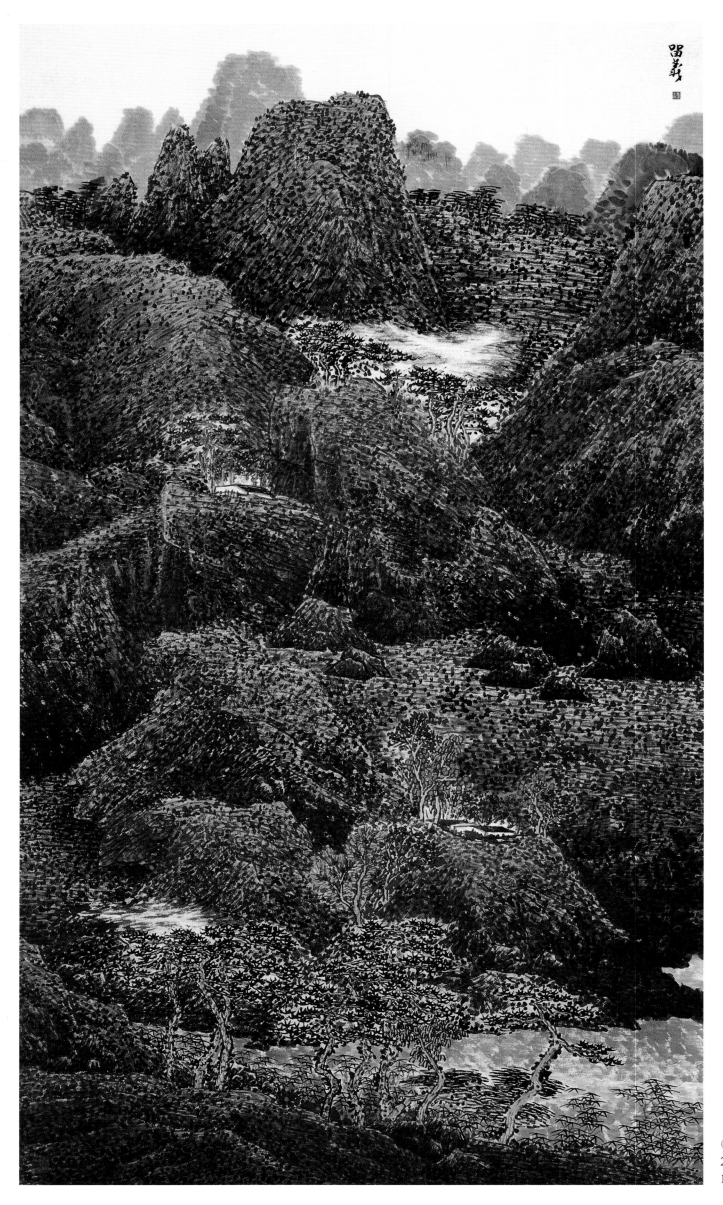

◎ **杨留义·情溢山川**
2008 年　纸本
180cm × 96cm

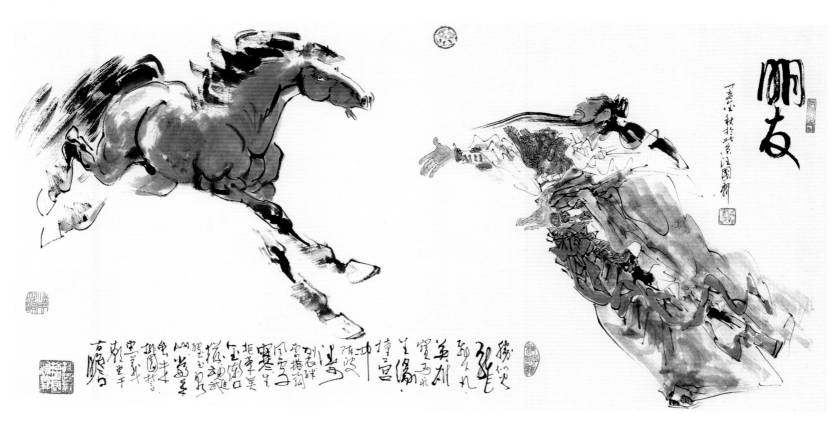

◎ **汪国新·朋友** 2007年 纸本 68cm × 137cm

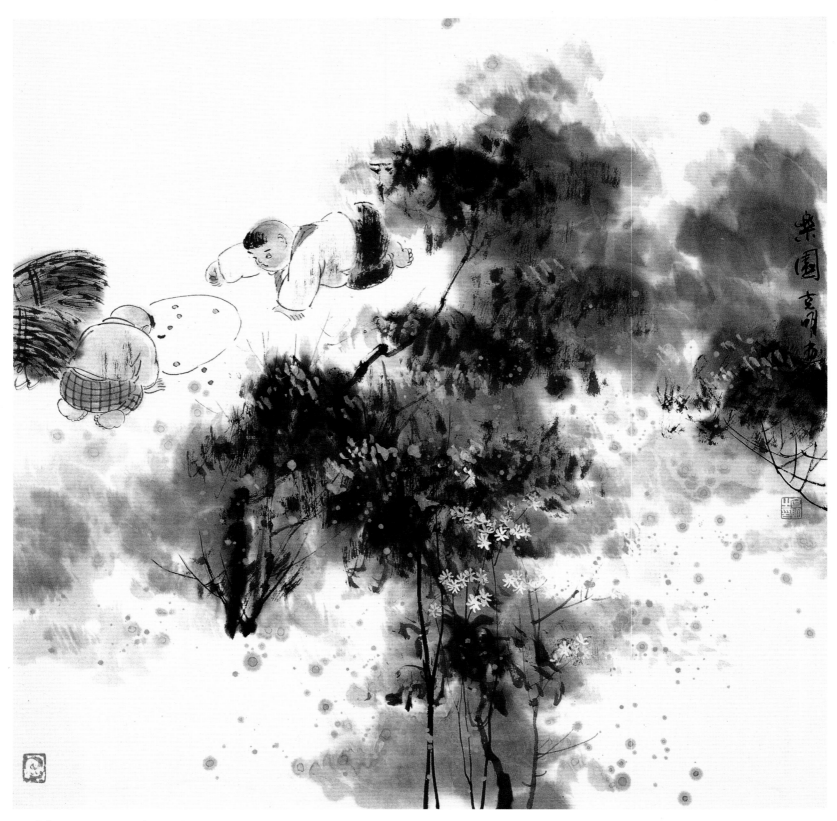

◎ **沈克明·乐园** 2008 年 纸本 68cm × 68cm

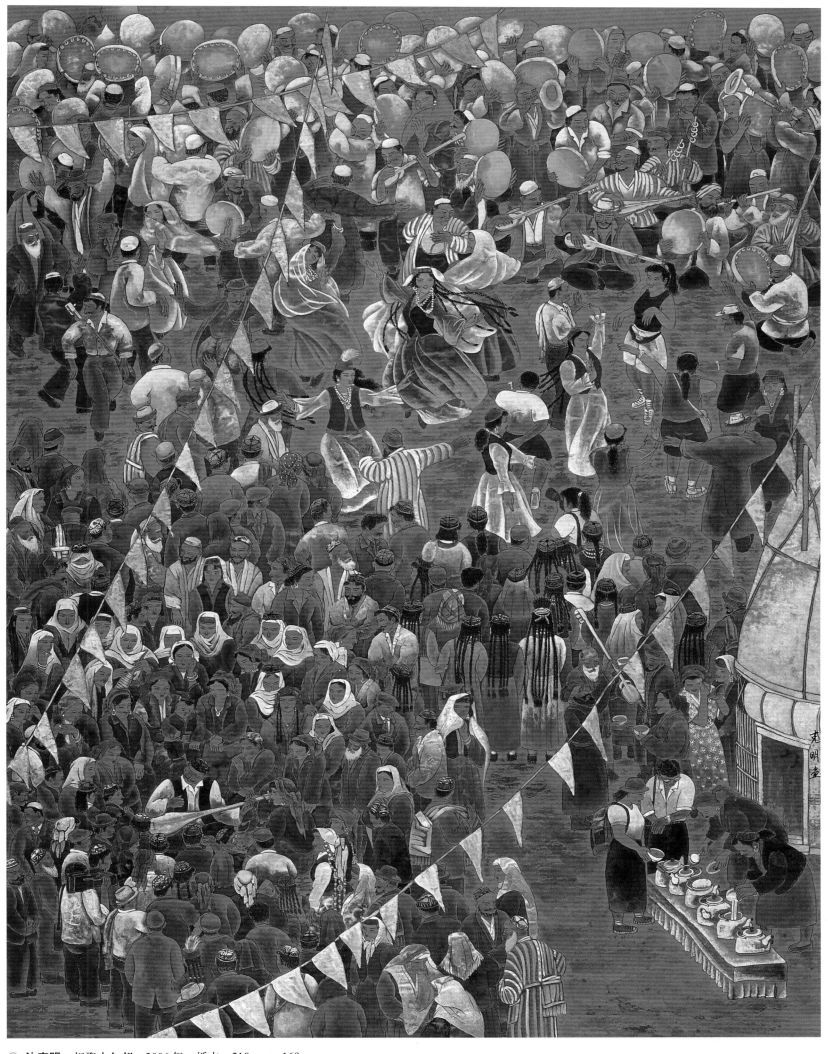

◎ 沈克明·相聚古尔邦　2006年　纸本　210cm × 169cm

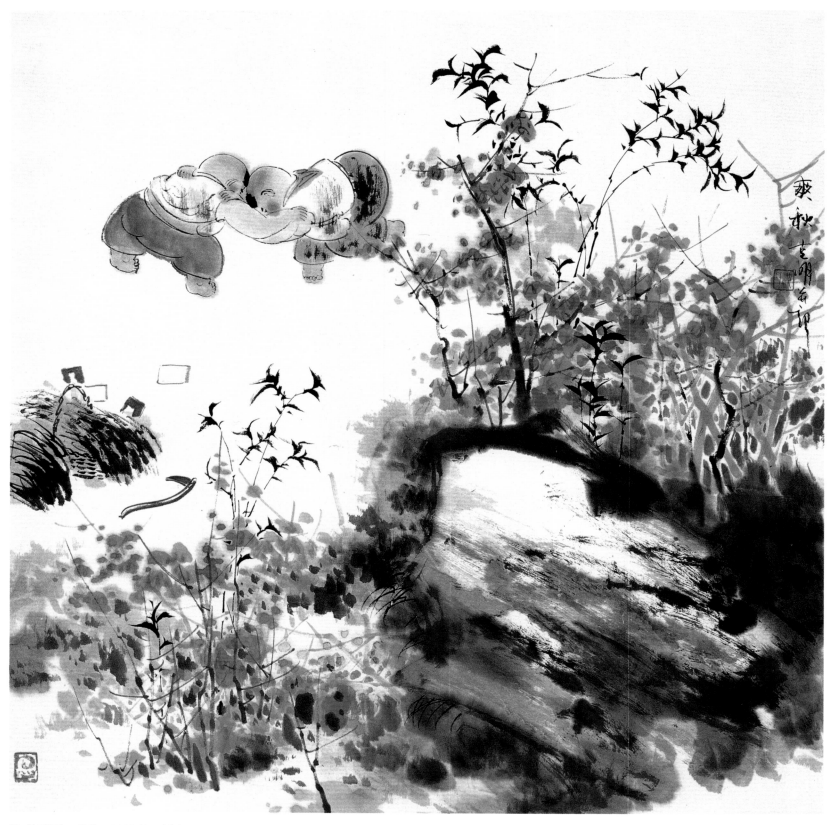

◎ **沈克明·爽秋** 2008 年 纸本 68cm × 68cm

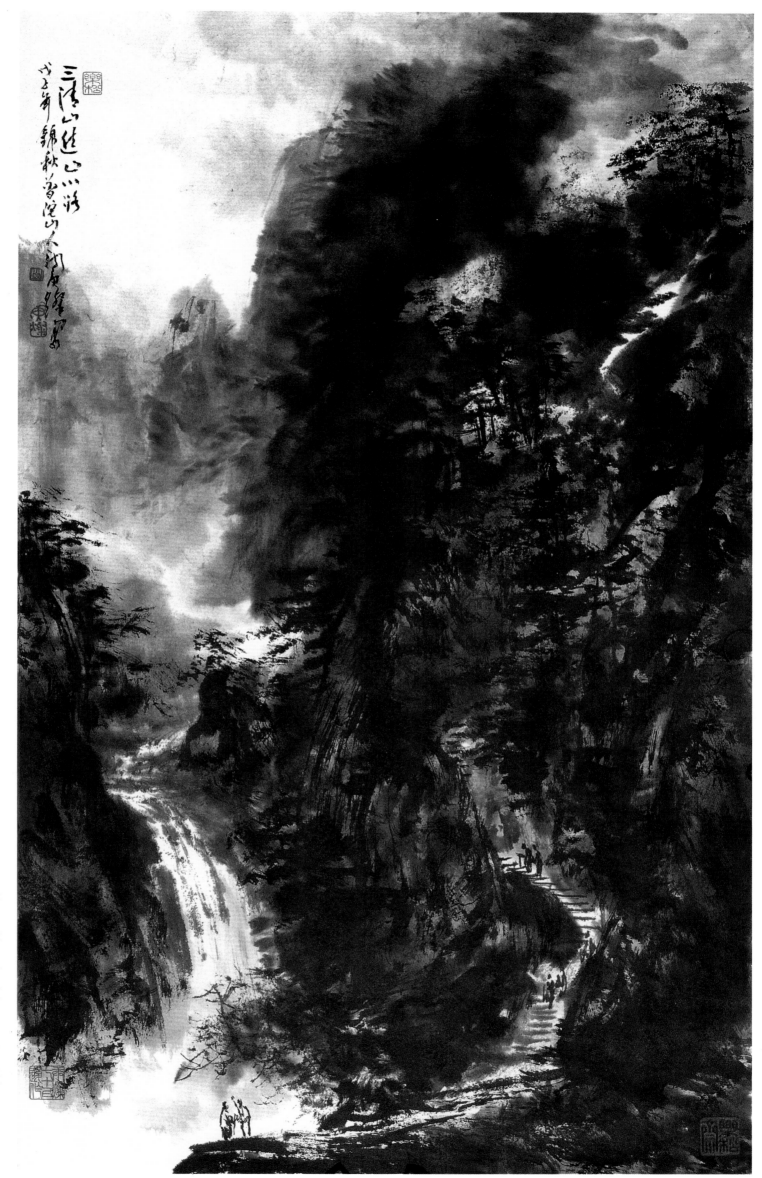

◎ 闵庚灿·三清山进山小路　2008年　纸本　110cm × 68cm

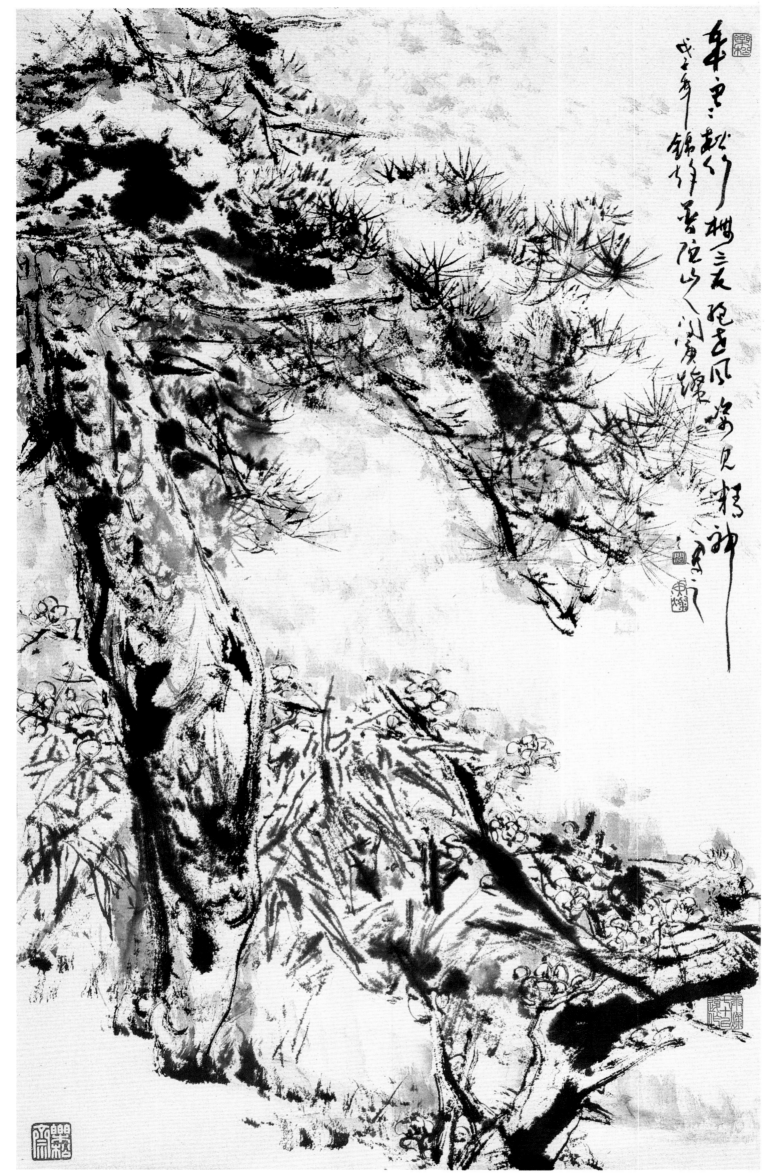

◎ 闵庚灿·岁寒三友图 2008年 纸本 110cm×68cm

206

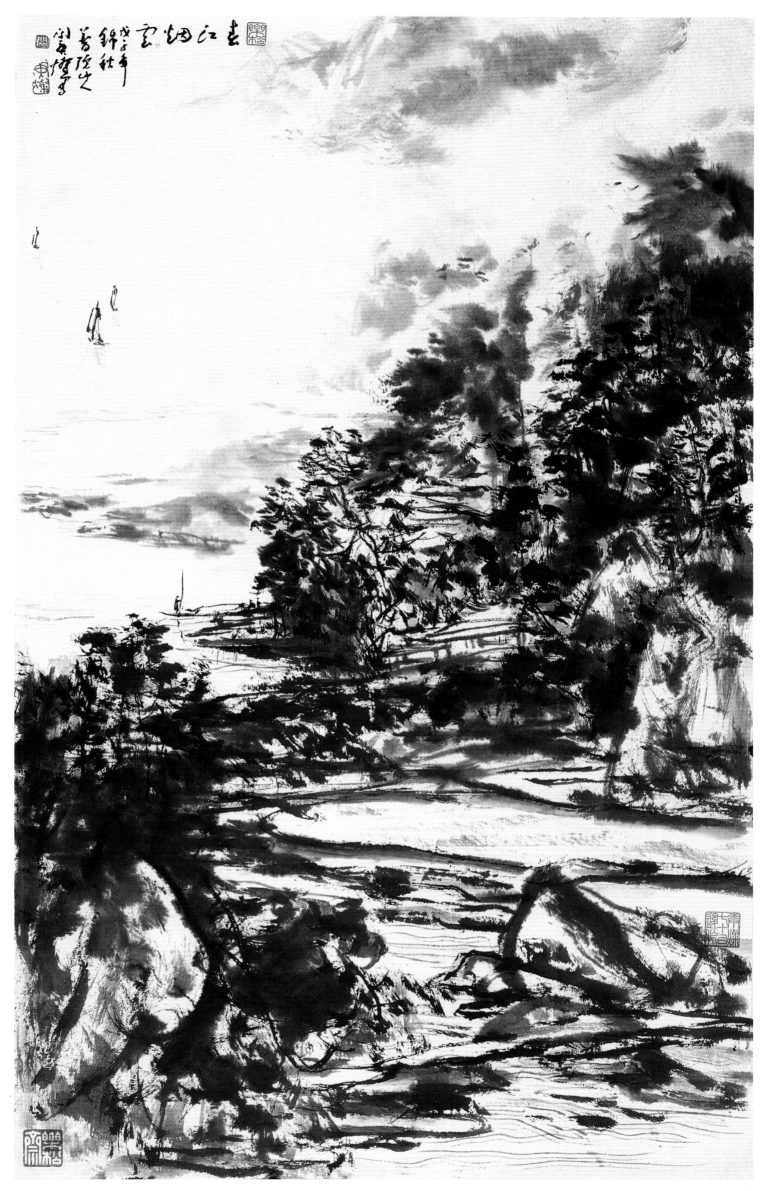

◎ 闵庚灿·春江烟云　2008年　纸本　110cm×68cm

◎ 陈　嵘·云起云落　2008年　纸本　68cm × 68cm

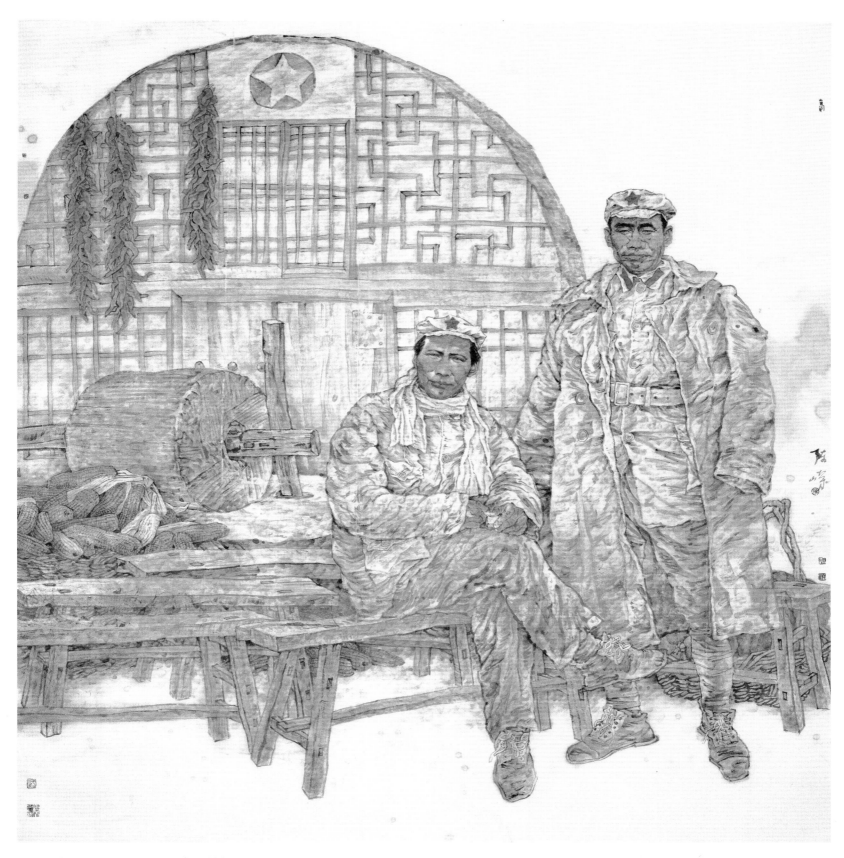

◎ 陈　嵘·赖以拄其间　2008 年　纸本　215cm × 202cm

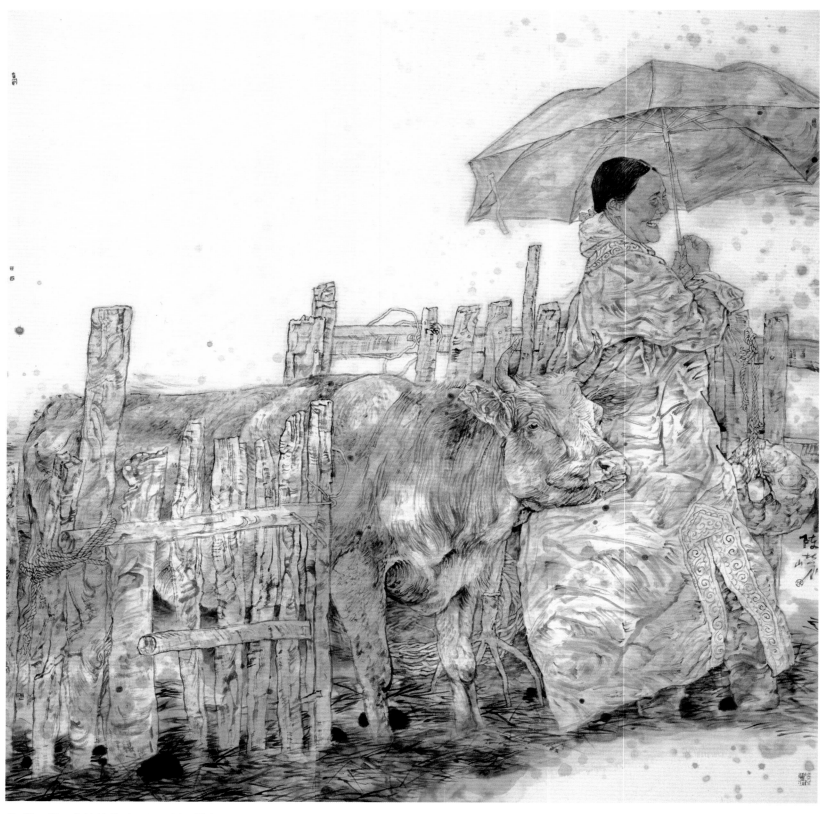

◎ 陈　嵘·乌拉盖季雨　2008 年　纸本　218cm × 202cm

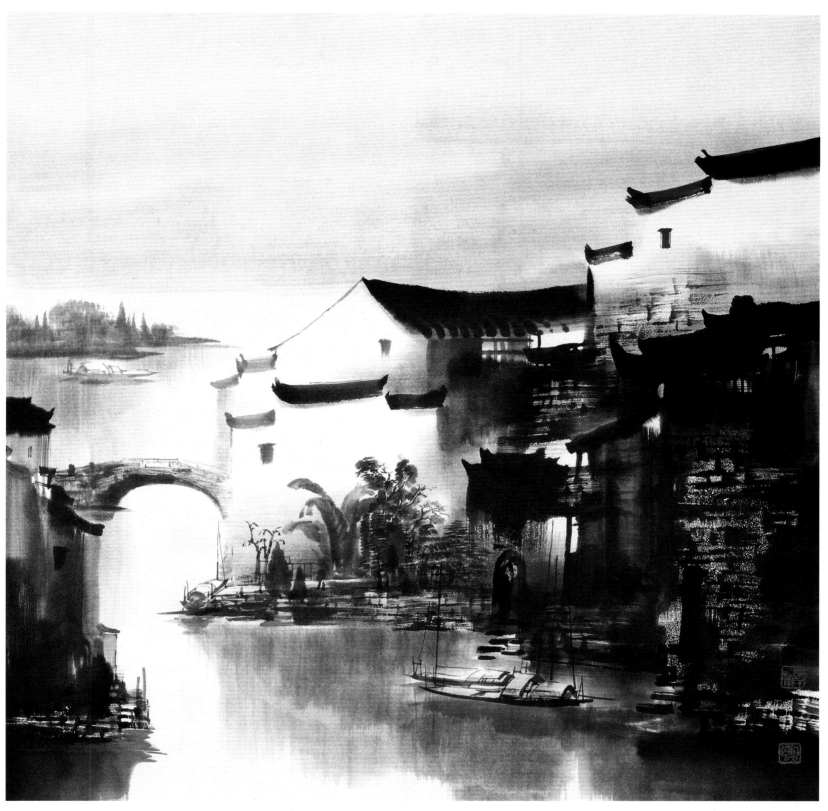

◎ 陈　辉·江南小雨　2008 年　纸本　68cm × 68cm

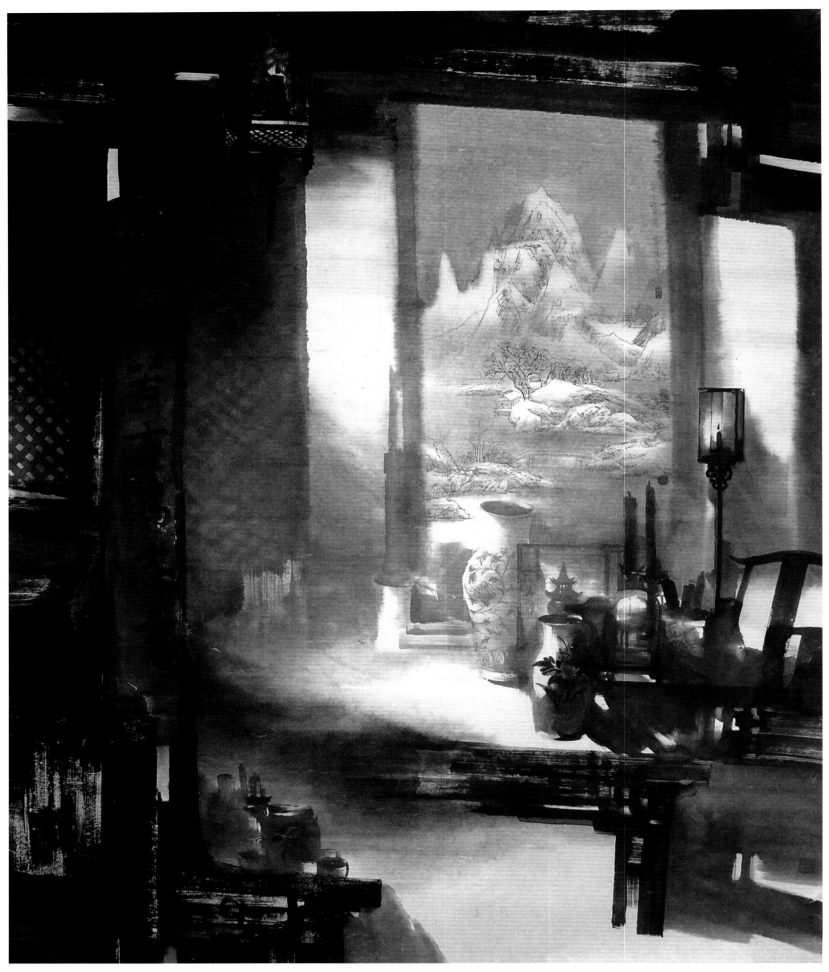

◎ 陈　辉·中国文化　2008年　纸本　200cm × 160cm

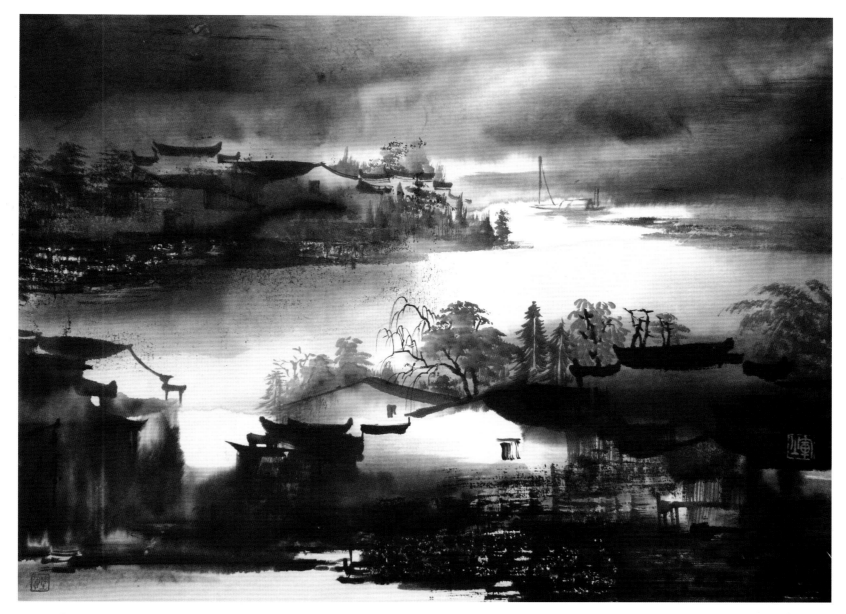

◎ 陈　辉·皖南烟雨行　2008年　纸本　45cm×68cm

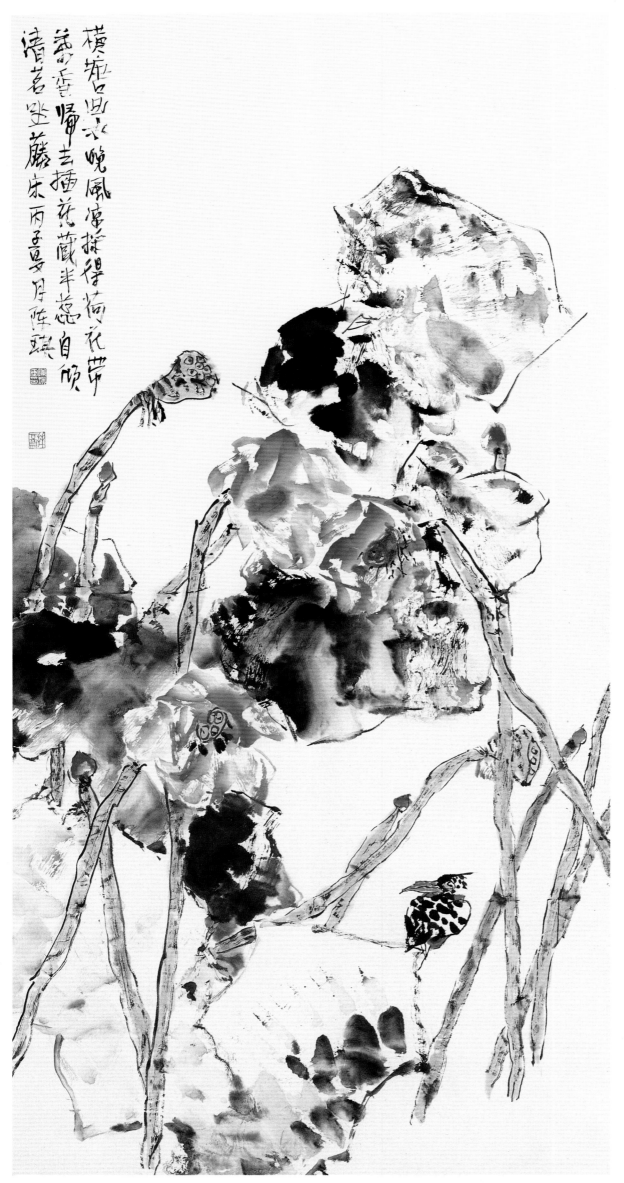

横塘曲水晚风凉
采莲归去插花藏半蕊自颂
清茗坐藤床丙子夏月陈琪

◎ 陈 琪·横塘曲水晚风凉
1996年 纸本
136cm × 68cm

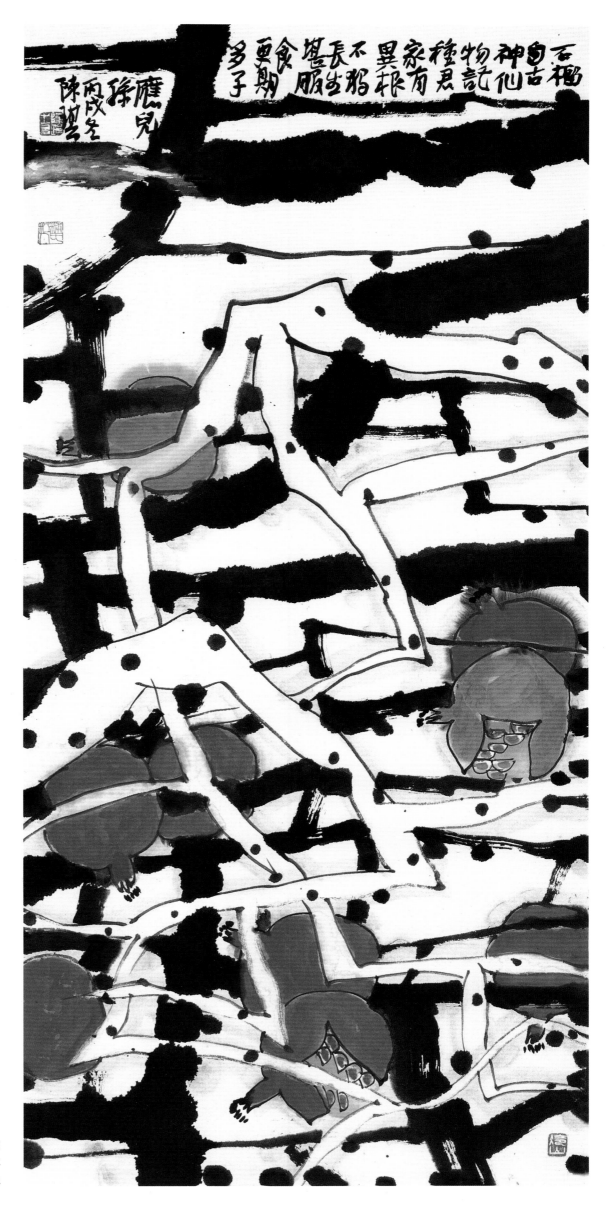

◎ 陈 琪·多子图
2006年 纸本
136cm × 68cm

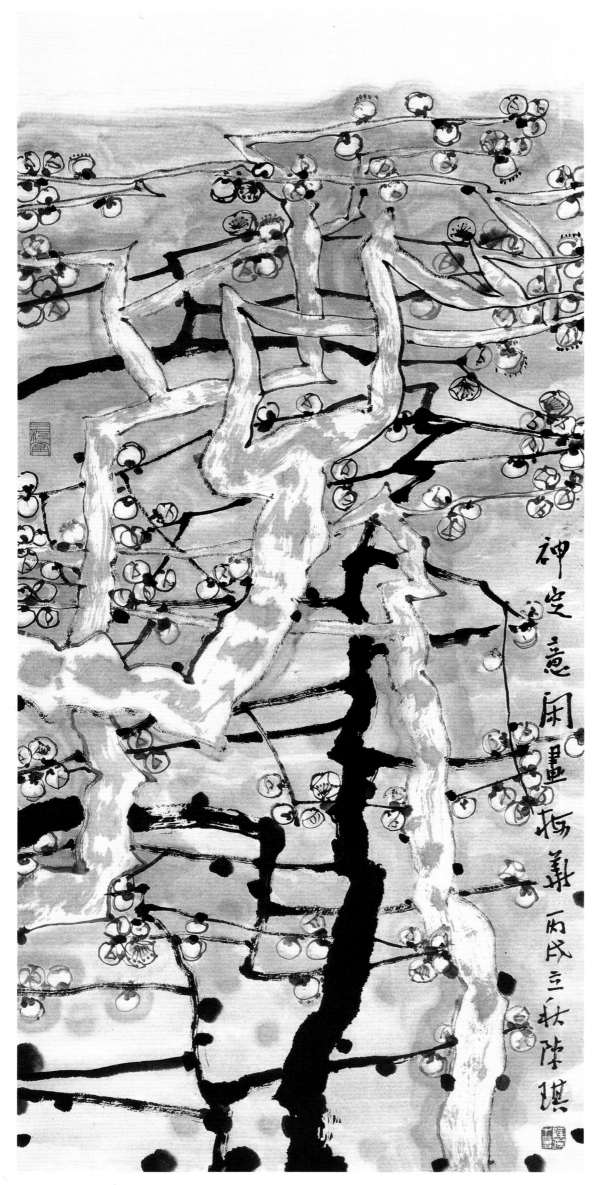

神定意閑畫梅兼丙戌三秋陳琪

◎ 陈 琪·神定意闲画梅花
2006年 纸本
136cm × 68cm

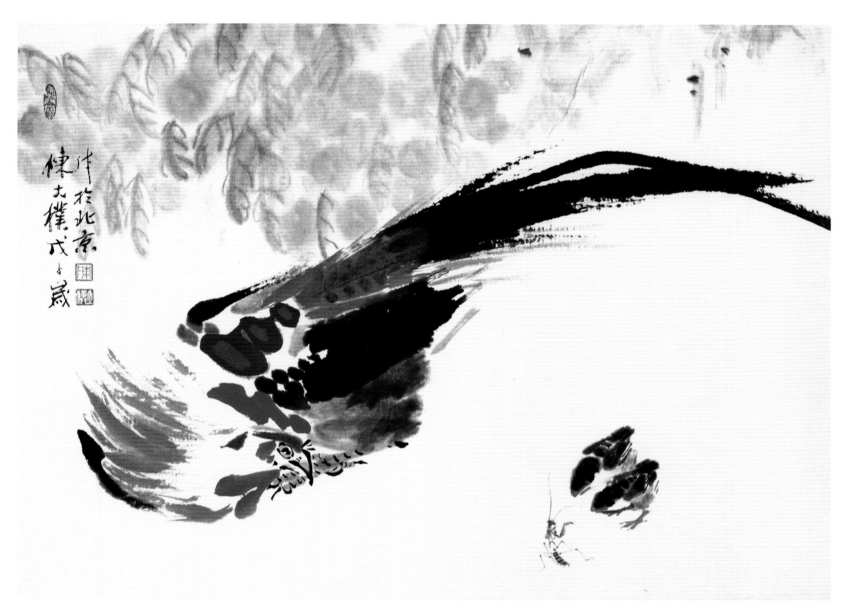

◎ **陈大朴·嬉戏图** 2008年 纸本 45cm × 68cm

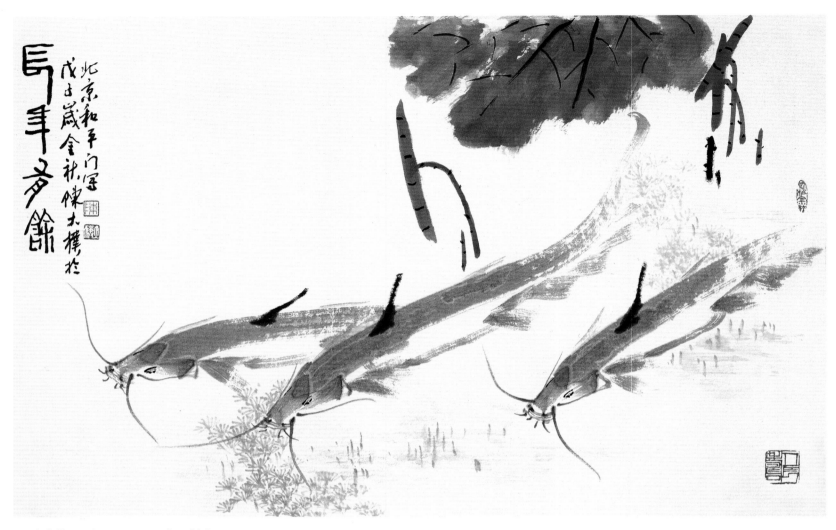

◎ 陈大朴·长年有余　2008 年　纸本　45cm × 68cm

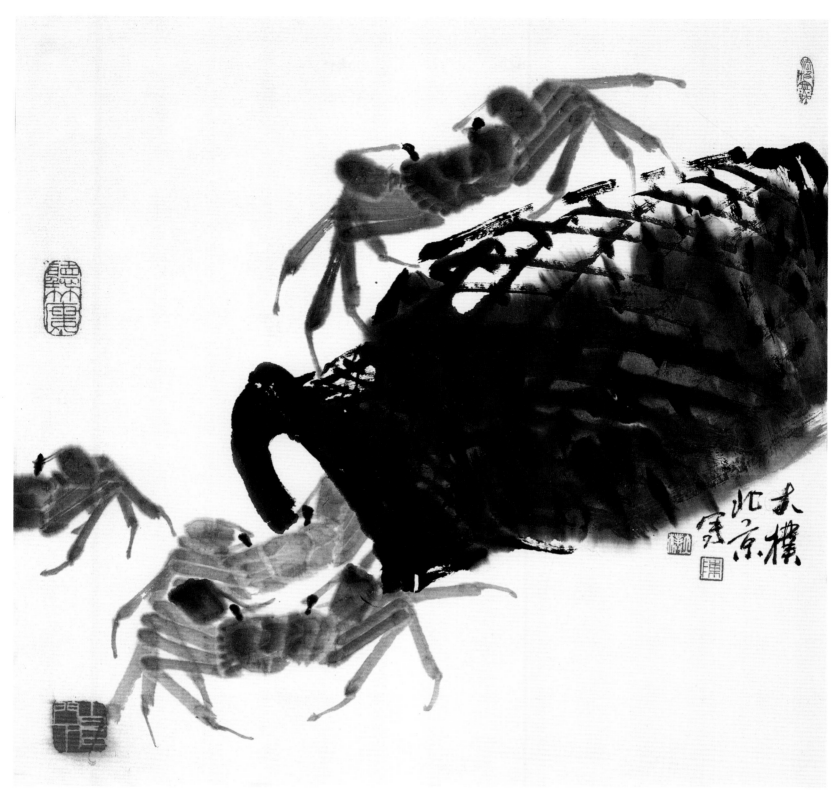

◎ 陈大朴·农家乐　2008 年　纸本　68cm × 68cm

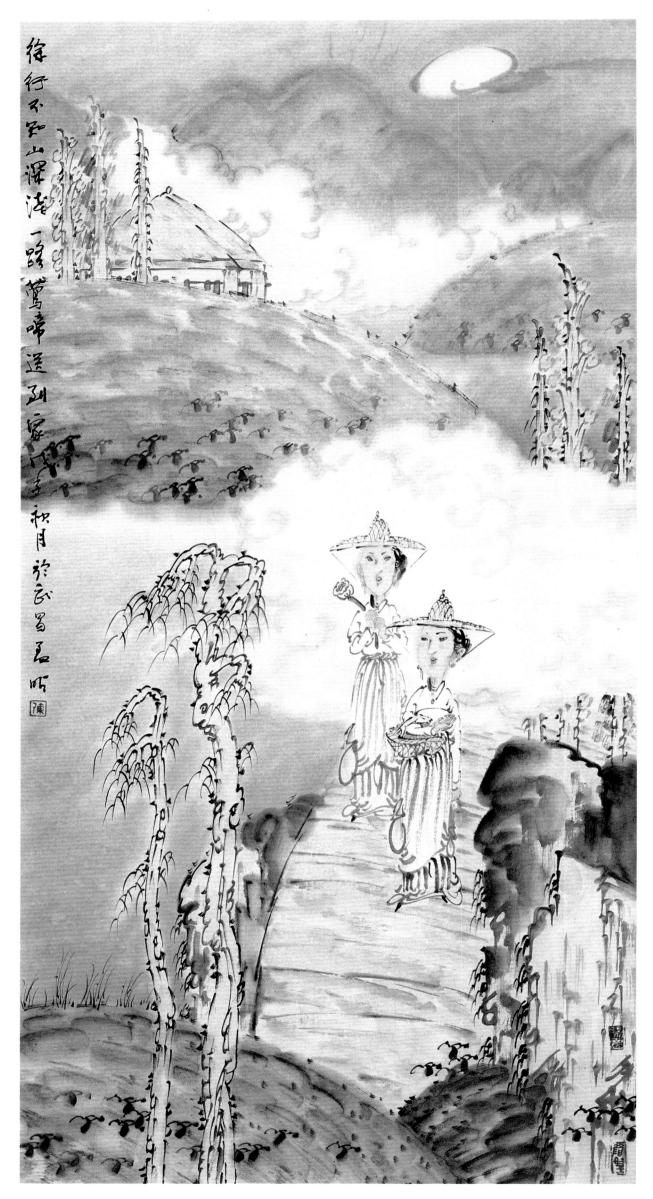

徐行不知山深浅
一路鹭啼送到家
门手积月於戊
昌品昕

◎ 陈孟昕·徐行不知山深浅
2008年　纸本
136cm × 68cm

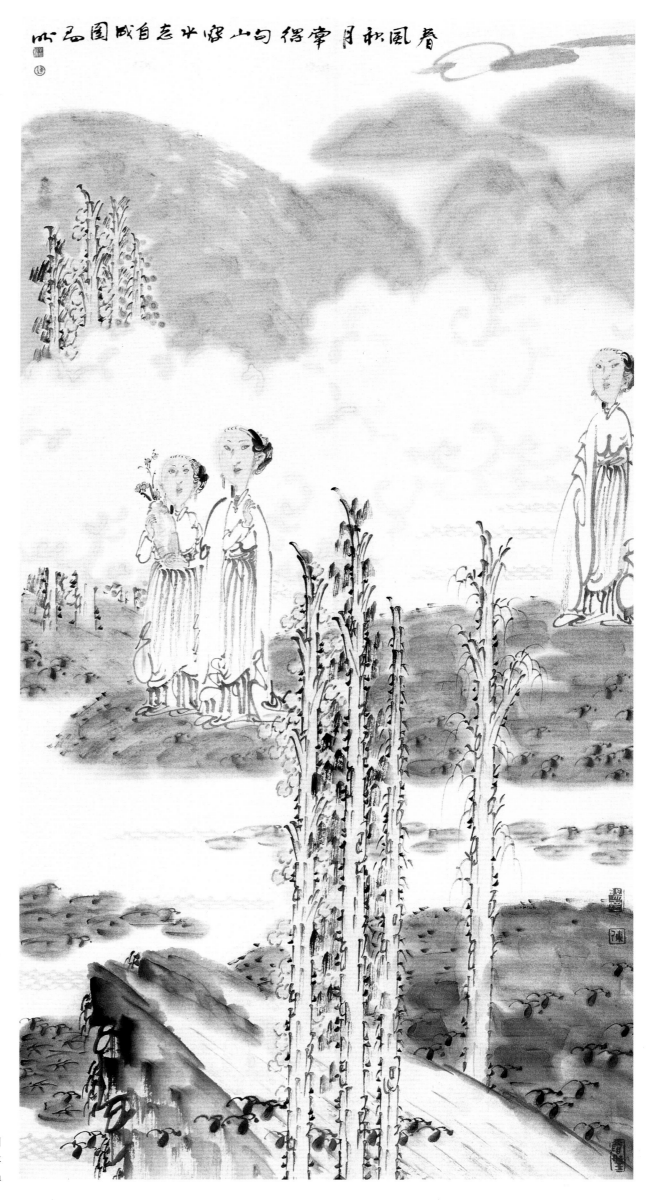

◎ 陈孟昕·春风秋月图
2008年　纸本
136cm × 68cm

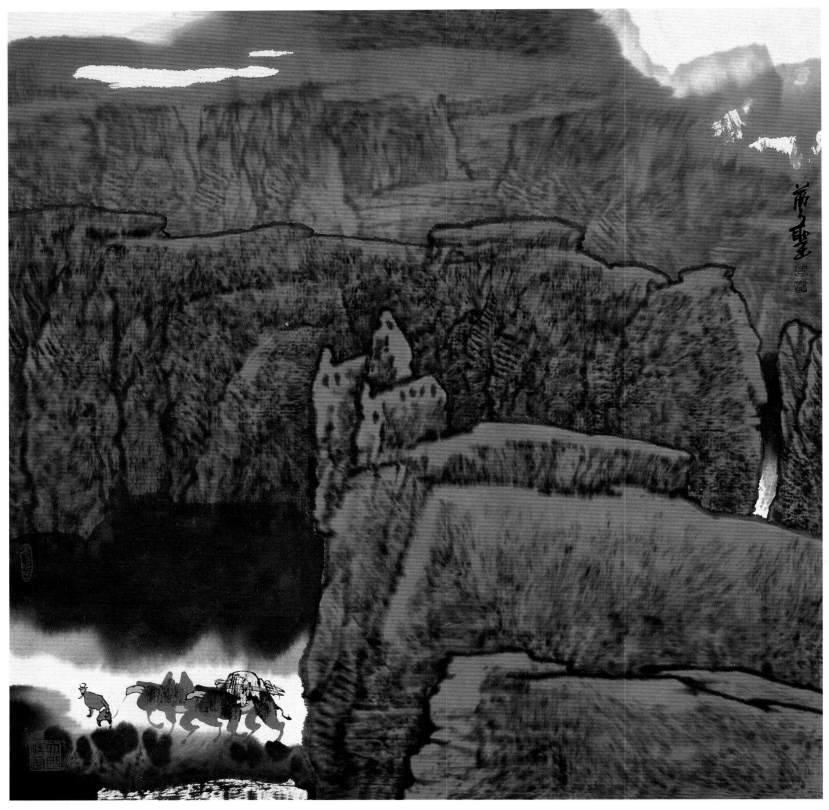

◎ 周尊圣·大漠古道 2008 年 纸本 68cm × 68cm

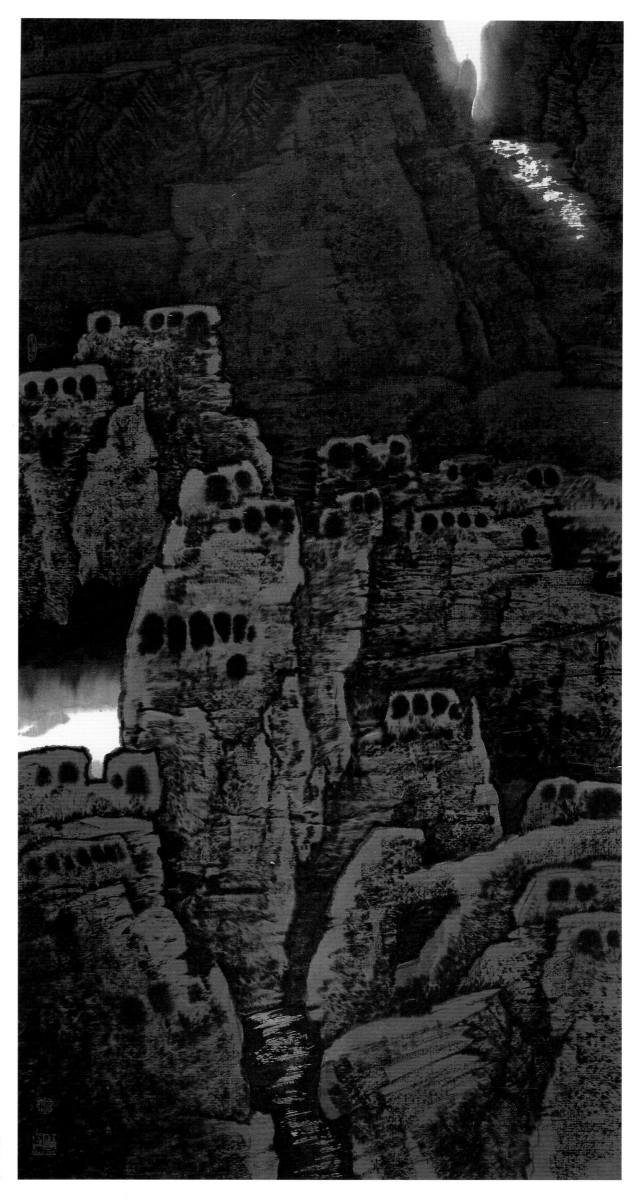

◎ 周尊圣·高昌故城
2007年　纸本
136cm × 68cm

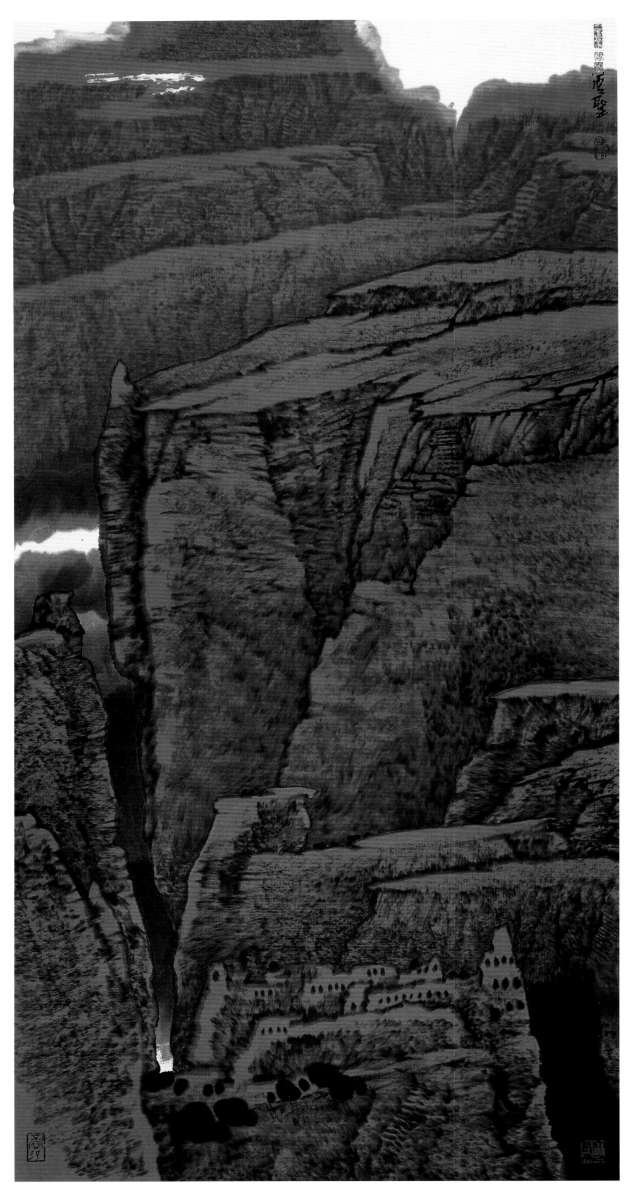

◎ 周尊圣·天山红
2008年　纸本
136cm × 68cm

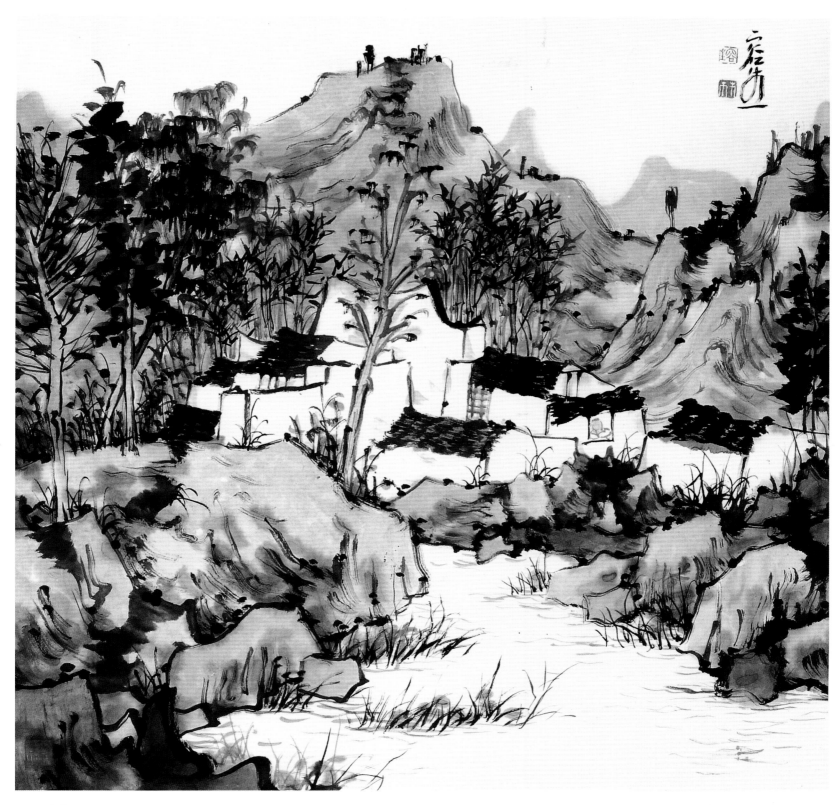

◎ 林容生·山居图　2008 年　纸本　68cm × 68cm

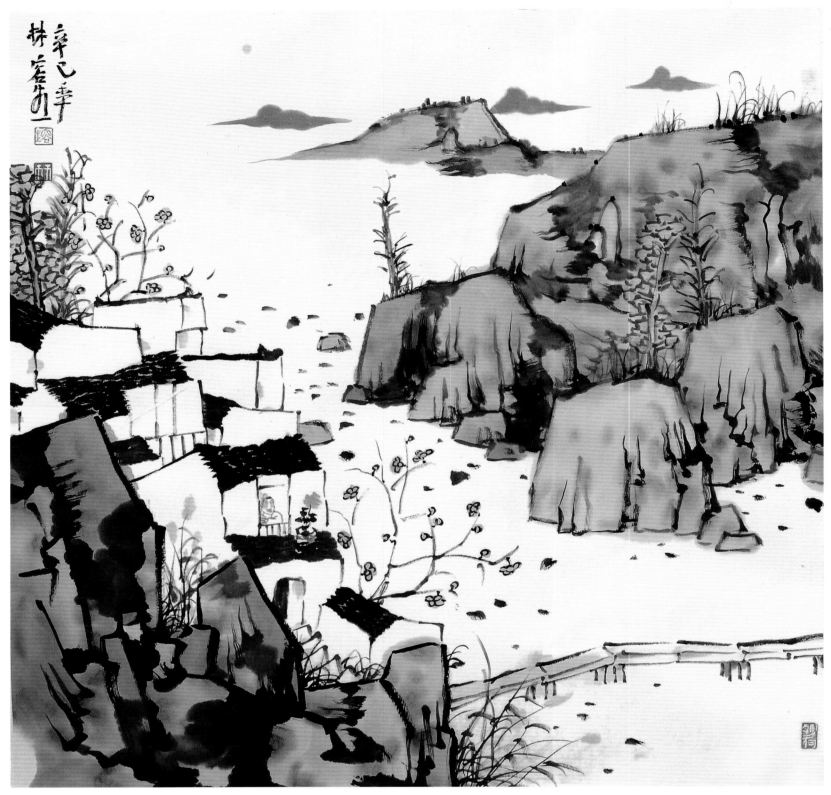

◎ 林容生·近水人家 2001 年 纸本 68cm × 68cm

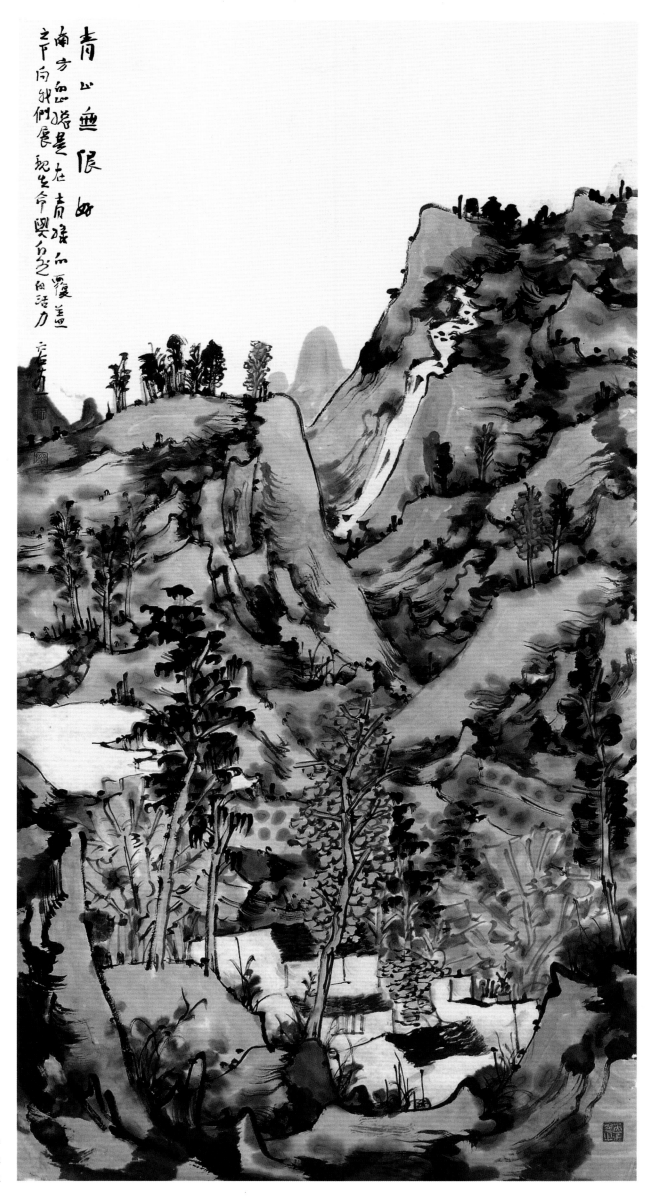

青山无限好
南方无陰霾是在青
嫩而夏盖
之中向我侧展现生命与自
然之的活力

◎ 林容生·青山无限好
2008 年　纸本
136cm × 68cm

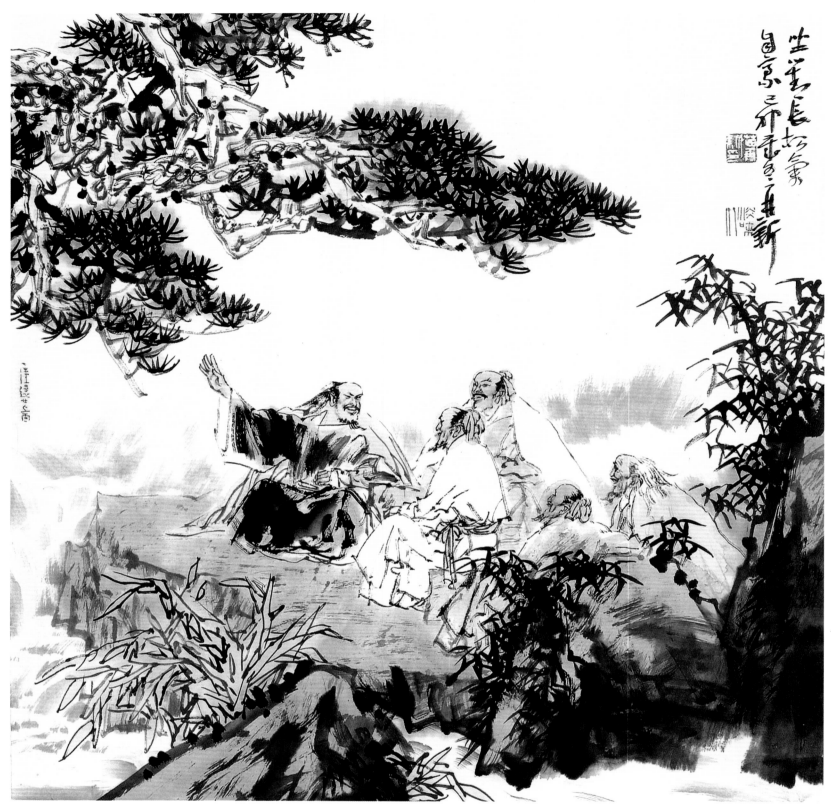

◎ **苗再新** · 松下论道　1999 年　纸本　68cm × 68cm

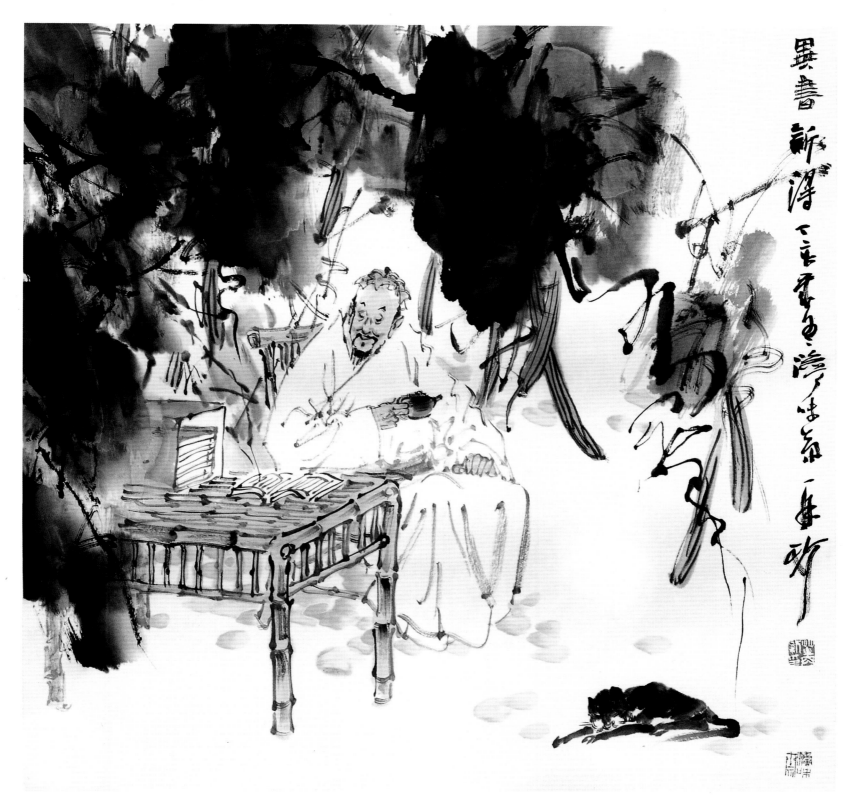

◎ **苗再新·异书新得** 2007年 纸本 68cm × 68cm

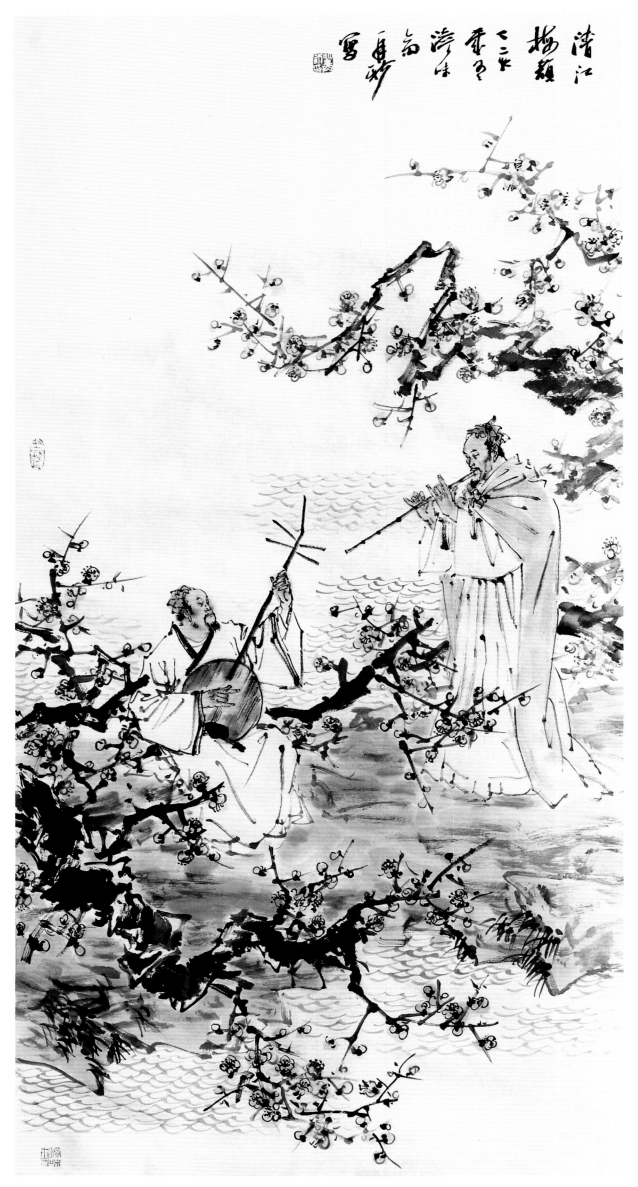

◎ 苗再新·清江梅韵
2007年　纸本
136cm × 68cm

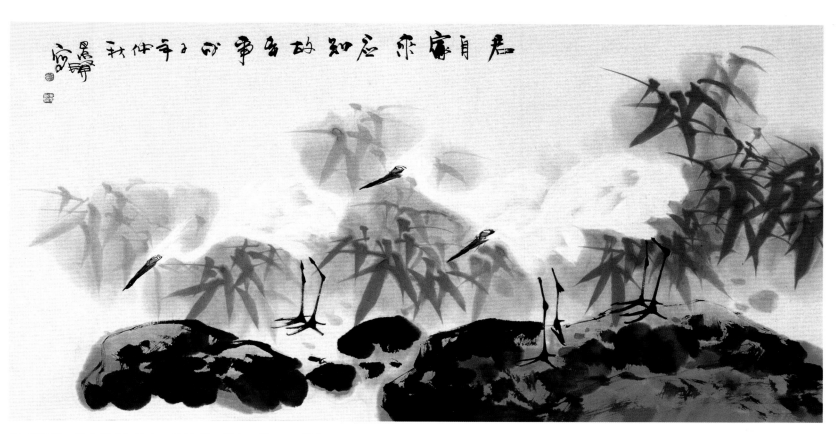

◎ 郑景贤·君自家来知故乡　2008年　纸本　68cm × 136cm

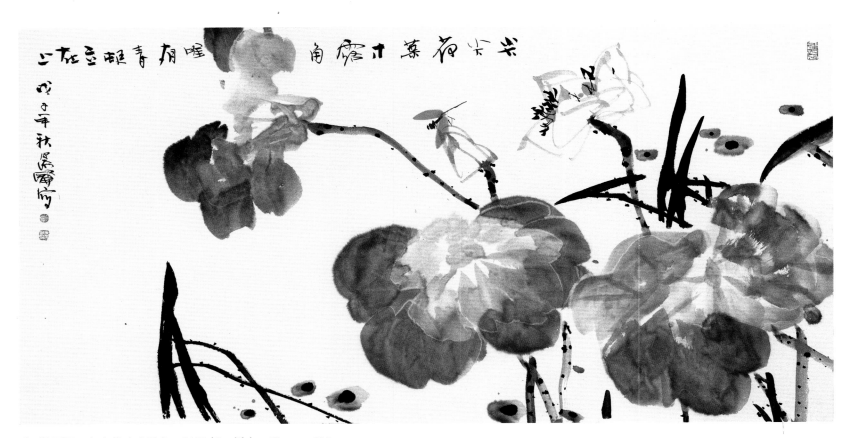

◎ 郑景贤·尖尖荷叶才露角　2008年　纸本　68cm × 136cm

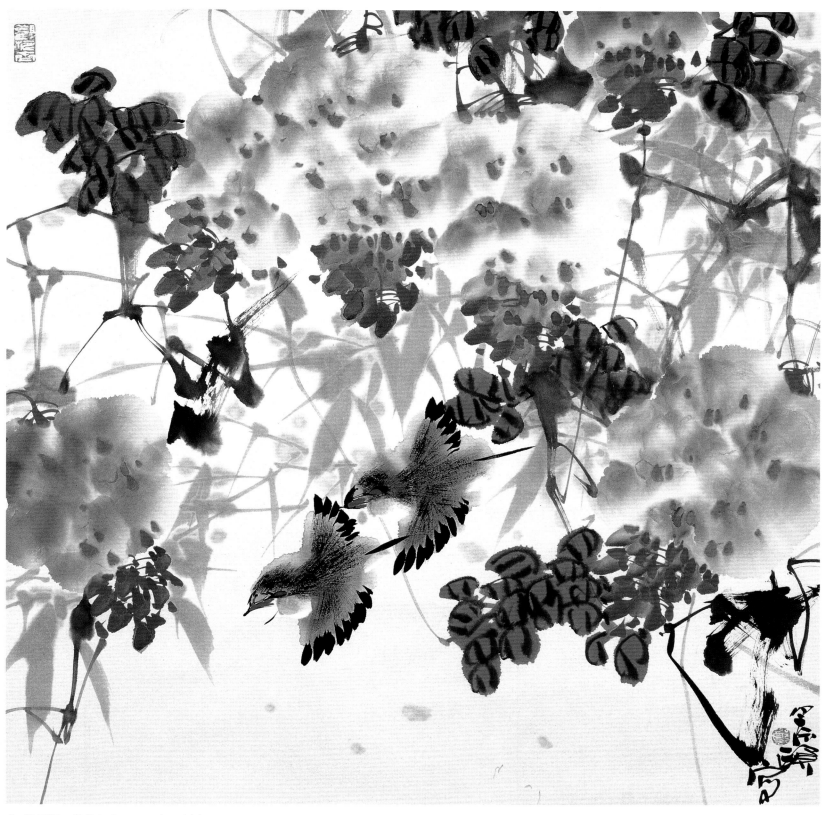

◎ 郑景贤 · 藤花双雀　2008 年　纸本　68cm × 68cm

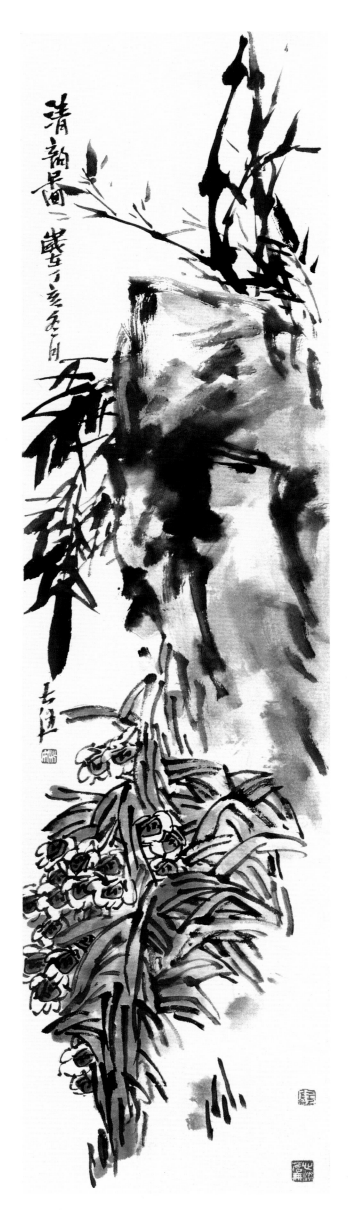

◎ 姚大伍 · 清韵图
2008年 纸本
136cm × 34cm

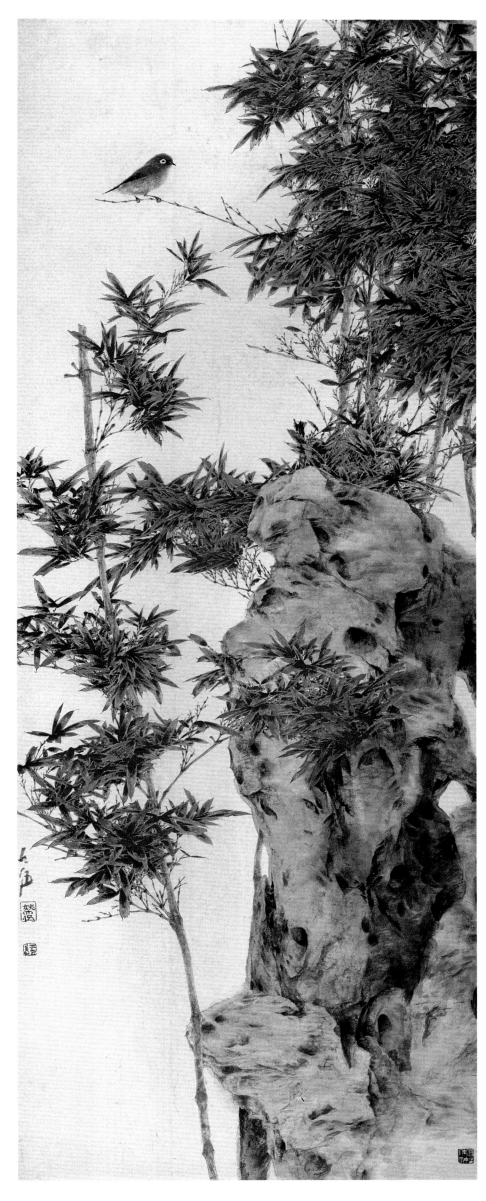

◎ 姚大伍·故园深处

2008年 纸本

136cm × 45cm

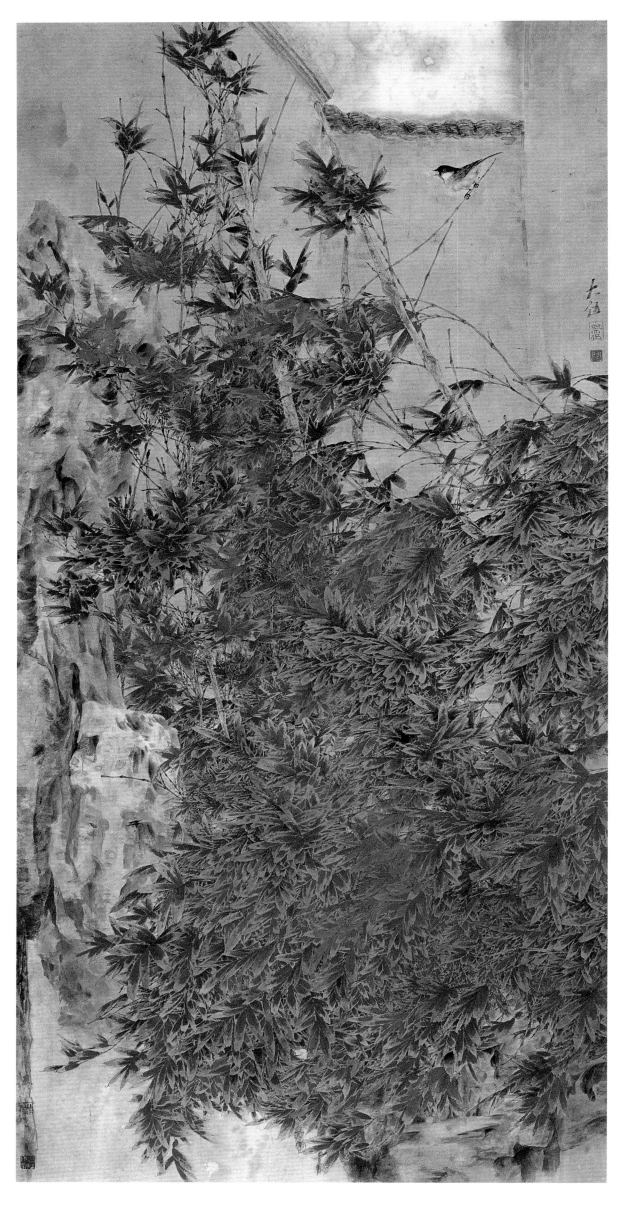

◎ **姚大伍·江南三月**
2008 年　纸本
136cm × 68cm

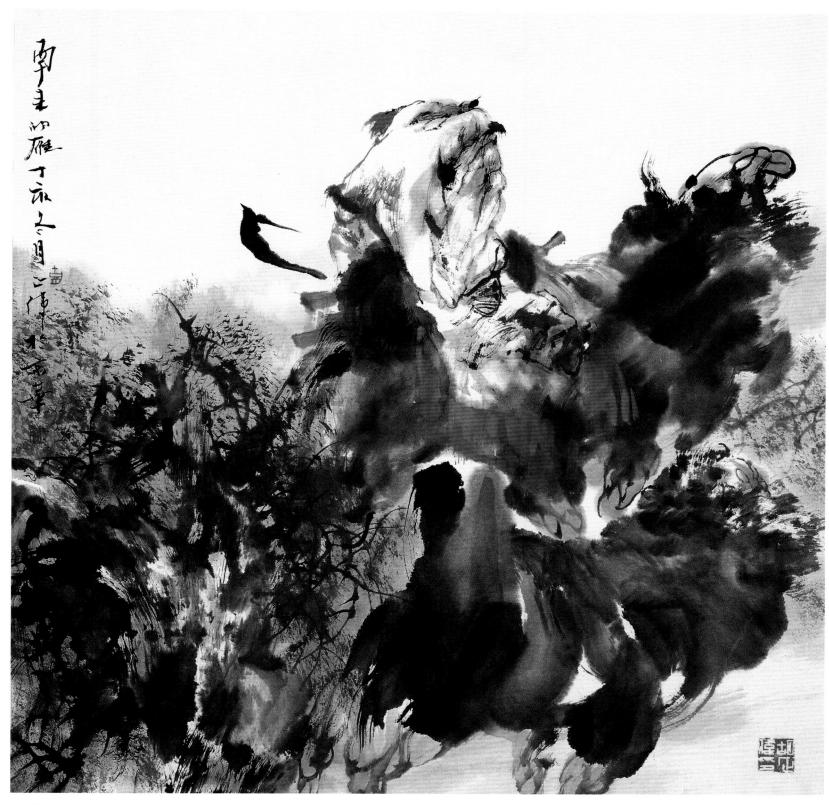

◎ **胡正伟·南来的雁** 2007 年 纸本 67cm × 67cm

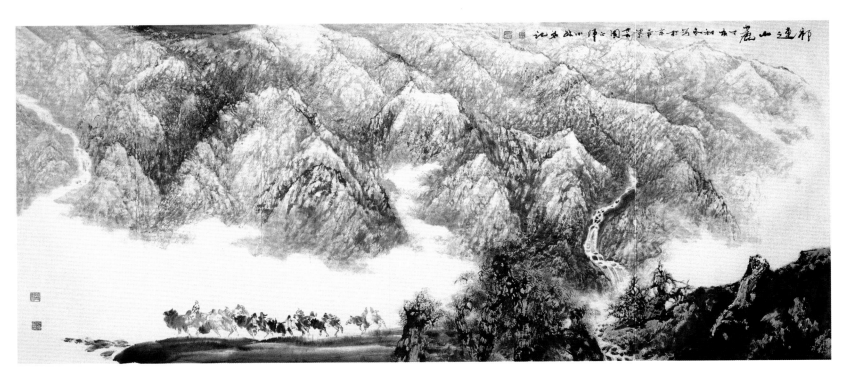

◎ 胡正伟·祁连山麓　2007年　纸本　128cm × 299cm

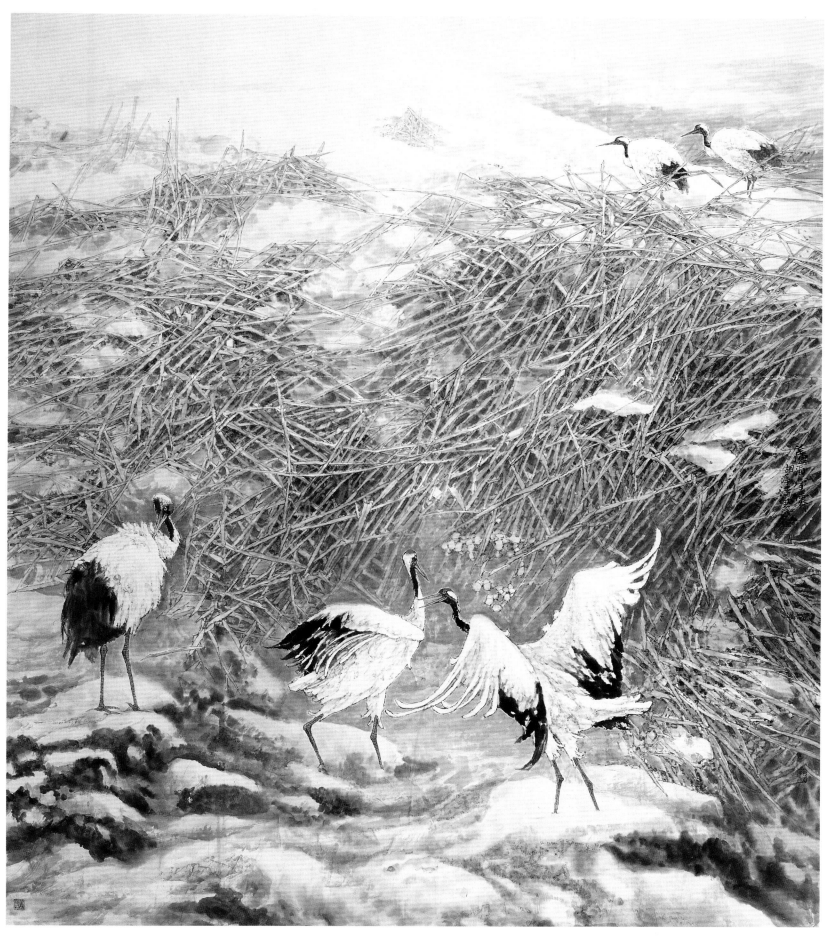

◎ **胡泽涛**·芦海雪霁　2008年　纸本　220cm × 200cm

◎ **胡泽涛·情满家园** 2008 年 纸本 68cm × 68cm

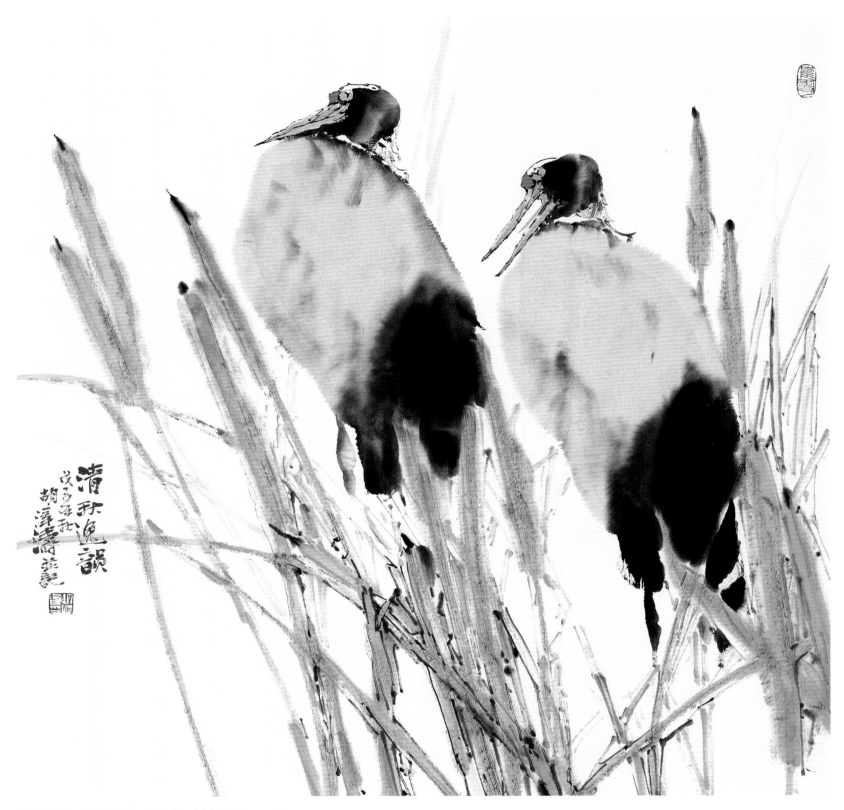

◎ 胡泽涛·清秋逸韵　2008 年　纸本　68cm × 68cm

◎ 贺成才·高山流韵千古音　2008 年　纸本　52cm × 240cm

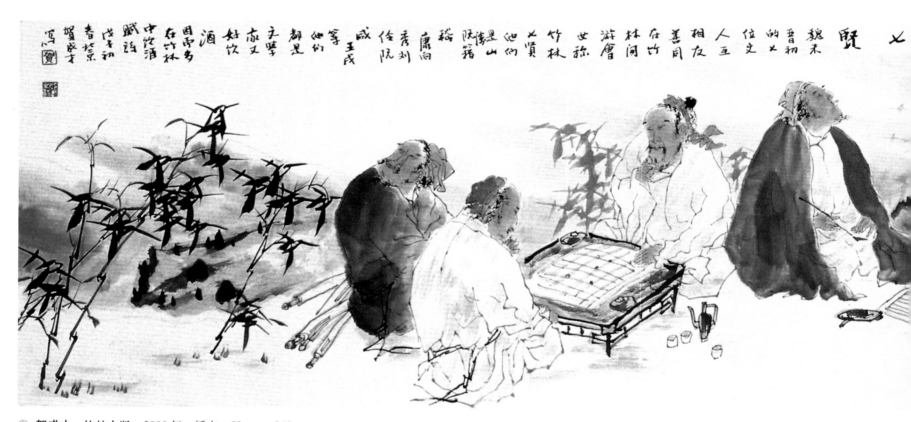

◎ 贺成才·竹林七贤　2008 年　纸本　52cm × 240cm

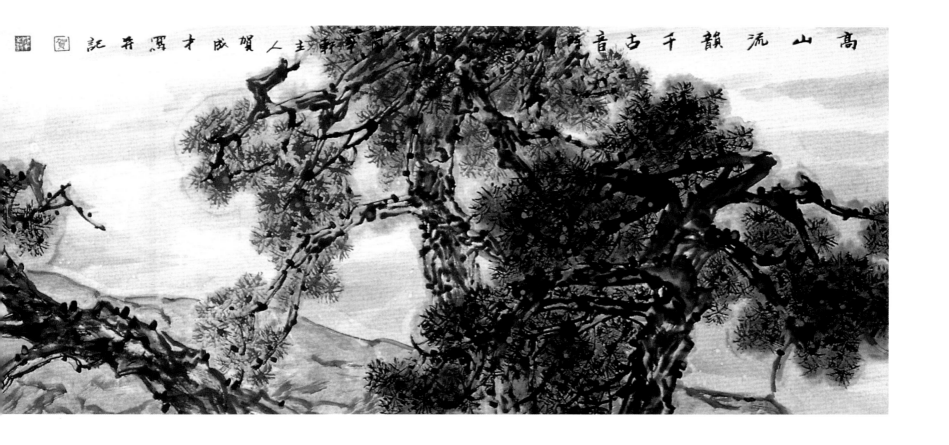

高山流韻千古音

賀成才寫並記

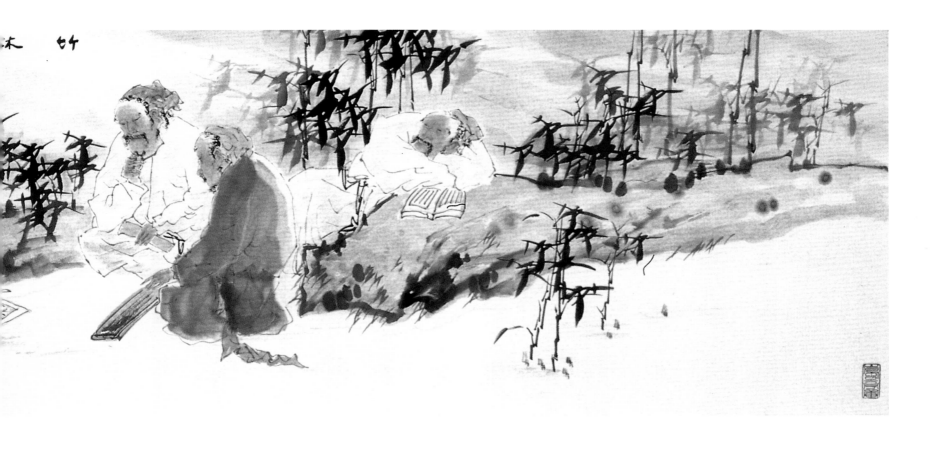

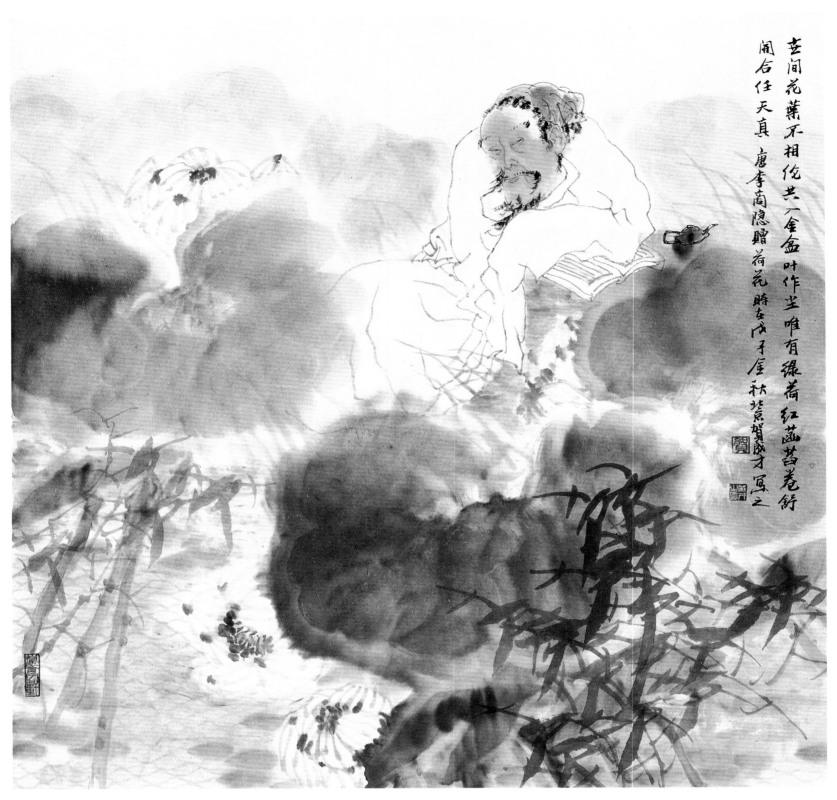

世间花叶不相伦 共入金盆叶作尘 唯有绿荷红菡萏 卷舒开合任天真

唐李商隐赠荷花诗 时在戊子金秋写之 贺成才

◎ 贺成才·李商隐诗意图　2008 年　纸本　68cm × 68cm

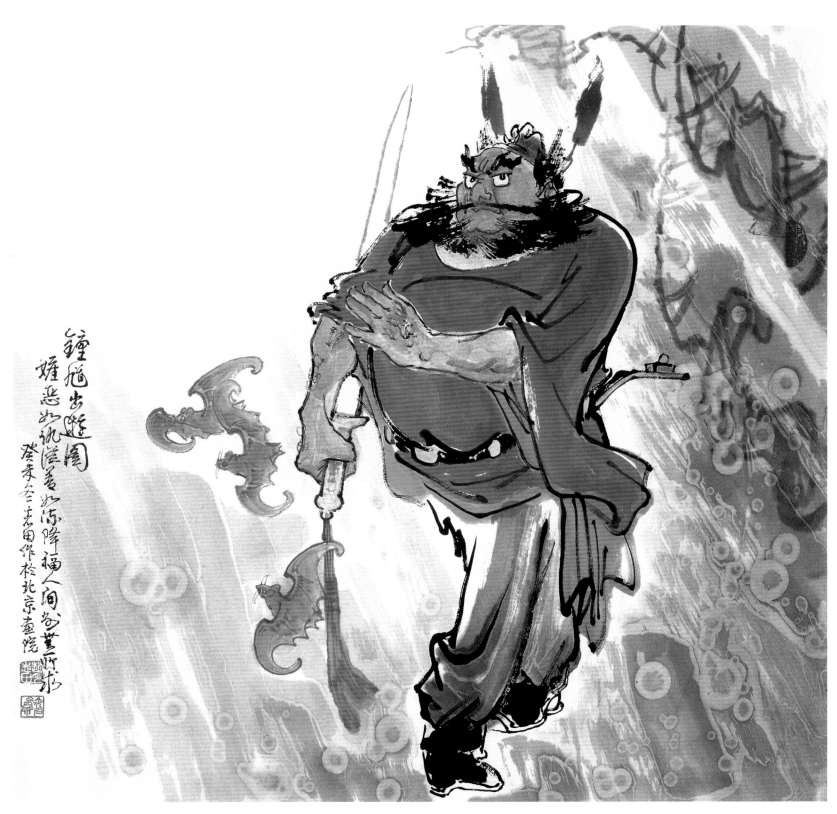

◎ 赵志田·钟馗出游图　2003 年　纸本　68cm × 68cm

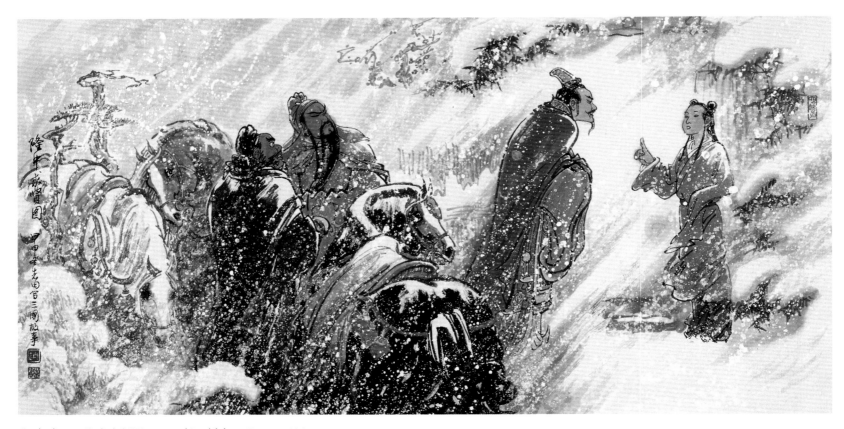

◎ **赵志田·隆中求贤图** 2004 年 纸本 68cm × 136cm

◎ 赵志田·紫气东来　1999 年　纸本　68cm × 68cm

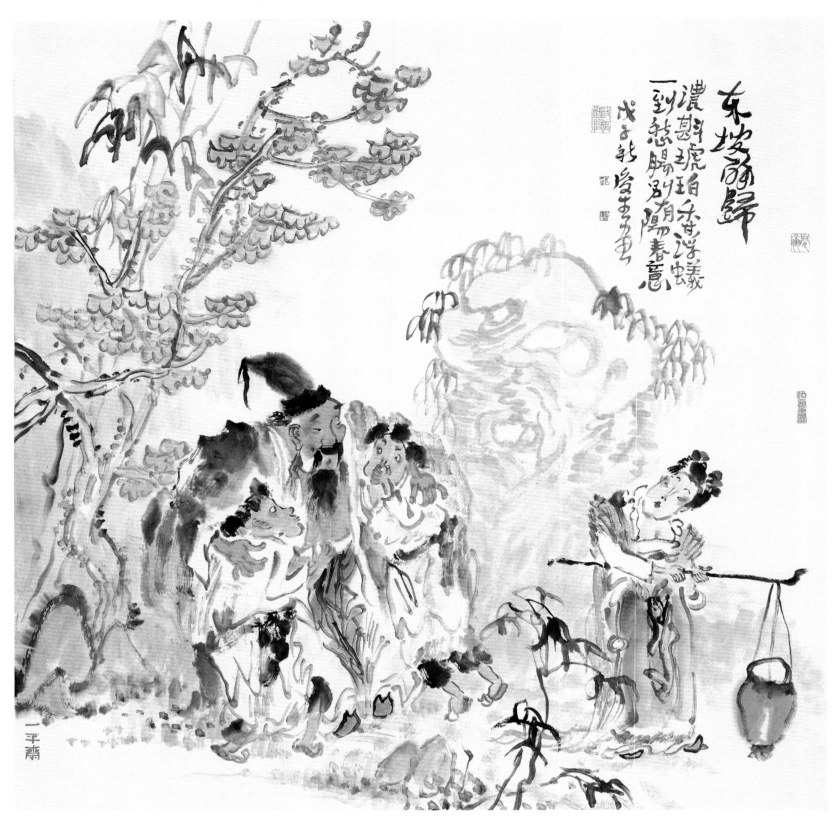

◎ **赵俊生·东坡醉归** 2008年 纸本 68cm×68cm

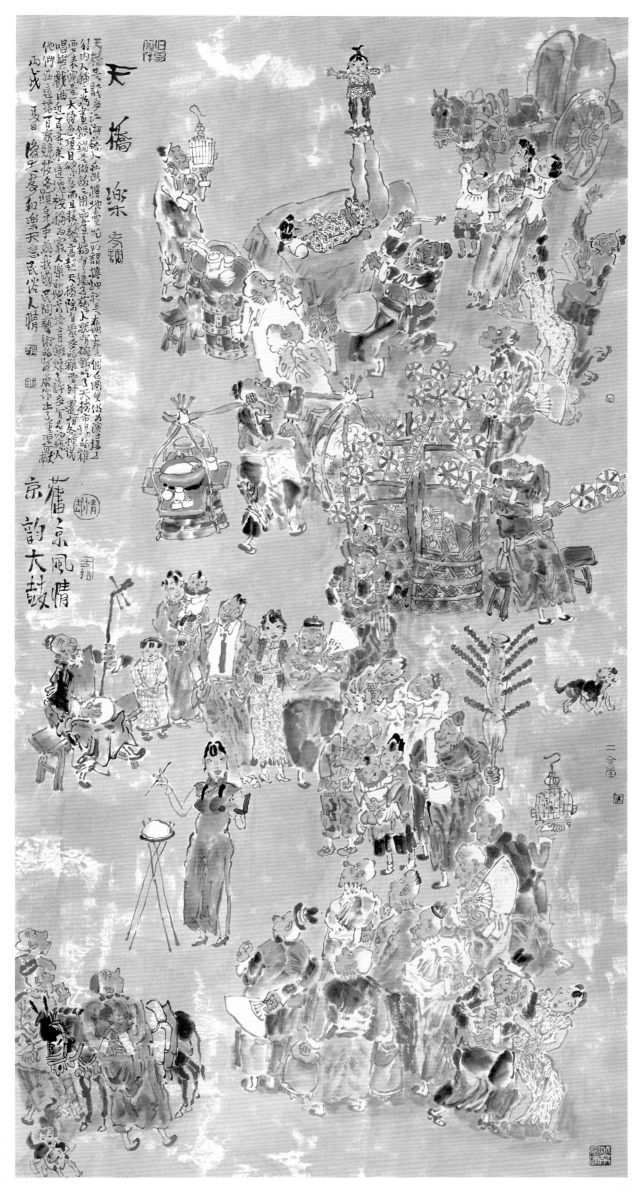

◎ **赵俊生·天桥乐**
　2006年　纸本
180cm × 96cm

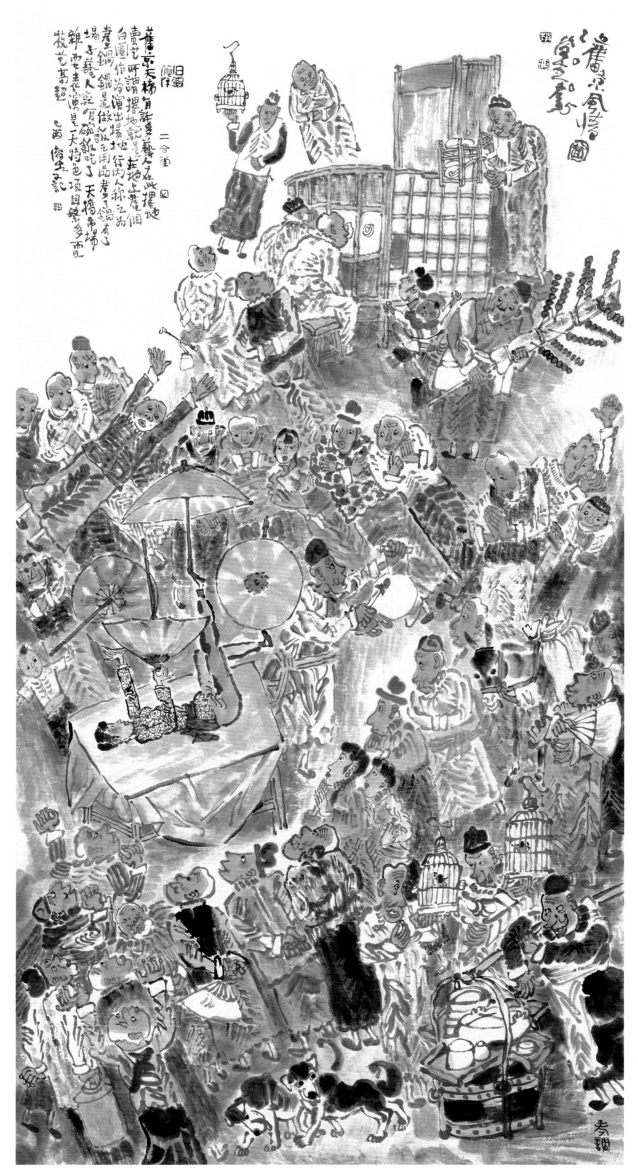

◎ 赵俊生·旧京风情图
2005年 纸本
180cm × 96cm

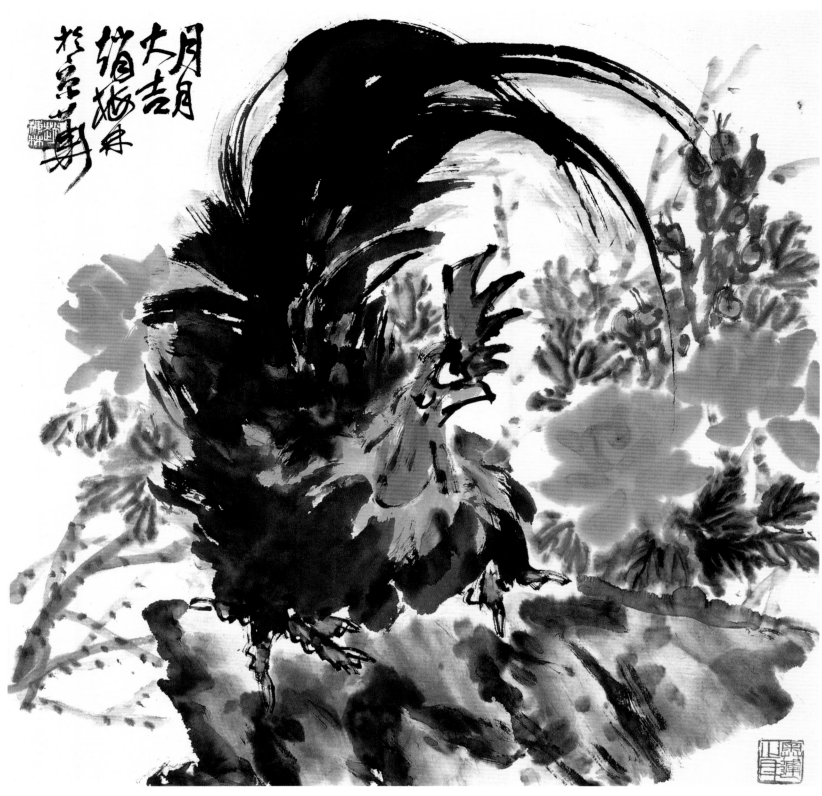

◎ 赵梅林·月月大吉　2008年　纸本　68cm × 68cm

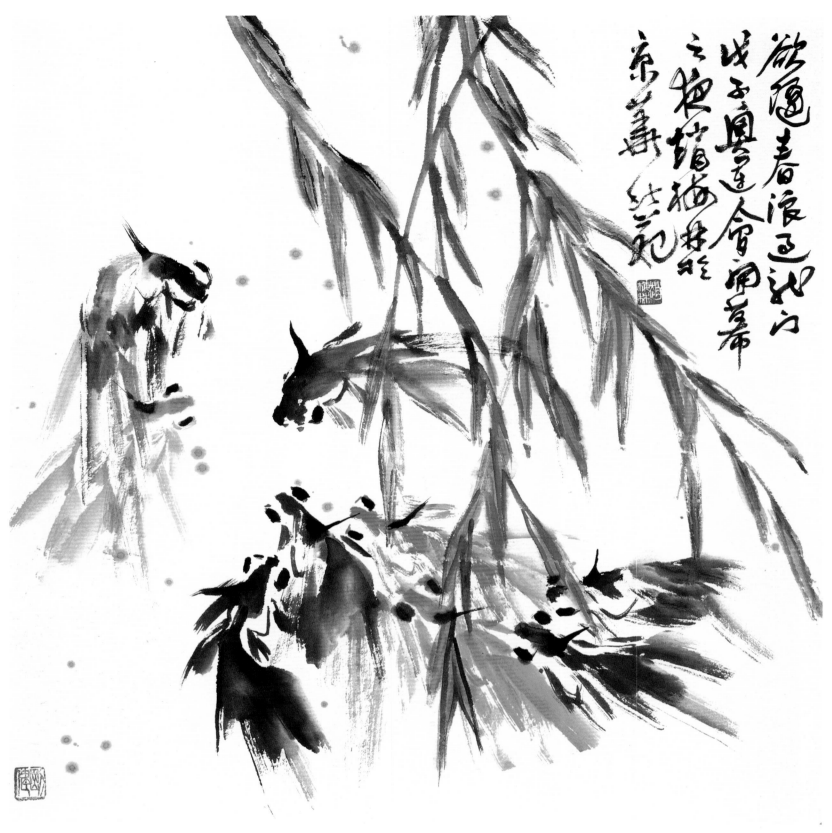

◎ **赵梅林·欲随春浪过龙门** 2008年 纸本 68cm×68cm

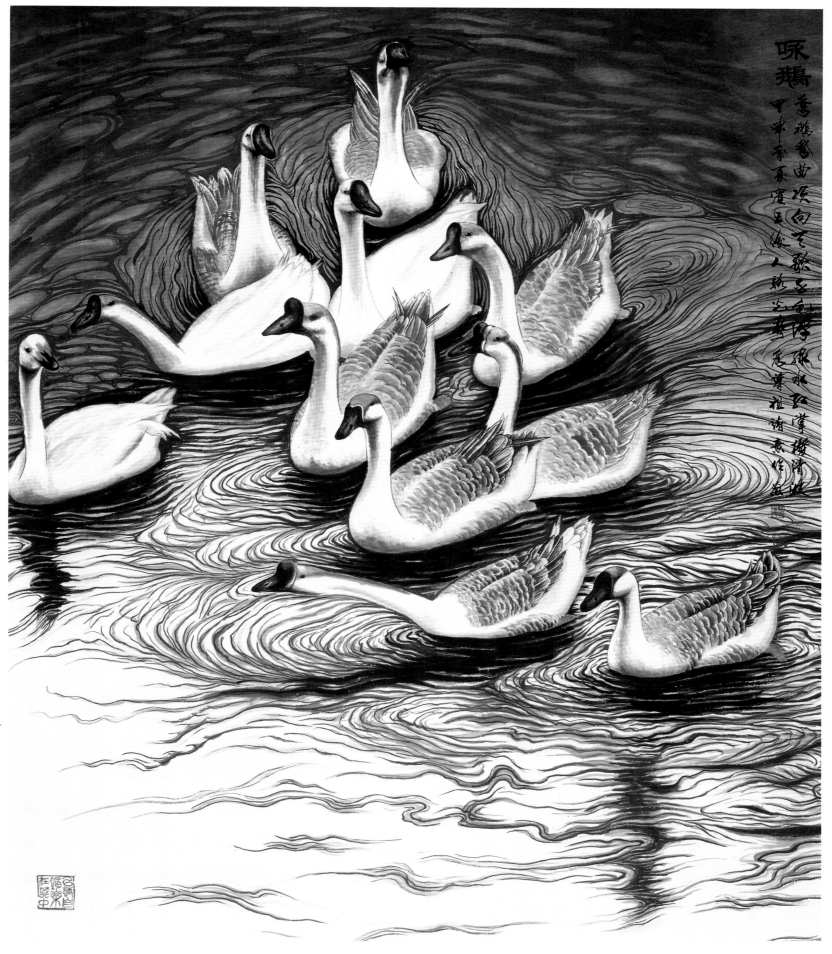

咏鹅

鹅鹅鹅，曲项向天歌。白毛浮绿水，红掌拨清波。
甲申秋夏霞五峻人骆光寿君写意

◎ 骆光寿 · 咏鹅 2004年 纸本 90cm × 85cm

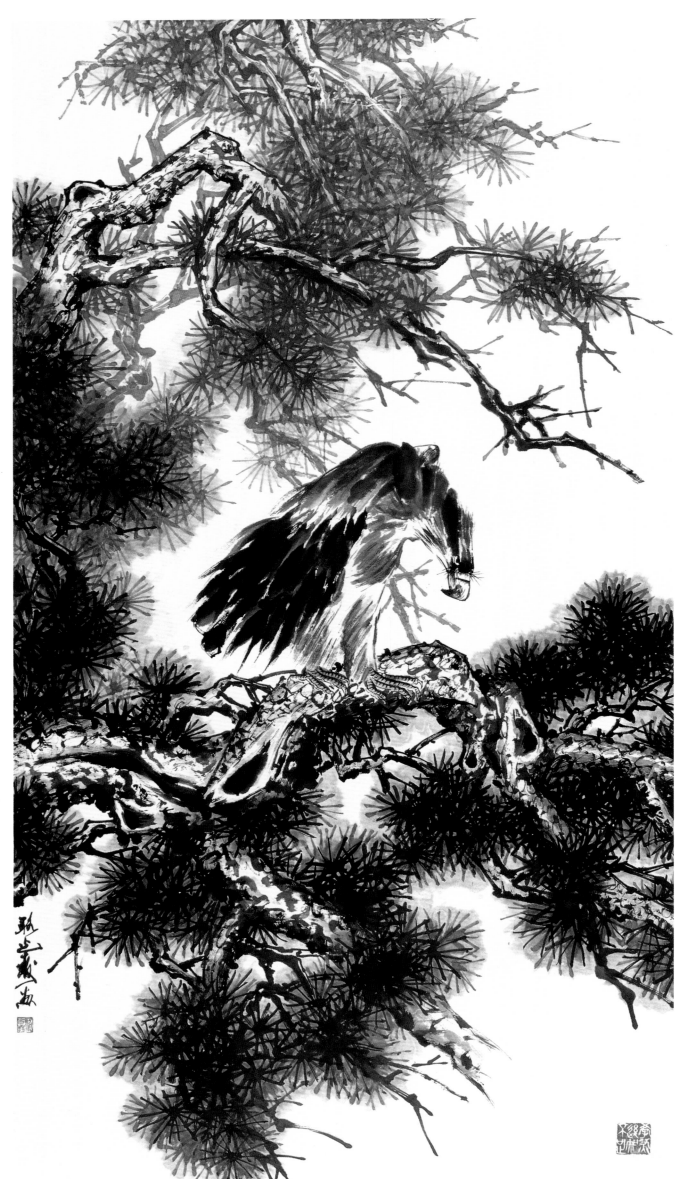

◎ 骆光寿·养精蓄锐
2008年　纸本
136cm × 68cm

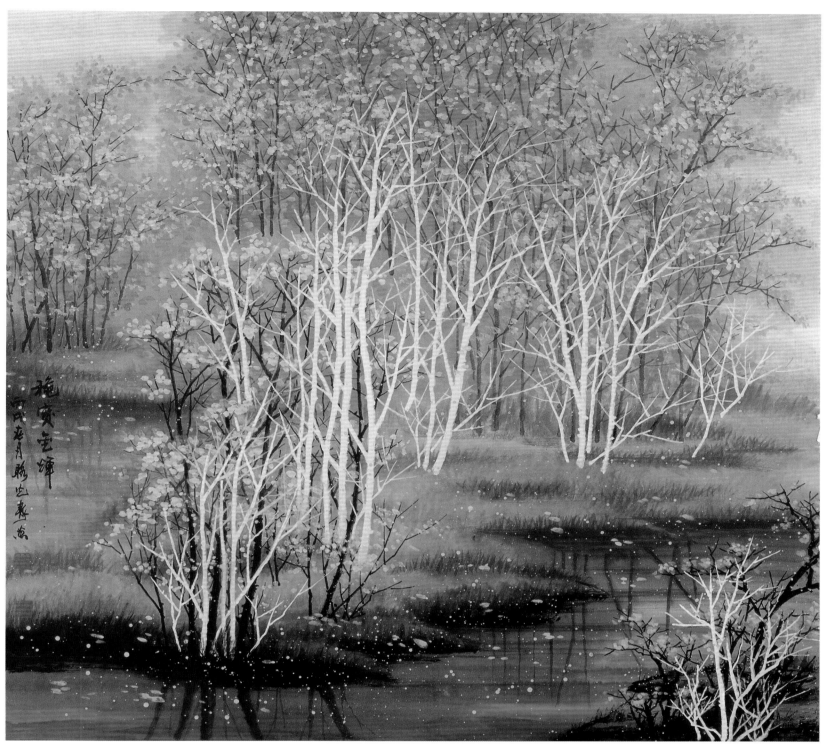

◎ 骆光寿·秋实金辉　2006年　纸本　68cm × 68cm

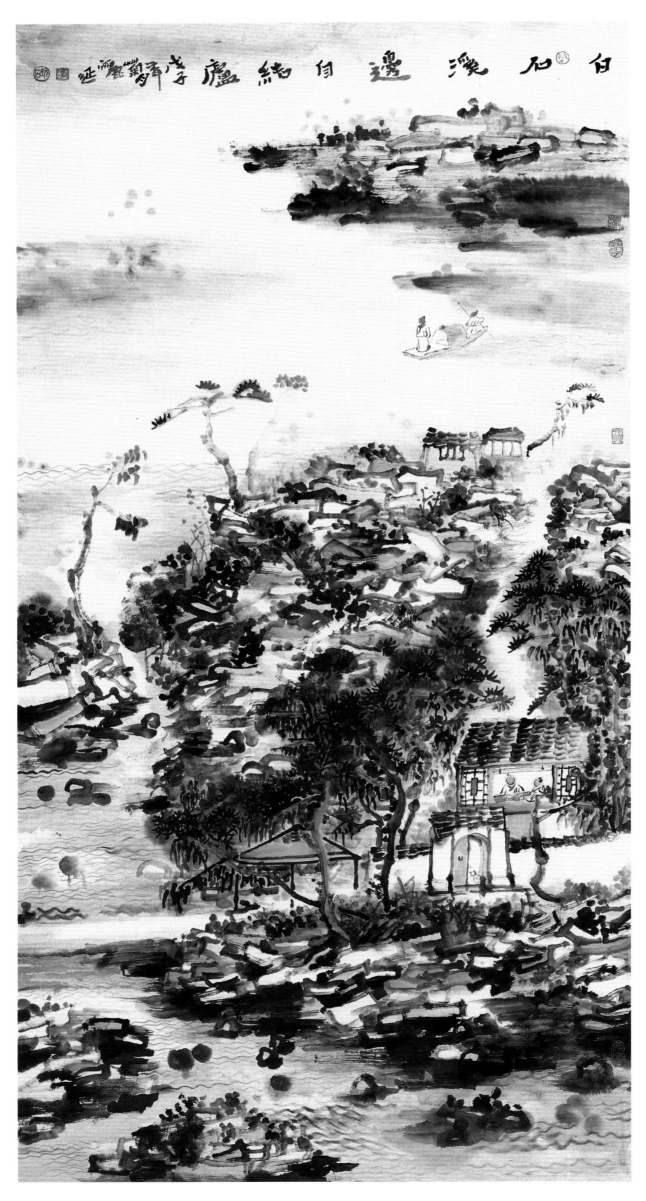

◎ 徐丽延·白石溪边自结庐
2008 年　纸本
136cm × 68cm

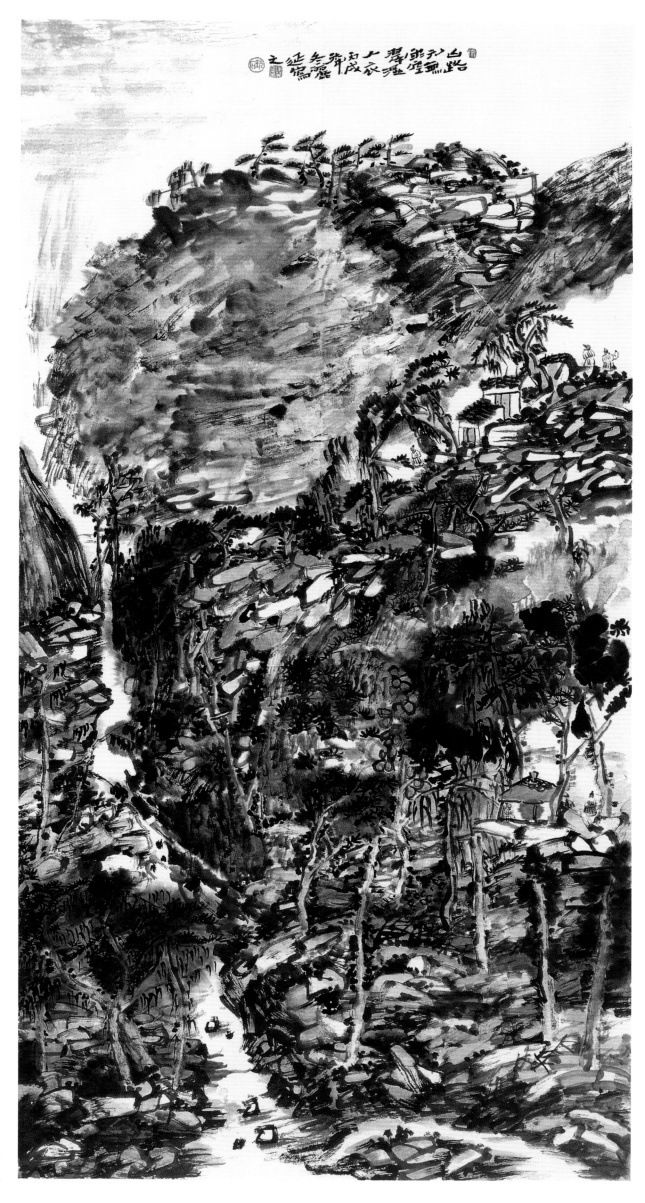

◎ 徐丽延·山路无雨湿人衣
　2006年　纸本
136cm × 68cm

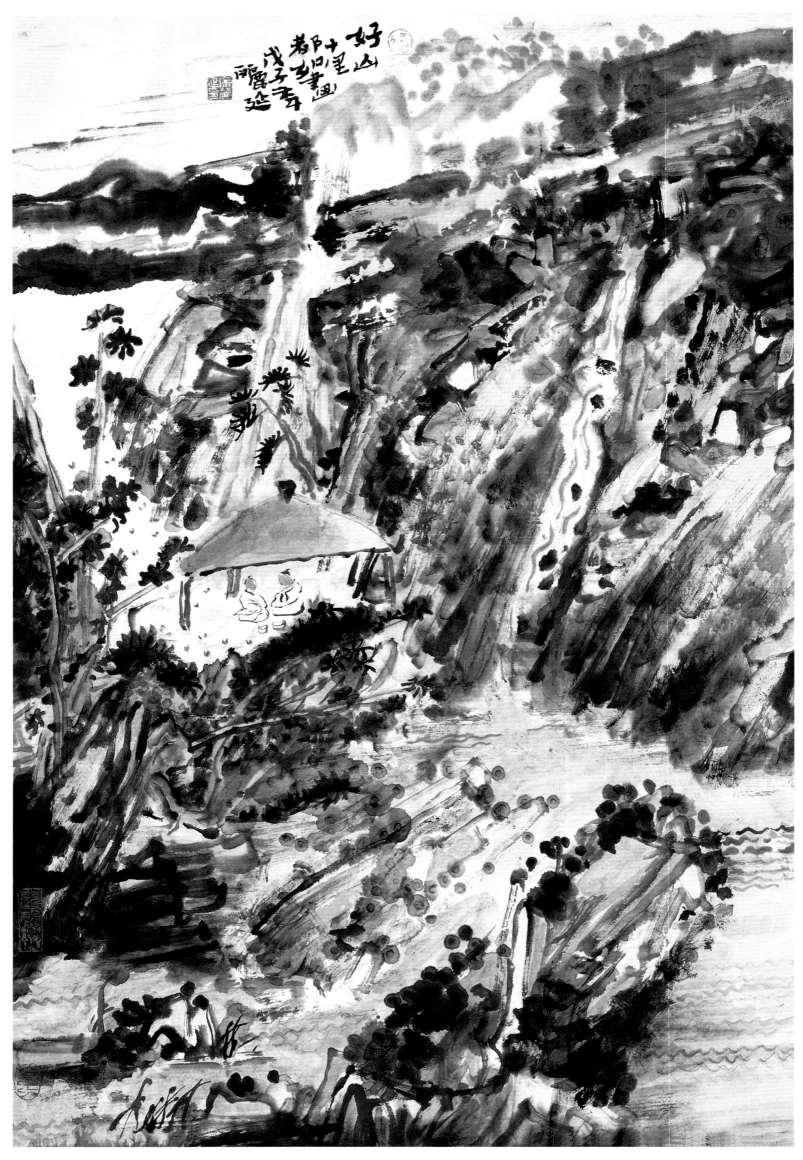

◎ 徐丽延·好山十里都如画　2008年　纸本　90cm × 68cm

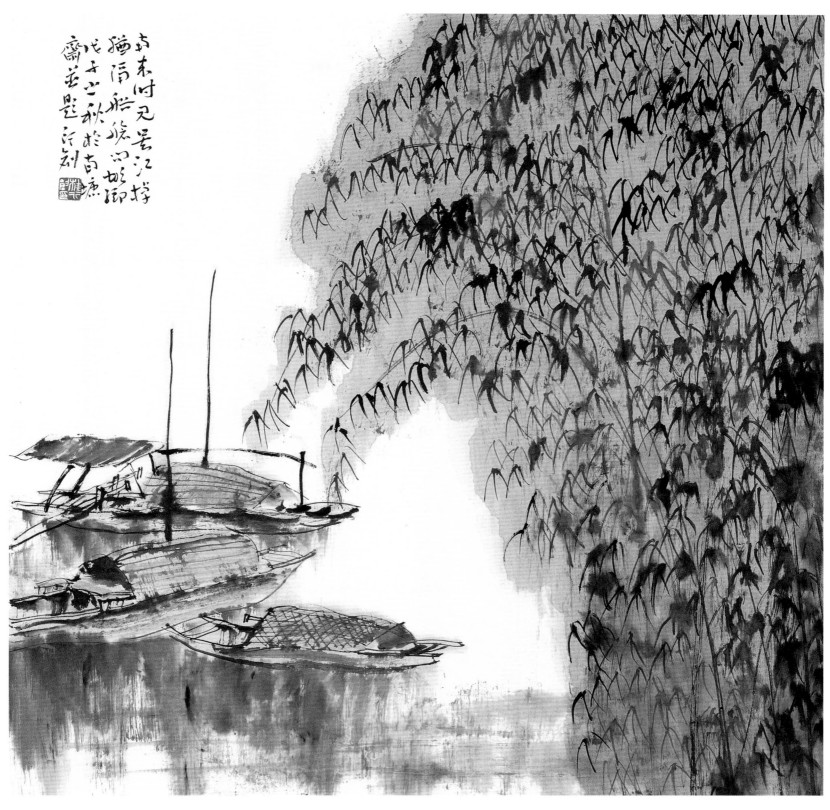

◎ 桂行创·南塘渔歌　2008 年　纸本　68cm × 68cm

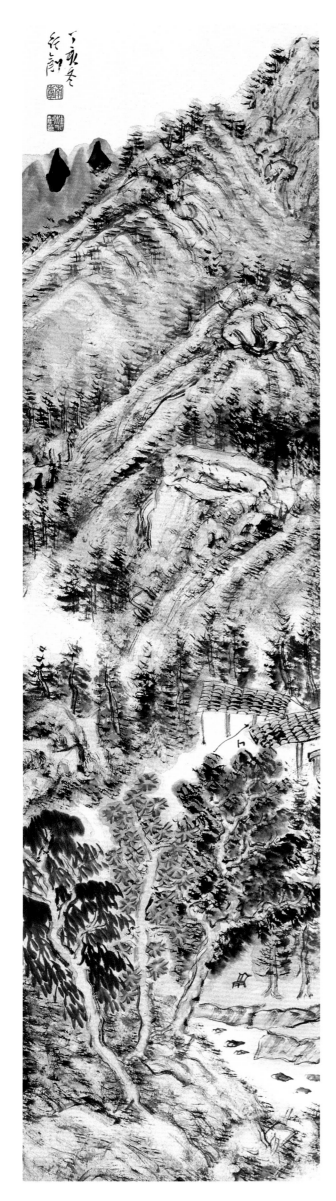

◎ 桂行创·秋山隐居图
2007年　纸本　136cm × 34cm

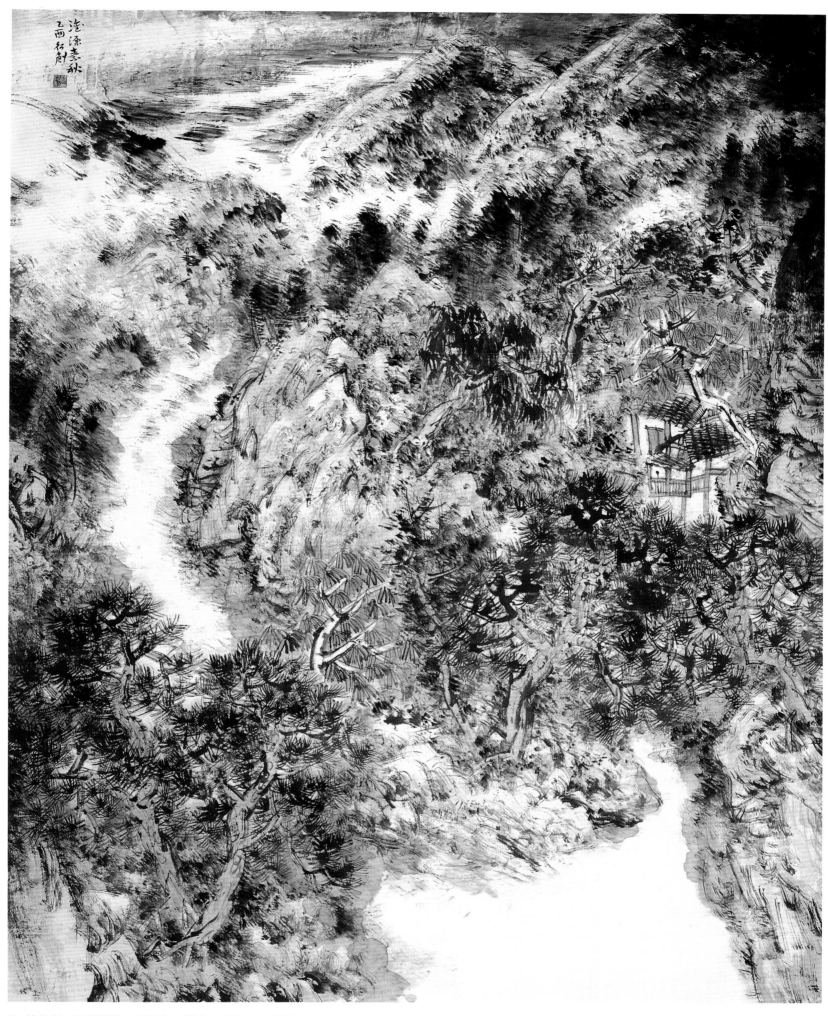

◎ 桂行创·淮源素秋　2005 年　纸本　180cm × 154cm

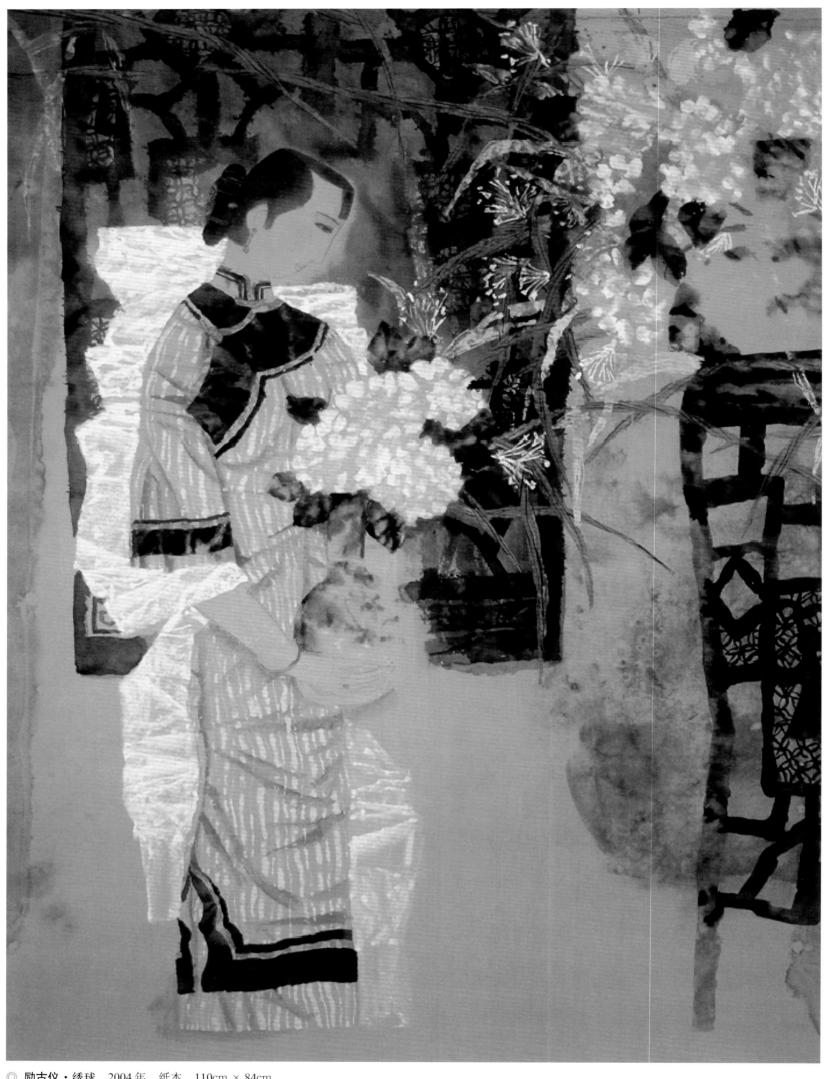

◎ 励古仪·绣球　2004 年　纸本　110cm × 84cm

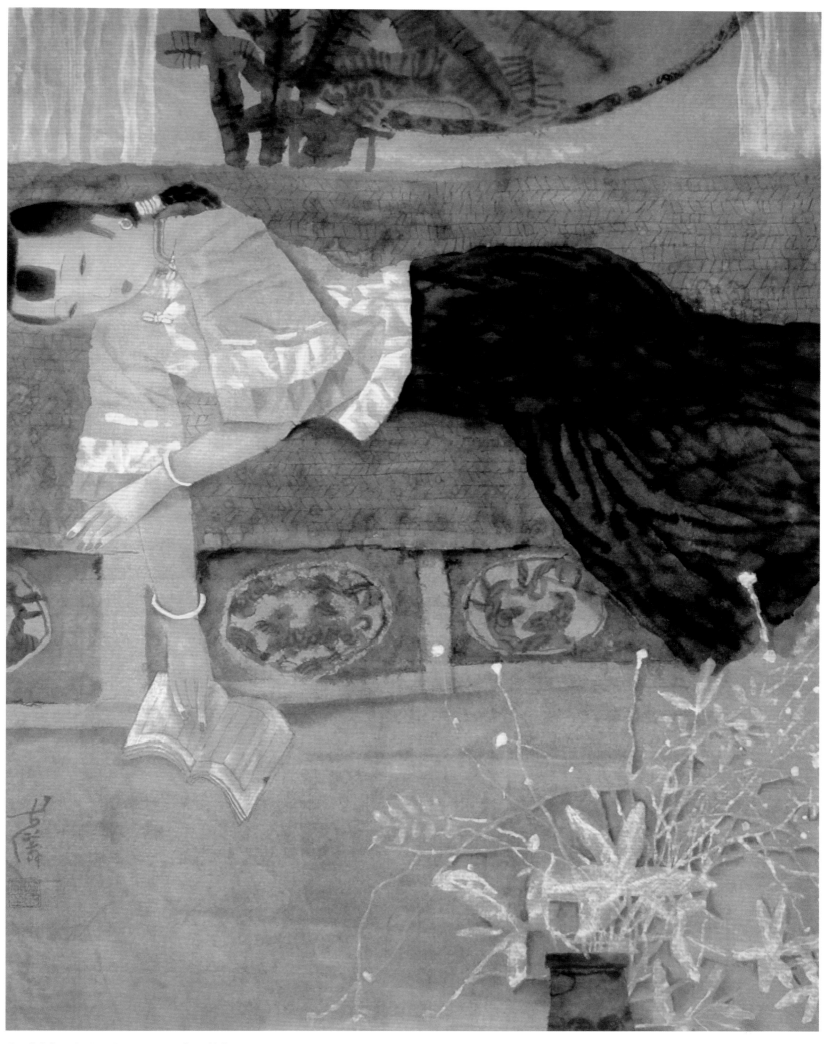

◎ 励古仪·书香门第之一　2004 年　纸本　84cm × 68cm

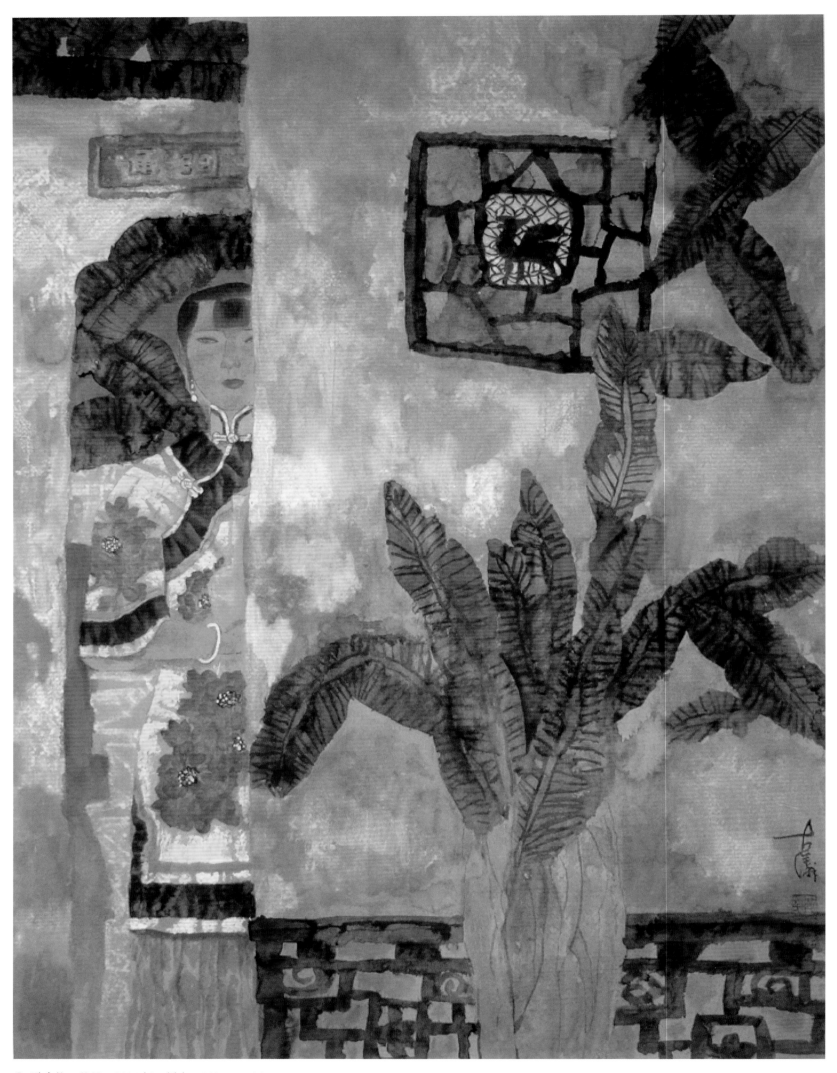

◎ 励古仪·故里 2004年 纸本 110cm × 84cm

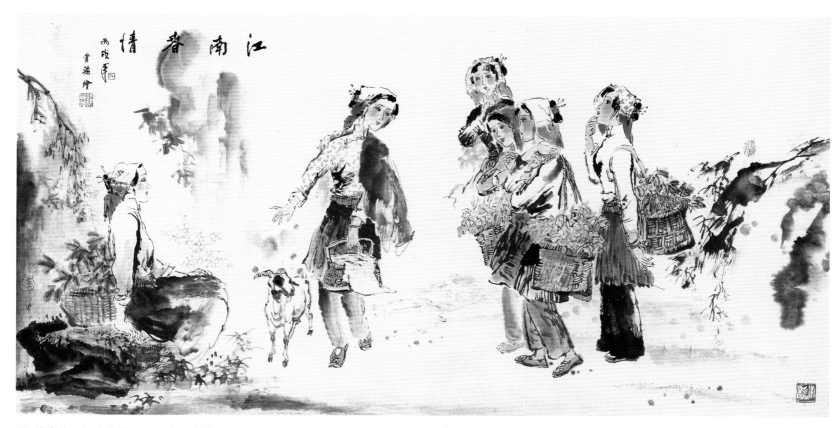

◎ **钱贵荪**·*江南春情* 2006 年 纸本 68cm × 136cm

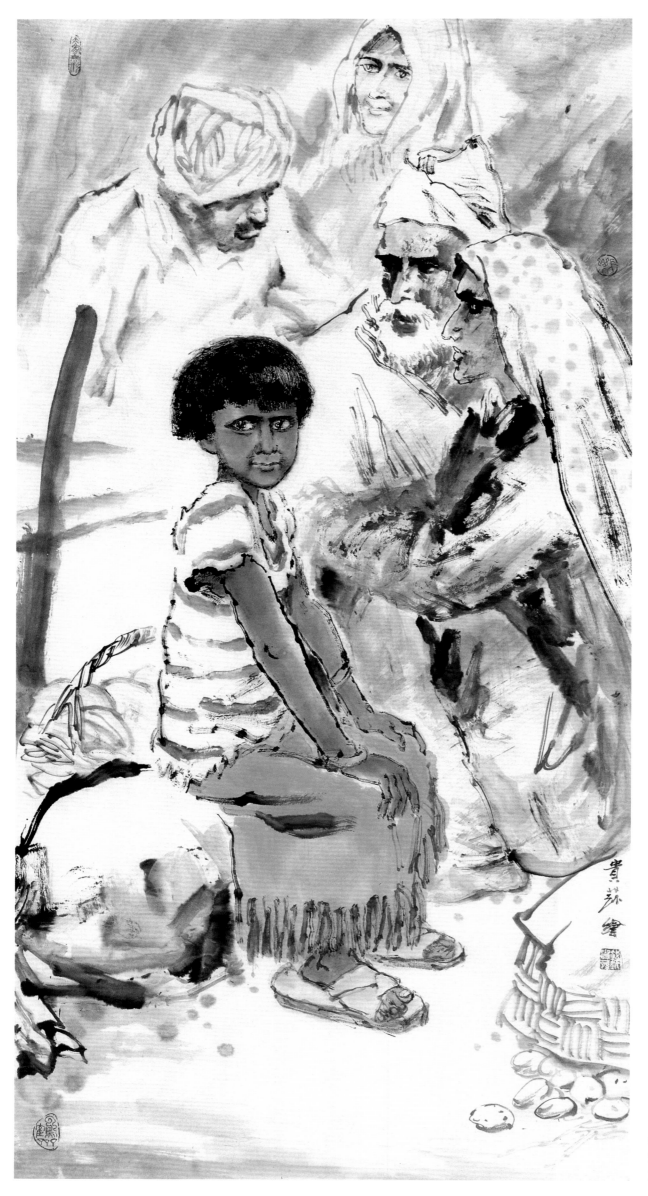

◎ 钱贵荪·印度少女
2007 年　纸本
138cm × 70cm

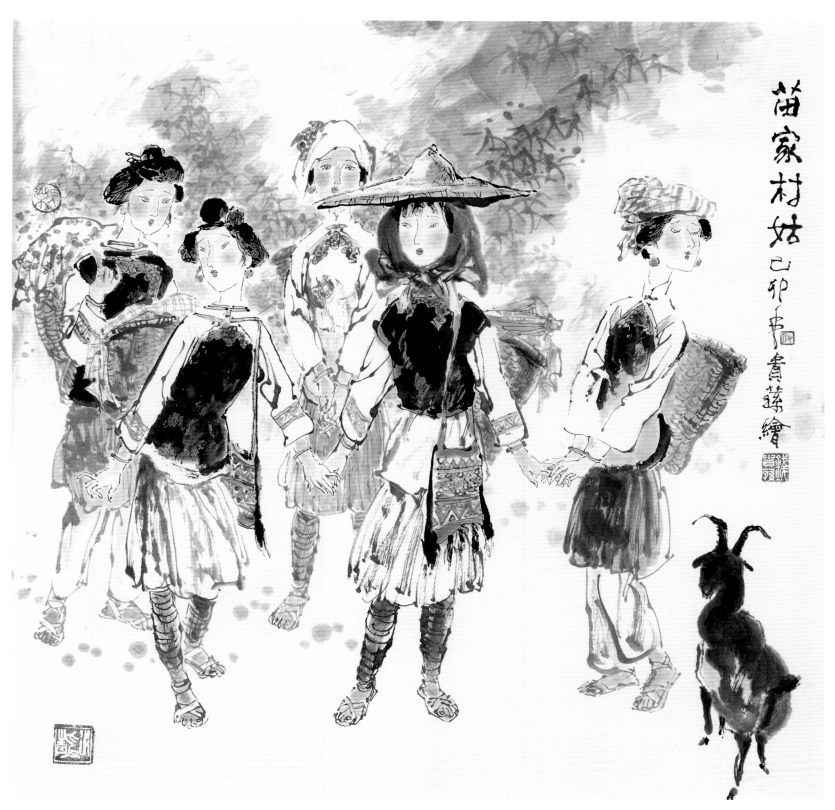

◎ 钱贵荪·苗家村姑　1999 年　纸本　68cm × 68cm

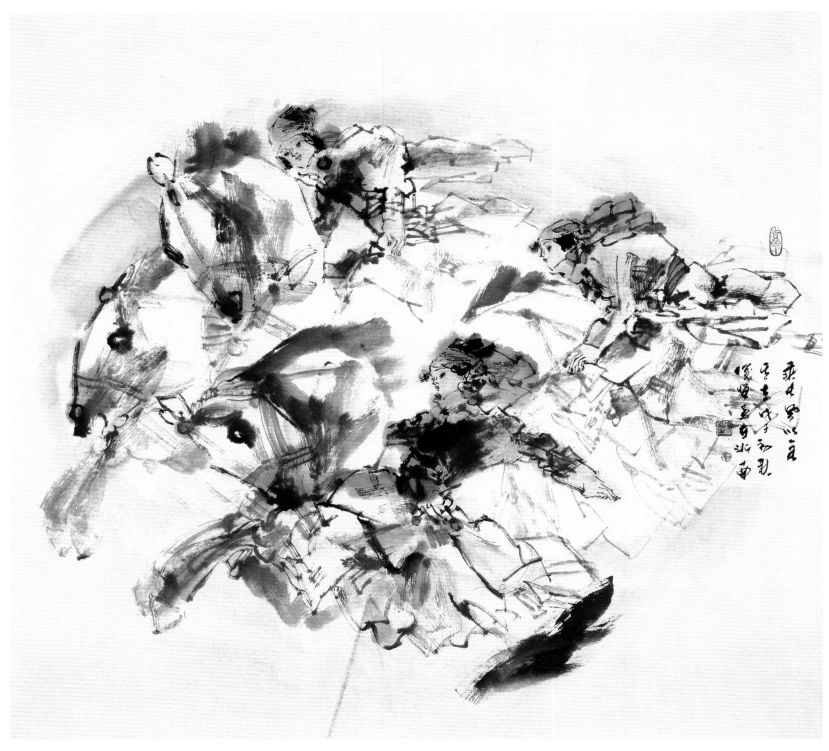

◎ 崔俊恒·骏马长风　2008年　纸本　88cm × 96cm

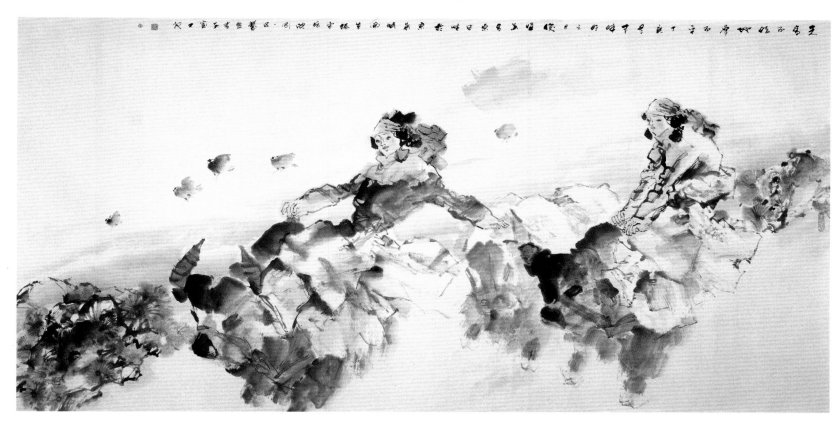

◎ **崔俊恒·天高地厚** 2007年 纸本 122cm × 245cm

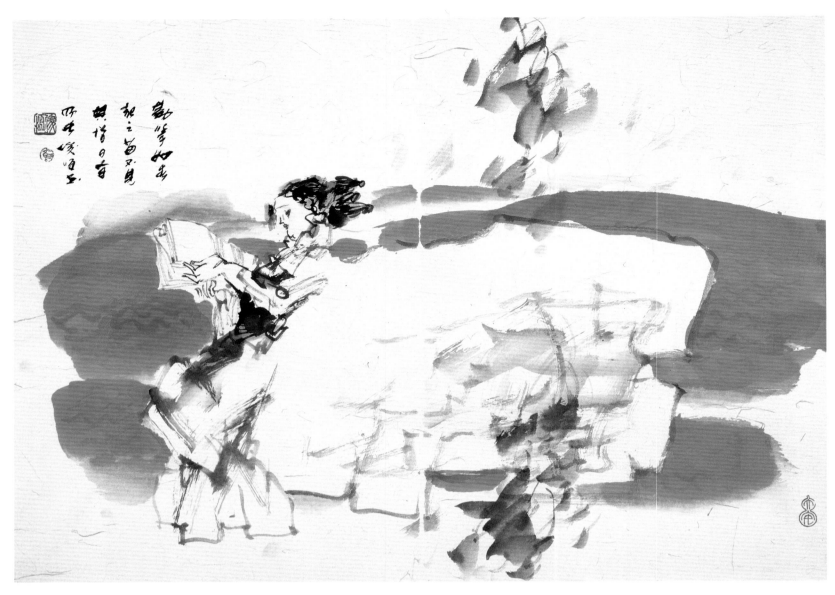

◎ 崔俊恒·春学　2008 年　纸本　45cm × 68cm

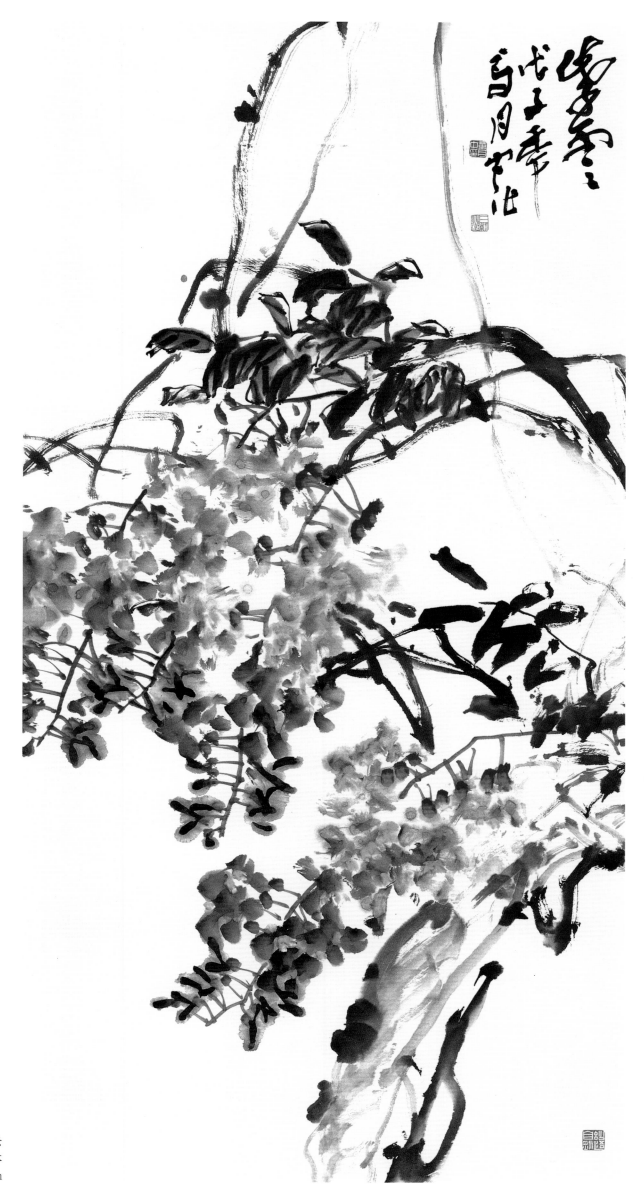

◎ 章月中·紫云
2008年　纸本
136cm × 68cm

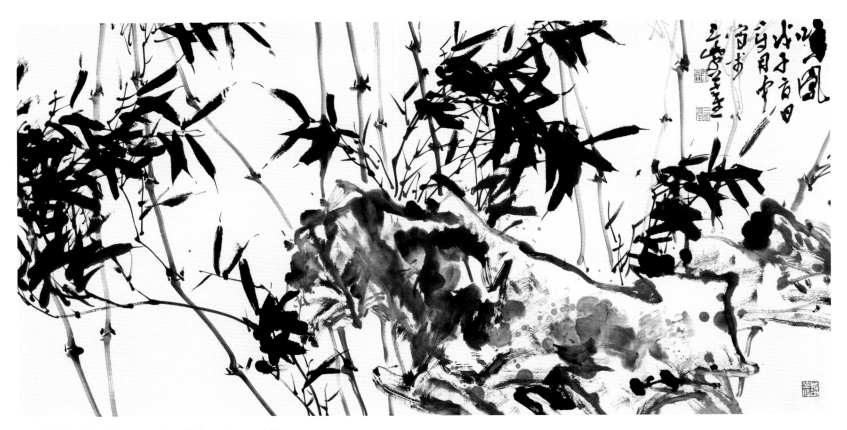

◎ 章月中·竹石图　2008年　纸本　68cm × 136cm

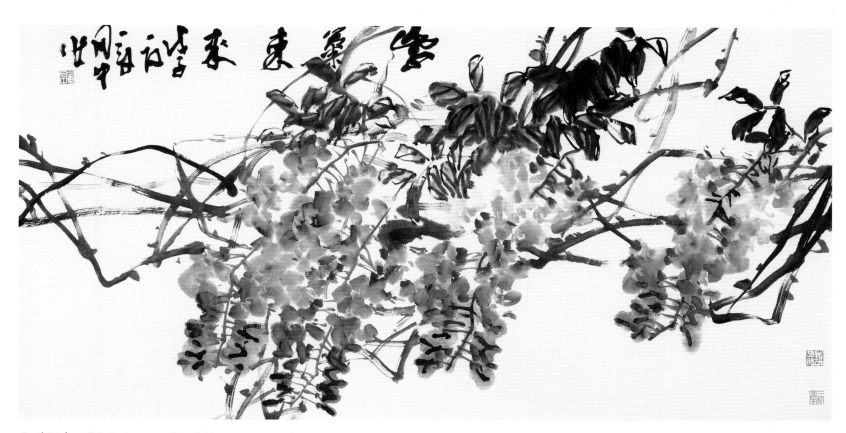

◎ 章月中·紫气东来　　2008年　　纸本　　68cm × 136cm

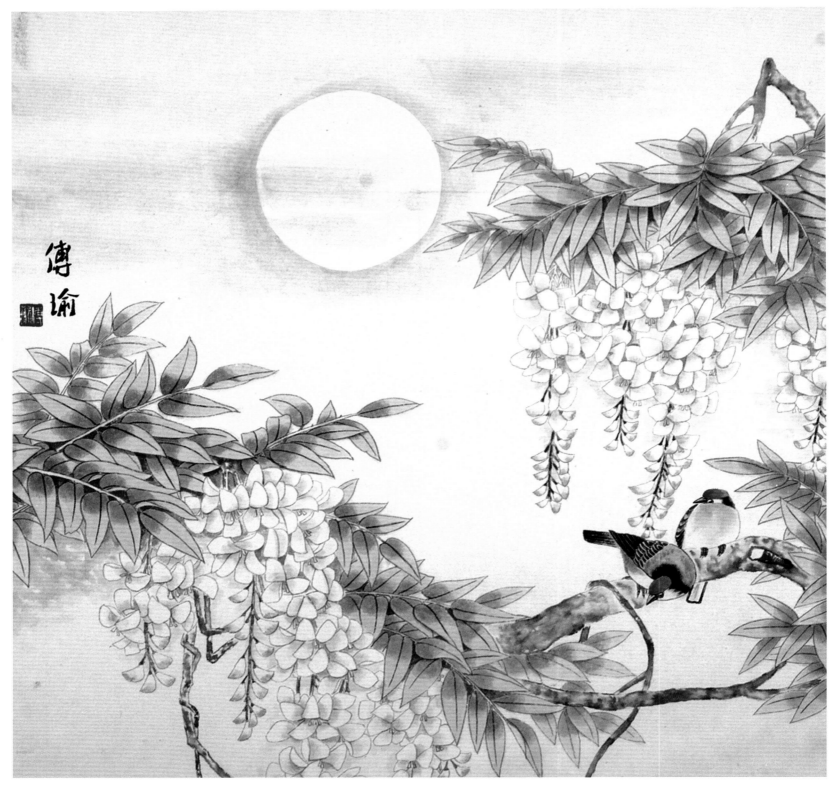

◎ 傅　瑜·月光曲　2008 年　纸本　68cm × 68cm

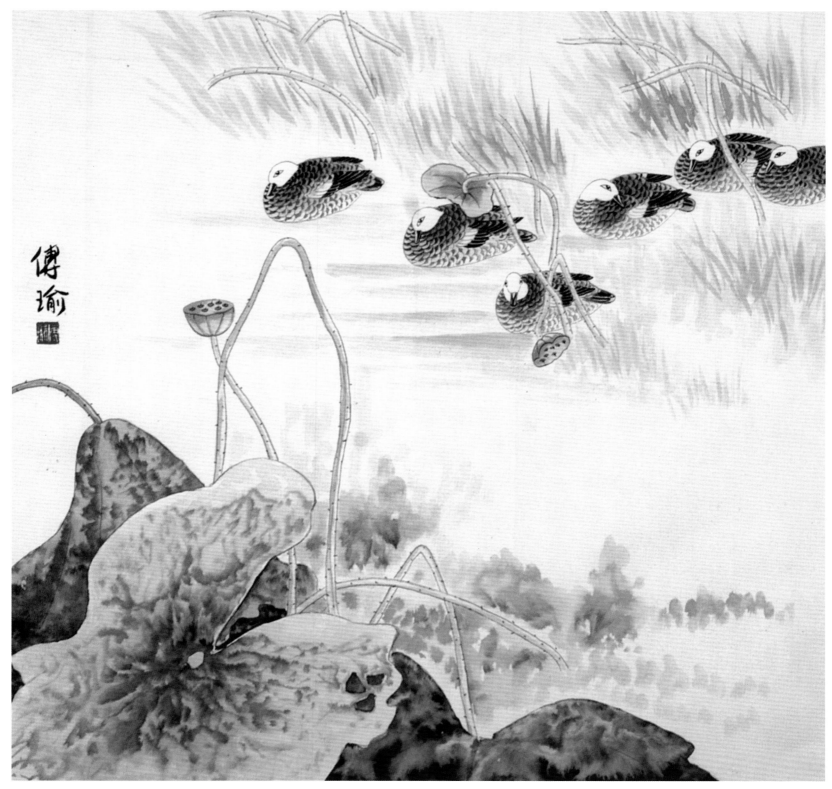

◎ 傅　瑜·春江水暖　2008 年　纸本　68cm × 68cm

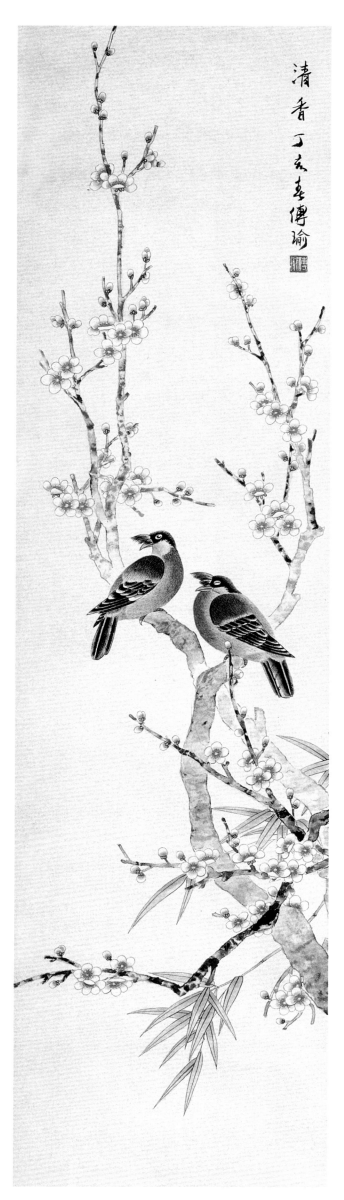

◎ 傅　瑜·清香
2007年　纸本
136cm × 34cm

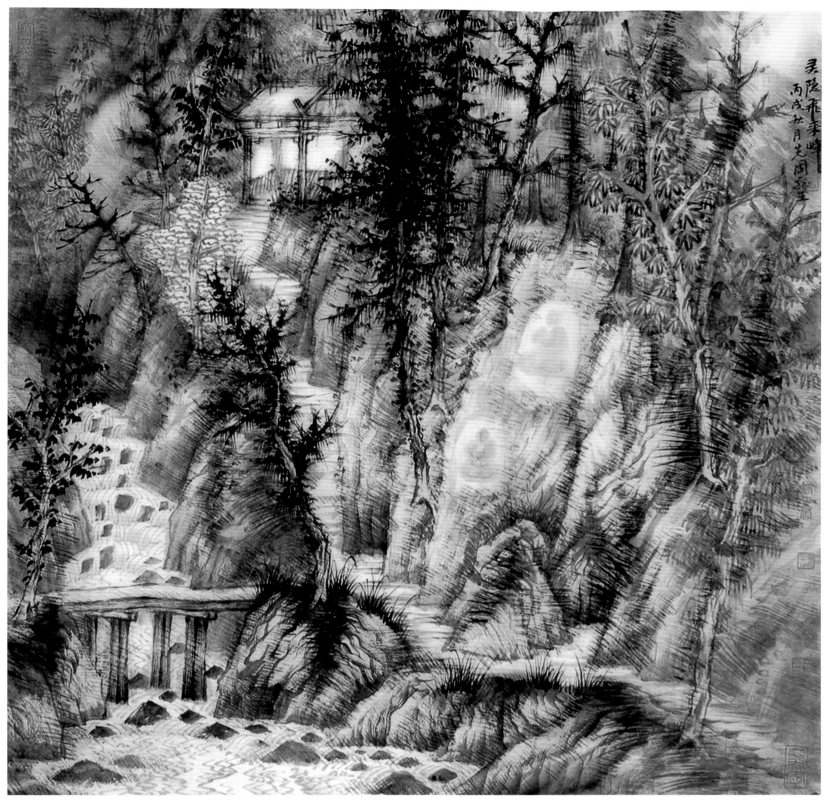

◎ **曾先国·**灵隐飞来峰 2006年 纸本 68cm × 68cm

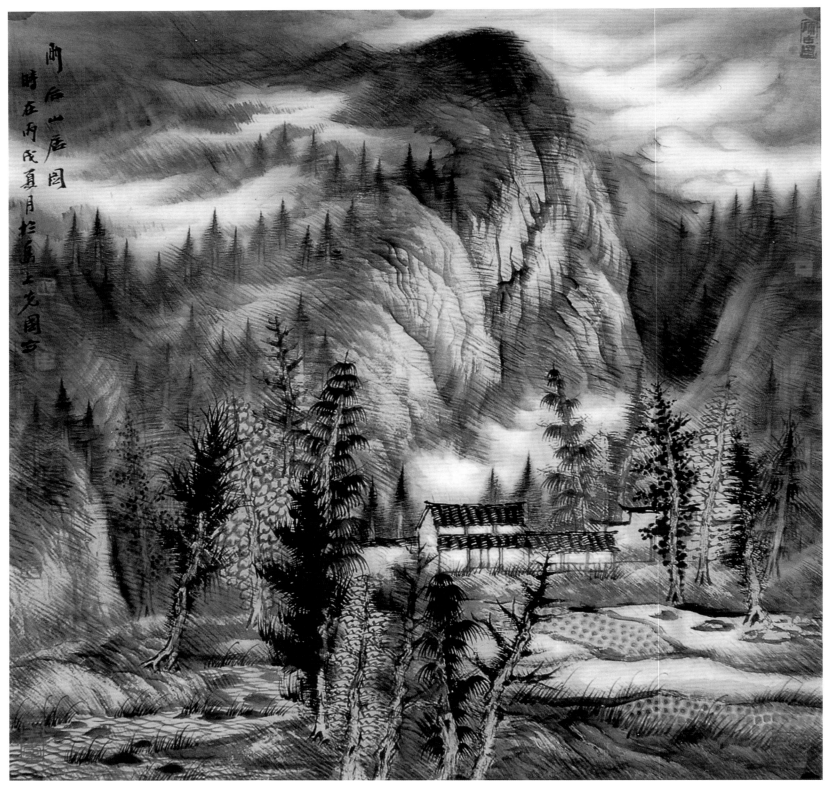

◎ **曾先国**·雨后山居图 2006 年 纸本 68cm × 68cm

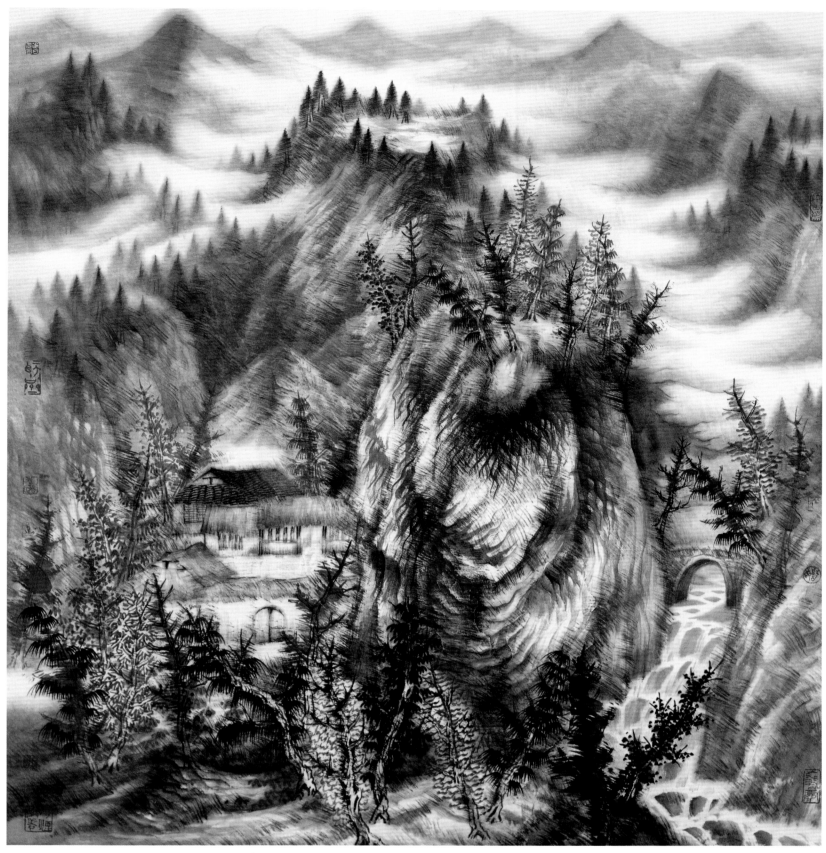

◎ 曾先国 · 溪山叠翠　2008 年　纸本　68cm × 68cm

◎ 渡　悟·水无常形系列之一　2008 年　纸本　68cm × 136cm

◎ 渡　悟·水无常形系列之二　2008 年　纸本　68cm × 136cm

◎ 渡　悟·水无常形系列之三　2008 年　纸本　68cm × 136cm

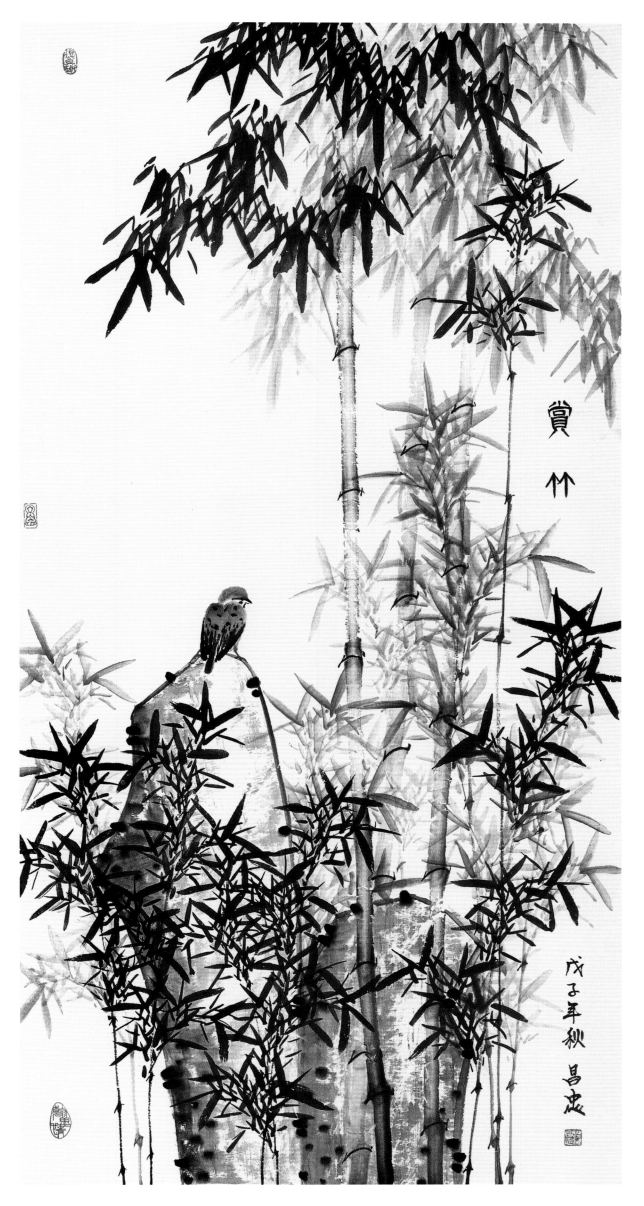

◎ 蒋昌忠·赏竹
2008年　纸本
136cm × 68cm

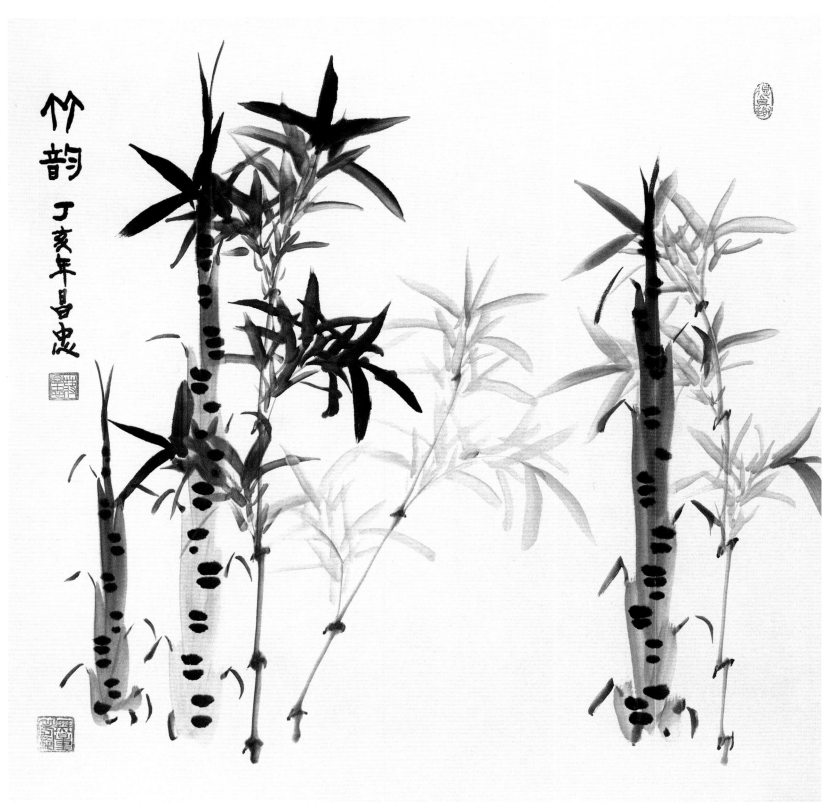

◎ 蒋昌忠 · 竹韵　2007 年　纸本　68cm × 68cm

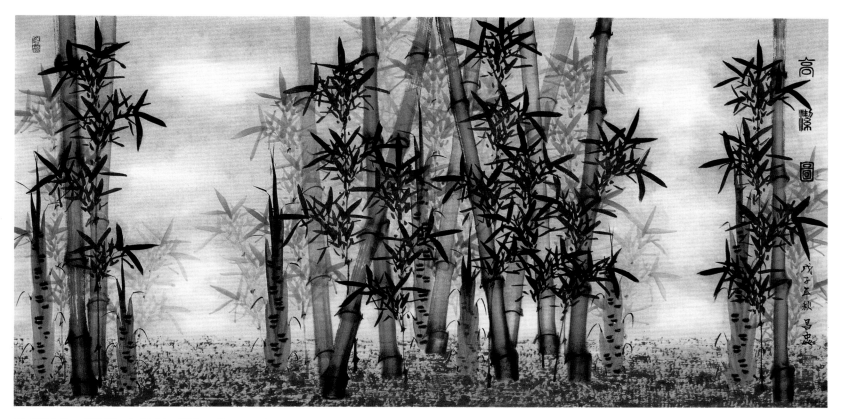

◎ **蒋昌忠·高洁图** 2008 年 纸本 68cm × 136cm

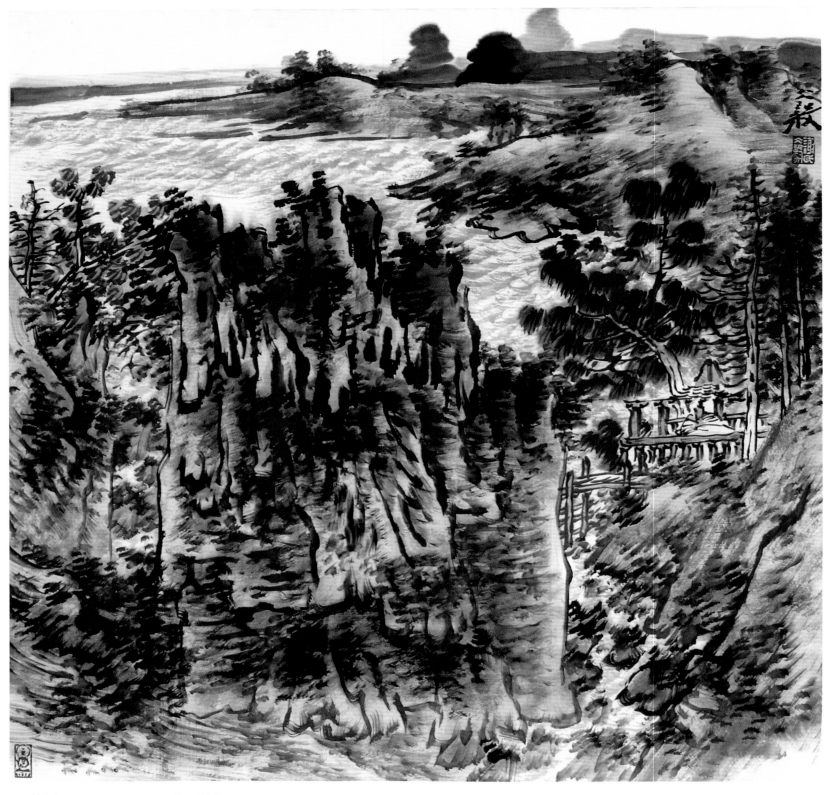

◎ 谢冰毅·幽居山水间　2008年　纸本　68cm×68cm

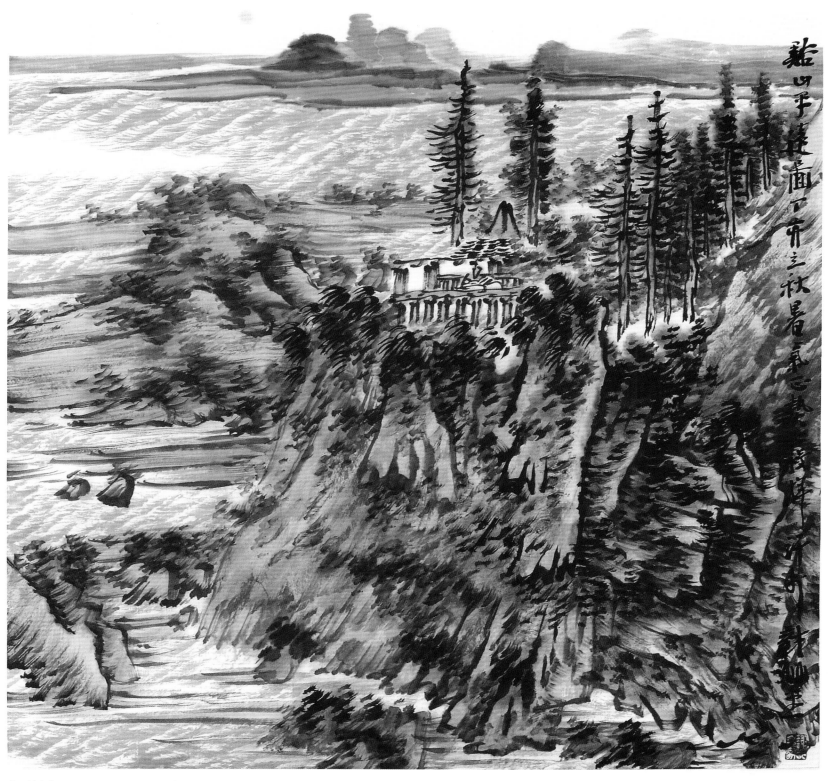

◎ 谢冰毅·溪山平远图　2008 年　纸本　68cm × 68cm

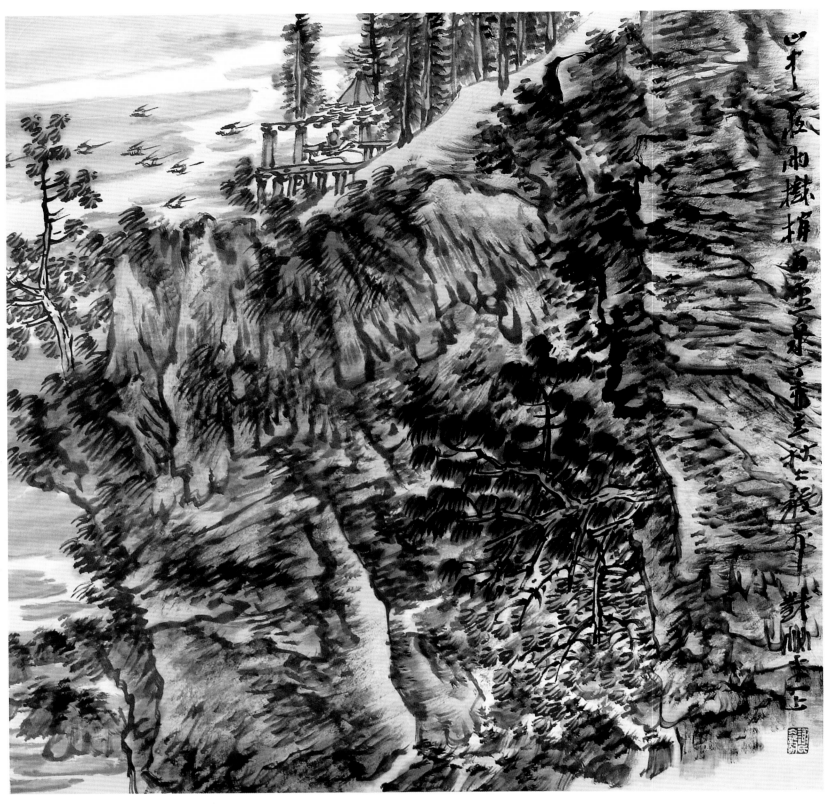

◎ 谢冰毅·山中一夜雨　2008 年　纸本　68cm × 68cm

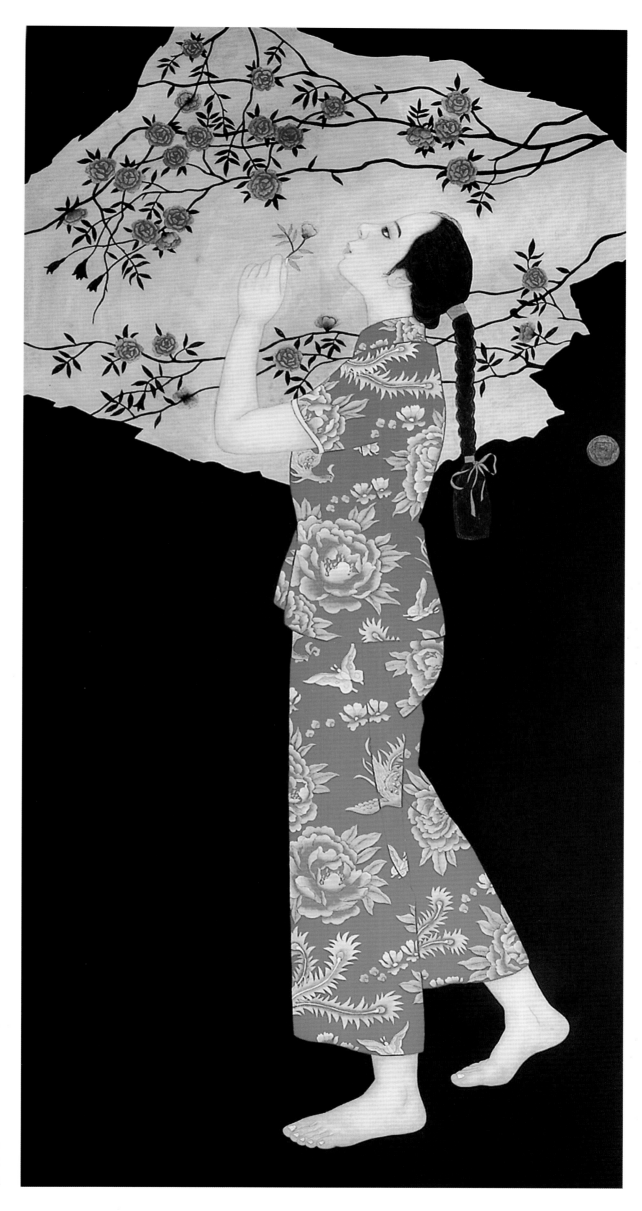

◎ **韩学中·北方少女之一**
1995 年　纸本
132cm × 68cm

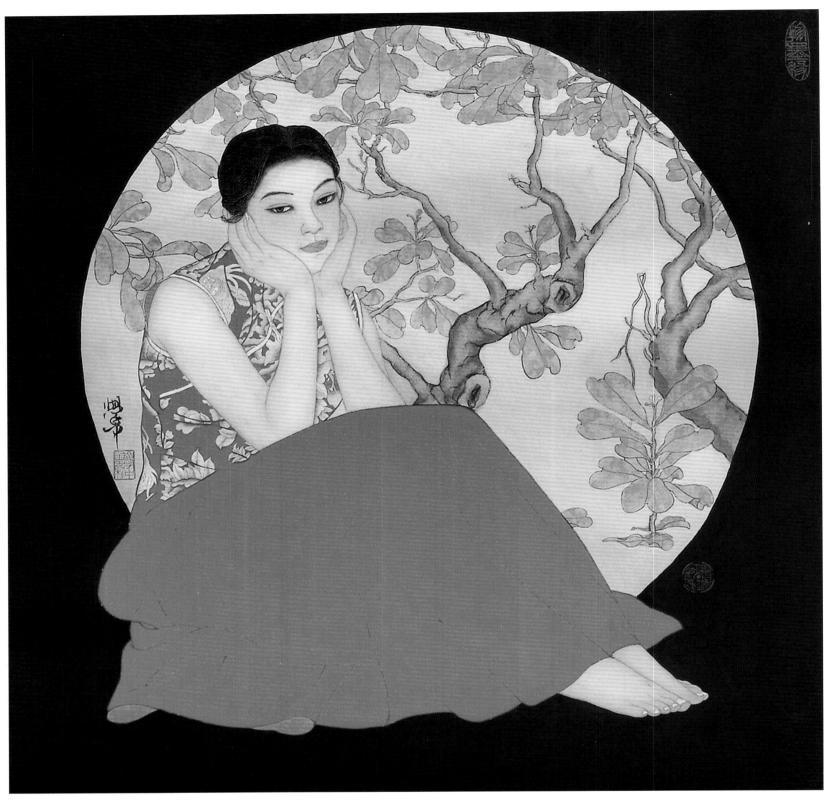

◎ **韩学中** · 情韵　2006 年　纸本　68cm × 68cm

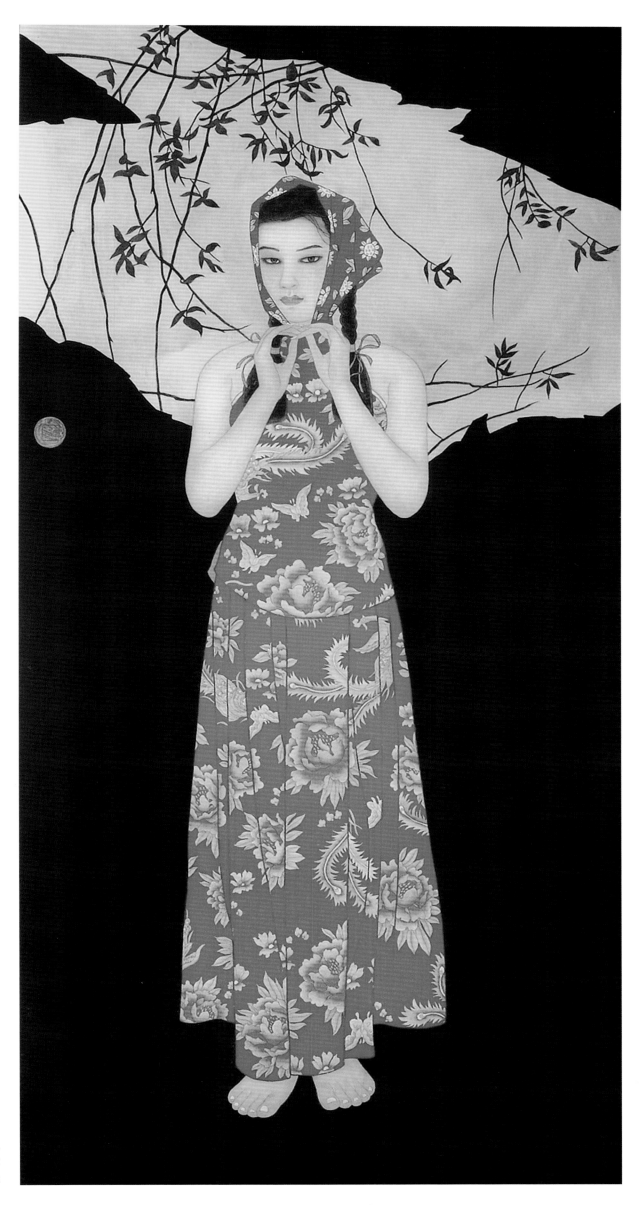

◎ 韩学中·北方少女之二
1995 年　纸本
132cm × 68cm

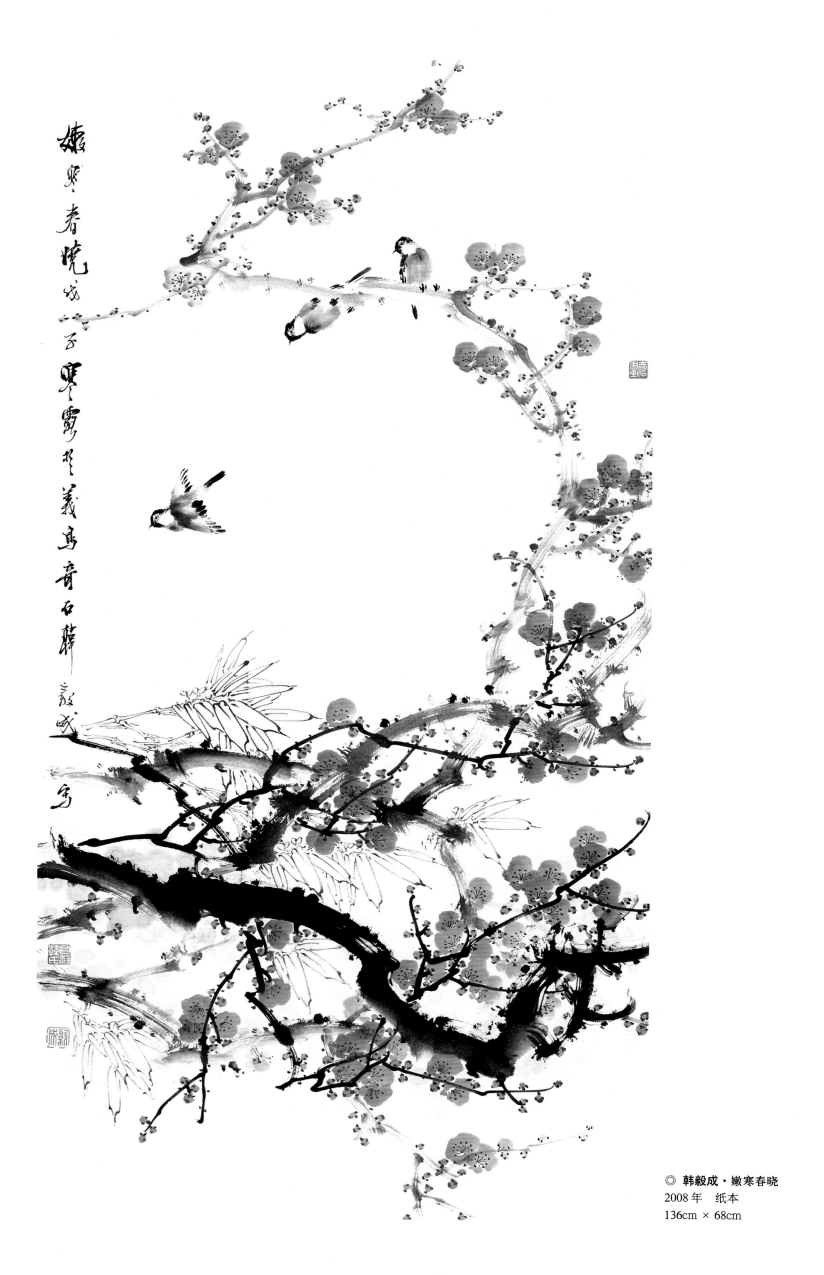

◎ 韩毅成·嫩寒春晓
2008年　纸本
136cm × 68cm

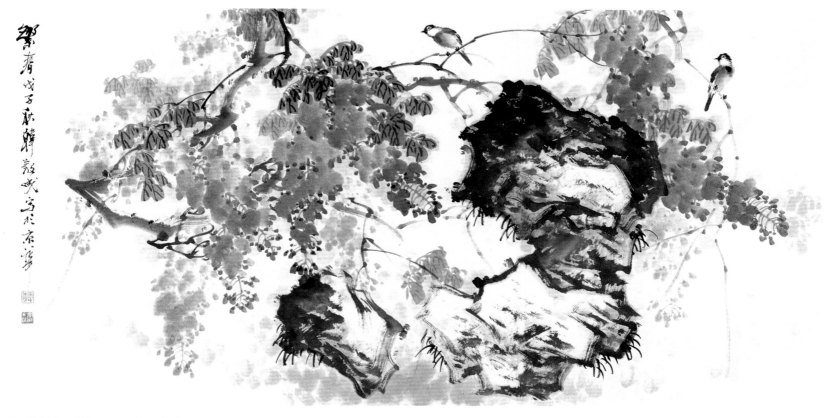

◎ **韩毅成·繁春** 2008 年 纸本 68cm × 136cm

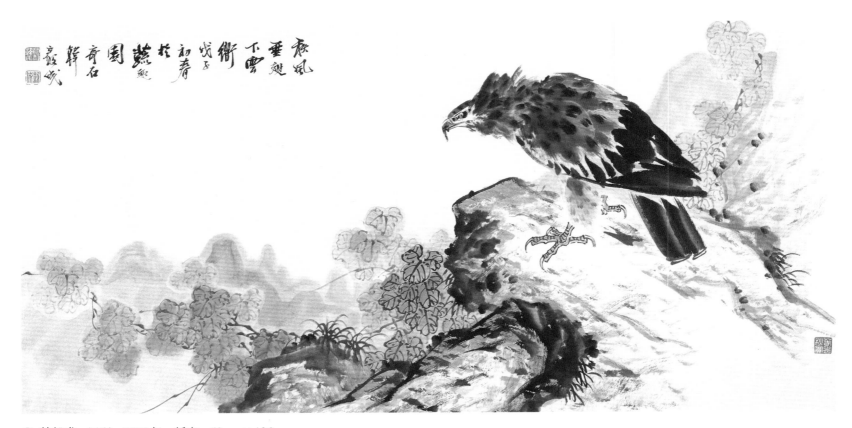

◎ **韩毅成·远瞩** 2008年 纸本 68cm × 136cm

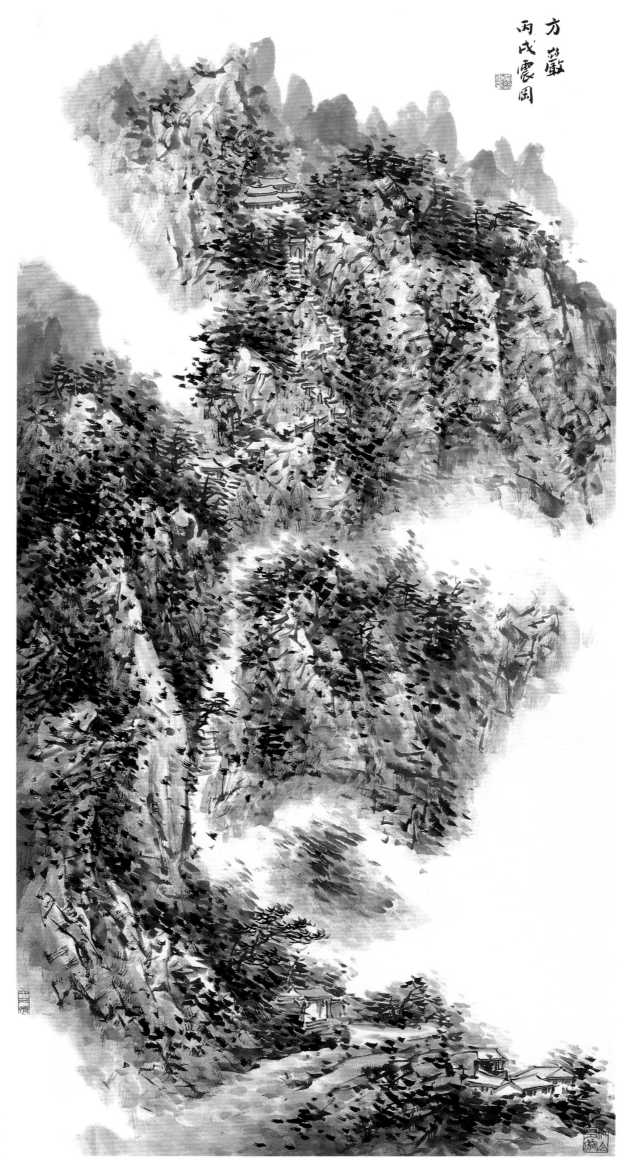

方岩
丙戌震冈

◎ 褚震冈·方岩
2006年　纸本
136cm × 68cm

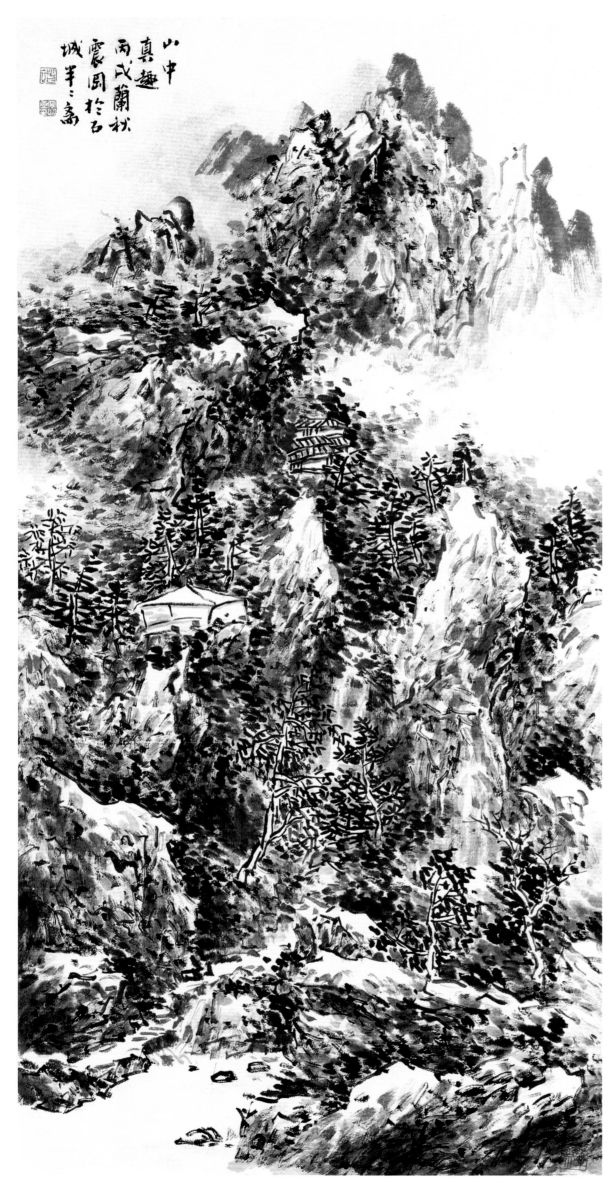

山中真趣
丙戌蘭秋
震冈於石
城羊二齋

◎ 褚震冈·山中真趣
2006 年　纸本
136cm × 68cm

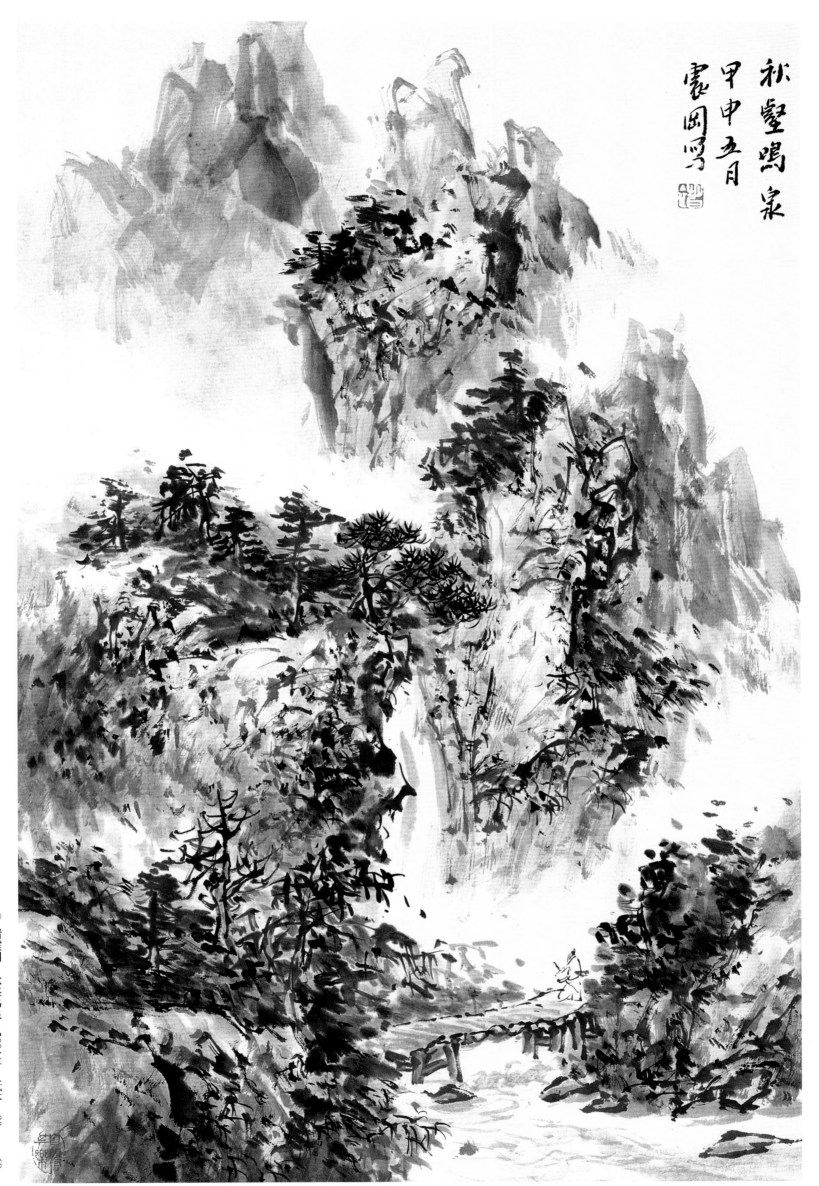

秋壑鳴泉
甲申五月
震岡寫

© 褚震冈 · 秋壑鸣泉　2004年　纸本　90cm × 68cm

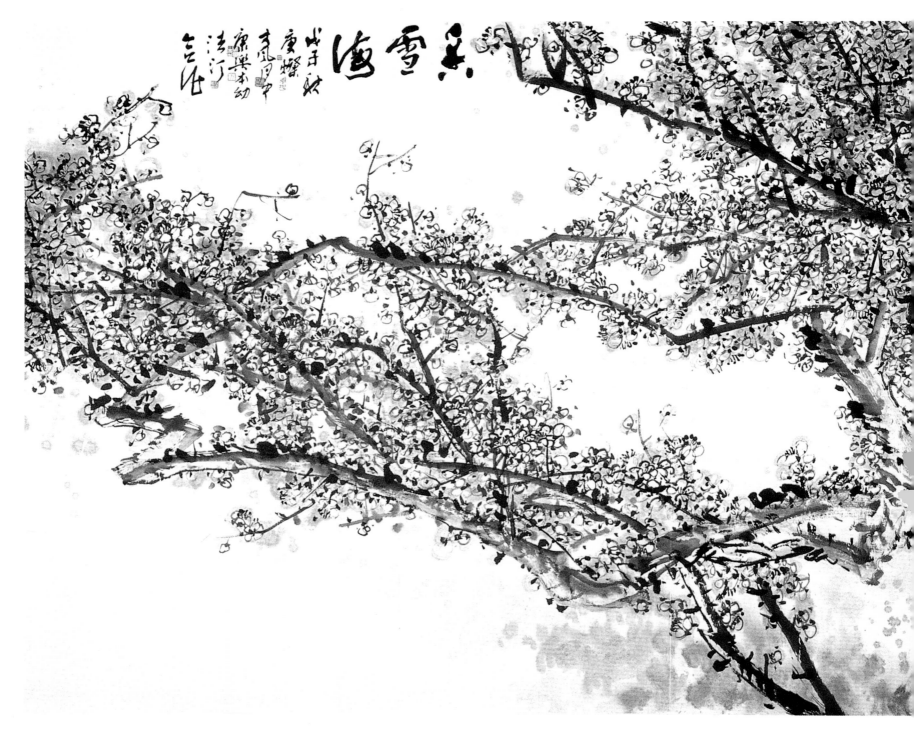

◎ 香雪海　2008年　纸本　144cm × 366cm　（闵庚灿、张大风、章月中、毛康乐、方本幼、张法汀合作）

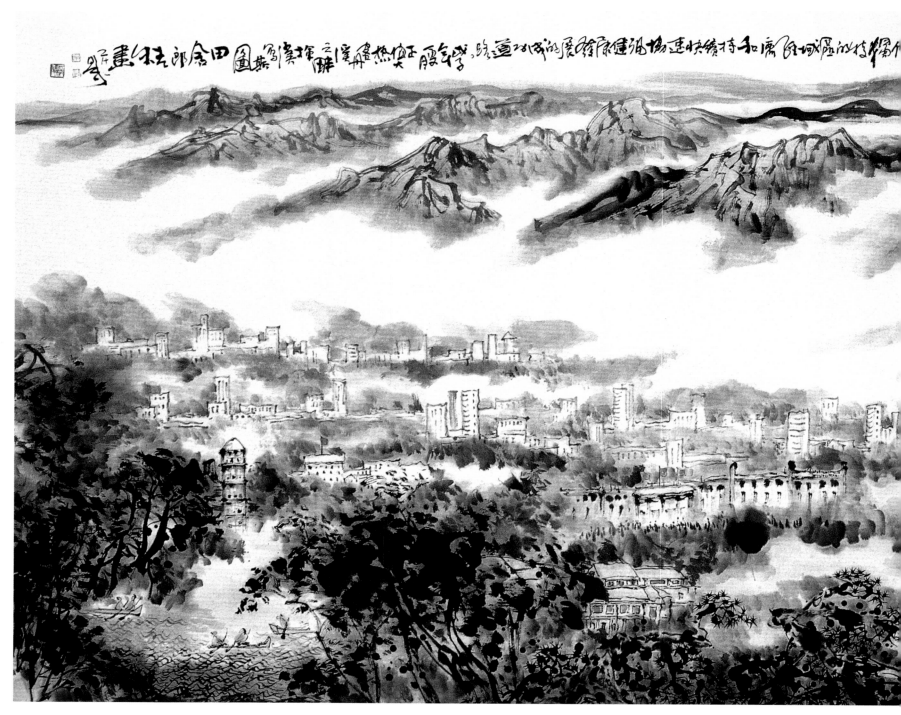

◎ 义乌新貌　2008年　纸本　144cm × 366cm　（田舍郎、朱称俊合作）

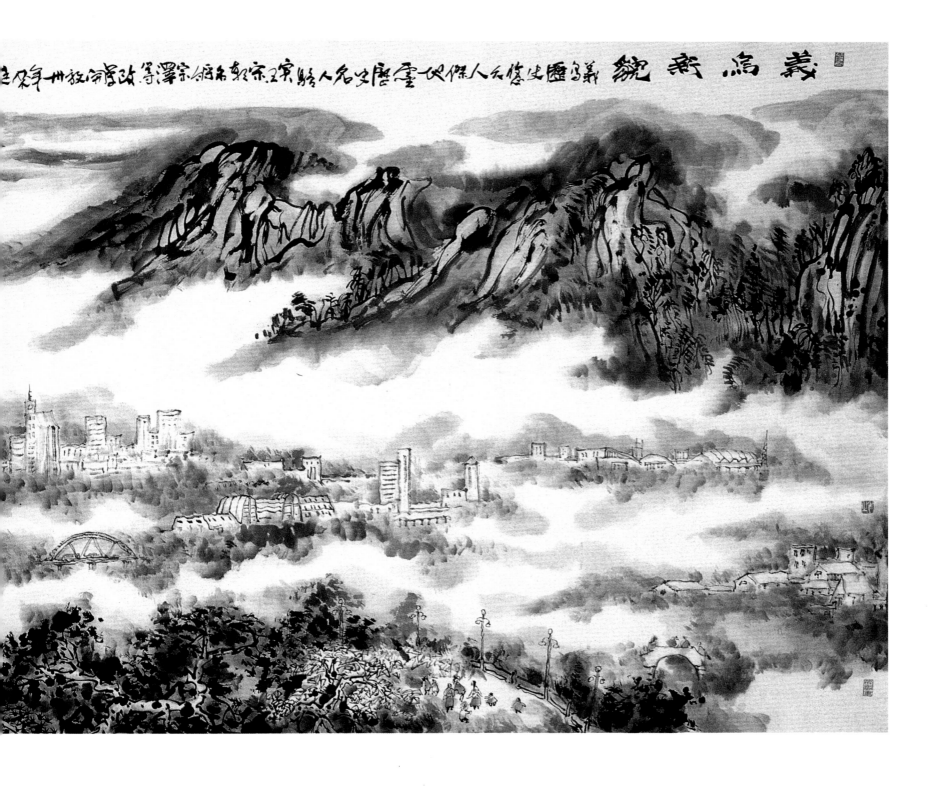

义乌新貌

◎ 鸣秋 2008年 纸本 144cm × 366cm （张勇、韩毅成合作）

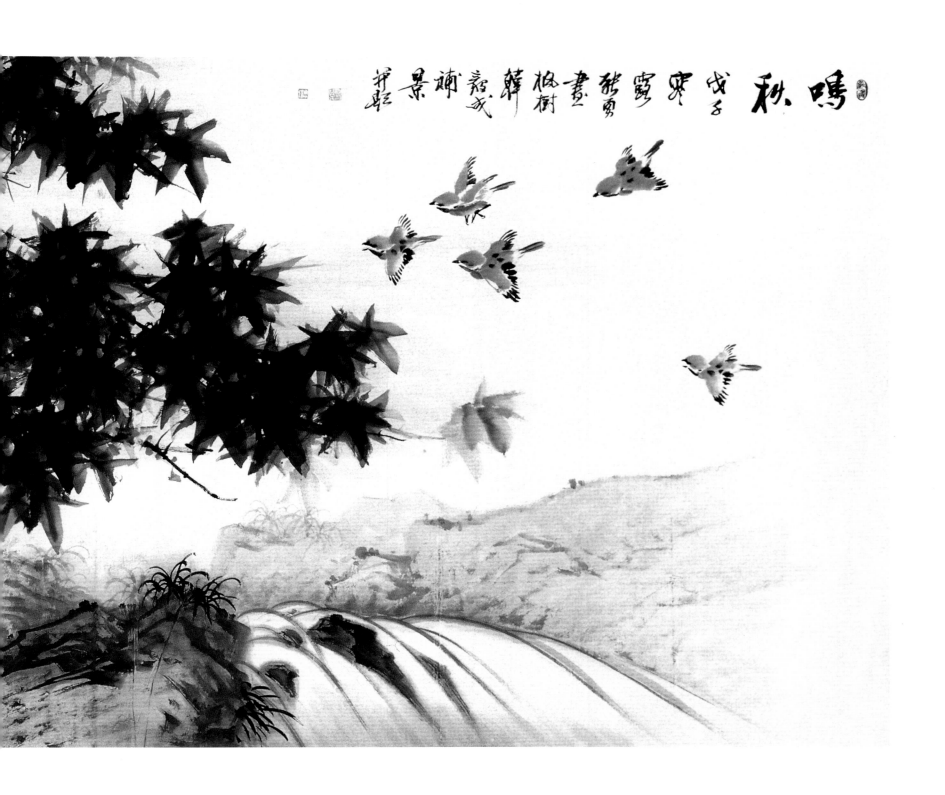

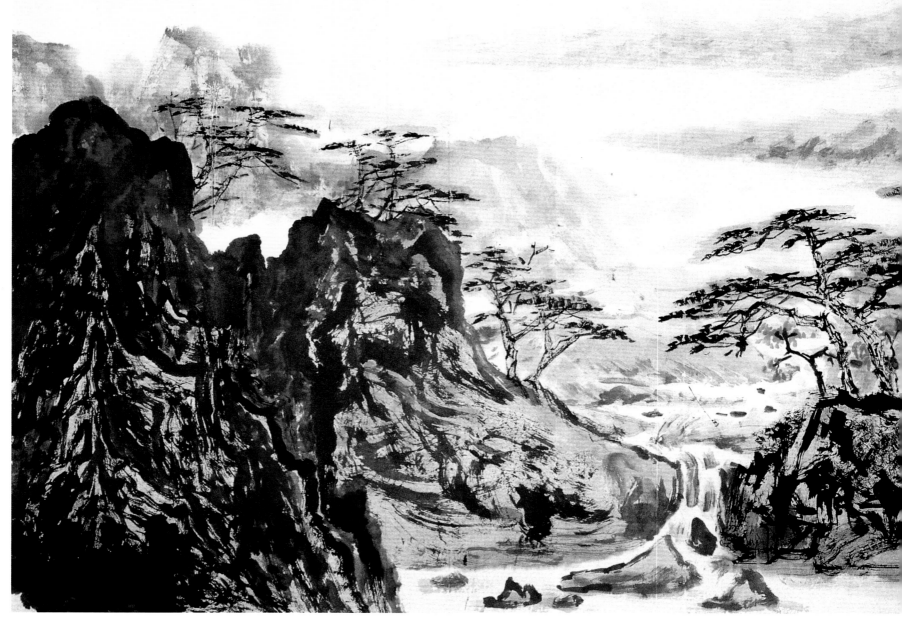

◎ 门外好山 2008年 纸本 144cm × 366cm （杨留义、张松、吴旭东合作）

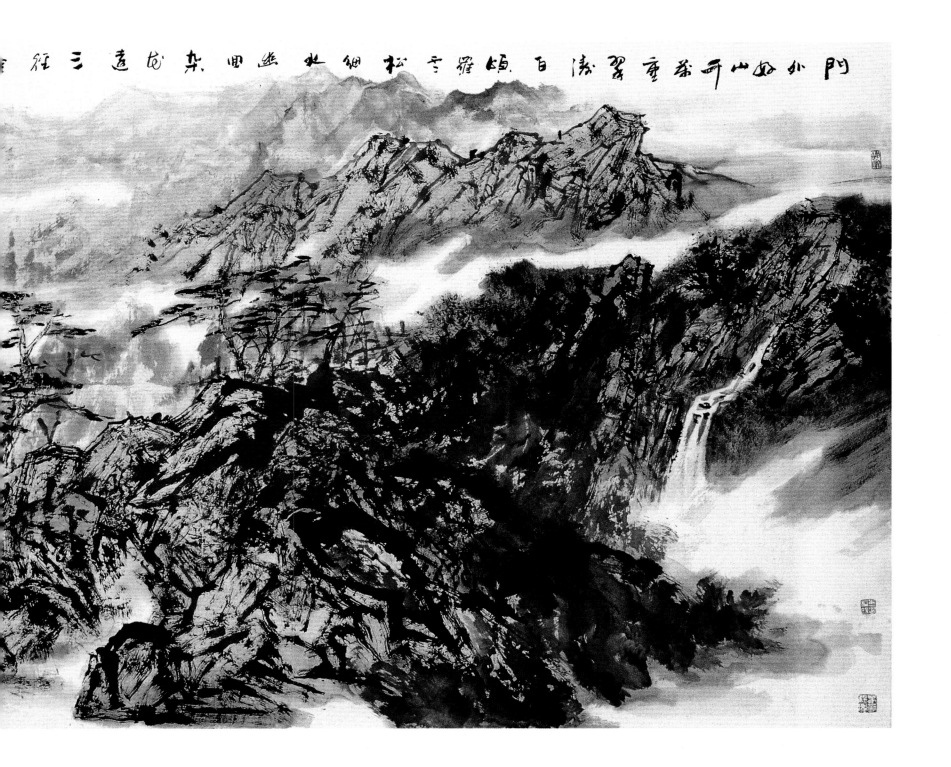

門外如山何所茶盧翠浦白頃羅雪松細水無田雜成遠於三徑

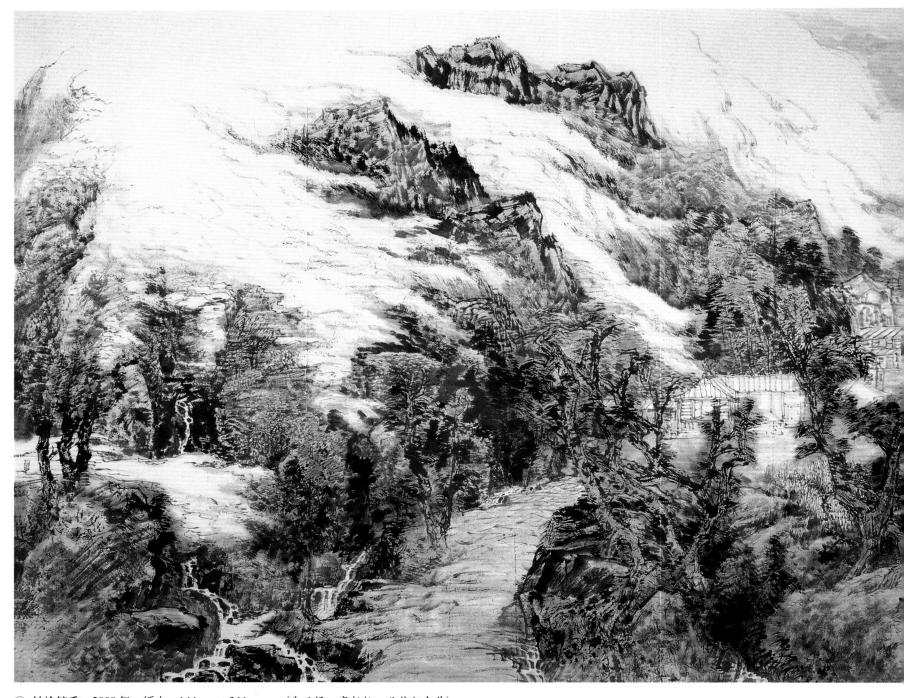

◎ 钟岭毓秀　2008 年　纸本　144cm × 366cm　（朱玉铎、宋柏松、孔仲起合作）

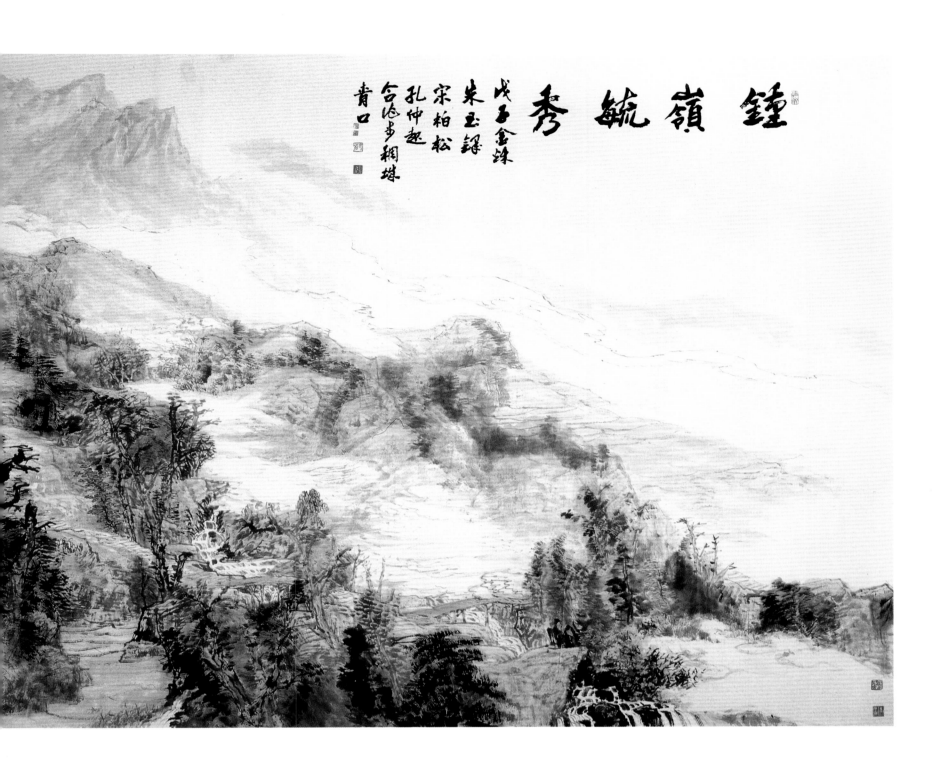

鍾嶺毓秀

戊子金珠
朱玉鐸
宋柏松
孔仲趣
合港步網珠
青口

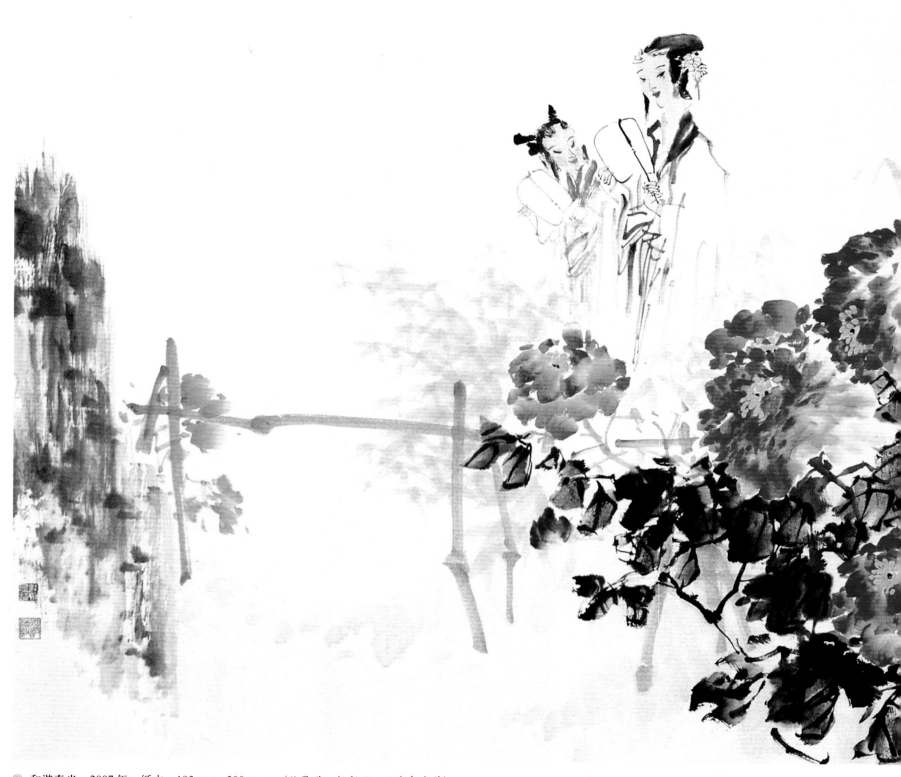

◎ 和谐春光　2007年　纸本　193cm × 390cm　（孙恩道、杨留义、田舍郎合作）

诗和

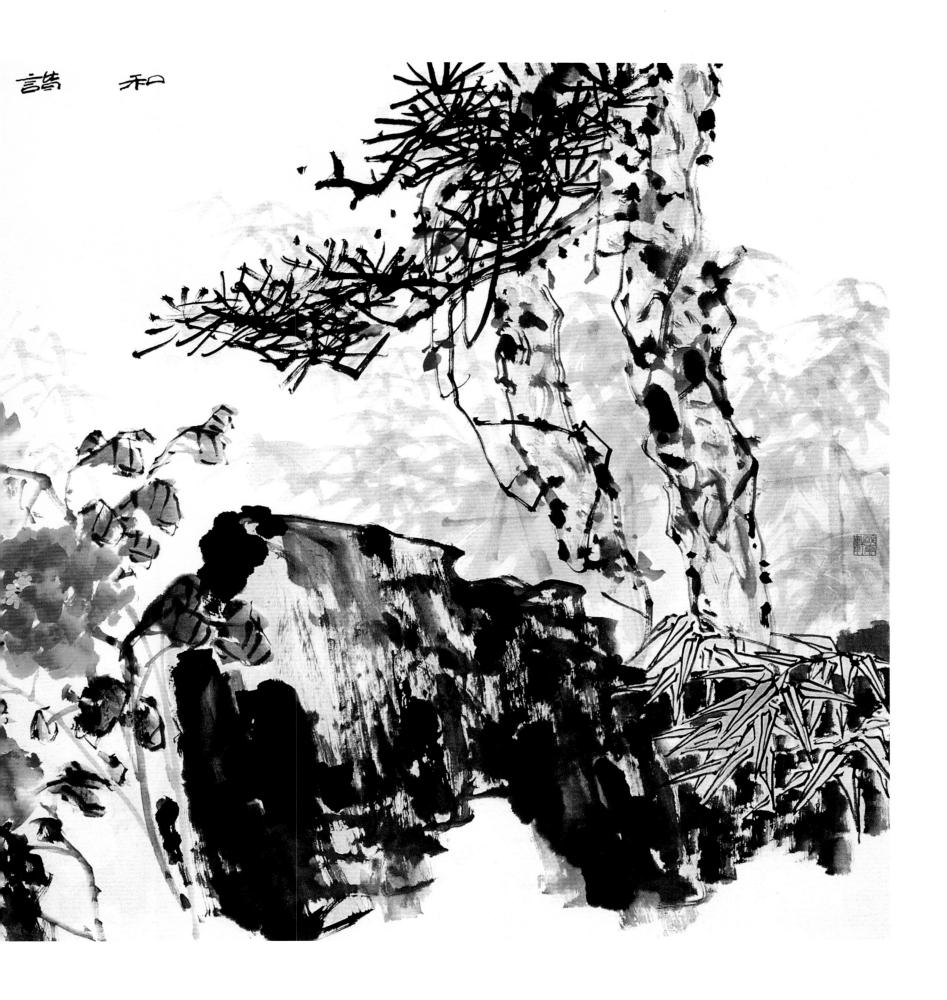

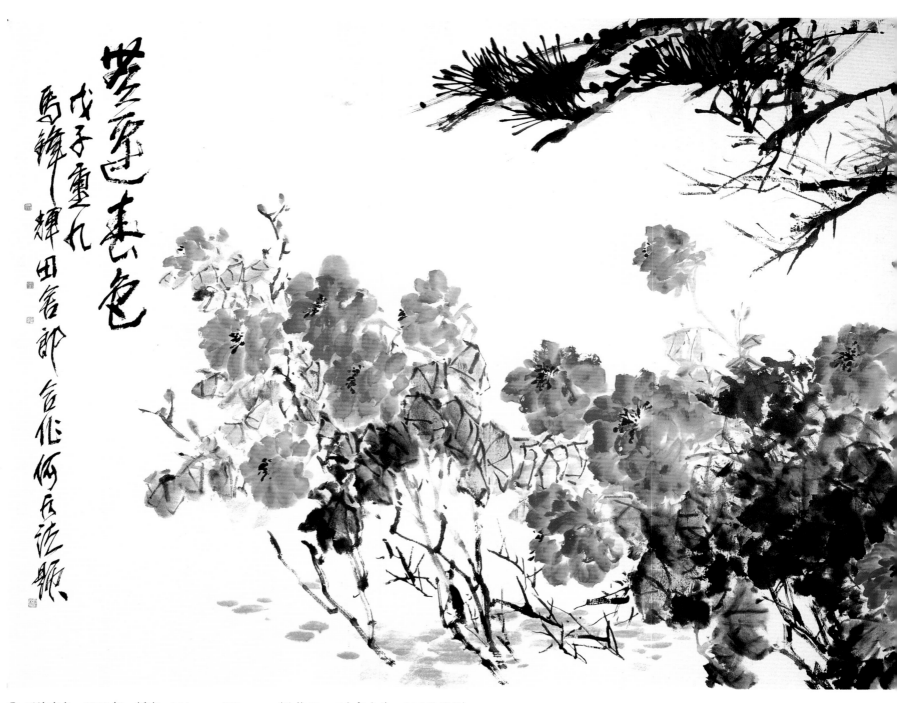

◎ 无边春色　2008年　纸本　144cm × 366cm　（马锋辉、田舍郎合作，何水法题款）

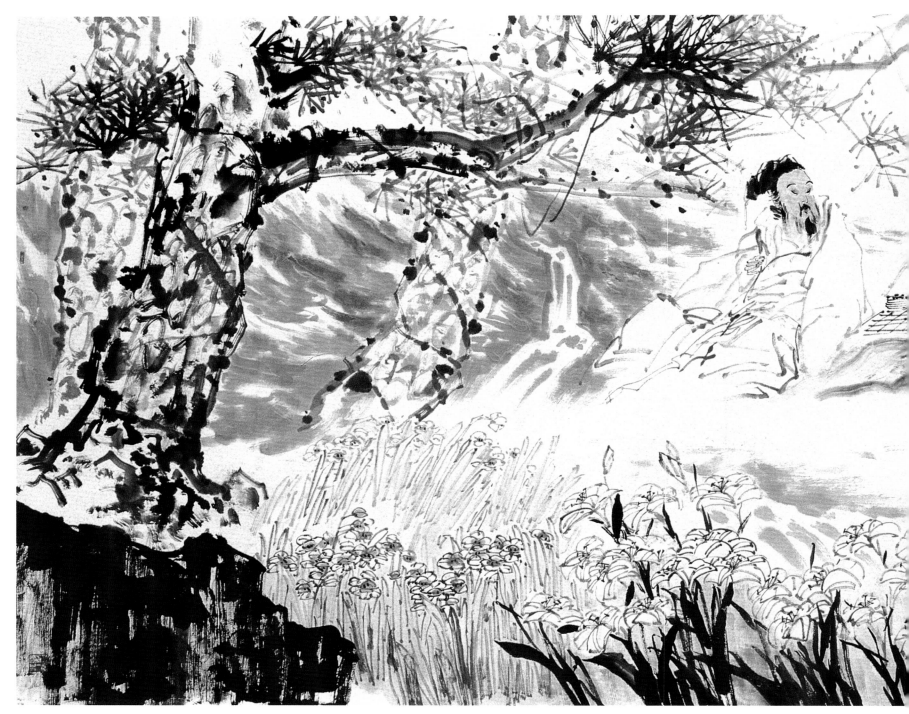

◎ 一局弈出兴盛来　2008 年　纸本　144cm × 366cm　（孙恩道、杨留义、田舍郎合作）

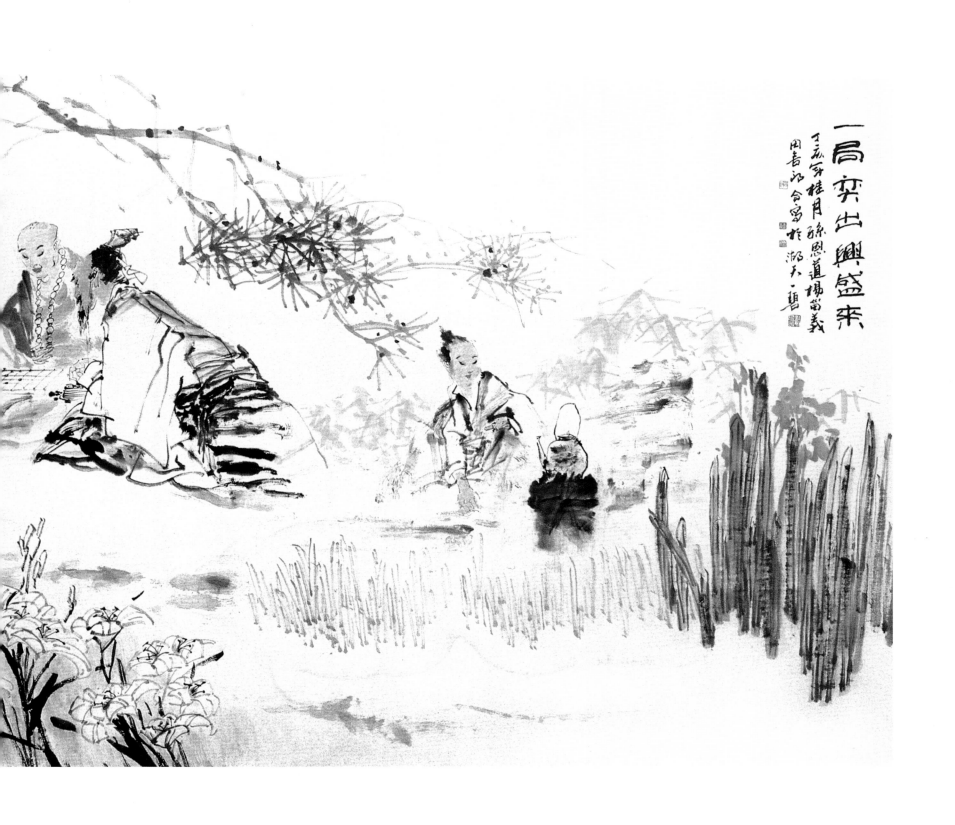

一局奕出興盛來
丁亥年桂月孫恩道揚茴義
閏春沕合寫於瀕天一齋

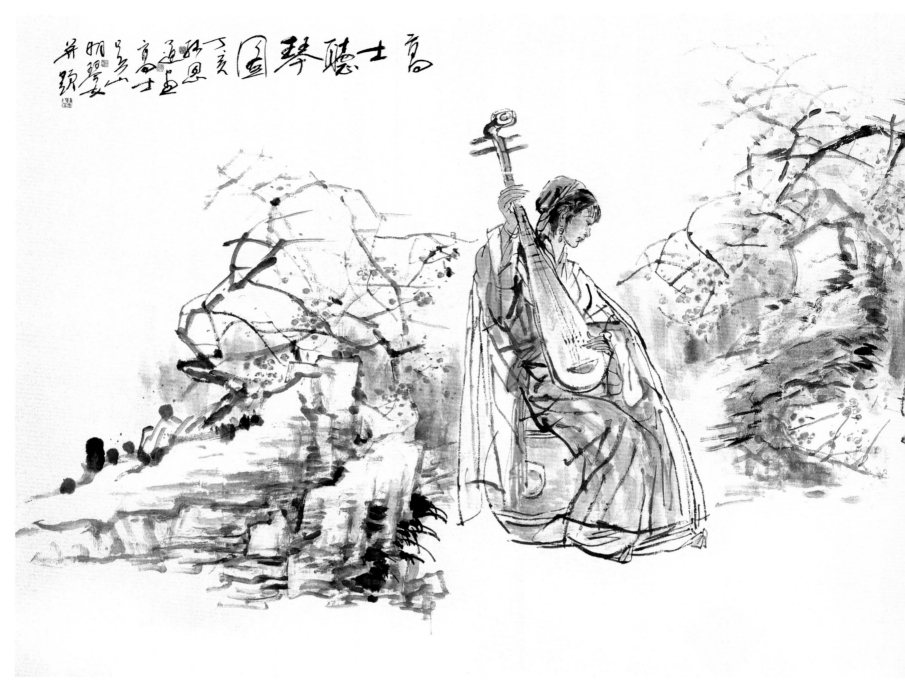

◎ 高士听琴图　2008年　纸本　144cm × 366cm　（孙恩道、吴山明合作）

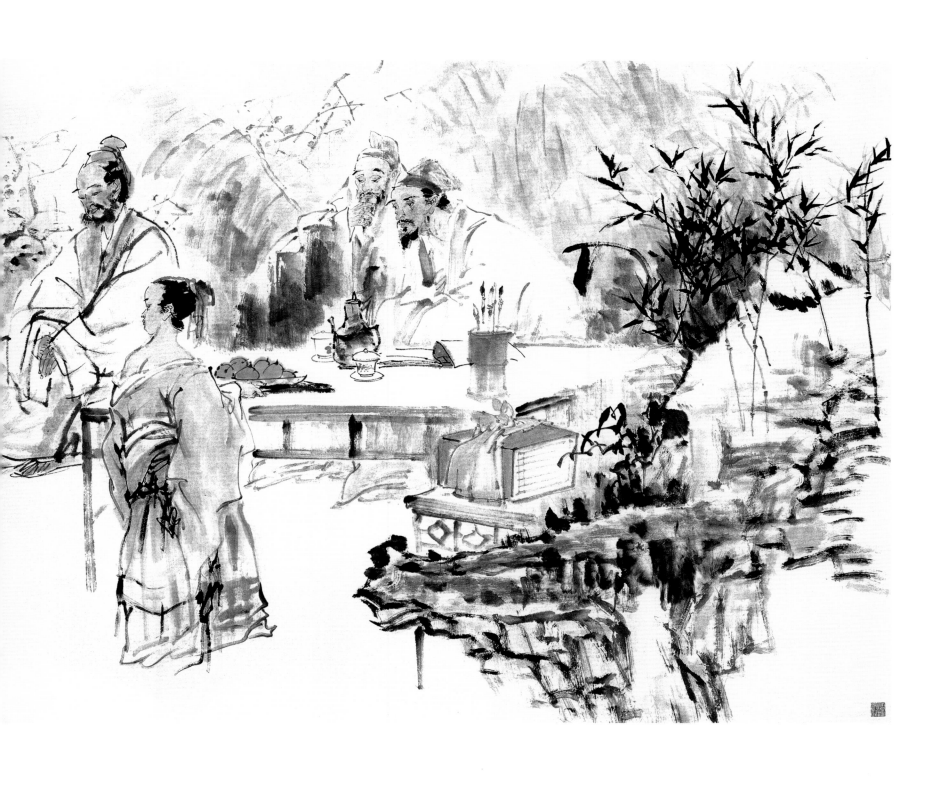

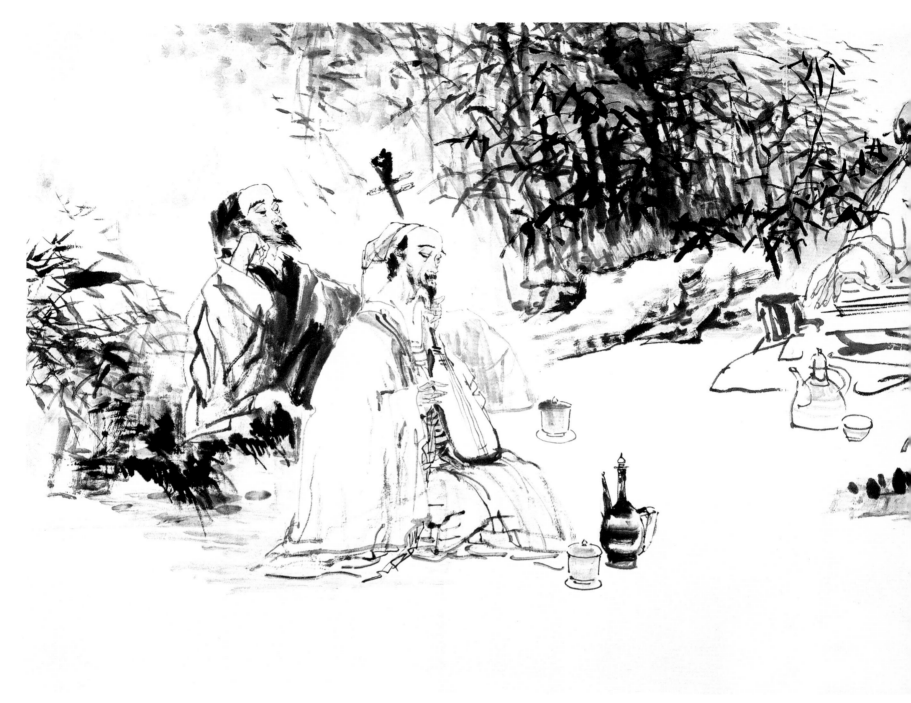

◎ 竹林七贤　2008 年　纸本　144cm × 366cm　（崔俊恒、孙思道、吴山明合作）

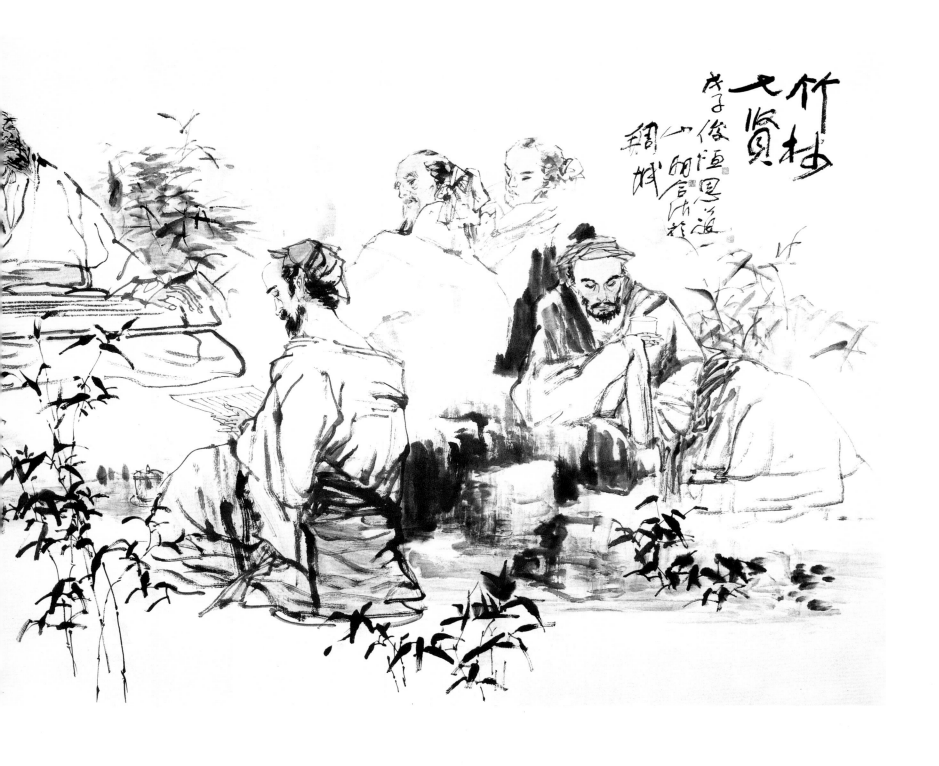

竹林
七賢

辛巳
俊恒
思之
游师
留念

翔城

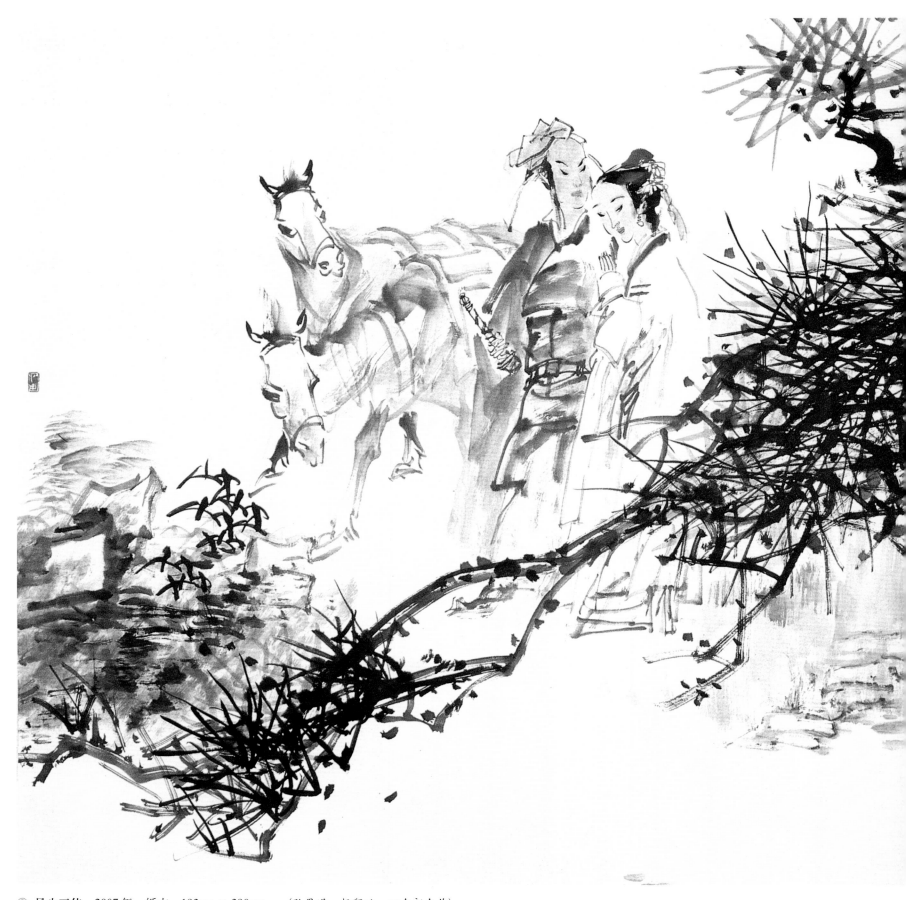

◎ 风尘三侠　2007年　纸本　193cm × 390cm　（孙恩道、杨留义、田舍郎合作）

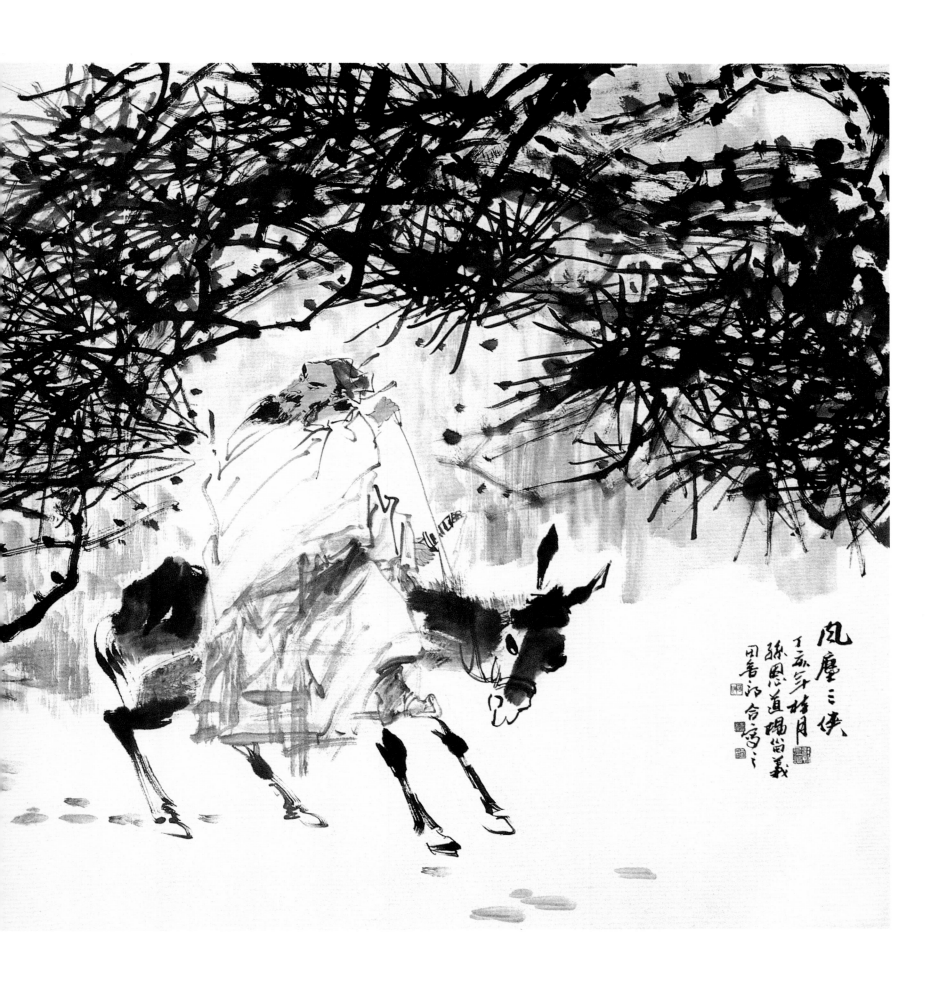

风尘三侠
丁丑年桂月
孙恩道阳尚义
同署江合高□□

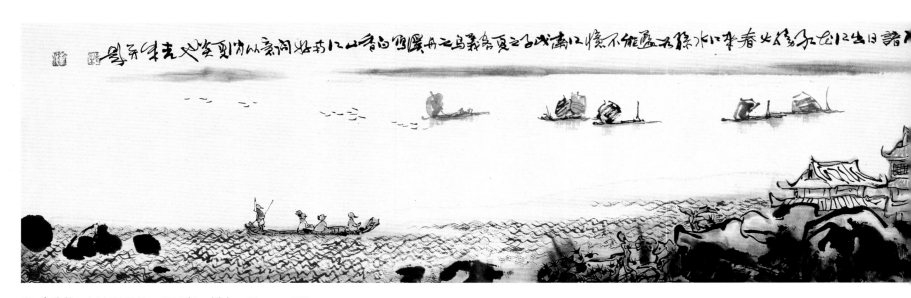

◎ 朱称俊·江南好风景 2008年 纸本 68cm × 458cm

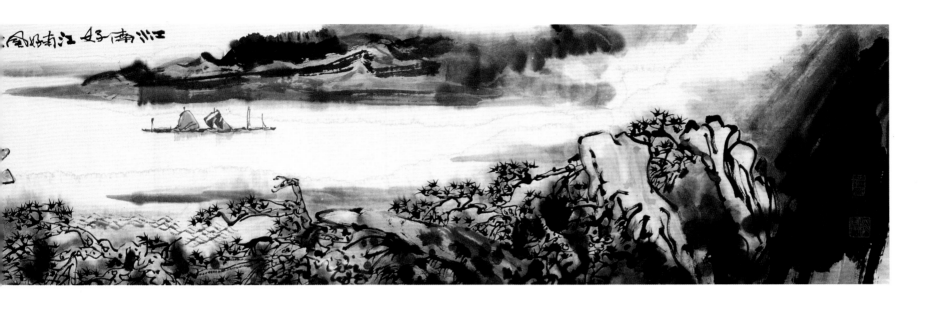

江南好，好江南风...

画家简介

特邀画家 (按出生年月排序)

周韶华
1929 年出生，山东荣城人。1941 年参加革命，1950 年毕业于中原大学美术系，分配到湖北省文联工作。历任湖北省美协主席、湖北美术学院院长、湖北省文联主席，中国美术家协会三届理事，四届常务理事，第五届、第六届理事，中国画研究院院委。

方增先
1931 年出生，浙江浦江人。1953 年毕业于中央美术学院华东分院研究生班，后留校任教。历任浙江美术学院国画系教授、上海中国画院副院长、上海美术馆馆长、浙江省美协副主席、上海市美协主席、中国美术家协会第三届理事，第四届常务理事，第五届、第六届理事，上海市文联副主席、上海市政协常委，当选第五届全国人大代表。

孔仲起
1934 年出生，上海人。1960 年毕业于浙江美院国画系，后留校任教。历任山水画教研室主任、教授、学院学位委员，中国美术家协会会员，西泠印社社员，联合国国际美育学会亚洲理事，浙江当代中国画研究院院长。

韩美林
1936 年出生，山东济南人。1960 年毕业于中央工艺美术学院，后留校任教。历任安徽省书画院副院长，中国美术家协会第三届、第四届、第五届、第六届理事，中国美协陶瓷艺委会主任。1989 年中国美协成立"韩美林工作室"。第九届、第十届全国政协委员，第十一届全国政协常委。

张立辰
1939 年出生，江苏沛县人。1965 年毕业于浙江美术学院国画系。历任中央美术学院国画系主任、教授，中国画学院博士生导师，中国美术家协会第五届、第六届理事，第九届、第十届全国政协委员。

吴山明
1941 年出生，浙江浦江人。1964 年毕业于浙江美术学院国画系，后留校任教。历任中国美术学院国画系主任、教授、博士生导师，杭州市美协主席，浙江省美协副主席，中国美术家协会第六届理事。当选第八届全国人大代表，第九届、第十届浙江省人大常委，浙江省政府参事。

王 涛
1943 年出生，安徽合肥人。1981 年毕业于中国美术学院人物画研究生班。现为中国美术家协会第五届、第六届理事，中国美协中国画艺委会委员，安徽省美协副主席，安徽省书画院名誉院长，国家一级美术师，安徽省政协委员。

刘大为
1945 年出生，山东诸城人。1968 年毕业于内蒙古师范大学美术系，1980 年毕业于中央美术学院国画系研究生班。现任解放军艺术学院美术系主任、教授，中国美术家协会副主席，中国文联副主席。2005 年 9 月底当选为联合国教科文组织国际造型艺术家协会主席。

何水法
1946 年出生，浙江绍兴人。1980 年毕业于中国美术学院花鸟画研究生班。现为浙江画院一级美术师、福建画院名誉院长、中国美术家协会会员、浙江花鸟画家协会副主席、西泠印社社员，第十一届浙江省政协常委，第十一届全国政协委员。

潘公凯
1947 年出生，浙江宁海人。1968 年毕业于浙江美术学院附中，1979 年任教于浙江美术学院国画系。历任国画系主任、教授、博士生导师，中国美术学院院长，中央美术学院院长，浙江省美协副主席，中国美术家协会副主席，中央文史馆馆员，第九届、第十届、第十一届全国政协委员。

推荐画家 (按姓氏笔画排序)

丁中一
1937 年出生，上海人。1960 年毕业于浙江美术学院中国画系。曾在河南郑州艺术学院任教。现为河南大学教授、硕士生导师，中国美术家协会会员，河南省美协副主席。

马书林
1956 年出生，辽宁沈阳人。1981 年毕业于鲁迅艺术学院。曾任鲁迅艺术学院副院长、教授，辽宁省美协副主席。现为中国美术家协会第六届理事、中国美协中国画艺委会委员、中国美术馆副馆长。

马锋辉
1963 年出生，浙江浦江人。1988 年毕业于浙江美术学院，1999 年考入中国艺术研究院"艺术学"研究生课程班。现任中国美协第六届理事、浙江省美协主席团委员兼秘书长、浙江省花鸟画家协会副主席、国家一级美术师。

孔维克
1956 年出生，山东汶上人。现为中国美术家协会第六届理事、山东省美协常务副主席兼秘书长、国家一级美术师、山东省政协委员。

方本幼
1954 年出生，浙江绍兴人，毕业于中国美术学院。现就读于中国国家画院杜大恺工作室。绍兴画院副院长、秘书长，天池艺术研究院院长。

方照华
1946 年出生，福建惠安人，毕业于厦门工艺美院绘画系。历任中国美术家协会第五届、第六届理事，河南省美协主席、名誉主席，河南省文联副主席。

毛康乐
1966 年出生，浙江绍兴人。现为绍兴画院副秘书长。

王 平
1956 年出生，浙江义乌人。现为中国美术家协会会员、湖南衡阳市群艺馆副研究员。

王 珂
1960 年出生，山东潍坊人。1983 年毕业于曲阜师范大学美术学院。现为中国美术家协会会员，首都师范大学美术学院副教授、硕士研究生导师。

王 慧
1973 年出生，陕西蓝田人。1996 年毕业于中央戏剧学院舞台美术系。现为中国美术家协会会员、陕西省国画院特聘画师。

王和平
1949 年出生，福建福州人。1985 年入中央美术学院学习，1993 年入中国艺术研究院名家班学习。现为中国美术家协会会员、福州画院专职画家、国家一级美术师。

王建红
1979 年出生，山东泰安人，毕业于南开大学东方文化艺术系。现为中国

工笔画学会会员、中国艺术研究院职业画家。

王梦湖

1942年出生，河北人。现为中国美术家协会会员、中国山水画研究院常务副院长。

邓子芳

1948年出生，海南海口人。现为中国美术家协会第六届理事、海南省美协主席、海南省文联副主席。

叶永森

1941年出生，先后就学于北京艺术学院、中央美术学院，1964年毕业。现为中国美术家协会会员、中国工笔学会理事、天津人民美术出版社编审，原中国画学术期刊《国画家》主编。

田舍郎

1968年出生，浙江杭州人，毕业于湖北美术学院研究生班。现为浙江省花鸟画家协会主席团委员、杭州西泠书画院专职画家。

白 一

1965年出生，山东青岛人，毕业于中国美术学院。现为中国美术学院西湖艺苑艺术总监。

白金尧

1966年出生，河南郑州人。现为中国美术家协会会员、郑州市美协副主席、河南省政协委员。

石 纲

1967年出生，湖南长沙人。现为中国美术家协会会员、湖南省美协副秘书长、湖南省美协国画（水墨）艺委会主任、湖南书画研究院专业画家。

石君一

1963年出生，浙江义乌人，毕业于中国美术学院。现为中国书法家协会会员、浙江省花鸟画家协会会员、义乌市文联副主席。

刘 云

1957年出生，湖南岳阳人。1983年毕业于湖南师范大学美术系。现为中国美术家协会第六届理事、湖南省美协副主席、湖南书画研究院院长、国家一级美术师。

刘 建

1960年出生，山东文登人。现任中国美术家协会第六届理事、中国美协研究部主任、《美术家通讯》主编。

刘文华

1960年出生，黑龙江绥棱人。哈尔滨师范大学艺术学院美术教育系毕业。现为黑龙江省美协美术创作研究院专业画家、中国美术家协会会员、国家一级美术师。

刘文洁

1964年出生，陕西西安人。2000年毕业于中国美术学院中国画系人物画专业研究生班。现任西安美术学院国画系副主任、副教授，西安美术学院上海分院院长。

刘振铎

1937年出生，河北献县人。1958年毕业于沈阳师范学院美术专修科。现为中国美术家协会会员，、国家一级美术师、黑龙江省文史馆馆员。

刘德功

1962年出生，山东菏泽人。1991年入中央美术学院国画系学习。现为中国美术家协会会员、中国煤矿美协副主席、中国艺术创作院副院长。

吉瑞森

1963年出生，山东人，毕业于中央美术学院首届博士生班。现为中国美术家协会会员。

孙 戈

1953年出生，黑龙江哈尔滨人。现为中国美术家协会会员、广州省美协理事、文州市美协中国画（人物）艺委会主任、国家一级美术师、广州书画研究院副院长。

孙文铎

1935年出生，吉林德惠人。现为吉林省美协顾问、中国美术家协会会员、吉林省画院专业画家、国家一级美术师。

孙恩道

1950年出生，河南巩县人。曾任湖北人民美术出版社社长。现为中国美术家协会会员、湖北省美协副主席、湖北人民美术出版社编审。

庄利经

1947年出生，江苏镇江人。现任南京艺术学院教授、中国美术家协会会员、江苏省国际文化艺术交流中心理事、新华社新华书画院画师。

朱玉铎

1948年出生，吉林长春人。曾就读于鲁迅艺术学院。现为吉林省黄龙府书画院副院长、国家一级美术师。

朱全增

1956年出生，山东人。现为中国美术家协会会员、山东省美协副主席、国家一级美术师。

朱称俊

1946年出生，江苏镇江人。曾任镇江市中国画院专职画家、镇江市美协秘书长。1991年起在美国洛杉矶从事美术创作，是著名美籍华人书画家。

祁海峰

1964年出生，河北武安人。1988年毕业于中国美术学院油画系。现为中国美术家协会第六届理事、国家一级美术师、河北省美术家协会主席、河北省文联副主席。

严学章

1958年出生，湖北枣阳人。现为中国艺术创作学院院长、中国艺术杂志社社长。

何家安

1946年出生，河南人。现为中国美术家协会会员、河南省美协理事、河南省国画院副院长。

吴旭东

1956年出生，安徽省天门山人。1986年毕业于安徽教育学院美术系，2001年进入中央美术学院国画系山水研究生班。现为中国美术家协会会员、马鞍山市书画院院长。

宋明远

1938年出生，辽宁瓦房店人。中国美术家协会会员，1999年移居新加

坡。现为新加坡南洋画院院长、《南洋艺术与收藏》杂志总编、南洋艺术基金创立人。

宋柏松

1953年出生，浙江绍兴人。现为杭州江南书画院院长、中国美术家协会会员、浙江省政协诗书画之友社理事（副秘书长）。

张　禾

1953年出生，浙江浦江人，毕业于中国美术学院。曾任金华市群艺馆美术室主任。现为中国美术家协会会员、浙江师范大学美术系教授。

张　松

1952年出生，安徽桐城人。1986年毕业于安徽教育学院艺术系国画专业，2002年毕业于安徽师范大学美术学院研究生班。现任中国美术家协会第六届理事、安徽省美协秘书长、国家一级美术师。

张　勇

1959年出生，浙江杭州人，毕业于中国美术学院。现为中国美术学院自考部副主任、浙江画院花鸟画研究员。

张大风

1965年出生，浙江绍兴人。曾就读于湖北美术学院研究生班。现为中国美术家协会会员、绍兴画院院长。

张伟平

1955年出生，广西桂林人。1997年毕业于中国美术学院国画系山水研究生专业，后留校任教。现为中国美术学院国画系教授、山水教研究主任、硕士研究生导师、中国美术家协会会员。

张君法

1954年出生，安徽寿县人，南京艺术学院毕业。现为中国艺术创作院山水画创作院副主任、国家一级美术师。

张法汀

1957年出生，浙江嵊州人。现为嵊州市政协书画院秘书长。

张复兴

1946年出生，山西汾阳人。现任中国美术家协会会员、广西美协常务理事、桂林画院院长、国家一级美术师、广西壮族自治区政协委员。

张春新

1954年出生，河北唐山人。1983年毕业于四川美术学院，后留校任教。现为中国美术家协会会员、四川美术学院教授、重庆国画院副院长。

旷小津

1963年出生，湖南人。现为中国美术家协会第六届理事，湖南省美协副主席兼秘书长，《东方画坛》、《美术大家》杂志总编。

李　伟

1959年出生，甘肃张掖人。1982年毕业于西北师范大学美术系。现为中国美术家协会会员、甘肃省美协理事、甘肃画院创作研究部主任、国家一级美术师。

李　明

1966年出生，河南郑州人，祖籍河南唐河。现为中国美术家协会会员、河南省美协副主席、河南美协山水画艺委会副主任兼秘书长、河南省书画院特聘画师。

李健强

1961年出生，河南郑州人。1982年河南大学美术系毕业。现为河南人民出版社编审、中国美术家协会会员、中国书法家协会会员、河南省美协理事、河南省美协山水画艺委会副主任。

杜觉民

1957年出生，浙江萧山人。曾任浙江画院专职画师、国家一级美术师。现为中央美院教师、中央美院首届中国画博士、中国美术家协会会员。

杨　阳

1946年出生，江苏扬州人。现为中国美术家协会会员、国家一级美术师、安徽省马鞍山市黄山书画院院长。

杨家永

1962年出生，山东人。1987年毕业于中央工艺美术学院（现清华大学美术学院）。现任中国美术家协会第六届理事、中国美协事业发展部主任。

杨留义

1955年出生，河南南阳人，毕业于南京艺术学院。现为中国美术家协会会员、国家一级美术师、中国艺术创作院副院长兼山水画院院长。

汪国新

1947年出生，湖北宜昌人。现任中国美术家协会会员，湖北宜昌市三峡画院院长，国家一级美术师，宜昌市文联主席、市美协主席。

沈克明

1962年出生，河南博爱人，毕业于河南大学美术系。现为中国美术家协会会员、中国艺术创作院人物画创作院副院长、国家一级美术师。

闵庚灿

1935年出生于韩国仁川，杭州西泠印社名誉社员。

陈　嵘

1958年出生，内蒙古通辽人，毕业于中央美术学院国画系。现为中国美术家协会会员、国家一级美术师。

陈　辉

1959年出生，河北任丘人。现为中国美术家协会会员、清华大学美术学院绘画系副主任。

陈　琪

1958年出生，浙江浦江人，毕业于南京艺术学院。现为中国美术家协会会员、上海市美术家协会副秘书长。

陈大朴

1943年出生，湖南醴陵人。现为齐白石研究会副会长、中国文物学会常务理事兼书画雕塑艺术委员会副会长、国家一级美术师。

陈孟昕

1957年出生，河北邢台人。1979年毕业于河北师大美术系，1988年毕业于湖北美术学院国画研究生班。现为湖北美术学院副院长、教授、美术馆馆长，中国美协中国画艺委会委员，湖北省美协副主席。

周尊圣

1958年出生，黑龙江林江人。现为中国美术家协会会员、中国冰雪山画研究会副会长、北京职业画家。